김영나의
서양미술사
100

일러두기

1. 그림·조각·건축물 등의 작품명은 〈〉로, 도서명은 『』로, 잡지명은 《》로,
 전시회·영화명은 ' '로 표기했습니다.

2. 외래어 표기는 국립국어원의 규정을 원칙으로 하되 용례가 굳어진 경우에는
 통용되는 표기를 따랐습니다.

3. 작품 정보는 '작가명, 작품명, 소재나 기법, 크기, 제작 연도, 소장처, 도시' 순으로
 정리했습니다.

4. 작가명은 출생지의 언어를, 작품명은 영어 표기를 우선했습니다.

김영나의
서양미술사
100
Stories
of
Art/
Youngna
Kim

효형출판

서문

미국에서 서양미술사 박사 학위를 취득하고 돌아온 1980년대 우리나라 학계의 서양미술사 교육은 거의 불모지였다고 해도 과언이 아니었다. 작품 분석보다는 미술의 개념이나 사조 설명이 주였고 슬라이드도 없어 책을 펼쳐 보이면서 강의했다고도 한다. 나도 처음 강의할 때에는 배정된 강의실에 암막 시설이 없어 창문을 검은 종이로 가렸고, 화면에 두 작품을 나란히 보여주기 위해 늘 조교들이 무거운 프로젝터 두 대를 들고 다녀야 했다. 몇몇 대학에서 서양미술사를 제대로 가르치게 된 것은 80년대 후반부터였다고 생각된다. 2000년 이후에는 서양미술 전공자도 많아졌고, 해외여행이 쉬워지면서 서양 문화에 대한 관심이 높아졌다. 일반인들을 위한 교양 강의도 많아졌고 미술 교양서도 서점에 많이 나왔다.

이 책 역시 일반인을 대상으로 한 교양서로, 「김영나의 서양미술산책」이라는 제목의 신문 연재물을 기초로 했다. 연재물은 서양미술사의 주요 미술 작품을 한두 점씩 소개하면서 작품의 특징을 간략히 설명하고 제작 당시나 오늘날의 이슈와도 연결해 작품의 핵심을 짧고 깊게 파악하는 글이었다. 약 2년에 걸쳐 쓰면서 독자들의 반응을 전해 듣는 즐거움도 있었다. 그러나 2011년 2월 국립중앙박

물관장으로 임명되면서 연재를 중단할 수밖에 없었다. 박물관장직에서 퇴임한 후에 연재물 94편에 6편을 추가해 100편으로 만들고 분량도 대폭 늘렸다. 처음보다 글이 약간 무거워진 듯한 느낌이 들지만 배경 설명이 추가되어 독자들이 이해하기는 쉬워졌다고 생각한다.

미국에서 유학할 때 많은 리서치를 필요로 하는 논문은 젊어서 쓰고 나이가 들면 교양서를 쓰는 것이 좋다는 이야기를 지도 교수로부터 들었다. 그동안 전문 학술서를 몇 권 출간했지만 언젠가는 일반인을 위한 글을 쓰고 싶다는 생각을 늘 하고 있었다. 그런데 막상 쓰려니 쉽지가 않았다. 제일 어려웠던 점은 글을 쓰기 전에 어떤 작품을 선택해야 좋을지 결정하는 일이었다. 우선 그 시대를 잘 대변해주는 작품, 일반에게 잘 알려진 작품, 그리고 내가 좋아하거나 연구했던 작품 위주로 선정했다. 일단 작품이 정해지면 그다음부터는 수월했다. 무엇보다 나는 이 글에서 미술사의 기본은 작품이라는 점을 강조하고 싶었다. 하나의 작품에는 작가의 창의적·심미적 재능이 절대적으로 작용하며, 미술가가 받은 교육·시대적 규범·역사·정치·종교·신화·사회구조가 종합적으로 담겨 있다. 이 책은 이러한 인문학적 관점에서 미술 작품들을 본 글이다.

이 책이 나오기까지 애써준 효형출판의 편집부에 감사드린다. 덕분에 더 좋고 예쁜 책이 나올 수 있었다고 생각한다. 책의 출간을 준비하면서 미술 작품들과 함께 지내온 오랜 기억들이 떠올랐다. 그저 미술 작품이 좋아서 미술사 공부를 시작했던 학창 시절부터 도서관에서 책을 찾아 읽고 해외 미술관과 문화재를 찾아다니던 여행들 그리고 지금까지의 여정이 눈앞을 스쳐 간다. 그 기나긴 시절을 이

번에 정리한 느낌이다. 아무쪼록 독자들이 늘 곁에 두고 읽고 싶은 책이 되었으면 좋겠다.

2017년 10월
김영나

차례

서문 5

Art and Myth
[1]
미술, 신화의 무대

Art and Religion
[2]
미술, 신앙의 공간

Art and Politics

[3]

미술, 정치의 매개

Art and Patronage
[4]
미술, 예술과 권력 사이

Art Reflecting Life
[5]
미술, 시대와 감정의 거울

Art Revealing the Exotic

[6]

미술, 이국의 향기를 품은 꽃

Disputes and Controversies
[7]
미술, 시대의 뜨거운 감자

Challenges and Innovations
[8]
미술, 세상에 맞선 도전

Art and Myth

[1]

미술, 신화의 무대

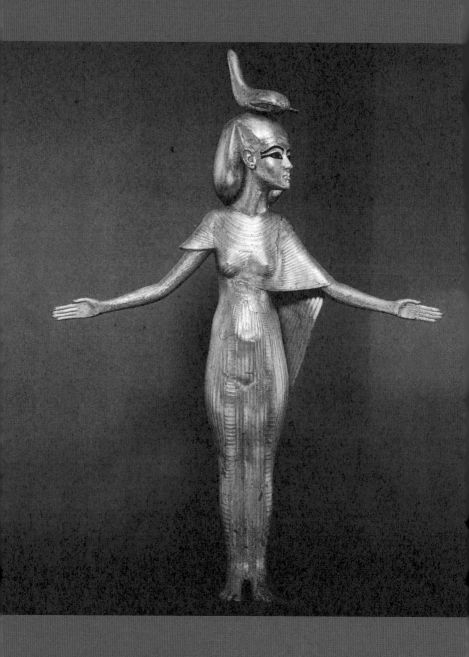

파라오 투탕카멘의 장기가 있는 궤를 보호하고 있는
셀케트 여신상, 황금, 높이 90cm, 기원전 1360년경,
이집트박물관, 카이로

Statue of Selket

미술사에서 가장 고혹적인 여신상

20세기 고고학사에서 가장 유명한 발굴의 성과는 1922년 영국의 고고학자 하워드 카터가 찾아낸 이집트의 파라오 투탕카멘의 무덤이다. 투탕카멘(기원전 1332-1323년 재위 추정)은 아크나톤의 후계자로 9세에 왕위에 올라 18세에 죽은 왕으로, 무덤이 발견되지 않았다면 이름조차 알려지지 않았을 어린 왕이었다. 나일강 서쪽 '왕들의 계곡'에서 발견된 이 무덤은 대부분 이미 도굴된 다른 파라오들의 무덤과는 달리 밀봉 이후 아무도 묘실(墓室)과 보고(寶庫)에 침입한 적이 없어 세계적인 관심을 끌었다. 들어가는 문을 처음 연 카터는 당시를 이렇게 기록했다. "처음에는 아무것도 안 보였다…그러나 점점 눈이 어둠에 익숙해지면서 방 안의 것들이 서서히 드러나기 시작했다. 이상한 동물들, 조각과 금…어디에나 황금이 번쩍이고 있었다." 이 세기적인 발굴은 곧바로 유명해졌는데, 이 발굴을 재정적으로 지원했던 영국의 카나본 백작이 5개월 후에 죽으면서 미라의 저주라는 말이 유행하게 되었다. 그러나 사실 사망의 원인은 면도 중 모기에 물린 상처가 있는 부분을 건드려 덧났기 때문이었다. 묘의 문을 제일 먼저 열었던 카터 자신은 66세까지 편안하게 살았다고 한다.

파라오의 시신은 세 겹의 관 속에 있었는데 맨 안쪽 관의 순금만 해도 약 114킬로그램에 달한다는 사실을 알면 고대 이집트 무덤에 왜 도굴꾼이 들끓었는지 이해가 된다. 투탕카멘의 무덤에서는 이외에도 약 5000여 점의 전차(戰車), 아름다운 가구, 장신구, 공예품, 조각 등이 발견되어 당시 이집트 황실의 호화로움을 보여준다. 발굴품들은 모두 현재 카이로의 이집트박물관에 소장되어 있는데 그 후 세계의 유수한 박물관에서 순회 전시되면서 수많은 관람객들을 끌어들이는 블록버스터 전시의 대명사가 되었다. 이러한 유명세의 영향으로 1970년대 뉴욕에는 투탕카멘을 뜻하는 단어인 '킹 텃(King Tut)'이라는 유명한 디스코텍도 있었다. 이집트박물관 관장은 우리나라에도 전시 가능성을 타진하러 온 적이 있었는데 대여료가 너무 비싸 성사가 되지 않았다는 일화도 기억난다.

발굴품 중 가장 눈길을 끄는 조각은 셀케트(Selket) 여신상이다. 전쟁과 다산을 관장하는 이 여신의 상은 미술사에서 가장 아름다운 여신상이라 감히 말할 수 있다. 약 90센티미터 높이의 이 상은 도금된 상자의 한 면을 두 손을 펼쳐 보호하는 자세로 서 있는데, 그 상자 안에는 파라오의 신체의 장기를 담아둔 항아리가 들어 있다. 셀케트 여신은 머리에 장식된 전갈로 상징된다. 전갈의 침에 찔리면 몸이 마비되는데 셀케트라는 이름은 '목을 조인다'라는 의미이기도 하고 '목으로 호흡하게 한다'는 의미이기도 하다. 그러므로 셀케트는 죽은 자를 보호하기도 하고 살리기도 하는 여신이다. 투탕카멘 묘에서 나온 셀케트 여신상에서 특이한 점은 거의 모든 이집트 조각이 정면 부동상인 데 비해 고개를 약간 옆으로 돌리고 서 있는 것이다. 이러한 변화는 왼쪽과 오른쪽 높이를 조금씩 다르게 처리한 겉옷과 더불어 좌우대칭의 딱딱함을 훨씬 부드럽게 만들어준다. 몸

에 딱 달라붙은 옷 역시 굴곡 있는 신체를 그대로 드러내 보인다. 품위를 지니면서 섬세하고 고혹적인 이 여신상은 약 3300년 전의 이집트 공예가들이 얼마나 뛰어난 기술과 감각을 가지고 있었는지 짐작하게 한다.

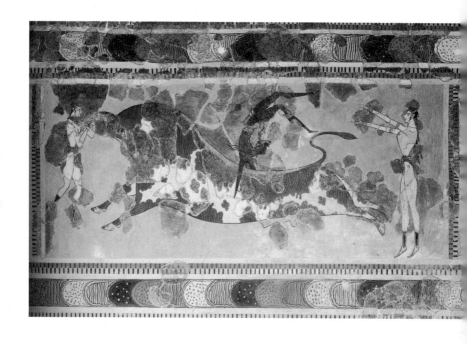

투우사의 벽화, 프레스코, 높이 81.3cm,
기원전 1500년경, 고고학박물관, 헤라클리온,
크레타

Toreador Fresco

미노스 문명의 황소 숭배 사상

고대 이집트나 메소포타미아의 미술에서 신(神)은 흔히 동물이나 동물과 인간의 혼성적 형태로 나타났다. 신이 가진 초인성(超人性)을 드러내기 위해서는 인간의 형태만으로는 부족하다고 느꼈기 때문이다. 가장 대표적인 동물은 다산과 힘의 상징이었던 황소였다. 황소 숭배 사상은 메소포타미아에서 기원전 7000년에 있었던 최초의 도시 차탈회위크(Çatal Hüyuk, 기원전 7500-5700년경)에서 발견되었고 그 이후의 도시국가였던 아카드(Akkad), 바빌로니아에서도 통치자가 황소의 뿔 형태의 왕관을 쓰고 있는 여러 점의 조각들이 발견되었다.

황소와 관계되는 많은 유물들이 발견되는 또 다른 곳은 에게해 근역, 크레타섬에서 발흥한 미노스 문명에서였다. 기원전 약 1600년에서 1400년 사이에 찬란한 문화를 이루었던 이곳은 괴수 미노타우로스의 신화가 탄생한 곳이다. 신화는 다음과 같다. 미노스 왕이 바다의 신 포세이돈의 도움으로 왕위에 오르자 신은 자신에게 제물로 바치라는 의미로 희고 아름다운 황소를 보냈다. 그러나 미노스 왕은 황소가 너무 아까워 다른 황소를 바쳤다. 이에 분노한 포세이돈은 미노스의 왕비 파시파에가 황소와 사랑에 빠지게 했고, 그들

사이에서 소의 머리와 사람의 몸을 가진 미노타우로스가 태어났던 것이다. 이를 수치스럽게 여긴 왕은 다이달로스를 시켜 크노소스 궁전에 길을 찾기 어려운 복잡한 미궁을 만들고 미노타우로스를 그곳에 머물게 했다. 그리스 신화에 의하면 미노스 왕이 아테네를 침략하고 매년 각각 7명의 청년과 처녀를 미노타우로스의 제물로 바치라고 하자 아테네에서는 영웅 테세우스를 보냈다고 한다. 테세우스는 미노스 왕의 딸 아리아드네의 도움으로 미노타우로스의 목을 베고 돌아온다.

이러한 신화가 있는 크레타섬의 크노소스에서 왕의 궁전이 발굴된 것은 20세기 초, 고고학자 아서 에번스에 의해서였다. 이 궁전은 정말 신화처럼 방과 복도, 계단이 복잡하게 연결된 미궁과 같은 곳이었다. 궁에서는 화려한 벽화가 여러 점 발굴되었는데 그중의 하나가 현재 복원된 〈투우사의 벽화〉다. 이 그림의 왼쪽에는 한 젊은 여성이 황소의 뿔을 붙들고 서 있고, 중앙의 역동적인 황소의 등 위에는 젊은 남자가 곡예사 수준의 공중돌기를 하고 있다. 긴장된 황소의 꼬리에서부터 빠르게 그려진 곡선은 이 그림을 아주 생동감 있게 만든다. 오른쪽에 있는 여성은 남성을 잡아주기 위해 서 있거나 아니면 자신의 순서를 기다리는 듯이 보인다. 이 남녀는 하나같이 키가 크고 허리가 잘록하며 민첩해 보인다. 이 장면의 의미는 확실하지는 않지만 황소 숭배 사상과 관련된 의식의 하나일 것으로 추정된다.

이후 고대 그리스에 오면 신은 더 이상 동물의 형태가 아니라 인간의 모습과 똑같이 나타난다. 그리스인들에게 동물은 인간의 지성과 문명과 대비되는 본능과 미개함의 상징일 뿐이었기 때문이다. 신도 인간처럼 사랑을 하고 어리석은 행동을 하지만 한 가지 다른 점이

있다면 죽지 않는다는 것뿐이다. 인간을 신과 동등한 지혜와 능력이 있다고 본 이 사고가 휴머니즘, 즉 인본주의(人本主義)의 바탕이 되었다. 인간을 만물의 척도로 본 그리스 문명을 서구 문명의 기초라고 말하는 이유가 바로 여기에 있다.

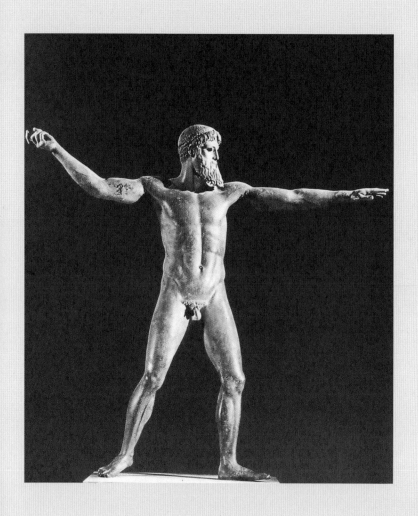

제우스 혹은 포세이돈, 청동, 높이 2.1m,
기원전 460-450년경, 국립고고학박물관, 아테네

Zeus or Poseidon

제우스 상인가, 포세이돈 상인가

종교 조각이나 종교화에서 신이나 성인들은 대개 물건을 하나씩 들고 있다. 전문 용어로는 지물(持物)이라고 한다. 기독교 미술에서 천국의 수문장인 성 베드로는 천국의 열쇠를, 그리스도의 발에 향유를 발라준 막달라 마리아는 향유병을 가지고 있다. 그래야 보는 사람이 어느 성인인지 알 수 있기 때문이다. 신화를 주제로 한 미술에서도 마찬가지다. 전쟁과 지혜의 여신 아테나는 투구와 갑옷으로, 태양의 신이자 음악·궁술의 신인 아폴로는 하프와 활을 지니고 있다. 그런데 이러한 지물이 파괴되거나 없어지면 이 신이 누구인지에 대해 논란이 일어날 수밖에 없다.

현재 아테네 국립고고학박물관에 전시되어 있는 기원전 460년경의 한 장엄한 조각은 왼팔을 앞으로 뻗어 목표물을 겨냥하고 오른손으로 무언가를 던지려는 자세를 취하고 있는데, 손에 쥐고 있었던 것이 없어져버렸다. 그것이 번개나 벼락이었다면 제우스이며 삼지창이면 바다의 신 포세이돈인데, 대체로 제우스라는 쪽으로 의견이 모아진다.

2.1미터에 달하는 이 조각의 당당하고 균형 잡힌 몸은 고대 그리스

인들의 신체에 대한 매혹과 열정을 잘 보여준다. 이전의 조각들에서는 움직임의 표현이 자유롭지 못했던 데 비해, 잠시 멈춰선 듯한 이 조각은 체중이 오른발에서 왼발로 자연스럽게 이동된다. 발밑에 종이 한 장을 넣어보면 오른발의 앞부분과 왼발의 뒤꿈치만이 바닥에 닿아 있는데, 놀랍게도 육중한 몸을 이 부분으로만 지탱하고 있는 것이다. 무엇보다도 압권은 집중적인 힘을 느끼게 하는 강렬한 얼굴 표정이다. 이렇게 침착하게 공간을 통제하면서 목표물을 향해 번개를 던지는 모습은 신 중의 신이라는 제우스의 위엄을 느끼게 하고, 그 앞에 서 있는 것이 두려울 정도다. 눈은 뼈 같은 재료로 만들었을 것으로 보이고, 눈썹은 은으로, 그리고 입은 동으로 새겨졌으나 현재는 다 없어졌다. 대부분의 그리스 조각이 정면에서 보게 되어 있는 데 비해 이 조각은 전체를 돌아다니면서 보게 되어 있다. 이렇게 신체를 자유롭게 만들 수 있었던 것은 이 조각이 청동으로 제작되었기 때문이다.

그리스 조각에서 가장 고귀한 재료로 생각한 것은 청동이었다. 그러나 현존하는 고대 그리스 조각들은 주로 대리석이고 청동상은 별로 남아 있지 않다. 그 이유는 전쟁이 나면 청동상은 무기를 만들기 위해 녹여지곤 해서, 남아 있는 조각이 별로 없기 때문이다. 예를 들면 미론(Myron)의 〈원반 던지는 사람〉도 원래는 청동이었지만 원작은 없어지고 몇 점의 로마 시대의 모작만이 남아 있어 원작을 짐작할 수밖에 없다. 다행히 제우스 상은 1926년 그리스의 아르테미시온 곶 근방의 바다 밑에서 기적적으로 발견되었다. 기원전 2세기경 배에 실려 다른 도시로 운송되던 중 침몰하여 바닷속에 약 2000년간 잠겨 있다 빛을 보게 된 것이다.

이 제우스 상은 몇 년 전 육상 경기에서 100미터 세계 신기록을 세운 육상 선수 우사인 볼트가 경기 후 번개를 쏘는 동작을 연출한 것을 떠올리게 한다. 볼트(Bolt)라는 이름 때문에 천둥 번개(thunderbolt)라는 별명을 갖고 있는 그에게 걸맞은 세리머니다. 마치 번개를 쏘는 듯한 그의 자세는 바로 이 제우스 상에서 영감을 받은 것이 아닐까?

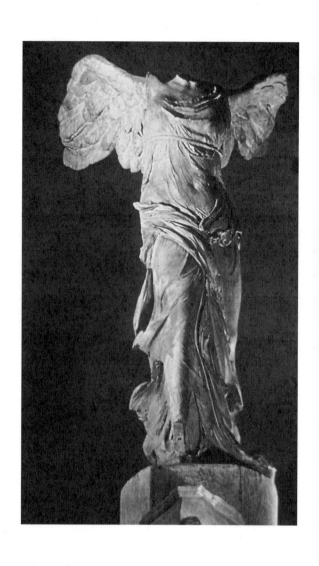

사모트라케의 니케, 대리석, 높이 2.4m,
기원전 200-190년경, 루브르박물관, 파리

Nike of Samothrace

니케 상, 후기 헬레니즘 양식의 정수

구글에서 'nike'를 검색하면 유명한 스포츠 용품 브랜드인 '나이키'가 나온다. 사실 나이키는 고대 그리스 신화에서 승리를 나타내는 여신 니케(Nike)의 영어식 발음으로 로마 신화에서는 빅토리아(Victoria)로 불렸다. 이 커다란 날개를 가진 니케 여신은 대개 전쟁의 여신 아테나와 함께 등장하지만 단독으로 나타날 때도 많다. 고대 그리스에서는 여러 점의 니케 상이 전해오지만 그중 단연 압권은 〈사모트라케의 니케〉다.

1863년 프랑스 영사이자 아마추어 고고학자였던 샤를 샹푸아소가 이끄는 고고학 팀은 에게해의 북동쪽에 위치한 사모트라케섬의 위대한 신들의 신전이 있던 유적지에서 약 2.4미터의 니케 상을 발견했다. 발견 당시 회색 대리석으로 제작된 뱃머리와 같이 발굴되어 니케 상이 그 뱃머리 위에 놓여 있었던 것으로 추측된다. 이 니케 상의 조각가와 제작 연도에 대해서는 아직까지도 확실치 않고 여러 가지 의견이 있다. 기원전 190년경, 당시 에게해 근역 국가 중 가장 강한 해군력을 자랑하던 로도스(Rhodes)가 안티오쿠스 3세와의 해전(海戰)에서 승리한 것을 기념하기 위해 만들어진 것이라는 추정도 여러 가지 설 중 하나다. 니케는 승리를 알리기 위해 하늘에서 커다

란 날개를 펼치고 내려와 뱃머리에 발을 딛는데, 그 순간 갑자기 강하게 불어온 바닷바람이 니케의 옷자락을 다리에 감기게 하여 아름다운 몸체를 드러낸다. 역동적인 움직임과 순간적으로 정지된 동작의 아름다운 균형은 이 상이 탁월한 기술과 상상력을 가진 조각가의 작품이라는 점을 알게 한다. 니케는 강하고 당당하며 육감적이다. 깃털과 옷자락, 그리고 신체의 질감 대비뿐 아니라 깊고 강하게 굽이치는 옷 주름의 표현은 강렬한 명암 대비를 이루면서 그 자체가 하나의 극적인 움직임을 만들어낸다. 단독 상이 아니라 뱃머리에 착지하는 맥락 속에서의 극적인 효과는 그리스의 후기 헬레니즘 양식을 잘 보여준다.

무엇보다 이 조각을 잊을 수 없는 경험으로 만든 것은 전시 효과였다. 발견된 직후 프랑스에 보내진 이 조각은 곧 루브르박물관에 소장되었고 부서졌던 날개와 옷 주름도 보수되었다. 루브르박물관에서는 1884년에 이 조각을 중앙 홀에서 올라가는 입구인 '다루(Daru) 계단'에 전시하였다. 높은 돔 아래 계단의 중앙에 놓여 있는 이 조각을 올려다보면 니케가 막 하늘에서 내려오는 듯한 장엄한 광경에 압도될 뿐 아니라 하늘과 바다, 그리고 바닷바람을 느낄 수 있다. 없어져버린 머리와 팔은 오히려 이러한 장관을 더욱 극적으로 만든다. 한때 니케의 오른손에 승리를 알리는 트럼펫이나 월계관이 있었으리라는 추측이 나왔으나 1950년에 사모트라케의 유적을 재발굴하면서 니케의 오른손과 손가락 부분이 발견되어 아무것도 들고 있지 않았음이 확인되었다.

루브르박물관의 보물급 소장품인 사모트라케의 니케는 제2차 세계대전 당시 루브르의 또 다른 1급 소장품이었던 고대 그리스의 밀로

(Milo)의 비너스와 미켈란젤로의 노예 상과 더불어 발랑세궁에 피신해 있었다. 오늘날 사모트라케섬을 통치하는 마케도니아에서는 이 섬에 헬레니즘 시기 마케도니아 왕들의 중요한 신전들이 있었다는 이유로 뒤늦게 이 귀중한 조각상을 돌려달라는 환수 운동을 벌이고 있다.

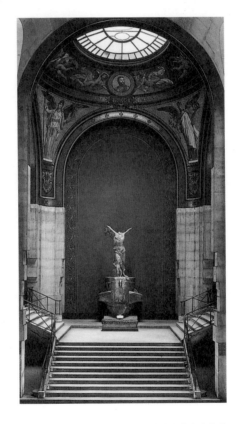

루브르박물관에 전시된 니케 상

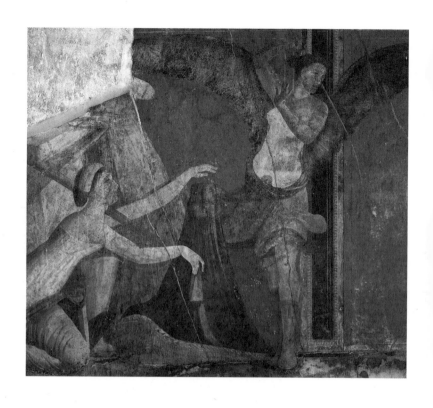

비의(秘儀)의 집(부분 확대), 프레스코, 높이 1.6미터,
기원전 65-50년경, 폼페이

Frescoes at the Villa of the Mysteries

폼페이의 비밀스러운 종교적 제의

가끔 화산이 폭발했다는 보도를 언론에서 접하게 된다. 화산재로 인한 재난과 파괴는 역사상 가장 유명한 화산 폭발의 하나였던 이탈리아의 베수비오산을 떠올리게 한다. 79년 8월 24일, 나폴리만 연안에 위치한 베수비오 화산이 폭발하면서 분출해낸 뜨거운 가스와 화산재, 그리고 화산암은 이 일대의 도시인 폼페이와 에르콜라노를 완전히 뒤덮어버렸고 약 2000명이 사망했다. 그 후 1600여 년 동안 잊혀져 있던 폼페이는 1748년에 우연히 우물을 파다 유물들이 나오면서 세계적인 관심을 모았다. 고대에 대한 관심이 다시 일어나면서 로마식 패션이나 실내 장식이 큰 유행을 하였고, 고대 문명에 대한 연구를 촉발하는 계기가 되었다.

폼페이는 당시 인구 약 2만 정도로, 특별히 중요한 도시는 아니었지만 로마 귀족들의 별장이나 부유층의 빌라가 많은 곳이었다. 이 가옥들의 벽에는 아름다운 정원이나 풍경 또는 도시가 그려져 있는 것이 발견되어, 집 안에서도 신선한 야외 광선과 대기를 접하는 듯한 착각을 느끼게 한다. 대부분의 고대 회화들이 거의 다 없어져버린 반면 이 벽화들은 화산 잿더미 밑에서 오히려 보존이 잘 되었던 것이다. 폼페이가 지방 도시였다는 점을 감안하면 당시 로마에 있던

저택의 벽화들의 수준은 훨씬 우수했을 것으로 추정해볼 수 있지만 폼페이에 남아있는 회화만으로도 당시 로마 시대 회화의 뛰어난 수준에 감탄하게 된다.

폼페이 발굴은 아직도 계속되고 있는데 현재 도시의 약 4분의 3 정도가 발굴되었다. 1909년에는 폼페이 시 외곽에 있었던 '비의(秘儀)의 집'의 프레스코 벽화들이 거의 파손되지 않은 채로 남아 있는 것이 발견되었다. 집주인이 누구였고 누가 그렸는지는 확실하지 않다. 넓이 4.5×7.6미터 규모의 방은 작은 문과 두 개의 창문이 있는데 벽 전체에는 마치 무대 위 인물들의 모습과 같은 그림들이 그려져 있다. 이 벽화에 대해서는 아직도 완전하게 설명되고 있지는 않지만 당시 법으로 금지되었던 주신(酒神)이면서 풍요와 다산의 신인 바커스 제의의 입회식을 묘사하고 있다는 것이 대체로 일치된 해석이다. 당시 공식적으로 황제 숭배 사상이 주였던 로마에서는 난잡한 의식을 펼쳐 통제 불가능한 바커스에 대한 숭배가 로마의 도덕과 덕목에 어긋난다는 이유로 금지하고 있었다. 그러므로 바커스 추종 신앙은 가장 비밀리에 이루어지던 사교(邪敎)였는데, 포도 경작이 주 산업이었던 이곳 폼페이에서는 은밀하게 실행되고 있었던 것으로 보인다.

벽화의 시작은 '폼페이 레드'로 알려진 강렬하고 극적인 빨간색을 배경으로 결혼을 앞둔 순결한 젊은 여성이 바커스의 의식을 치르는 장면부터다. 신부로 보이는 베일을 쓴 젊은 여성의 등장과 화장 장면, 정화 의식의 하나인 매질, 술의 신일 뿐 아니라 쾌락과 다산의 신이기도 했던 바커스와의 신비스러운 결합, 그리고 이 여성이 바커스의 상징인 솔방울이나 포도송이가 끝에 있는 막대기(남성의 상징)

를 들고 있는 장면이 나온다. 이 과정을 거치면 신부는 바커스 신과의 신비스러운 결합으로 결혼 전의 모든 준비를 마치게 된다는 것이다. 그림을 보는 관람자는 마치 비밀스러운 종교적 제의의 장면을 엿보는 것 같은 느낌을 받는다.

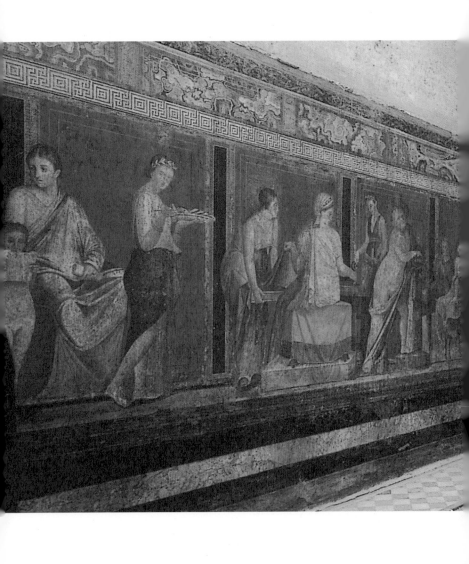

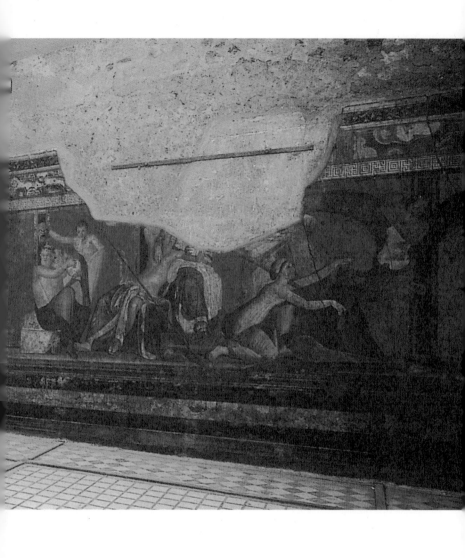

비의(秘儀)의 집, 프레스코, 기원전 65-50년경,
폼페이

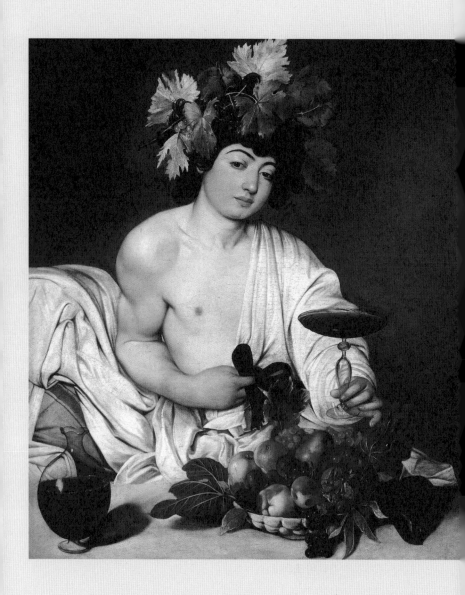

카라바조, 바커스, 캔버스에 유채, 95×85cm,
1596-1597년, 우피치미술관, 피렌체

신화에서 성스러움을 지워낸 작가

포도 덩굴로 머리를 장식한 인물이 베개에 몸을 기대고 포도주 잔을 관람자에게 내밀고 있다. 이 그림은 1600년 전후에 활약한 이탈리아의 화가 카라바조(Michelangelo Merisi da Caravaggio, 1571-1610년)의 작품으로, 그림 속 인물은 주신(酒神) 바커스다. 놀라운 것은 신화를 주제로 이렇게 일상생활 속의 한 장면을 그린 예는 그때까지 거의 없었다. 바커스의 발그레한 뺨과 부드럽고 매끄러운 얼굴은 그를 여성으로 보이게도 하지만 실제처럼 정밀하게 묘사된 팔 근육이 남성임을 알려준다.

바커스는 비스듬히 앉아 마치 술과 과일을 권하려는 듯 손을 내밀어 관람자를 그림 속으로 끌어들인다. 관람자는 유혹을 느끼며 다가가고 싶은데 한편으로는 어떤 위험을 감지한다. 술은 물론이지만 시간이 가면 썩는 과일 역시 일시적 쾌락의 상징으로, 어떤 것들은 이미 누렇게 변해 있다. 이 그림의 의미는 아직도 확실하지 않지만 양성애자로 알려진 카라바조의 성 정체성과 관련된 것은 분명한 것 같다.

카라바조는 당시 화단의 일종의 혁명아였다. 예술적 전통이 거의

없었던 롬바르디아(Lombardia)에서 태어난 그의 원래 이름은 미켈란젤로 메리지이지만 태어난 마을 이름을 따 카라바조로 불렸다. 1592년경에 로마로 온 그는 초기에는 주로 정물화나 일상생활의 장면을 그렸지만 곧 중요한 종교화들을 주문받고 다수 제작했다. 그가 원했던 종교화는 단순하고 쉽게 전달되는 종교화였다. 당시 이탈리아에서는 신교의 확장에 맞서 가톨릭 종교개혁이 일어나고 있었고, 필리포 네리 같은 사제도 카라바조 회화를 응원했는데 그 역시 기독교 역사와 교리를 쉽게 전달하고자 하는 운동을 하고 있었다.

그런 사회적 분위기를 감안하더라도 카라바조의 종교화는 너무 혁신적이었다. 그는 성인(聖人)들이 살았을 당시 그들은 실제 평범한 사람들이었다고 보았다. 그는 성인들을 손이나 손톱이 더럽고 얼굴에 주름이 가득한 지저분하고 평범한 서민같이 그렸고, 강가에 빠져 죽은 창녀를 모델로 마리아를 그려 물의를 일으켰다. 르네상스 시기의 라파엘이나 레오나르도 다빈치, 카라바조와 동시대의 안니발레 카라치의 종교화처럼 초인적인 위엄을 느끼게 했던 성인의 표현과 너무 달랐기 때문이다. 그러나 강한 명암 대조와 세밀한 사실주의, 그리고 극적인 순간을 포착하여 그린 카라바조의 화면은 새로운 종교화의 방향을 시사하는 것이었다. 곧 카라바조 종교화는 이탈리아 국내에서뿐 아니라 스페인이나 프랑스에서도 많은 추종자를 낳았고 이후 종교화의 성격은 크게 바뀌게 된다.

난폭한 성격을 다스리지 못했던 카라바조는 번번이 싸움과 논쟁을 일으키는 문제아이기도 했다. 접시를 웨이터에게 던지거나 거리에서 싸우거나 불법 무기를 소지한 일은 오히려 사소한 것이었다. 심한 것은 테니스 경기에서 상대방을 죽인 일이었다. 그는 이 사건으

로 인해 여러 도시로 피해 다녔다.

시대의 풍운아였던 카라바조는 생애 말기에 골리앗의 머리를 베어 치켜들어 앞으로 내밀고 있는 〈다윗〉을 그렸다. 화면 앞에 훤하게 드러난 골리앗의 얼굴은 놀랍게도 피폐한 카라바조 자신의 자화상이다. 화가의 자화상을 자기 고백으로 본다면, 참수된 골리앗으로 자신을 그린 카라바조가 이 그림에서 반영하려고 한 것은 자기혐오였을까? 이후 얼마 되지 않아 그는 36세의 나이로 세상을 떠났다.

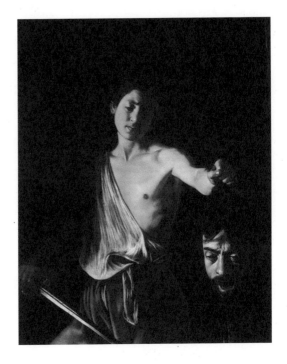

카라바조, 다윗, 캔버스에 유채, 125×101cm,
1610년경, 보르게제미술관, 로마

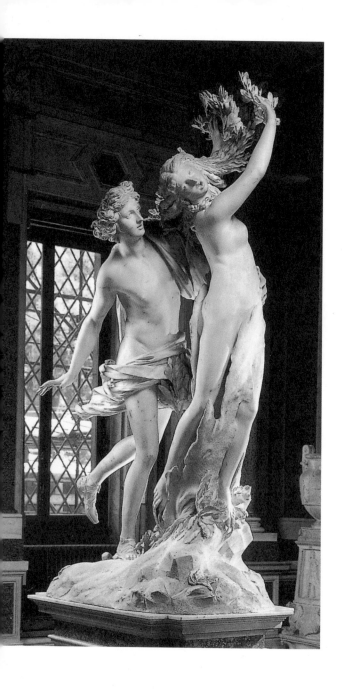

잔 로렌초 베르니니, 아폴로와 다프네, 대리석,
높이 243.9m, 1622-1651년경, 보르게제미술관,
로마

007
Apollo and Daphne
Gian Lorenzo Bernini

아폴로의 슬픈 사랑

로마를 방문한 사람이라면 ‹4대강의 분수› 조각이 있는 나보나 광
장을 가보았을 것이다. 이곳은 광장 주변의 카페에서 카푸치노를 마
시거나 젤라토를 먹으면서 쉴 수 있는 명소 중의 하나다. 그런데 이
광장 한복판에 있는 조각들이 17세기 바로크 시대의 잔 로렌초 베
르니니(Gian Lorenzo Bernini, 1598-1680년경)라는 걸출한 조각가
가 제작한 작품이라는 것을 아는 사람은 많지 않다.[45쪽] 여기서 네
개의 강은 다뉴브, 갠지스, 나일, 그리고 라플라타강을 말하는데 각
각 유럽, 아시아, 아프리카, 그리고 아메리카 대륙을 의미한다. 각
각의 강은 네 명의 역동적이고 건장한 인체로 표현되었고 중앙에는
오벨리스크가 있다. 분수의 물은 오벨리스크를 지탱하는 돌 밑에 있
는 일종의 물탱크에서 공급되는데 당시로서는 어려운 기술이었고,
이 조각을 의뢰한 교황 이노첸트 10세는 크게 감탄하였다고 한다.

베르니니는 당시 최고의 건축가이자 조각가였다. 국가의 힘이 커지
고 지식이 보급되고 신대륙을 발견하는 등 격동의 시기였던 바로크
시대에는 미술도 감정적이고 화려하고 격렬한 운동감을 강조하게
된다. 이러한 시대적 요구에 잘 부응했던 미술가가 베르니니였다.

베르니니는 젊었을 때부터 열정적인 감각과 역동적인 표현으로 미술가로서의 명성을 떨치기 시작했다. 무엇보다 그는 극적인 순간의 포착에 뛰어났는데 그런 의미에서 로마의 시인 오비디우스의 『변신이야기』에 나오는 '아폴로와 다프네'는 그의 예술가적인 재능을 가장 잘 발휘하게 한 소재였다. 아폴로와 다프네의 이야기는 사랑의 신 큐피드의 화살에서 시작된다. 큐피드는 아폴로에게 황금빛 화살을 쏘아 아름다운 요정 다프네를 사랑하게 한다. 그러나 다프네는 큐피드가 쏜 납 화살을 맞아 아폴로의 구애를 절대로 받아들이지 않는 마술에 걸렸다. 아폴로가 다프네를 쫓아가 손이 거의 몸에 닿는 순간, 더 이상 피할 수가 없게 된 다프네는 강(江)의 신인 아버지 페네오스에게 도와달라고 요청을 하고 페네오스는 다프네를 월계수로 변하게 한다. 아폴로는 눈앞에서 다프네의 머리카락의 일부가 이미 이파리가 있는 나뭇가지로 변하고 발은 뿌리가 되어버리는 것을 보고 놀라고 있다.

〈아폴로와 다프네〉의 감동은 이러한 슬픈 사랑의 서술보다는 조각 자체의 아름다움에서 온다. 피부, 나무껍질과 옷자락의 섬세한 묘사와 같은 조각 기술의 극치는 실제 여성의 신체가 우리 눈앞에서 나무로 변신하는 것을 보는 듯한 사실감을 준다. 두 남녀의 몸은 왼쪽에서 오른쪽 위로 향하는 대각선으로 공간을 침투한다. 인체와 인체 사이, 즉 아폴로와 다프네의 팔과 다리 사이의 빈 공간도 절묘하게 엮어져 있다. 보는 사람의 시점은 아폴로의 얼굴을 볼 수 있는 정면의 약간 오른쪽으로 계산되어 있다.

이 조각의 제작을 부탁한 사람은 스키피오네 보르게제 추기경이었다. 화가 카라바조의 열렬한 후원자였던 그는 추기경 입장에서는 매

우 세속적인 조각이라고 할 수 있는 〈아폴로와 다프네〉를 로마에 있
는 자신의 개인 빌라에 놓고 감상했다. 일설에 의하면 그는 동성애
자였다고 한다. 감각적인 남녀, 그리고 욕망의 좌절과 절망을 보여
주는 이 작품은 억압된 그의 성향을 반영하는 것일지도 모른다. 이
빌라는 현재 보르게제미술관으로 쓰이고 있다.

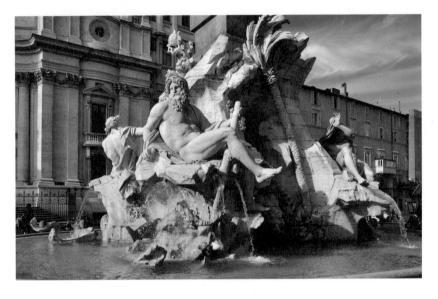

잔 로렌초 베르니니, 4대강의 분수,
트래버틴과 대리석, 1648-1651년, 나보나 광장,
로마

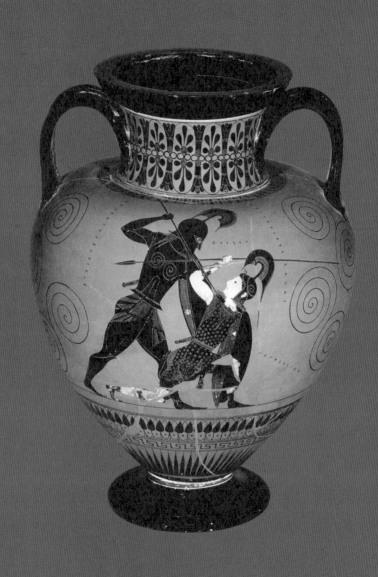

엑세키아스, 아킬레스와 펜테실레이아가 그려진
암포라, 테라코타, 높이 41.3cm, 기원전 525년경,
영국박물관, 런던

Achilles and Penthesilea
Exekias

항아리 위에 펼쳐진 그리스 회화

흔히 고대 그리스의 예술 하면 파르테논과 같은 건축물이나 미론의 〈원반 던지는 사람〉 같은 조각상을 떠올린다. 그런데 유명한 회화는 별로 생각나는 작품이 없을 것이다. 고대 그리스에는 아펠레스를 비롯해 걸출한 화가들이 활동했고 기록에도 그들의 이름은 남아 있지만, 건축이나 조각과 달리 오랜 세월을 지나는 동안 다 없어져버렸고 화가들의 이름도 모두 잊혀져버렸기 때문이다. 그 대신 그리스 회화를 엿보게 하는 것은 수천 점이 남아 있는 도기화, 즉 항아리 그림들이다. 그리스인들은 술이나 물, 또는 기름 등을 담아두는 일상의 용도로 사용하던 항아리에 그림을 그려 넣었다.

항아리 그림에는 적색 바탕에 검은색 인물이 그려진 흑색상(黑色像)과 흑색 바탕에 적색 인물이 그려진 적색상(赤色像)이 있는데, 적색상이 기술적으로 더 까다로워 후기에 만들어진 것으로 판단된다. 항아리에 그림을 그리는 화공(畵工)은 벽화를 그리던 화가보다 사회적 위상이 낮았지만 그럼에도 우리는 이 항아리 그림들을 통해 그리스의 본격적인 회화 작품들의 경향을 추정해볼 수 있다.

항아리 그림들의 주제는 대체로 신화였는데 그리스 화가나 화공

들의 공통된 관심은 평면에 삼차원적 인체를 어떻게 표현하는가였다. 항아리 그림들을 보면 초기에는 인체와 공간과의 관계, 입체감, 원근법 적용이 서툴렀지만 정확한 선묘로 하나씩 해결해가는 것을 볼 수 있다.

아테네에서 항아리 그림을 그리던 가장 탁월한 화공이자 도공(陶工)은 엑세키아스(Exekias, 기원전 550-525년경)였다. 그는 자신이 만든 항아리에 마치 항아리가 말하는 것처럼 "엑세키아스가 저를 그렸습니다" "엑세키아스가 저를 만들었습니다"라고 써넣었다. 전자는 화공의 입장에서, 후자는 도공의 입장에서 쓴 것이다. 엑세키아스가 이렇게 서명을 한 항아리 중에 남아 있는 것은 모두 14점인데 이 중 "저를 만들고 그렸습니다"가 적힌 항아리도 두 점이 된다. 즉 도기도 빚었고 그림도 그렸다는 의미다. 이렇게 그는 자신의 직업과 작업에 대한 자부심을 표현했다.

엑세키아스는 특히 심리묘사에 탁월했다. 그의 유명한 흑색상 〈아킬레스와 펜테실레이아〉는 기원전 525년에 제작된 항아리 그림으로 호메로스의 『일리아드』 중 한 장면이다. 그리스 연합군의 장군인 아킬레스는 긴 창으로 무릎을 꿇고 넘어진 아마존의 여왕 펜테실레이아의 목을 겨누고 있다. 아마존의 펜테실레이아는 사고로 자신의 여동생을 죽인 죄의식을 지니고 12명의 동료들을 데리고 트로이로 와, 트로이를 위해 싸우고 아킬레스를 죽이겠다는 약속을 하고 전투에 참여하고 있었다. 이 장면에서 압박을 가하는 아킬레스의 강한 대각선과 표범의 가죽옷을 입은 펜테실레이아의 작은 대각선은 서로 평행되는 구도를 이룬다. 펜테실레이아의 투구가 벗겨지면서 얼굴이 드러나는데, 바로 이때 아킬레스는 이 아름다운 여왕을 보고

사랑에 빠지게 된다. 펜테실레이아 역시 죽는 순간 아킬레스의 눈에서 사랑을 읽는다. 검은 투구 속에서 번뜩이는 아킬레스의 눈과 순간적으로 머리를 돌려 아킬레스를 마주 보는 펜테실레이아의 흰 얼굴은 극적인 대조를 이룬다. 그러나 모든 것은 이미 돌이킬 수 없었다. 목에서 피를 뿜으며 여왕은 죽고 아킬레스는 슬픔에 빠지고 만다. 사랑과 죽음이 교차하는 찰나의 긴박한 장면이 작은 항아리 그림 속에 응축되어 있다.

Art and Religion

[2]

미술, 신앙의 공간

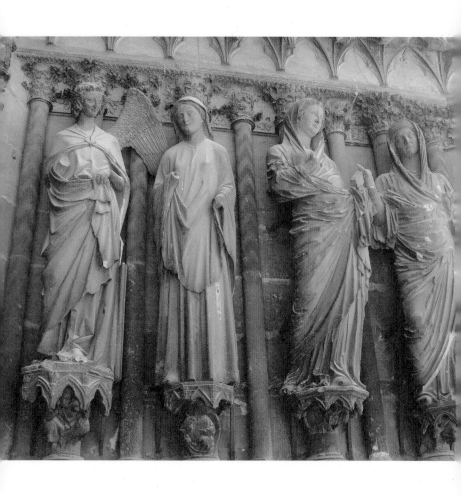

수태고지(왼쪽)와 방문(오른쪽), 1225-1245년경,
서쪽 문, 랭스대성당, 랭스

Annunciation and Visitation

고딕 성당에서 마주친 마리아상

인간이 만든 가장 경이로운 건축물의 하나는 고딕 성당이다. 고딕 성당은 이름이 알려지지 않은 수많은 건축 기술자와 조각가의 땀과 노동으로 이루어진 '하느님의 집'이었고, 중세 인간의 신앙과 믿음의 집단적인 표현이었다. 하늘을 찌르듯 치솟아 오르는 고딕 성당의 높이와 규모는 기하학을 바탕으로 한 중세 건축가들의 새로운 공법이 뒷받침되어 가능했다. 스테인드글라스를 통해 들어오는 신비로운 광선과 높은 천장, 광대한 실내 공간은 당시 천국을 동경하던 정신적 갈망을 상징한다.

고딕 성당이 가장 번성했던 곳은 프랑스였다. 프랑스에서는 1180년에서부터 1290년까지 약 80여 개의 성당이 주로 도시에 지어졌다. 이전에는 세속과 등진 수도원이 종교의 중심이었다면 도시가 커지고 인구가 늘어나자 대규모 성당이 도시 거주민 가까이 지어지기 시작한 것이다. 성당의 성직자들은 점차 부와 권력을 가지게 되었고 왕권과 협조하면서 수도원의 세력을 더욱 약화시켰다.

프랑스 동북부에 위치한 랭스(Reims)시에 있는 랭스대성당은 가장 화려한 고딕 성당 건축이다. 수십 년에 걸쳐서 완성된 이 성당은 그

때까지 지어진 어느 성당들보다 더 높고(81미터), 더 길며(149미터), 벽면의 면적을 줄여 더 많은 창을 내었다. 이 성당의 압권은 전면(파사드)부터 부벽(버트레스)까지 빈틈없이 장식된 수많은 조각들로 모두 2000여 점에 달한다. 유명한 ‹수태고지와 방문› 조각이 있는 곳은 서쪽 문 옆 기둥(문설주)이다. 천사 가브리엘이 마리아에게 아기 그리스도의 탄생을 예고하는 ‘수태고지’와 마리아가 세례 요한의 어머니가 될 사촌 엘리자베스를 방문하고 서로의 임신 사실을 알리는 ‘방문’의 조각들은 마치 서로 대화를 나누듯 마주 보게 배치되었다. 로마네스크 성당에서는 주로 ‘최후의 심판’과 같은 무시무시한 장면이 조각되었는 데 비해 랭스대성당 정문에서 마리아상을 장식한 것은 당시 인성과 신성을 연결해주는 성인으로 생각했던 마리아의 인기를 나타내며, 더 온화하고 자비로운 기독교 신앙으로 가려는 변화를 나타낸다.

‹수태고지와 방문›의 네 조각상은 같은 장소에 있지만 제작 양식과 시기가 조금씩 다르다. 우선 ‘수태고지’의 마리아와 천사는 전형적인 고딕 양식이다. 그러나 자세히 보면 마리아와 천사는 각각 다른 조각가에 의해 제작되었음을 알 수 있다. 마리아의 옷 주름이 수직적으로 내려오고 좀 더 단순하게 표현되어 있다면, 작은 머리와 긴 다리, 우아하고 날씬한 몸, 그리고 옷 주름이 S자를 이루는 천사는 훨씬 기술력이 뛰어난 조각가에 의해 약 15년 후에 조각된 것으로 추정된다. ‘방문’의 마리아와 엘리자베스는 동일한 조각가가 한 것으로 생각되는데, 조용하고 점잖으며 무게감이 있어 ‘수태고지’의 조각상과는 판이하게 다르다. 특히 풍부한 옷 주름과 노년의 얼굴 표현은 로마 조각과 같은 고전의 영감을 받은 것으로 생각된다.

아름다운 것은 그냥 만들어지지 않는 것일까? 돌로 레이스를 뜬 것
같이 아름다운 대성당의 역사에도 어두운 과거가 있다. 성당을 짓기
위해 지역 주민들에게 너무 많은 세금을 걷자 사람들이 대주교를
공격했고, 교황은 폭도들에게 엄한 벌을 주었다고 한다.

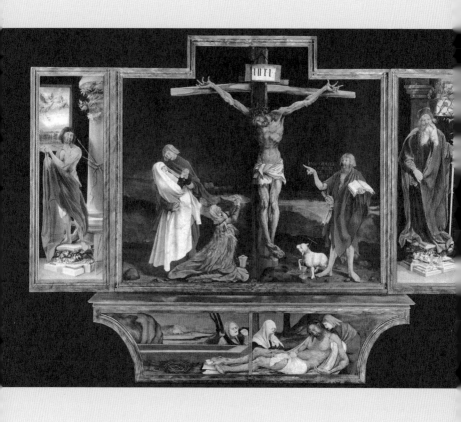

마티아스 그뤼네발트, 이젠하임 제단화(닫힌 모습) 중
십자가 처형, 270×310cm, 패널에 유채,
1510-1515년경, 운터린덴박물관, 콜마르

Isenheim Altarpiece
Matthias Grünewald

극한의 고통을 보여주는 십자가 상

기독교 미술에서 '십자가에 못 박힌 그리스도'는 구세주가 인간으로 태어나 받은 고통을 가장 잘 표현하는 주제일 것이다. 이 주제를 다룬 많은 작품들이 있지만 그 어느 작품도 독일의 르네상스 화가 마티아스 그뤼네발트(Matthias Grünewald, 1470-1528년경)가 그린 〈이젠하임 제단화〉만큼 충격적이지 않다. 두 세트의 날개가 있고 여닫을 수 있는 이 제단화는 바깥쪽 날개를 모두 닫으면 '십자가에 못 박힌 그리스도'가 나타난다.

어둡고 황량한 벌판을 배경으로 나무를 마구 잘라 만든 거친 십자가에 못 박힌 그리스도는 가시 면류관을 쓰고 고통을 못 이겨 뒤틀린 자세로 매달려 있다. 다른 사람들보다 훨씬 큰 그리스도의 몸은 이미 무겁게 늘어져 십자가의 양 끝이 휘어져 있으며, 눈은 감겨 있고 입이 벌어진 채 못에 박힌 손가락은 갈라져 위로 향해 있다. 피 묻고 누더기를 걸친 그리스도를 중심으로 왼쪽에는 쓰러지는 마리아를 부축하는 애제자 요한과 심하게 몸이 휘어지면서 강렬한 슬픔을 나타나는 막달라 마리아가 기도하는 자세로 그려져 있다. 오른쪽에는 성배에 피를 흘리고 있는 양과 세례 요한이 있다. 세례 요한은 사실 이때는 이미 죽었지만 이 그림에서 그의 긴 손가락은 "그는 더

커지고 나는 더 작아진다"는 라틴어로 쓴 글귀를 가리키고 있다. 그 뤼네발트는 14세기에 스웨덴의 성인 브리제트가 쓴 『계시록』에서 영감을 받은 것 같은데 거기에는 다음과 같이 묘사되어 있다. "가시 관은 그의 머리를 강하게 눌러 이마의 반까지 내려왔다. 가시가 찔 러 피는 마구 흘러내렸다…그의 무릎은 오그라들었고…그의 다리 는 꺾이고 뒤틀렸다…손과 팔은 고통스럽게 뻗고 있다."

이렇게 격심한 고통을 보여주는 십자가 상을 의뢰한 곳은 알자스 의 이젠하임시(市)에 있는 성 안토니우스 수도원의 병원이었다. 이 곳에는 주로 피부가 썩는 병을 앓는 환자들, 예를 들면 괴저병, 한센 병 환자들, 또 1490년대부터 유럽에 많이 퍼지기 시작한 매독 환자 들도 있었다고 한다. 그림에서 이미 초록색으로 변색되기 시작한 그 리스도의 피부는 괴저병 증상과도 흡사해 보인다. 당시에는 병을 심 하게 앓는 환자들은 팔이나 다리를 잘라낼 수밖에 없었는데, 환자들 이 처음 치료를 받을 때 이 그림이 있는 방으로 데려가 쾌유를 빌게 했다고 한다. 그들은 극한의 고통을 보여주는 그리스도와 자신을 동 일시하고 정신적으로 마음의 준비를 할 수 있었다. 그림의 날개에는 병자와 흑사병 희생자들의 수호성인인 성 안토니우스와 성 세바스 찬이 그려져 있다.

이젠하임 제단화는 일요일 미사 때에 공개했는데 여러 그림들이 겹 쳐진 이 제단화 중앙 부분을 열면, 그 안쪽에는 밖의 음울한 분위기 와는 완전히 다른, 밝은 분위기의 예수 탄생과 부활의 장면이 나타 난다. 바로 환자들에게 희망과 미래를 약속하는 의도로 그려진 것임 을 알 수 있다.

독일의 위대한 화가 알브레히트 뒤러(Albrecht Dürer, 1471-1528년)
와 동시대에 활약했던 그뤼네발트는 뒤러에 비해 사후에는 잊혀져
있다가 19세기에 재발견된 화가였다. 그는 화가이면서 건축가, 엔
지니어이기도 했는데 그가 그린 그림 중 남아 있는 것은 약 20점으
로, 대부분 그리스도의 수난과 관계된 것이다.

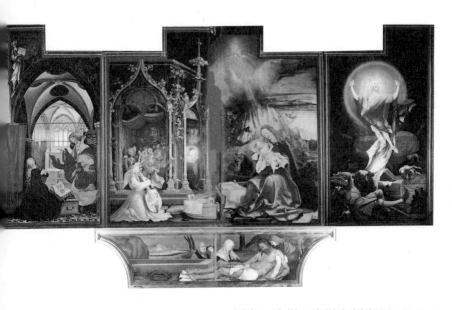

마티아스 그뤼네발트, 이젠하임 제단화(열린 모습) 중
천사와 함께 있는 성모 마리아와 아기 예수(가운데),
수태고지(왼쪽), 부활(오른쪽), 270×310cm,
패널에 유채, 1510-1515년경, 운터린덴박물관, 콜마르

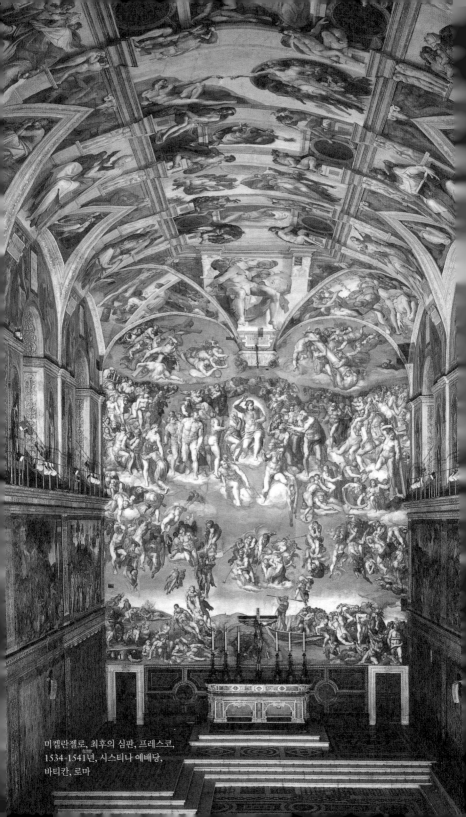

미켈란젤로, 최후의 심판, 프레스코,
1534-1541년, 시스티나 예배당,
바티칸, 로마

The Last Judgment
Michelangelo

상상력을 발휘한 지옥의 묘사

인간의 가장 오래된 관심사의 하나는 사후 세계이다. 고대 이집트에서는 죽은 사람의 관에 사후 세계의 안내서인 '사자(死者)의 서(書)'를 넣어주었는데 여기에는 죽은 사람이 심판을 받는 장면이 그려져 있다. 죽은 사람의 심장과 깃털을 저울에 달아 깃털보다 무거우면 죄를 많이 진 것으로 판명되어 심장은 괴물 암무트에게 먹히고, 가벼우면 영원한 내세를 누리게 된다. 이처럼 이집트에는 지옥의 개념이 없었기에 지옥의 장면은 그려지지 않았다.

지옥 장면은 중세 기독교 미술에서 많이 다루어졌다. 중세의 성당에는 신자들이 드나드는 서쪽 문 위의 팀파눔(Tympanum, 입구 위의 반원형의 공간)에 흔히 '최후의 심판'이 조각되었다. 이것은 대부분 문맹이던 당시의 신자들에게 교회에 올 때마다 사후의 심판을 상기시키기 위한 것이었다. 프랑스 오툉(Autun)에 있는 12세기 생 라자르 성당의 팀파눔 조각에는 지옥에 떨어져 저주받은 혼들이 두려움에 떨고 있는 장면이 보인다. 어떤 장면에서는 대천사 미카엘이 심판받는 장면에서 악마가 모르게 저울 밑에 살짝 손을 대어 죄를 가볍게 해주고 있다. 일종의 부정행위이지만 지옥으로 가는 사람을 한 사람이라도 더 줄이려는 노력이다.

미술가들은 성인(聖人)을 그릴 때는 적절함을 갖추어 표현해야 하는 제약이 있었지만 지옥의 장면 묘사는 비교적 자유로웠다. 많은 미술가들이 지옥을 그렸지만 가장 자유롭게 상상한 화가는 아마도 플랑드르의 보스(Hieronymus Bosch, 1450-1516년경)일 것이다. 그의 작품 〈쾌락의 정원〉은 세 폭 제단화로 에덴의 동산, 쾌락의 정원(현세), 그리고 지옥 장면으로 구성되어 있다. '지옥'에는 현세에서 육체적인 즐거움에 빠져 있던 인간들이 괴물이 지배하는, 어둡고 불타는 지옥에 떨어진 장면이 나온다. 이곳은 신체적인 고통을 받는다기보다는 반은 인간이나 곤충, 또는 기묘한 동물들을 합성한 괴물들이 판을 치는 흉측한 세계다. 인간의 부패와 성적 타락과 연관되는 중세의 격언들을 상상으로 시각화할 수 있는 놀라운 능력을 보여주는 이 지옥 장면에서 보스는 놀랍게도 온갖 벌을 받는 인간들 속에 자신의 자화상을 그려 넣었다.

미켈란젤로(Michelangelo, 1475-1564년)는 한 수 위였다. 시스티나 천장화를 완성한 지 22년 후에 그는 같은 예배당의 벽에 〈최후의 심판〉을 그렸다. 높이 13.7미터, 너비 12미터에 달하는 이 거대한 벽화에서 아름다운 인체는 찾아보기 어렵고 거인과 같은 벌거벗은 인간들이 전 화면을 뒤덮고 있다. 성인, 순교자, 축복받은 자와 저주받은 자, 모두가 그리스도의 모든 것을 파괴하려는 듯한 자세에 두려움을 가진다. 이제 60세가 넘은 미켈란젤로는 휴머니즘에 대한 믿음을 버린 것처럼 보인다. 벽화의 아랫부분에는 지옥문이 열려 있어 죽은 자들은 일어나고, 저주를 받아 지옥에 떨어지는 자들은 악마에게 끌려가면서 공포와 고통에 못 이겨 신체가 뒤틀려 있다. 이 그림을 본 추기경 비아조 체세나가 벌거벗은 인물들이 너무 난잡하다고 비난했다. 그러자 미켈란젤로는 사람들이 드나드는 문 바로 위, 눈

에 잘 띄는 위치(벽화의 오른쪽 하단)에 뱀이 온몸을 감고 있는 미노스(지하에서 심판을 관할한다)의 얼굴 대신 추기경의 얼굴을 그려 넣었다. 추기경이 교황에게 불평하자 교황은 지옥은 자신의 영역 밖이기 때문에 어쩔 수 없다고 답했다고 한다.

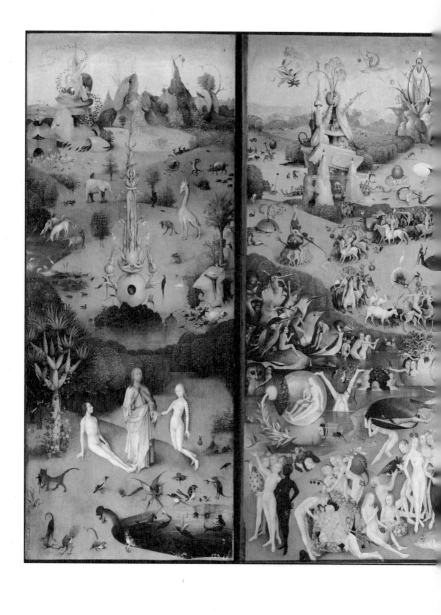

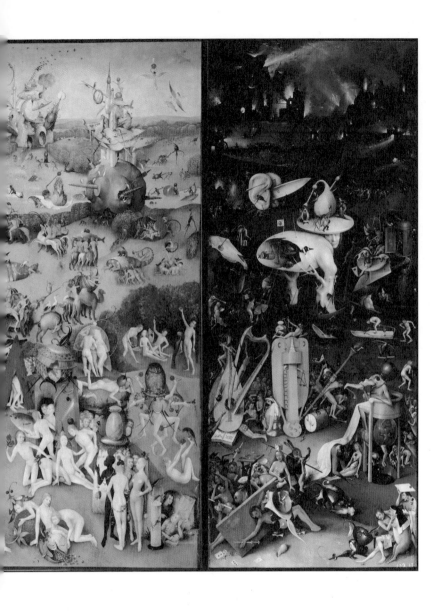

히에로니무스 보스, 쾌락의 정원, 패널에 유채,
219.7×195cm(가운데), 219.7×96.6cm(양 날개),
1510-1515년경, 프라도미술관, 마드리드

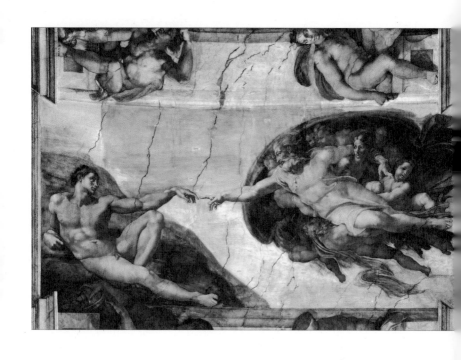

미켈란젤로, 아담의 창조, 시스티나 예배당 천장화
중 일부, 프레스코, 1510년, 바티칸, 로마

Creation of Adam
Michelangelo

미켈란젤로의 프레스코화

근대 이전의 회화에서 가장 중요한 매체는, 벽화 기법인 프레스코로 그린 그림이었다. 성당이나 궁전의 천장 또는 벽의 방대한 면적에 그리는 습식 프레스코는 회벽이 축축한 상태에 안료를 직접 바른 뒤, 마르면서 착색하게 하는 방법을 말한다. 서양의 프레스코나 고구려의 무용총과 같은 고분벽화는 기법이 조금씩 다르지만 기본적으로 이 방법으로 제작되었다. 또 다른 방법으로는 흙벽에 석고를 바르고 채색하는 프레스코인데 중앙아시아의 불교 석굴 사원의 벽화가 여기에 속한다. 높은 벽 위에 그림을 그리는 것도 쉽지 않았지만 천장화의 경우 사다리 위에서 머리를 젖히고 팔을 올려 작업을 해야 했고, 하루 작업량이 한정되어 완성하기까지는 몇 달 또는 몇 년이 걸리기도 했다. 일단 채색한 후에는 수정할 수가 없기 때문에 전체 계획을 철저히 세워 그리지 않으면 안 되는, 기술적으로 매우 어려운 작업이다. 그러므로 프레스코는 대가들만이 할 수 있는 작업으로 알려져왔다.

프레스코화는 오랜 시간 노출되면 먼지가 쌓이고 겉에 칠한 유약 때문에 시커멓게 변색하거나 회벽이 갈라지므로 보존(conservation)이나 수복(restoration) 작업이 필수다. 보존 작업이란 현 상태가 더

이상 나빠지지 않게 처리하는 것이고 수복은 원래의 상태로 복원하는 것이다. 최근 이탈리아 르네상스 시대에 제작된 많은 프레스코들이 보존 또는 수복 처리되고 있다.

1989년에 선명한 색채가 새롭게 드러난 미켈란젤로의 시스티나 예배당 천장화는 첨단 과학 기술을 바탕으로, 9년에 걸쳐 세심하게 물감이 칠해진 바로 위까지의 먼지를 제거한 수복·작업의 결과였다. 이 작업을 후원한 일본 TV는 이 과정을 모두 카메라에 담았는데 수복 작업 이전의 사진과 이후의 사진을 비교하면 색채가 훨씬 밝아진 것이 눈에 띈다.

조각가임을 자랑스럽게 생각했던 미켈란젤로는 원래 이 천장화 작업을 하기 싫어했다고 한다. 그러나 교황 율리우스 2세는 그를 닦달해 가로 14미터, 세로 40.9미터나 되는 천장화를 그리게 했고, 계속 불평하는 미켈란젤로를 지팡이로 때리기도 했다. 결국 미켈란젤로는 4년에 걸쳐 구약의 창세기편을 거대한 회화의 세계로 완성했다. 미술가들의 전기를 쓴 콘디비는 미켈란젤로가 한 명의 조수도 없이 이 그림을 완성했다고 기술했다. 그러나 중간에 1년 정도 손을 놓았던 점을 상기해보면 실제 그림을 그린 기간은 3년인데 과연 이 장대한 그림을 그 짧은 기간에 혼자 그렸을까 하는 의구심이 든다. 나중에 그린 그림들의 인물이 더 강력해지고 커진 것으로 보아 미켈란젤로가 점점 더 화가로서의 자신감을 가지게 되었던 것 같다. 가장 유명한 작품인 〈아담의 창조〉는 거의 마지막 단계에 그려진 그림이었다.

이 천장화의 수복 작업을 통해 학자들은 새로운 사실들을 알아내었

다. 기존의 시각과는 달리 미켈란젤로는 누워서 천장화를 그리지 않았으며, 밝은 색채를 잘 구사했고, 여러 부분을 즉흥적으로 바꾸었다는 점 등이다. 학자들은 또 어쩔 수 없이 천장화를 그리던 미켈란젤로가 어느 순간부터 작업을 즐기기 시작했다는 느낌을 받았다고 말했다. 아마도 이것은 사실인 것 같다. 왜냐하면 그는 22년 후 이 예배당의 또 다른 거대한 벽화 〈최후의 심판〉을 기꺼이 맡았기 때문이다.

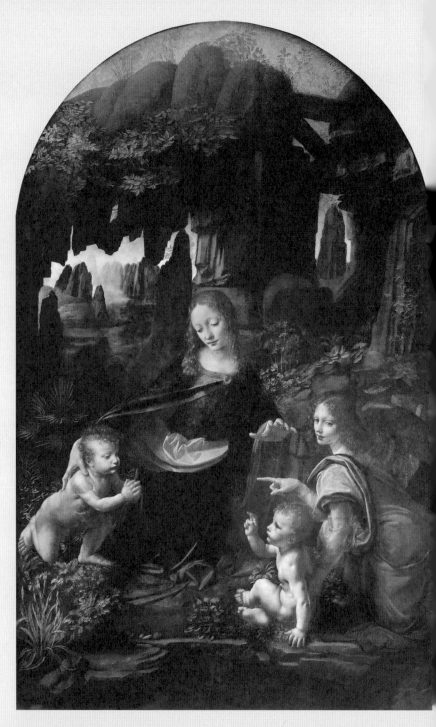

레오나르도 다빈치, 암굴의 성모, 패널에 유채,
190.5×110.5cm, 1485년경, 루브르박물관, 파리

The Virgin of the Rocks
Leonardo da Vinci

신성과 인성의 절묘한 화음

이탈리아의 르네상스 미술이 전성기를 누린 시기는 레오나르도 다빈치, 미켈란젤로, 라파엘이 같이 활약했던 1500년에서 약 20년간의 짧은 기간이었다. 세 미술가가 이루어낸 독창적이고 지적이면서 완벽한 조화를 이루는 미술 작품들은 이 20년을 미술의 역사상 가장 감동적인 시기로 기억하게 만든다. 가장 나이가 많았던 인물은 레오나르도 다빈치(Leonardo da Vinci, 1452-1519년)로 그가 14세에 공방에서 미술 훈련을 받을 때 미켈란젤로나 라파엘은 태어나지도 않았지만 67세로 세상을 떠난 1519년 다음 해에 라파엘도 죽으면서 르네상스의 전성기는 갑자기 마감되었다. 미켈란젤로만이 89세까지 장수하면서 시대를 초월하는 조각들을 제작했다.

레오나르도 다빈치는 빈치라는 마을에서 온 레오나르도라는 의미이다. 당시에는 이름을 지을 때 오늘날과 같이 가족의 성을 붙이지 않고 태어나고 자란 마을의 이름을 붙였기 때문이다. 사생아였던 그는 빈치에서 피렌체로 와 베로키오의 공방에서 미술을 배웠다. 스승 베로키오가 자신의 작품 <세례>에 레오나르도가 그린 천사에 감명을 받고 붓을 꺾고 조각에만 전념했다는 이야기는 유명하다. 그는 화가, 조각가, 미술 이론가였을 뿐 아니라 과학자, 엔지니어이기도

했던 만능인이었다.

30대 초반에 레오나르도가 그린 ⟨암굴의 성모⟩는 원래 수녀원에서
주문한 작품이다. 이 작품의 배경이 되는, 기이하게 생기고 비죽비
죽 튀어나온 돌들로 묘사된 환상적인 동굴은 그의 지질학적 지식이
바탕이 된 것이다. 마치 황혼의 빛이 비치는 듯한 암굴 속에 마리아
를 정점으로 왼쪽에 세례 요한, 그리고 오른쪽에 천사와 아기 예수
가 안정된 삼각형 구도로 구성된다. 이들은 신체적으로는 서로 떨
어져 있지만 시선과 손길로 심리적으로 연결되고 있다. 사실적이면
서도 이상적인 모습의 마리아는 마치 영혼이 말하듯 신비스럽고 아
름답다. 그녀는 오른손으로 세례 요한을 보호하듯 감싸고 있으면서
왼손을 천사 쪽으로 뻗는다. 섬세하고 강렬한 얼굴의 천사는 시선
을 관람자 쪽으로 약간 돌리고 있다. 아기 예수는 세례 요한에게 축
복을 내리는 손동작을 하고 세례 요한은 이를 기도하듯이 받아들인
다. 각 인물들은 건강하고 완전한 이상형이면서 실제 인물인 것 같
은 신빙성을 준다.

인물과 풍경을 전체적으로 감싸주는 것은 깊은 어두움 속에 스며드
는 광선의 표현이다. 각 인물은 선으로 정확하게 묘사되지 않고 마
치 베일 속에서 형태가 서서히 드러나는 듯하다. 자연스러우면서도
평범하지 않은 성가족의 모습, 균형 잡힌 구도와 조화로 절묘하게
그려진 이 그림은 르네상스 미술의 전성기가 시작되었음을 알려준
다. 레오나르도의 성모자 상은 그 후 라파엘을 비롯한 많은 화가들
에게 영감의 원천이 되었다.

레오나르도와 사이가 좋지 않았던 미술가는 미켈란젤로였다. 레오

나르도는 회화가 다른 어떤 예술보다 우월하다고 믿는 데 비해 미켈란젤로는 인체 조각이야말로 신(神)적이며, 자신은 가장 훌륭한 조각가인 신이 이미 창조한 이미지를 돌 속에서 드러내는 역할만 한다고 주장했다. 두 사람의 관계가 어떻든 이 천재들이 같은 하늘 아래 활동하던 16세기 초기는 정말 대단한 시기가 아니었나 생각하게 된다.

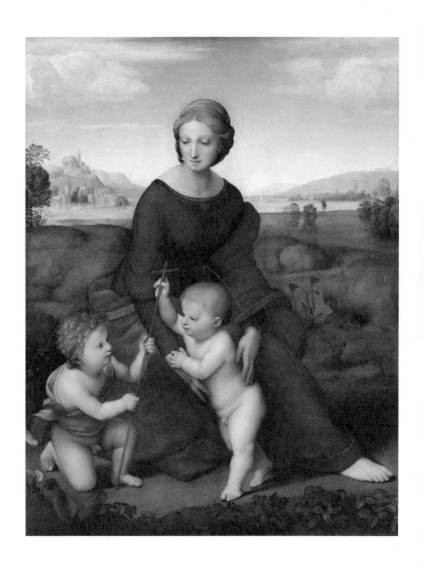

라파엘, 초원의 마돈나, 패널에 유채, 113×88cm,
1505년, 비엔나 미술사박물관, 비엔나

Madonna of the Meadow
Raffaello Sanzio

라파엘, 균형과 조화의 미술

유학 시절 르네상스 미술을 가르치던 교수가 라파엘(Raffaello Sanzio, 1483-1520년)의 작품은 나이가 들어야 좋아진다는 이야기를 한 적이 있는데 요즈음 그 의미를 곰곰이 생각해보게 된다. 레오나르도 다빈치, 미켈란젤로와 더불어 16세기 이탈리아 르네상스 미술의 전성기를 꽃피운 라파엘은 셋중에 나이가 가장 어렸지만 당시에는 그들과 동등하게 인기를 누렸다. 그런데 강렬하고 신비로운 이미지를 창조한 레오나르도 다빈치나 신과 같은 인체를 조각한 미켈란젤로가 현대에 와서도 대중적 지명도를 누리고 있는 반면 라파엘은 전문가들 사이에서만 주로 거론되는 것처럼 보인다. 작품을 새롭게 창조하기보다는 다른 대가들의 작품에서 필요한 요소를 수용하고 종합했던 그의 탁월한 능력이 현대인에게는 높이 평가되지 않기 때문일지도 모르겠다.

이탈리아의 우르비노에서 태어난 라파엘이 1504년, 미술의 중심지 피렌체에 온 후 가장 많이 그렸던 주제는 성모자 상으로, 그는 생애에 적어도 17점 정도의 성모자 상을 그렸다. 성모자 상에서 라파엘이 표현하고자 한 것은 종교적인 이야기보다는 인간 문화의 근본인 다정한 모성애였다. 그는 완벽하고 전지전능한 신성과 사랑스럽고

자비로운 인성을 융합할 수 있었던 화가였는데 이것이 바로 르네상스 정신인 인본주의의 반영이었다. 라파엘의 성모자 상은 아름답고 우아하며 살아 있는 인간처럼 접근이 가능한 것 같이 보였다. 단순하고 평안하면서도 지적이었던 그의 초기 작품은 1508년에 로마로 가면서 장대한 양식으로 변한다.

라파엘이 교황 율리우스 2세의 주문으로 로마 바티칸에 있는 교황의 서재에 ‹아테네 학당›을 그리는 거대한 작업을 맡았을 때 그의 나이는 불과 26세였다. 그의 작품 중 걸작으로 평가되는 이 그림의 중앙에는 이상론을 주장했던 플라톤이 손으로 천국을 가리키고 있고, 물질세계와 윤리를 가르쳤던 아리스토텔레스의 손은 땅을 가리킨다. 아테네 학당은 이 두 철학자를 중심으로 고대 그리스의 위대한 철학자, 과학자, 예술가 들이 서로 담소를 나누거나 토론하고 있는 모습을 그린 것으로, 그리스 문명에 대한 르네상스인의 ‘오마주’와 같은 의미를 갖는다. 그려진 인물 하나하나가 모두 위엄 있고 설득력 있는 동작으로 각자의 믿음과 학설을 전달하고 있다. 고전적 건축과 인물들은 르네상스의 이상인 완벽한 균형과 조화의 미를 보여준다. 아테네 학당의 성공과 더불어 라파엘의 명성은 널리 퍼졌고 많은 양의 주문이 밀려들었다.

37세의 젊은 나이로 갑자기 세상을 떠난 라파엘은 사후 명실공히 역대 최고의 미술가로 인정받았다. 17세기의 평론가 로제 드 필은 유명 미술가들을 점수화해 평가했는데 20점 만점에 라파엘에게 최고점 18점을 주었고 미켈란젤로에게는 8점을 주었다(편견이 있었던 것 같다). 18세기 영국의 화가 조슈아 레이놀즈는 순수하고, 아름다우며, 능숙한 작품을 제작한 라파엘은 최고의 화가라고 평가했다.

라파엘의 명성이 최고에 달한 것은 19세기 신(新)고전주의 시대였고 그의 선과 이성적 미를 계승한 화가는 오귀스트 앵그르였다. 강렬하고 개성적인 작품보다는 지성적이고 균형과 조화를 이룬 미술 앞에서 마음이 편안해지는 것을 보면 이제야 라파엘 미술의 독자성이 이해가 되는 듯하다.

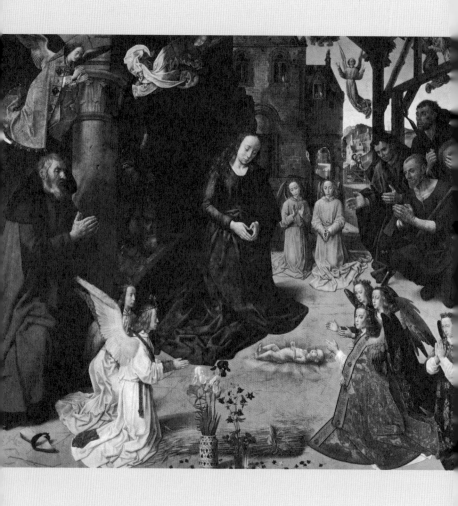

휴고 판 데르 후스, 포티나리 제단화(중앙 패널),
패널에 유채, 2.53×3.05m, 1476년경,
우피치미술관, 피렌체

015
Portinari Altarpiece
Hugo van der Goes

세속의 인간이 참여하는 성탄

1440년경 이탈리아의 메디치 은행의 직원이었던 토마소 포티나리는 현 벨기에의 브뤼주(Bruges) 지점에 파견되어 근무하게 된다. 그곳에서 거의 40년간 지내면서 그는 당시 필립 공과 샤를 공의 통치하에 있던 브뤼주의 장엄하고 세련된 궁전 생활과 예술 후원을 목격하게 된다. 포티나리는 이들 통치자들과 친밀한 관계를 유지하고 대출도 해주면서 플랑드르 지역의 미술 작품을 수집하기 시작했다. 그러나 그의 방만한 은행 운영은 결국 1478년 브뤼주 지점의 파산으로 이어지게 되고 그는 이탈리아로 소환되었다.

이 시기에 포티나리가 주문한 작품 중 가장 대작이자 그가 후원하던 피렌체의 마리아 누오바 병원의 성당에 걸릴 예정이었던 세 폭 제단화가 바로 휴고 판 데르 후스(Hugo van der Goes, 1440-1482년경)의 ‹포티나리 제단화›이다. 포티나리의 재정적 파탄으로 이 작품은 결국 뒤늦게 1483년에 피렌체에 도착하게 되는데, 미술 교류가 활발하지 않았던 15세기 당시 피렌체 화가들이 플랑드르 화가의 작품을 직접 볼 수 있게 한 귀중한 사례가 되었다.

아기 예수의 탄생 장면을 그린 ‘성탄’은 서양의 종교화에서 수없이

다루어진 주제이지만 후스의 그림은 구성이나 해석이 아주 특이하다. <포티나리 제단화>의 중앙 패널에 그려진 '성탄'에서 마리아와 요셉이 천사, 양치기 들과 함께 가운데 누워 있는 아기 예수를 경배하고 있다. 왼쪽 날개의 패널에는 토마소 포티나리가 그의 두 아들과 수호성인인 성 토마스, 성 안토니와 오른쪽 패널에는 부인 마리아와 두 딸, 그리고 성 막달라 마리아와 성 마가렛이 이 장면을 바라보고 있다. 대부분 축제적인 분위기의 성탄과는 달리 등장 인물들은 서로 다른 크기로 그려졌을 뿐 아니라 엄숙하고 진중해 보인다. 중앙에 위치한 마리아와는 달리 구석의 마구간 옆에 서 있는 요셉의 모습도 흥미롭다. 그는 마치 이런 경이로운 일이 일어나고 있는 것에 대해 혼란을 느끼고 있는 듯 보인다. 아기 예수는 마리아의 품에 안기지 않고 홀로 빛을 발하면서 바닥에 놓여 있어 앞으로의 희생을 짐작하게 한다.

이 그림에서 가장 인상적인 인물들은 언덕에서 양을 치다 아기 예수의 탄생 소식을 듣고 급히 달려와 이 성스러운 장면을 바라보는 세 명의 양치기들이다. 거친 손에 주름살이 가득한 얼굴의 양치기들의 호기심과 놀라움에 찬 표정과 막 달려와 숨을 고르는 표정이 이 시대의 실제 인물을 보는 듯 사실적이다. 종교화에서 평범한 인물들을 이렇게 세밀하고 생동감 있게 그려진 그림은 이전에는 거의 없었다. 또한 이 그림에는 복잡한 상징물들이 등장한다. 빨간 백합은 그리스도의 수난을, 세 송이의 카네이션은 삼위일체를, 일곱 송이의 콜롬바인 꽃은 마리아의 일곱 가지 슬픔을 상징하며, 밀 다발은 베들레헴을, 그리고 배경의 건물 문에 새겨진 하프는 다윗을 상징하고 그리스도가 다윗의 후손임을 시사한다.

후스는 그의 명성이 절정에 달했던 1473년에서 1477년 사이에 수도원에 들어갔고 몇 년 후 정신이상과 우울병에 걸려 40세가 조금 넘은 나이에 죽었다. 수도원에 있을 때 그린 것으로 알려진 〈포티나리 제단화〉에 표현된 예사롭지 않은 비전 역시 이런 개인적인 일련의 사건과 관련이 있을지도 모른다.

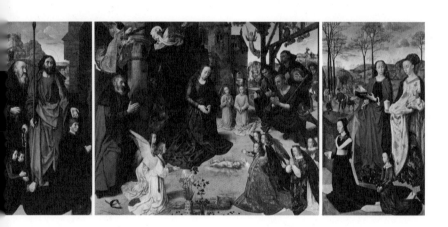

휴고 판 데르 후스, 포티나리 제단화(열린 모습), 패널에 유채, 2.53×3.05m(가운데), 1476년경, 우피치미술관, 피렌체

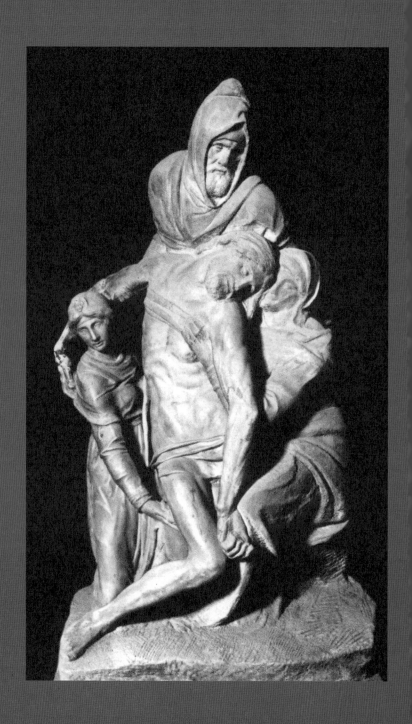

미켈란젤로, 십자가에서 내려지는 그리스도,
대리석, 높이 2.26m, 1548-1555년,
오페라 델 두오모 박물관, 피렌체

미켈란젤로의 피에타

죽은 그리스도를 안고 슬퍼하는 마리아를 표현한 '피에타'는 많은 미술가들의 상상력을 사로잡은 주제였다. 피에타 여러 점을 제작한 미술가 중의 하나가 미켈란젤로다. 그가 24세에 제작한 첫 ⟨피에타⟩ 상은 원래 무덤 장식용 조각으로 주문받은 작품이었다.▼85쪽 피에타는 슬프고 비극적인 장면이지만 사색하듯 고개를 숙이고 있는 마리아는 젊고 아름다우며, 절제된 감정이 오히려 더 애절하고 호소력이 있다. 성모 마리아는 비례로 볼 때 그리스도에 비해 장대하지만 그로 인해 형성된 삼각형의 구도는 대리석을 다루는 섬세한 솜씨와 풍부한 표면 처리와 더불어 안정감을 준다.

이후 미켈란젤로는 세 점의 피에타를 더 제작했는데, 89세의 나이로 세상을 떠나기 바로 엿새 전까지도 네 번째 피에타 상을 제작하고 있었다. 총 네 점의 피에타 상 중 가장 강렬하고 감정적인 작품은 세 번째 제작한 ⟨십자가에서 내려지는 그리스도⟩로, 원래 피렌체의 산타 마리아 델 피오레 성당에 놓일 예정이어서 ⟨피렌체 피에타⟩로도 알려져 있다.

이 세 번째 피에타는 십자가에서 내려진 그리스도와 그를 뒤에서

부축하는 아리마태아의 요셉(니코메데스라는 설도 있음), 그리고 양옆에 있는 막달라 마리아와 성모 마리아의 다이아몬드 구성으로 이루어진 군상 조각이다. 미켈란젤로는 아리마태아의 얼굴에 자신의 얼굴을 조각함으로 후일 자신의 무덤에 세워놓을 생각을 했다고도 한다. 또 이 작품은 고대 이후 처음으로 하나의 큰 대리석에서 여러 명의 군상을 제작한 야심찬 시도이기도 했다. 비애감을 주면서도 안정적이었던 초기의 피에타와는 달리 그리스도의 자세는 지그재그의 각진 형태를 취하며 신체는 길게 늘어지고 뒤틀려 있어 보는 사람이 불편한 정도로 긴장감을 준다. 고통과 고난의 표현이 강렬한 이 작품은 이미 이상과 화음의 시대였던 전성기 르네상스 양식에서 떠났음을 알려준다.

미켈란젤로는 8년 동안 이 작품에 매달리다 어느 날 갑자기 망치로 그리스도의 왼쪽 다리를 부수기 시작했다. 파괴적인 행위는 제자들의 만류로 중단되었지만 이 피에타는 결국 미완성으로 남게 되었다. 작품을 파괴하고자 했던 그의 강한 분노 그리고 다시는 손을 대지 않은 이유에 대해서 그동안 많은 추측이 있었다. 당대의 기록가 조르조 바자리는 하인 우르비노가 빨리 끝내라고 재촉했으며, 대리석 자체에 흠집이 있음을 발견하는 등 여러 가지가 미켈란젤로의 신경을 거슬리게 했기 때문이라고 한다. 현대에 와서는 그리스도의 다리가 성모 마리아의 무릎 위에 늘어뜨려져 있어 성적인 환상을 불러일으켰기 때문이라거나, 기술적인 어려움으로 작업이 진행이 잘되지 않자 파괴적인 행위로 그 작업에서 자신을 해방하려 했다는 등의 여러 해석이 등장하기도 했다. 이외에도 미켈란젤로가 여러 점의 미완성 작품들을 남겨놓았기 때문에 어쩌면 그는 완성을 원하지 않았거나 완성하지 못했을 수도 있다고 생각하는 학자들도 있다. 미켈

란젤로 자신은 미완성 작품을 하나의 완성작으로 간주했을 것이라는 시각도 나왔다. 예술가의 내면세계와 창작 과정을 들여다보는 것은 정말 어려운 작업이다.

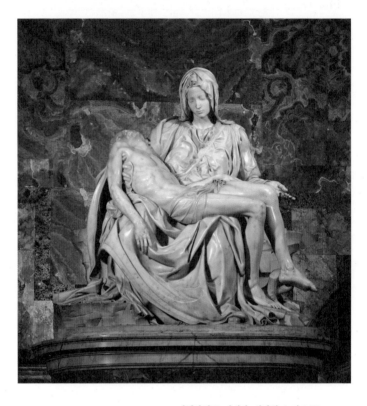

미켈란젤로, 피에타, 대리석, 높이 1.74m, 1500년경, 성베드로 성당, 바티칸, 로마

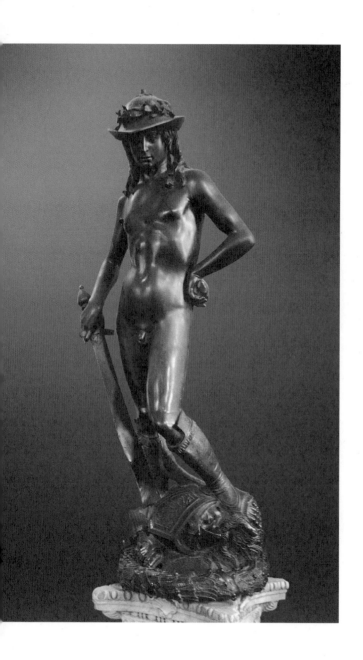

도나텔로, 다윗, 청동, 1.58m, 1430년대,
바르젤로 국립박물관, 피렌체

017
David
Donatello

도나텔로의 다윗과 막달라 마리아

재능이 뛰어난 미술가들을 사람들은 천재라고 한다. 그러나 수많은 탁월한 미술가들의 작품을 연구하는 미술사학자들의 입장에서는 여간해서는 이 용어를 사용하지 않는다. 그런데 역사 속에 나타나고 사라진 미술가들 중에서도 정말 천재로밖에 볼 수 없는 특별한 미술가들이 있는 것이 사실이다. 이들은 타고난 재능 외에도 부단한 노력과 인생을 통해 얻은 통찰력을 갖춘 미술가로, 시대를 초월하는 경지에 도달한 미술가들이다. 레오나르도 다빈치, 미켈란젤로, 렘브란트, 모네, 클레가 이 명단에 들어가는 미술가들이다. 또 한 명을 추가한다면 르네상스 초기에 활약했던 조각가 도나텔로(Donatello, 1386-1466년경)다.

르네상스 미술가들의 생애를 기술한 조르조 바자리는 도나텔로에서 이미 미켈란젤로의 정신이 발견된다고 전한다. 둘 모두 시대의 틀을 벗어났던 조각가들이기 때문이다. 도나텔로가 젊었을 때 제작한 청동 ⟨다윗⟩ 상은 고대 이후 처음 조각한, 실제 사람 크기의 누드 상이다. 은행가 코지모 데 메디치가 자신의 궁전에 놓고 감상하려고 의뢰한 다윗 상은 이상적인 신체의 비례나 아름다운 얼굴과 자세에서 중세의 천 년 동안 잊혀져 있던 그리스 로마 조각의 부활을 알린

다. 그런데 이 〈다윗〉 상은 그리스의 전형적인 당당한 청년 조각상과는 다른 점이 있다. 우선 다윗은 완전하게 성숙하지 않은 어린 미소년의 모습이다. 몸에는 아무것도 걸치지 않았으면서 월계수가 장식된 양치기의 모자와 장화는 착용했다. 이 조각은 다윗이 돌팔매로 거인 골리앗의 머리를 맞히고 그의 머리를 자른 뒤 승리한 모습을 제작한 것이다. 그는 초연한 모습으로 발밑에 있는 골리앗의 얼굴을 바라보고 있다. 이 작품의 아름다움은 무엇보다도 믿을 수 없을 정도로 흐르는 듯이 부드럽고 유연한 청동의 표면에서 온다. 마치 손에 만져질 듯이 감각적인, 이 어린 소년의 조각은 동성애자라는 소문이 있었던 도나텔로의 성향 때문이라는 등 여러 가지 해석을 낳았다. 어쩌면 이 장면은 골리앗을 물리친 어린 다윗이 이제까지 몰랐던 자신의 생기와 아름다움을 처음으로 발견한 모습이거나 인간의 능력을 재발견한 르네상스 인을 상징할 수도 있다.

그로부터 한참 후, 그의 나이 69세경에 도나텔로는 〈막달라 마리아〉를 제작했다. 채색 목조상인 이 조각은 〈다윗〉을 제작한 조각가의 작품이라고 생각할 수 없을 정도로 강렬하고도 충격적이다. 아름다운 신체의 찬미는 사라지고 누더기 같은 가죽을 걸친 막달라 마리아의 퀭한 눈과 움푹 파인 볼, 부러진 하얀 이가 보이는 벌어진 입, 비쩍 마른 팔다리는 노년의 신체를 보여준다. 부패한 신체와 대조적인 것은 참회하는 성인의 모아진 양손과 눈으로, 인간의 고뇌를 아는 사람만의 깨끗한 영혼을 느끼게 한다. 〈다윗〉이 르네상스 시대의 전형적인 젊고 아름다운 이상적인 인물을 대변하는 작품이라면 〈막달라 마리아〉는 인간 타락에 대한 참회와 구원의 의미, 정신성을 느끼게 하는 작품이다. 〈막달라 마리아〉는 그 시대를 초월하는 작품이라 할 수 있다.

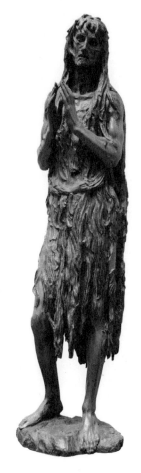

도나텔로, 막달라 마리아, 나무와 부분 도금,
높이 1.88m, 1455년경, 오페라 델 두오모 박물관,
피렌체

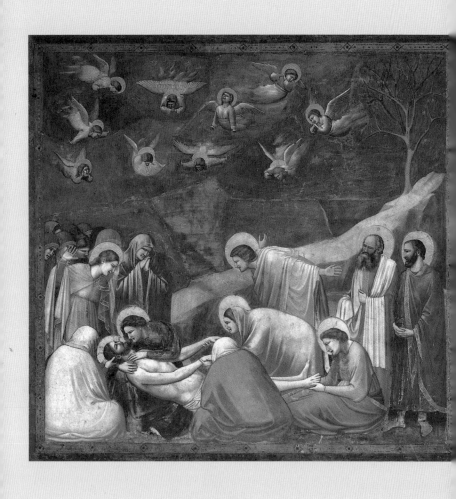

조토, 애도, 프레스코, 1305-1306년,
아레나(스크로베니) 예배당, 파도바

The Lamentation
Giotto di Bondone

르네상스 화가 조토의 혁신

르네상스 미술의 시작은 언제부터인가? 미술사의 시기가 두부 자르 듯 확실하게 나뉘는 것은 아니지만 대학 강의에서는 대체로 조토가 활약하던 1300년경부터 시작한다. 조토(Giotto di Bondone, 1270-1337년경)는 세계를 눈에 보이는 그대로 묘사하는 사실주의의 태두로 서양미술사의 한 획을 그은 화가였기 때문이다. 그의 작품은 많이 남아 있지는 않으나 베니스에서 약 40킬로미터 떨어진 파도바에는 그의 중요한 벽화가 그려진 아레나 예배당이 있다. 파도바에서 가장 부유했던 은행가 엔리코 스크로베니가 조토에게 위촉한 이 벽화에는 그리스도와 마리아의 일생과 최후의 심판, 수태고지 등이 그려져 있다.

조토는 이 벽화에서 중세와 비잔틴의 장식적이고 평면적인 양식에서 벗어나 과학적으로 이 세계를 관찰하고 인간을 감정과 성격을 가진 한 개인으로 표현하고자 했다. 십자가에서 내려진 그리스도를 애도하는 장면에는 성모 마리아와 막달라 마리아, 제자들과 천사들이 모두 강한 명암의 대조에 의해 입체적이고 무게감이 있으며 공간 속에 명확하게 위치해 있다. 장식적이고 평면적인 중세 회화에 익숙한 당시 사람들에게 조토의 그림은 거칠게 보였을 수도 있

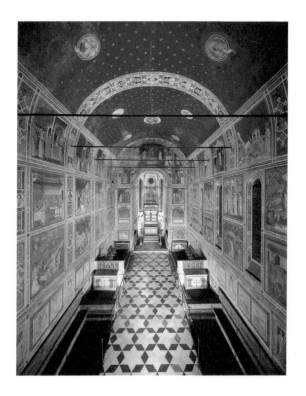

조토, 아레나 예배당, 프레스코, 1305-1306년,
파도바

다. 그리스도의 죽음이라는 슬픈 사건으로 비통해하는 아기 천사들
이나 다른 인물들의 강렬한 표정이나 다양한 동작은 등장인물 각자
의 심리적인 반응을 느끼게 한다. 하늘도 더 이상 영원한 진리를 상
징하는 중세의 황금색이 아니라 파란 색채로 그려져, 이야기 전달과
상징성보다는 시각적 관찰을 통해 자연을 보는 그대로 묘사하는 사
실주의가 대두되고 있음을 알 수 있다. 조토의 이러한 그림은 회화
의 새로운 방향을 예고하리만큼 혁신적인 것이었다.

역시 은행가였던, 스크로베니의 아버지 레지날도는 시인 단테의 『신곡』에서 지옥에 떨어진 고리대금업자로 묘사된 인물이었다. 아들 스크로베니가 이 작품을 의뢰한 목적은 부와 권력을 자랑하는 한편 면죄부적인 의미를 담은 것일 수도 있다. 실제로 그는 이 아레나 예배당의 〈최후의 심판〉 벽화에서 자신의 모습을 구원받은 자로 그리게 했다.

조토는 당대에도 명성이 드높아 미술가들을 경시하던 단테조차 그를 훌륭한 기술과 정신을 지닌 최고의 화가라고 칭찬했으며, 조토라는 이름은 '화가'와 동의어로 여겨질 정도였다. 그는 아시시, 로마, 파도바, 밀라노, 그리고 나폴리 등지에서 작업을 했으며 그의 워크숍에는 많은 조수들이 분주하게 움직이며 그를 도왔다.

조토에 대한 확실한 기록은 별로 없지만 여러 이야기가 전해온다. 16세기에 『미술가 열전』을 쓴 조르조 바자리에 의하면 그는 원래 양치기 소년이었다고 한다. 조토가 바위에 그려놓은 양의 그림을 지나가다 본 당대의 유명한 화가 치마부에(Cimabue)가 그의 뛰어난 재능에 탄복하여 자신의 제자로 삼았다는 것이다. 조토는 어느 날 치마부에가 외출하자 스승이 작업하던 작품에 파리를 그려넣었다. 작업실에 돌아온 치마부에는 화면에 앉아 있는 파리가 날아가게 하느라고 여러 번 손을 휘저었다고 한다.

어쩌면 이러한 일화들은 전설에 불과할 수도 있다. 그러나 조토의 사후 마사초, 레오나르도 다빈치, 라파엘 등에 의해 크게 발전한 이탈리아 르네상스 미술은 사실상 조토의 예술적 성과 위에 이루어진 것이라고 해도 과언이 아니다.

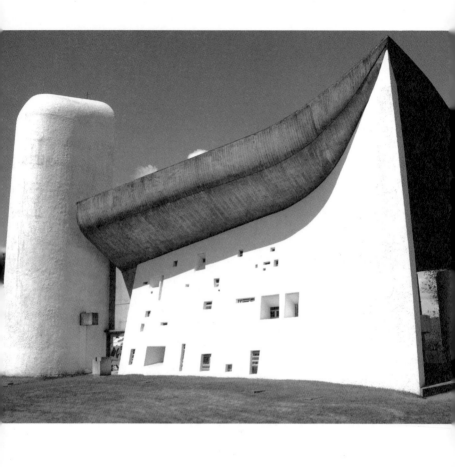

르코르뷔지에, 노트르담 뒤 오 성당, 1955-1957년,
롱샹, 프랑스

Notre-Dame du Haut
Le Corbusier

성당 건축의 드라마

문화재 반환 문제가 대두될 때마다 어김없이 등장하는 것이 영국박물관(British Museum)에 소장된 파르테논 신전의 대리석 조각들이다. 이 조각상들은 제7대 엘긴 백작인 토마스 부르스가 1801년 오스만제국(현재의 터키)에 영국 대사로 부임하면서 오스만 투르크의 지배하에 있던 그리스에서 영국으로 가져간 것으로, 일명 '엘긴 마블(Elgin Marble)'이라고 불린다. 당시에도 문화재 약탈이라는 비난을 받던 엘긴은 술탄의 허락을 받았고 운송비에 7만 파운드를 썼다고 주장했다. 결국 이 조각상들은 영국 정부가 다시 사들여 1816년에 영국박물관의 소장품이 되었다.

그리스 미술의 전성기에 지어진 파르테논 신전(기원전 447-438년경)은 아테네가 페르시아와의 전쟁에서 이긴 후, 수호신 아테네 여신에게 바쳐진 신전으로, '군신 아테네 여신의 방'이라는 의미다.▼96쪽 페리클레스의 리더십과 당대 최고의 조각가였던 페이디아스의 총감독하에 지어진 이 신전은 승전 후 국가의 힘과 이상을 대내외에 알리고자 했던 아테네인들의 자신감과 도전을 드러내는 건축이다. 아크로폴리스(높은 도시라는 의미) 언덕 위에 자리 잡은 이 하얀 대리석의 장엄한 건축은 파란 하늘을 배경으로 아테네시 어디에서나 볼

수 있다. 명확한 구조와 완벽한 균형 및 비례를 보이는 파르테논 신전은 아테네인들이 믿었던 조화로운 우주적 질서를 반영한다.

파르테논 신전은 이후 많은 예술가들에게 영감을 주었다. 대표적인 인물은 스위스 태생의 건축가 르코르뷔지에(Le Corbusier, 1887-1965년)이다. 그는 젊었을 때 파르테논 신전을 보고 "파르테논은 드라마"라고 노트에 적었다. 르코르뷔지에가 1955년에 프랑스 동부의 작은 도시 롱샹에 지은 노트르담 뒤 오(Notre-Dame du Haut)는 파르테논에 대한 그의 반응이다. 4세기에 지어진 옛 성당이 제2차 세계대전 때에 파괴되자 그 자리에 다시 지은 이 성당은 좌우 사방이 다 내려다보이는 높은 언덕 위에 위치한다. 파란 하늘을 등지고 하얀 실루엣을 드러내는 롱샹 성당은 파르테논을 연상시킨다.

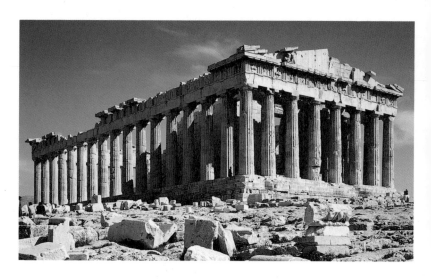

칼리크라테스와 익티누스, 파르테논 신전,
높이 13.72m, 기원전 447-432년, 아크로폴리스,
아테네

롱샹 성당은 지금까지 있었던 어떤 종교적 건물과도 달랐다. 약 300명 정도의 신도들이 앉을 수 있는 이 작은 성당은 건축이라기보다는 하나의 조각이다. 이 건물은 통상 '르코르뷔지에 건축' 하면 연상되는 표준화 원리, 기능, 상자 같은 건축 외형에서 완전히 벗어나 있다. 벽, 지붕, 바닥은 모두 기울어진 선이나 곡선으로 되어 있다. 외부에서 보면 마치 성곽이나 보트를 연상시키고, 각 면은 다르게 설계되어 주변을 돌아보면 매번 예상 밖의 놀라움을 준다. 천장이 곡선으로 내려앉은 내부는 동굴에서 예배를 보는 듯한 은밀한 느낌이 든다. 천장은 벽이 아닌 기둥에 의해 지탱되는데, 천장과 벽 사이에는 약 10센티미터 정도 간격이 있어 그 사이로 들어오는 빛이 신비스럽게 실내를 밝힌다. 무엇보다 각각 크기가 다른 창문의 현대적 스테인드글라스의 아름다움은 극적인 감흥을 불러일으킨다. 이 성당은 "건축은 감각의 예술이다. 우리의 시각적 반응을 자아내고, 감각을 통해 감정을 자극하고, 마음에 즐거움을 준다"고 했던 르코르뷔지에의 철학을 가장 잘 보여준다. 시각적이고, 감정적이면서 명상적인 롱샹 성당은 현대 종교 건축의 또 다른 드라마다.

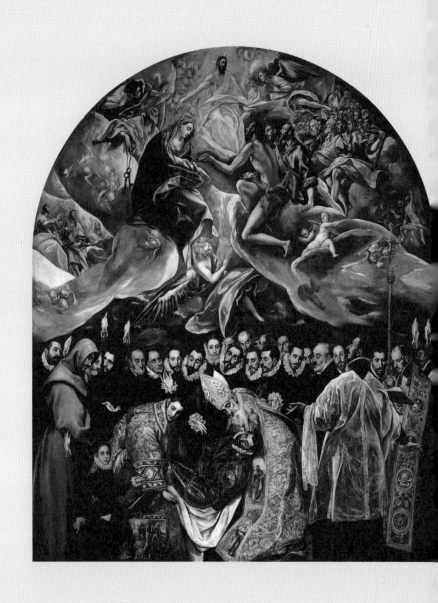

엘 그레코, 오르가스 백작의 매장, 캔버스에 유채,
4.9×3.6m, 1586년, 산토 토메, 톨레도

The Burial of Count Orgaz
El Greco

천상과 지상의 종교화

요즈음과 같은 글로벌한 시대에는 한곳에 정착하기보다는 세계를 돌아다니면서 작업을 하는 예술가들이 많다. 국제 교류가 활발하지 않았던 르네상스 후기에도 더 나은 교육, 새로운 경험과 기회를 기대하고 여러 나라에서 작업한 화가들이 몇이 있었다. 당시 베니스 공화국의 관할 아래 있었던 그리스의 크레타섬 출신의 엘 그레코도 그 중 하나였다.

엘 그레코(El Greco, 1541-1614년)란 스페인어로 그리스인이라는 의미로, 그의 원래 이름은 도메니코스 테오토코폴로스였다. 우리도 외기 어려운 이 이름이 스페인 사람들에게도 쉽지 않았던 것 같다. 처음에 그는 베니스와 로마에서 미술 공부를 하면서 비잔틴 벽화와 모자이크 제작 방법을 배웠다. 페스트가 유행하자 1577년 스페인의 톨레도로 왔고 이곳에서 생애를 마쳤다. 가톨릭 종교개혁이 한창이던 스페인에서 강렬하고 신비로운 엘 그레코의 종교화는 가장 독창적인 회화로 인정받았고 귀족 사회와 교회의 든든한 후원을 받았다.

엘 그레코가 산토 토메 교회에 그린 〈오르가스 백작의 매장〉은 오르가스 백작의 시신을 성인들이 입관하는 장면이다. 오르가스 백작은

이미 14세기에 죽은 인물이었으나 엘 그레코는 모든 인물들을 동시대의 인물인 것처럼 그렸다. 그는 화면을 상하로 이등분해 아랫부분을 지상의 영역으로, 윗부분을 천국의 환상적인 영역으로 대조해 그렸다. 아래의 장면에서 성 스티븐과 성 오거스틴이 천국에서 내려와 몸소 오르가스 백작의 시신을 관 속으로 내려놓는다. 주변에 도열한 친구와 지인 들의 검은색 옷은 성인들의 황금빛 망토를 더욱 돋보이게 해주고, 방패나 갑옷의 반짝임은 그가 베니스에서 배운 풍요로운 색채의 구사가 완벽하게 사용되고 있음을 알려준다.

조금 무겁게 수직적으로 도열한 지상의 인물들에 비해 천상은 투명하고, 가볍고, 비물질화되었다. 광선은 어느 한 방향에서 비치기보다는 화면 자체에서 발산하는 듯 초자연적이고 신비스럽다. 천사는 투명하고 옅은 안개에 싸인 듯한 오르가스 백작의 작은 영혼을 천국의 수문장인 성 베드로와 여러 성인들, 그리고 그 위에 마리아와 세례 요한이 보는 가운데 예수 그리스도에게 인도한다. 초록색과 노란색, 회색의 화려하고 생생한 색채의 신성한 영역인 천국은 마치 손에 곧 닿을 듯 가깝게 느껴진다. 천상은 지상보다 더 화려하고 감각적이며, 인체 역시 더 왜곡되고 길게 늘어지게 표현되었다. 엘 그레코는 그의 이러한 양식이 신비스러운 종교화의 장면에 더욱 효과적이라고 생각한 것 같다.

엘 그레코는 어느 화파에도 속하지 않던, 미술사에서도 가장 독자적이면서 개인적인 화풍을 보여준 화가였다. 이것은 엘 그레코 사후 그의 회화에 대한 평가가 천차만별인 이유의 하나이기도 하다. 그는 정신이 나간 화가나 흥미롭기는 하지만 괴벽을 가진 이류 화가로 무시되었고, 그림에서 길게 늘어지고 왜곡된 신체는 난시(亂視)

때문이라고 설명되기도 하였다. 그의 독창성이 재평가받게 된 것은 19세기 후반 고딕 또는 표현주의에 대한 관심이 다시 일어나기 시작하면서부터였다. 피카소를 비롯한 스페인 화가들은 물론 독일 표현주의 그리고 제2차 세계대전 이후 폴록 같은 화가들에게도 엘 그레코의 화풍은 큰 영향을 미쳤다.

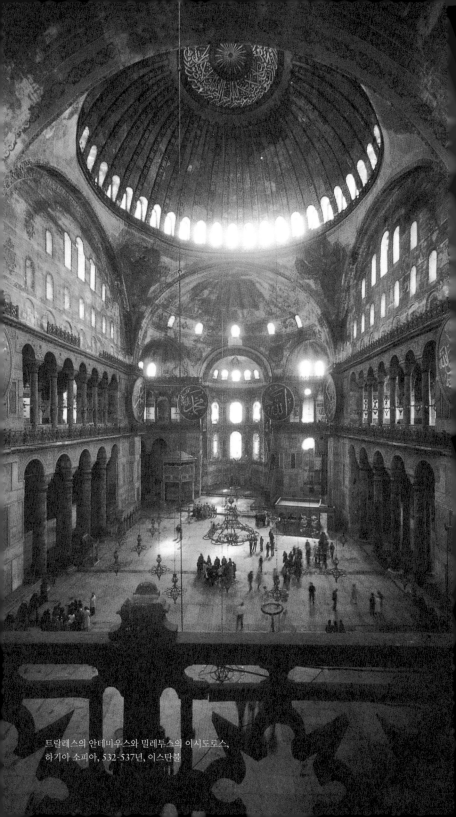

트랄레스의 안테미우스와 밀레투스의 이시도로스,
하기아 소피아, 532-537년, 이스탄불

Hagia Sophia
Isidore, Anthemius

천국의 모습을 재현한 비잔틴 성당

중세 비잔틴 문화의 대표적인 건축은 '성스러운 지혜'를 뜻하는 ‹하기아 소피아› 대성당으로, 아야 소피아로 부르기도 한다. 4세기 이후 1000년 가까이 지속해온 비잔틴제국과 동방정교회의 정신적인 지주가 되어 온 하기아 소피아 대성당은 동로마제국의 유스티니아누스 황제(482-565년경) 때에 콘스탄티노플, 지금의 이스탄불에 지어졌다.

뛰어난 통치자이자 중요한 예술 후원자였던 유스티니아누스 황제는 제국의 권력과 기독교의 영광을 상징하는 사원을 짓고자 그리스 출신인, 밀레투스의 이시도로스와 트랄레스의 안테미우스를 불렀다. 건축가라기보다 수학자였던 이 두 사람은 그리스와 로마의 전통적인 건축 방법에서 벗어나 대담한 시도를 하게 된다. 이들은 파르테논 신전처럼 계산된 비례와 기하학적 공간 구획을 피하고 공간이 서로 침투하고 흐르게 하였다. 또 로마의 판테온 신전의 반원형의 천장 구조인 돔(dome)을 사용하기는 했지만 새로운 방식을 적용했다. 즉 판테온에서는 돔을 원통형의 공간 위에 올려놓았다면, 이들은 입방체의 공간에 돔을 씌우는 최초의 시도를 하게 된다. 이때 입방체와 돔을 연결하기 위해 고안한 건축 요소가 펜덴티브

(pendentive)였다. 펜덴티브를 사용함으로써 이후 광대한 입방체 공간에도 돔을 씌울 수 있게 되었다는 의미에서 하기아 소피아는 건축사에서 획기적인 금자탑을 이룬 건축 구조물이다.

지름 약 33미터, 높이 55미터로 치솟은 하기아 소피아의 웅장한 돔과 그 아래의 거대한 공간은 천국과 인간과의 관계를 보다 더 밀접하게 만들려고 했던 종교적 염원의 건축적 시도이다. 값진 재료들과 만 명에 가까운 노동자들을 동원해 당시로서는 가장 큰 성당을 완성하고 난 유스티니아누스 황제는 자신이 예루살렘에 첫 성전을 세운 솔로몬을 능가했다고 자랑스럽게 말하기도 했다.

대부분의 사람들이 문맹이었고 성경이 거의 보급되지 않았던 당시, 성당은 천국의 모습과 미를 재현하는 데 무엇보다 효과적인 수단이었다. 하기아 소피아 내부의 금빛으로 반짝이는 화려하고 아름다운 모자이크 회화, 거대한 돔과 그 아래 40개의 창문으로 쏟아져 들어와 신비롭게 펴져가는 광선은 예배자가 마치 빛이 떠받치고 있는 천국을 목격하는 듯한 착각 속에 빠지게 한다. 장엄하게 울려 퍼지는 성가대의 합창 속에서 예배자는 무아의 엄숙한 종교적인 감흥에 몰입하게 되며, 현세에서 떠나 신에게 도달할 수 있을 것 같은 신비로움에 휩싸이게 되는 것이다.

하늘나라의 영광을 재현하려던 비잔틴제국도 1453년에 이르러 오스만제국에 멸망했고 이후 이슬람 문화권으로 변모되었다. 하기아 소피아는 이후 네 개의 첨탑(minaret)이 사방에 덧붙여 세워지고 모스크로 사용되었다. 이미지 숭배를 금지하는 이슬람 종교 때문에 내부 공간의 모자이크 회화 위를 흰 석고로 덮었고 코란의 내용이 천

장 곳곳에 쓰였다. 또 여러 번의 지진으로 이곳저곳이 파손되기도 했다. 1935년, 터키 공화국의 대통령 케말 파샤는 하기아 소피아를 박물관으로 만들었고, 그 후 흰 석고를 벗겨내면서 몇몇 모자이크는 세상에 다시 그 화려함을 드러냈다. 그러나 수많은 모자이크를 복원하려면 그 위에 쓰인 이슬람 문자들이 손상될 수밖에 없기 때문에 이 문제는 아직도 뜨거운 논쟁의 중심이 되고 있다.

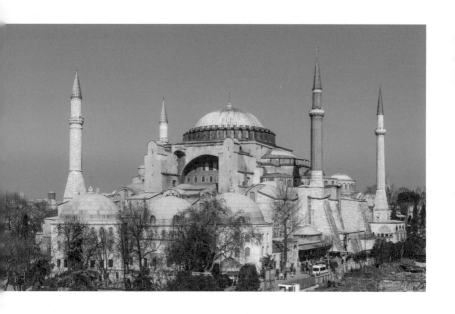

Art and Politics

[3]

미술, 정치의 매개

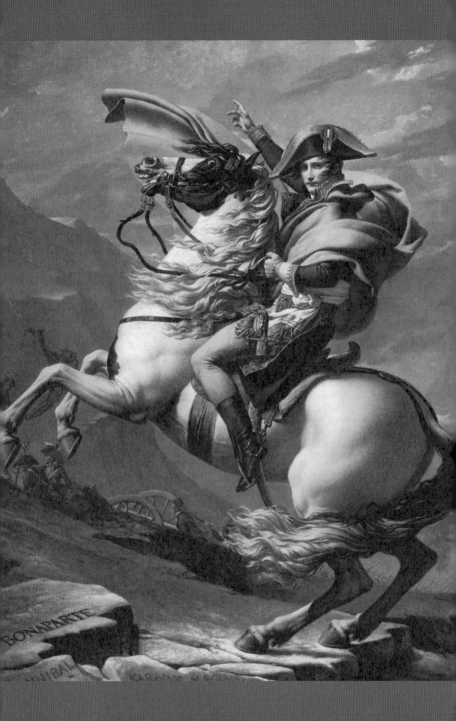

자크 루이 다비드, 생 베르나르를 넘는 나폴레옹,
캔버스에 유채, 2.7×2.3m, 1800-1801년,
말메종 국립박물관, 프랑스

Napoleon Crossing the Saint-Bernard
Jacques-Louis David

통치자의 이미지

인류가 남긴 미술품 중에 가장 오래전부터 제작되어온 주제의 하나
는 통치자의 이미지다. 통치자의 조각이나 초상화는 실제 인물의 대
신이었고, 그 주변에서는 말과 행동을 조심해야 했다. 통치자의 모
습은 인물을 충실히 옮기는 것 이상으로 사람들이 우러러볼 수 있는
권위와 위엄을 갖추는 것이 기본이었다.

통치자의 초상을 가장 조직적으로 제작한 곳은 로마제국이었다. 로
마제국은 회화보다도 조각, 주화, 메달의 형태로 수많은 황제의 이
미지들을 제작하고 공공의 장소에 세우거나 유통했다. 조각의 경우,
대체로 백성을 보호하는 용감한 영웅의 모습으로 나타났는데, 특히
기마 상(像)은 권위와 용맹함이 둘 다 보이는 이상적인 통치자의 이
미지로 많이 제작되었다. 가장 유명한 예가 로마에 있는, 쓰러진 적
을 밟고 있는 말 위에 침착하게 앉아 축복을 내리는 마르쿠스 아우
렐리우스 황제의 기마 상이다. 기마 상은 모든 것을 통제하고 지휘
하는 리더의 이미지로 각인되어 이후 통치자 초상의 하나의 모델이
되었다.

근대에 와서 정치적 이미지에 미술의 중요성을 일찍이 인식한 인물

은 나폴레옹이었다. 그는 당대 최고의 화가 다비드(Jacques-Louis David, 1748-1825년)를 공식 화가로 임명하고 여러 점의 초상화나 황실의 행사를 그리게 하였다. 그중 하나가 알프스의 ‹생 베르나르를 넘는 나폴레옹›이다. 나폴레옹은 얼굴 스케치를 위해 잠시 포즈를 취하기는 했지만 고대 위인들은 화가를 위해 모델을 서지는 않았다고 하면서 위대함을 어떻게 나타내는가가 중요한 것이지 실제 모습과 닮았는지 아닌지는 아무도 상관하지 않는다고 말했다. 결국 다비드는 그의 제자를 사다리에 올라가 손을 올리는 자세를 취하게 해 나머지를 완성했다.

이 그림의 배경이 되는 하늘은 심상치 않고 거센 바람은 그의 망토를 휘날리게 한다. 사납게 날뛰는 말 위에서도 나폴레옹은 침착하게 한 손을 들어 위를 가리키는 모습으로 나타난다. 그것은 전진을 명령하는 것이지만 미래를 향한 제스처이기도 하다. 앞에 있는 돌에는 그의 이름 보나파르트와 함께 고대 카르타고의 장군 한니발과 중세의 샤를마뉴 대제의 이름이 새겨져 있어 자신을 이 영웅적인 인물들과 동일시하고 있음을 알 수 있다. 그는 초상화가 완성된 후 병사들이 지나치게 작게 그려져 마치 말발굽에 밟힐 것 같이 보인다는 불만을 제기했다고도 한다. 4만 명의 병사를 이끌고 알프스를 넘어간 나폴레옹은 사실 이렇게 늠름한 모습으로 알프스를 넘어가지 않았다. 노새를 탔다는 것이 정설이다.

알프스를 넘어가는 나폴레옹의 초상은 아마도 통치자의 마지막 기마 초상일 것이다. 통치자 초상을 위해 최고의 화가와 조각가를 불러 영웅적인 모습으로 선전하고자 하는 시도는 현대에 와서는 대부분 사라져버렸다. 또 정치적 지도자들의 모습을 늘 대중매체에서 보

게 되면서 이들에 대한 경외감도 없어져버렸다. 이들은 오히려 자연
스럽고 친근한 이미지로 알려지기를 원한다. 한때 우리나라에서 모
든 대선 후보들이 어린애를 안고 찍은 사진을 선거 포스터에 사용
한 것도 같은 이유에서이다. 시대에 따라 달라지는 통치자의 이미지
는 사실 여부를 떠나 그 시대가 요구했던 이상적인 통치자라고 보
아도 될 것 같다.

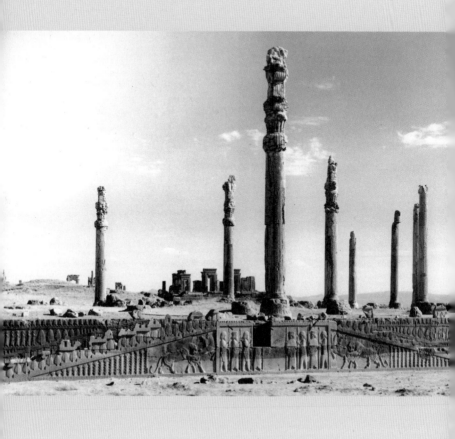

다리우스와 크세르크세스의 알현실,
기원전 500년경, 페르세폴리스, 이란

Audience Hall of Darius and Xerxes

페르시아제국의 장엄한 알현 의식

1970년대까지 이란은 중동에서 가장 서방에 가까운 나라였고 테헤란은 중동의 파리로도 불렸다. 그러나 팔레비 정권이 무너지고 호메이니 주도의 종교적 과격파들이 집권해 이슬람공화국을 수립하면서 이슬람 교리를 충실히 지키는 국가로 변신하였다. 미국과는 계속 충돌했지만 최근 다시 외교 관계를 복원하면서 국제적인 무대에 등장했다. 이란에서는 아직도 여성은 차도르와 히잡을 써야 하고 남성과 악수를 금지하는 등 제약이 심하지만, 이란 국영방송에서 방영한 우리나라의 드라마 '주몽'의 시청률이 85퍼센트에 달하는 등 한류가 거세게 일고 있는 곳이기도 하다.

이란은 과거 메소포타미아 문명이 시작되었던 서아시아에 자리 잡고 있다. 이 지역에서는 역사상 수많은 나라가 발흥하고 사라졌지만 그중 가장 광대한 지역을 통치하고 제국으로 군림한 나라가 바로 현재의 이란에 위치해 있던 페르시아제국이다. 페르시아는 아케메네스 왕조의 다리우스 1세(기원전 522-486년 재위 추정)와 그의 아들 크세르크세스 1세(기원전 486-465년 재위) 때 아시아, 아프리카, 유럽의 세 대륙에 걸쳐 영토를 확장하는 대제국을 건설하면서 전성기를 구가했다. 페르시아는 호전적인 나라가 아니었고 모든 지

역을 질서 있고 평화롭게 다스렸다. 다리우스 1세는 왕위에 오르면서 "나는 다리우스다. 위대한 왕, 왕 중 왕, 모든 나라의 왕, 이 지구의 왕이다"이라고 선언했다고 한다.

'페르시아의 도시'라는 의미의 페르세폴리스는 다리우스 1세가 자신의 권위와 영광을 나타내기 위해 이란 남부 파르스에 지은 장엄한 궁전으로, 약 460×300미터의 어마어마한 규모이다. 다리우스 1세는 좀 더 아름다운 궁을 완성하고자 페르시아제국 곳곳에서 많은 예술가들을 동원하고 값비싼 수입 재료들을 사용하였으며, 그 결과 궁전에서는 다양한 문화의 혼합이 이루어졌다. 60여 년에 걸친 이 공사로 다리우스 1세는 알현실의 완성만을 보고 죽었고 크세르크세스 1세가 리셉션 홀 등을 완성했다.

무엇보다 인상적인 곳은 약 19미터 높이의 기둥이 72개가 있는 알현실로 향하는 층계다. 이 층계 벽면에는 얕은 부조로 에티오피아, 이집트, 스키타이, 그리스 등지에서 온 사신들의 행렬 모습이 조각되어 있다. 이들 사신들은 거의 비슷한 자세를 하고 있으나 옷차림이나 손에 든 선물 등으로 어느 지역의 사신인지 대략 알아볼 수 있다. 박트리아인은 낙타를 끌고 오고 있고, 바빌로니아 사신은 수소를, 시리아인은 금속 공예품을 공물로 가지고 오고 있다. 모든 부조조각은 둥글고 부드럽게 조각되었는데 원래는 파랑, 초록, 주홍, 자주 등으로 채색되어 있었지만 지금은 거의 다 지워져버리고 말았다. 이들은 엄숙하게 규범에 맞춰 천천히 왕이 있는 중앙을 향해 행진하고 있다.

왕을 알현하는 의식은 매년 초에 한 번 있는 '춘분(春分)' 축제의 하

나였다. 이 축제가 끝난 뒤에 왕은 다시 수사(Susa)에 있는 수도로
돌아가고 다음 해 봄이 오기까지 페르세폴리스 궁은 비어 있었다.
기원전 330년, 알렉산더 대왕이 페르시아를 함락시키고 페르세폴
리스를 불태웠으나 완전히 소실되지는 않았다. 현재 남아 있는 모
습만으로도 2000여 년 전의 그 장엄하던 모습을 상상하고도 남게
한다.

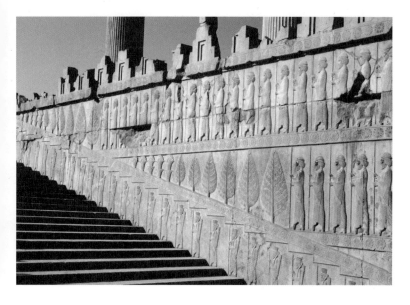

알현실로 향하는 계단, 기원전 500년경,
페르세폴리스, 이란

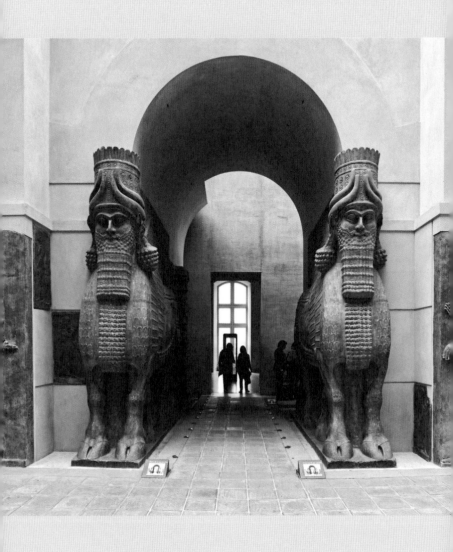

라마수, 석회암, 높이 4.26m, 기원전 720년경,
루브르박물관, 파리

코르사바드 궁전의 반인반수 상

고대 메소포타미아 국가 중에 막강한 군사력을 갖춘, 용맹했던 나라는 아시리아였다. 아시리아의 강력한 왕 사르곤 2세(기원전 722-705년 재위)가 기원전 706년경에 세운 두르 샤루킨(지금 이라크의 코르사바드) 왕궁은 요새와 같은 곳이었다. 왕궁은 거리보다 16미터 정도 높인 축대 위에 지었는데 이것은 통치자가 신과 신하의 중간 역할을 한다는 상징적인 의미 이외에도 자주 범람하던 홍수의 피해를 방지하는 기능적인 목적도 있었다. 사르곤 2세는 자신의 궁전을 왕의 권위를 나타내는 수단으로 생각해 200여 개가 넘는 방, 7층 높이의 지구라트(메소포타미아 문명의 신전), 그리고 많은 조각으로 화려하게 궁전을 장식했다.

가장 흥미로운 조각은 성으로 들어오는 문 입구 양쪽에 세운 라마수(Lamassu)라는 반인반수(半人半獸)의 동물이다. 라마수란 수염 달린 인간의 얼굴과 새의 날개, 그리고 황소 또는 사자의 몸을 가진 환상적인 동물로, 인간의 능력을 넘어서는 초인성(超人性)을 가진 존재를 의미했다. 라마수는 궁궐에 사악한 기운이 들어오는 것을 물리치는 수호신 역할로 세워진 것이다. 4.26미터에 달하는 이 거대한 상들은 아주 정밀하고 생생하게 조각되었다. 이 반인반수는 앞에서 보

면 두 다리로 서 있는 듯하지만 옆에서 보면 네 개의 다리로 걸어가는 것처럼 보여서 결과적으로 다리가 모두 다섯 개다.

이런 수호 동물이 지키고 있는 입구를 지나 왕궁 안으로 들어가면 약 2미터 높이의 저부조(low-relief)가 연속적으로 벽에 조각되어 있다. 주로 전쟁의 장면, 종교 의식, 왕의 일상생활이 새겨졌는데, 유명한 것은 이 지역의 전통으로 이어져오는 왕의 사자 사냥 장면들이다. 강한 팔과 다리 근육을 가진 왕이 죽을 때까지 덤벼드는 용맹한 사자를 두려워하지 않고 물리침으로써 왕이야말로 얼마나 용감했는지를 말하고 싶은 것이 이 왕궁 벽 부조의 목적이었다. 그런데 실제 왕이 사자 사냥을 할 때에는 군사들이 왕이 위험하지 않게 사자의 공격을 막았다는 사실을 알게 되면 이 부조들은 사실상 선전용이라는 것을 알게 된다. 아시리아의 궁전 입구의 라마수나 사자 사냥과 같은 부조는 장식 이상의 의미를 가진다. 이 동물 조각들은 궁전을 방문하는 사람들을 놀라게 하고 두려워하게 만들어 아시리아가 세계의 중심이라는 메시지를 전달하고 있다.

성벽 입구를 동물로 장식하는 이 지역의 전통은 〈이슈타르 문〉에도 계속된다. 20세기 초에 발굴된 〈이슈타르 문〉은 도시로 들어가는 여러 개의 성문 중 하나다. 높이 14미터, 너비 30미터의 이 성문은 반짝이는 푸른색의 벽돌로 뒤덮여 고대의 다른 어느 도시의 성문에도 찾아볼 수 없는 화려함을 자랑한다. 신(新)바빌로니아의 네부카드네자르 2세(기원전 605-562년 재위 추정)가 세운 이 문은 다산, 사랑, 전쟁의 여신 이슈타르의 이름을 붙였는데 기원전 575년에 건립된 것으로 추정된다. 수천 개의 벽돌들은 하나하나 빚어 유약을 발라 구운 후 벽에 붙여졌다. 용과 야생 소가 층층이 번갈아 등장하는

이 성문을 지나 대로로 들어서면 60마리의 사자 부조가 양 벽에 각각 연속적으로 장식되어 있다. 20세기 초 발굴 당시에는 많이 부서져 있던 이 성문은 독일에서 복원되어 현재의 박물관에 전시되었다.

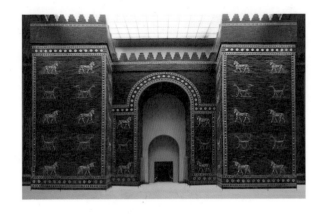

이슈타르 문(복원), 유약 바른 벽돌,
기원전 575년경, 페르가몬박물관, 베를린

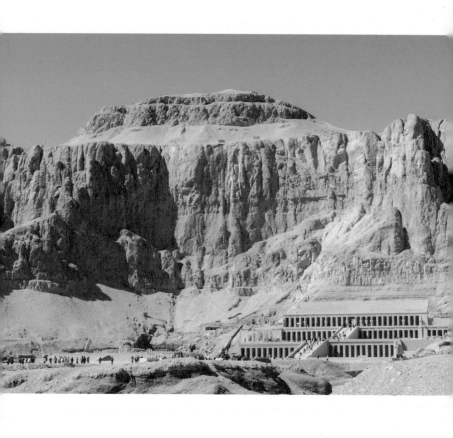

하트셉수트 여왕의 장제전, 기원전 1480년경,
데이르 엘 바하리

Funerary Temple of Hatshepsut

이집트의 여성 파라오 하트셉수트

고대 이집트 역사에는 여러 명의 여성 파라오가 있었던 것으로 알려져 있다. 프톨레마이오스 왕조의 클레오파트라가 유명하지만 사실 가장 강력한 권력을 구사했던 여성 파라오는 기원전 15세기경, 신왕국(新王國)의 하트셉수트(기원전 1478-1458년 재위 추정)였다. 이집트 왕실에서는 순수한 혈통을 유지하기 위해 근친결혼이 흔했는데 하트셉수트도 어머니가 다른 이복형제 투트모세 2세와 결혼했다. 그 후 왕이 죽자 후궁에게서 난 왕자(후일 투트모세 3세)가 두 살밖에 되지 않았다는 것을 이유로 섭정을 시작하여 무려 20년간 재위했다. 하트셉수트의 모습은 여러 조각들에 남아 있는데, 파라오가 갖추는 복장인 마직 머릿수건, 짧은 킬트 치마, 가짜 수염(귀에 걸게 되어 있다) 등을 하고 있어 남성 파라오와 동일한 모습으로 나타난다.

하트셉수트가 통치하던 이집트 신왕국의 18왕조 시대는 그리스나 메소포타미아 지역과의 교역이 활발하고 오랜 기간 번영과 평화를 누린 기간이었다. 신왕국의 부가 축적되면서 그는 여러 가지 건축 사업을 벌였는데 가장 야심찬 계획은 테베(현재의 룩소르) 근역의 데이르 엘 바하리(Deir el-Bahari)에 장제전(葬祭殿)을 짓는 일이었다.

이 무렵 장제전이 화려해지는 것은 도굴 때문이었다. 고왕국 시대의 거대한 피라미드는 누구나 파라오의 묘라는 것을 알고 있어 심지어 완성되기도 전부터 도굴이 횡행했다. 이러한 이유로 신왕국에서는 시신은 암석 깊숙한 속에 감쪽같이 매장하고 세밀하게 봉해 어디에 있는지 아무도 모르게 하였다. 그 대신 장엄한 장제전을 짓고 이곳에서 의식을 치르기 시작했다.

데이르 엘 바하리의 장제전은 병풍처럼 둘러싸인 거친 자연의 암벽과 사람의 손으로 다듬어진 돌로 지은 긴 수평적 건물과 짧은 수직의 열주가 완벽하게 조화를 이루는 건축물이다. 각 건물의 벽에는 하트셉수트의 탄생, 대관식 장면과 업적이 부조로 표현되었다. 경사로로 연결되는 세 개의 넓은 테라스에는 유향(乳香)나무와 진기한 화초가 가득 찬 정원이 있었다고 하니 이 사막 한가운데 정원을 유지하는 일이 얼마나 어려웠을까 하는 생각이 든다. 하트셉수트의 이러한 건축 프로젝트의 수행은 주 건축가이자 대신이었던 세넨무트의 역할이 컸는데, 그는 이 여성 파라오와 매우 친밀한 관계였다고 한다.

이러한 압도적인 규모와 웅장함은 단순히 통치자의 허영심에서 나온 것이었다기보다 대내외에 자신의 권력을 상징하려는 의도가 깔려 있었다. 이후 거의 모든 왕은 바로 이곳에 그들의 무덤을 마련했으며 그런 이유에서 이곳은 '왕들의 계곡(Valley of the Kings)'이라는 이름으로 불린다. 그러나 권력의 이동이 생기면서 하트셉수트도 또 다른 권력에 의한 파괴를 피할 수 없었다. 그가 죽자 뒤를 이은 투트모세 3세는 하트셉수트의 이름을 모든 기록에서 지우고 이미지를 파괴하였다. 장제전도 많이 훼손되었으나 다시 복원되었다.

1903년 영국의 고고학자 하워드 카터는 룩소르 근역의 묘에서 한 미라를 발굴했다. 그 후 이 미라는 이집트박물관에 보관되었다. 박물관에서는 2007년에 DNA 검사 등 첨단 과학을 통한 정밀 조사 끝에 이 미라가 바로 3500년 전 이집트를 호령했던 여성 파라오 하트셉수트임을 알아내었다.

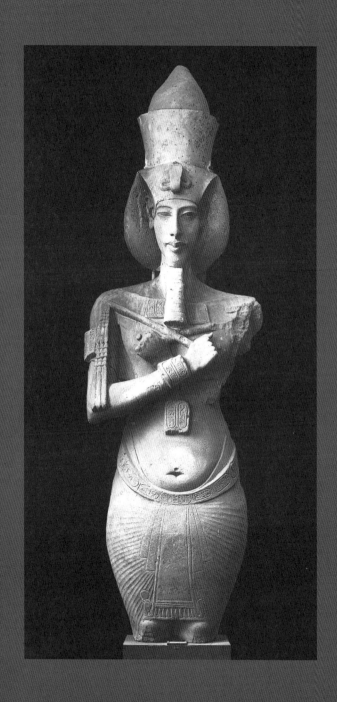

아크나톤, 사암, 높이 약 3.96m,
기원전 1353-1335년경, 이집트박물관, 카이로

아크나톤의 개혁

고대 이집트는 3000년의 역사를 지켜오면서 중간에 힉소스의 침략을 받았지만 대체로 평화로운 왕국을 유지하고 살았다. 나일강은 토지를 비옥하게 만들어주었고 이집트 사람들은 농업을 주업으로 삼고 있었다. 이들은 이러한 평온함이 내세에서도 계속될 것으로 믿었으며 그래서 현세에서 사는 집보다 사후 영원히 지낼 무덤을 견고하게 지었던 것이다.

이집트의 통치자는 신에 버금가는 권력을 가진 파라오였고 파라오는 죽으면 신이 되는 존재였다. 다수 신의 제의를 관장하는 신관 역시 특수 권력층이었다. 그런데 기원전 14세기 중엽, 신왕국 18왕조 때에 기존의 정치와 종교를 개혁하려는 아주 특별한 파라오가 나났다. 파라오 아크나톤(기원전 1353-1336년 재위 추정)의 원래 이름은 아멘호테프 4세였다. 그는 태어날 때부터 불룩한 배와 가슴, 부푼 눈두덩이, 두꺼운 입술과 비죽 튀어나온 턱을 가진 이상한 골격의 소유자였다. 그의 미라는 발견되지 않아 정확하게 판단하기 어렵지만 순수한 왕실의 혈통을 유지하기 위해 근친결혼을 하던 이집트 왕가에서 나타난 일종의 유전병으로 추정된다. 그때까지 평온하게 살아오던 이집트에 아크나톤은 과격한 정치와 종교 개혁을 단행하

였다. 그는 다신교를 부정하고 '아텐'을 유일한 신으로 섬겼는데 이러한 개혁은 가장 강력한 태양신 '아몬 레'를 모시는 신관의 권력이 지나치게 비대해졌기 때문이라는 설도 있다. 이제까지 인물과 동물의 혼합 형태로 표현되던 신의 모습은 둥근 태양 원반의 추상적 형태와 원반에서 뻗어 나와 사람들에게 축복을 내리는 빛으로 바뀌었다. 자신의 이름을 아텐에게 복종한다는 뜻의 아크나톤으로 바꾼 그는 수도도 테베에서 아마르나라는 새로운 도시를 만들어 그리로 옮겼다.

변화는 아마르나 시기의 미술에서도 보인다. 관습적인 부동적 인물의 표현에서 자유로움을 모색하면서 유연한 곡선과 자연스럽고 생동감 있는 움직임이 나타났는데 이러한 미술을 아마르나 양식이라고 부른다. 파라오 가족의 단란한 일상생활 같은 모습도 미술에 나타나기 시작했으니 이것은 엄격했던 이집트 미술에서는 대단히 파격적인 것이었다.

그러나 이러한 변화는 얼마 지속되지 못했다. 아크나톤이 죽자 그동안 권력을 잃어버렸던 신관들이 다시 수도를 테베로 옮겼고 모든 기록에서 아크나톤의 이름을 지워버려 이제 그의 이름은 역사에서 사라진 것처럼 보였다. 미술 역시 다시 이전의 양식으로 돌아가 결국 이집트 미술의 방향을 바꾸어놓지는 못했다.

근대의 고고학자들은 1914년에 아마르나를 발굴하면서 여러 유물들을 찾아냈는데 그중의 하나가 현재 베를린의 이집트박물관에 있는 아크나톤의 왕비이자 투탕카멘의 이모였던 네페르티티 두상이다. 투트모세라는 조각가의 스튜디오에서 여러 드로잉과 함께 발견

된 이 유명한 네페르티티 두상은 아마도 일련의 조각을 위한 모델
이 아니었나 추정된다. 목이 길고 비례가 완벽하게 이루어진 이 조
각은 부동적인 이집트 특유의 형식미와 아마르나 양식의 섬세한 곡
선이 아름답게 혼합되어 있는 최고의 걸작품이다.

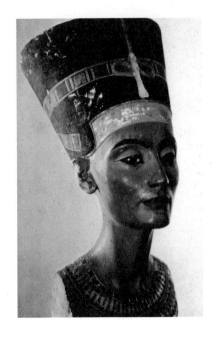

네페르티티 두상, 석회암에 채색, 높이 48.2cm,
기원전 1360년경, 베를린 국립박물관, 베를린

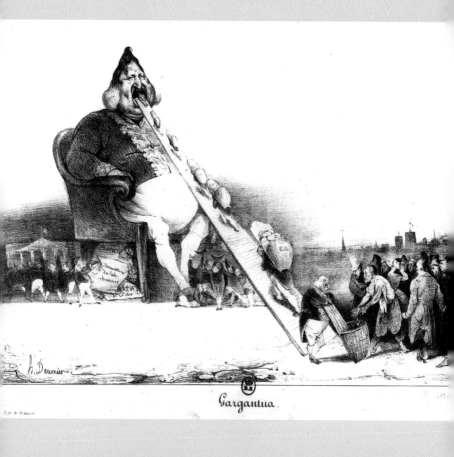

오노레 도미에, 가르강튀아 같은 필리프, 석판화,
21.4×30.5cm, 1831년, 프랑스 국립도서관, 파리

Louis Philippe as Gargantua
Honoré Daumier

도미에의 풍자화

인간의 어리석음이나 악덕을 신랄하고 재치 있게 그려 보여주는 풍자화의 전통은 고대로부터 이어져왔다. 주된 대상은 권력을 가진 사람들 또는 정치인들이었다. 화산재 속에 파묻혔다가 발굴된 고대 폼페이 유적에서도 그 시대 정치인과 연관된 정치 풍자화가 발견되었고, 중세에도 인간의 탐욕과 욕망, 그리고 나태를 시각 매체를 통해 풍자하는 전통은 이어졌다. 그러나 정치적 풍자 미술이 확고하게 자리 잡게 되는 것은 신문과 잡지 등 인쇄 매체가 널리 보급되는 근대기에 들어서였다. 18세기 말의 대혁명 이후 크고 작은 혁명으로 정치적 진통을 겪고 있던 프랑스에서 최고의 풍자화 작가는 오노레 도미에(Honoré Daumier, 1808-1879년)였다. 그는 인간의 탐욕, 위선, 어리석음, 부조리를 거의 4000점이 넘는 석판화를 통해 비판했다.

1830년 혁명 이후 왕위에 오른 루이 필리프는 개혁을 원하던 진보주의자들의 기대와는 달리 언론을 억압하고, 세금을 올리고, 왕실 비용으로 1800만 프랑의 예산을 책정했다. 이것은 나폴레옹 시절보다 무려 37배나 많은 액수였다. 1831년 겨울, 도미에는 주간지 «라 카리카튀르La Caricature»에 싣기 위해 '가르강튀아 같은 필리프'라

는 제목의 정치 삽화를 제작했다. 루이 필리프는 16세기 프랑수아 라블레의 소설 주인공인, 식욕이 왕성했던 거인 왕 가르강튀아처럼 비대한 몸과 작은 다리를 가진 거인으로 그려졌다. 그는 굶주린 어머니, 가난한 노동자 등 불쌍한 사람들이 바치는 돈과 경사로로 올라오는 뇌물을 마구 집어삼키고 있다. 그의 머리는 아래로 갈수록 비대해지는 서양 배(poire)와 같이 생겼는데, 프랑스에서 이 단어는 멍청이, 돌대가리를 의미한다고 한다. 경사대 아래에는 떨어지는 돈을 주우려는, 잘 차려입은 사람들이 모여 있고 배경에는 루이 필리프에게 아부하는 사람들이 그를 찬양하고 있다.

이 석판화는 결국 주간지에 실리지 못했다. 배포 전에 풍자화 출판을 검열하는 저작권 등록소에 제출한 후 베로 도다 갤러리의 쇼윈도에 잠시 전시되었으나 경찰에 의해 압수되었다. 주간지의 발행인 샤를르 필립퐁과 도미에는 재판에 회부되었고 도미에는 자신의 죄를 인정했다. 프랑스 당국은 왕을 모독하고 정부에 대한 혐오감을 부추긴 죄로 도미에에게 6개월 감옥 형과 500프랑의 벌금을 선고하였다. 이후 1834년에는 왕이나 권위에 대한 언론의 공격은 벌금형이나 투옥에 처할 수도 있는 법이 통과되었고 «라 카리카튀르»도 1835년에 폐간되고 말았다. 프랑스 정부가 이렇게 강경하게 나간 것은 당시 풍자 판화가 실린 신문들이 인기였고 구독하지 않아도 파리의 카페 등에서 쉽게 볼 수 있는 파급력을 가졌기 때문이다.

도미에는 그 후 일간지 «르 샤리바리 Le Charivari»에 삽화를 인기리에 게재하기 시작했는데 검열이 심해지면서 정치 풍자보다는 파리 소시민의 생활과 연관된 사회적 또는 문화적 풍자화를 그렸다. 그는 화실도 다니고 루브르박물관에서 밀레나 루벤스의 그림을 모사하

기도 하였지만 자기 자신을 미술가로는 생각하지 않았고 생전에 미술가로 인정받지도 못했다. 그러나 몇 개의 구불구불한 선만으로 인물의 표정과 움직임을 정확하게 표현할 수 있었던 그의 석판화들은 오늘날 미술사에서 독자적인 위치를 확보하고 있다.

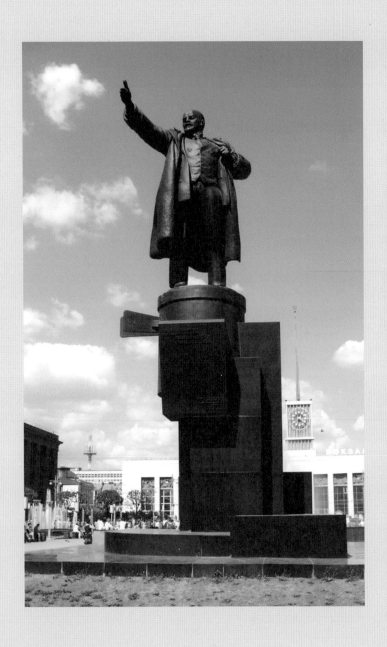

세르게이 옙세예브, 핀란드 역 앞의 레닌 상,
전체 높이 4.3m, 1926년, 상트페테르부르크

핀란드 역 앞의 레닌 상

상트페테르부르크의 핀란드 역 앞에는 레닌(Vladimir Lenin, 1870-1924년)의 동상이 서 있다. 1917년 4월 16일 그가 스위스 유배에서 돌아와, 붉은 깃발을 휘날리며 열광하는 수많은 노동자, 군인 그리고 농민 들 앞에서 연설한 것을 기념하기 위해 바로 그 자리에 세운 상이다. 왼손으로는 옷깃을 잡고 오른손을 들어 마치 미래를 제시하는 듯한 그의 자세는 고대 로마의 아우구스투스 황제 조각에서 오른손을 든 제스처와 흡사하다. 이 유명한 연설 이후 러시아 볼셰비키는 10월 혁명을 성공적으로 이끌었고 1922년 레닌은 새로운 리더로 선출되었다.

개인숭배에 대해 레닌 자신은 처음에는 부정적이었다. 그러나 혁명 당시 도시 인구의 55퍼센트, 시골 인구의 83퍼센트가 문맹이었던 러시아에서 그는 시각적 선전이 국민 교화와 교육에 필요하다고 판단했다. 특히 동상이나 기념물은 대중이 쉽게 이해하고 눈길을 끌기 때문에 중요하다고 보았다. 그는 사회주의 혁명을 위한 조형물을 세워야 한다고 주장하면서 공공의 공간에 동상을 세워 기념해야 할 인물 66명의 명단을 제시했는데, 마르크스와 엥겔스 외에 로베스피에르, 톨스토이, 도스토옙스키, 쇼팽도 포함되어 있었다. 그리고 곧

생존해 있는 자신의 모습을 그림과 포스터로 제작하기 시작했다. 이 핀란드 역의 레닌 조각상은 그의 사후인 1926년 세르게이 옙세예브에 의해 제작된, 그의 기념 동상으로는 처음이며 이후 하나의 전형이 되었다.

레닌의 뒤를 이은 스탈린은 기념 동상이나 포스터 제작이 지도자 숭배 열기를 조성하는 가장 유효한 선전 도구라는 것을 잘 알고 있었다. 그는 레닌 숭배를 조장하는 한편 수많은 화가와 조각가 들을 고용해 수천 점에 달하는 자신의 조각상들도 제작했다. 그의 조각상들이 더 이상 제작되지 않게 된 것은 1956년에 흐루시초프와 소련 공산당이 개인숭배를 금지하면서였다. 이러한 흐름을 이어간 쪽은 중국 공산당이었다. 1960년대에 본격적으로 제작하기 시작하는 마오쩌둥의 기념 동상은 핀란드 역의 레닌 동상과 유사한 자세가 많은데 아마도 자신이 제2의 레닌으로 비치기를 원했기 때문일 수도 있다. 이 자세는 다시 1972년 북한의 김일성의 60세 생일을 기념하여 만수대 언덕에 세워진 김일성 동상으로 이어졌다. 이 동상은 현재 세워진 인물 동상으로는 가장 높은 청동상이라고 알려져 있다. 이렇게 통치자의 동상은 주로 사회주의나 전제주의 국가에서 그 전통이 유지되었다.

영원불멸을 강조하기 위해 견고하고 압도적인 규모로 세운 동상들도 통치자의 권력이 효력을 발휘하지 못하는 순간 또 다른 권력의 공격을 받게 되었다. 흐루시초프 시대에 스탈린의 동상들은 파괴되어 버렸으며, 핀란드 역의 레닌 동상도 2009년에 폭탄이 터져 코트의 엉덩이 부분에 커다란 구멍이 뚫려버렸다. 중국에서도 톈안먼 사건 당시 광장에서 보이는, 거대한 마오 초상화의 얼굴 부분 물감이

얼룩지게 된 사건이 있었다. 미술과 권력의 결탁이 만들어낸 이미지들은 정치와 권력의 재현물로 기능하며, 바로 그러한 이유로 권력의 이동이나 붕괴에 좌우될 수밖에 없는 한계를 갖기 때문이다. 현대 서양에서는 개인을 숭배한다는 것 자체에 회의를 느껴, 위대한 인물의 이름을 도서관이나 대교 등에 붙여 기념한다.

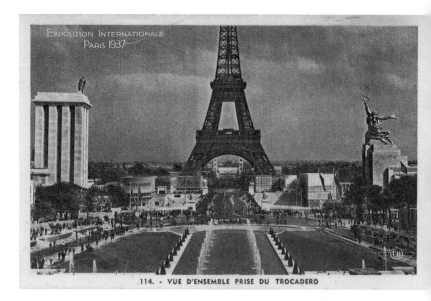

EXPOSITION INTERNATIONALE
PARIS 1937

114. - VUE D'ENSEMBLE PRISE DU TROCADERO

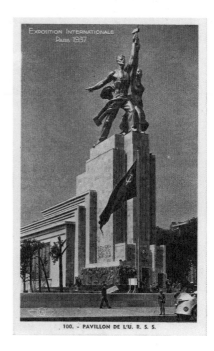

EXPOSITION INTERNATIONALE
PARIS 1937

100. - PAVILLON DE L'U. R. S. S.

(위) 1937년 파리 만국박람회 엽서(왼쪽이 독일관,
오른쪽이 소련관)
(아래) 1937년 파리 만국박람회 엽서(소련관)

Pavilions of Nazi Germany and the Soviet Union
Albert Speer, Boris Iofan

나치, 소련, 그리고 피카소

1937년, 유럽은 독재와 억압의 불안한 정치적 상황이 계속되고 있었다. 독일은 히틀러의 나치 정권이, 이탈리아는 무솔리니가, 소련은 스탈린이 정권을 잡았으며, 스페인은 공화정부가 프랑코 군대의 공격을 받고 내전 중이었다. 이러한 가운데 5월 25일에 파리에서 열린 만국박람회(정식 명칭은 '근대적 삶의 미술과 기술의 만국박람회'였다)는 전 세계 44개국이 참가한 박람회였다. 박람회는 영화, 라디오, 철도, 비행기 등의 과학기술과 미술의 성과를 경축하고, 평화스러운 공존과 상호 협조의 슬로건을 내걸었으나 '평화'와는 동떨어진 유럽 열강의 문화 정치판이 되어버렸다.

이 박람회는 처음부터 난관에 부딪쳤다. 준비 부족으로 3월에 열기로 한 계획은 무산되었고 결국 5월 25일에 시작되었다. 박람회 건축에서 가장 시선을 끈 것은 서로 마주 보게 위치한 소련관과 독일관의 극적인 대치였다. 소련의 최고 건축가 보리스 이오판(Boris Iofan, 1891-1976년)의 건축물 위에는 새로운 영웅으로 등장한, 10미터 높이의 공장 노동자와 집단농장 소녀가 낫과 망치를 들고 전진하는 강철 조각이 세워졌다. 독일관의 건축가이자 히틀러의 수석 참모였던 알베르트 슈페어(Albert Speer, 1905-1981년)는 그의

회고록 『제3제국의 중심에서』를 통해 박람회가 열리기 몇 달 전에 파리에 갔다가 비밀에 싸였던 소련관의 스케치를 우연히 보게 되었다고 고백했다. 그는 소련의 조각은 바로 건너편에 세워지는 독일관에 침범하는 의미를 갖는 것으로 보았다. 이에 맞서 그는 독일관의 직사각형 건축이 수직으로 곧게 올라가 소련의 전진을 결연히 저지하는 것처럼 보이게 세웠다. 건물 꼭대기에서는 나치를 상징하는 스와스티카 위에 앉은 독수리가 소련관을 내려다보고 있었다. 그리고 이 두 건물 사이에 에펠탑이 보였다.

스페인관에서는 이와는 반대로 정치적 분노와 항거가 표현되고 있었다. 스페인관의 건축가 주제프 류이스 세르트(Josep Lluís Sert, 1902-1983년)는 이미 몇 달 전부터 피카소에게 작품을 의뢰했었다. 그런데 4월 26일, 평화로운 장날에 프랑코 총통을 지원하는 히틀러의 독일 비행기들이 그에 반대하는 바스크의 작은 도시 게르니카에 고성능 폭탄을 퍼부었다. 게르니카는 군사도시도 아니고 방위 능력도 없는 작은 도시였으므로 이 폭격은 공중폭격의 성능을 실험하기 위한 만행이라는 설이 지배적이다. 당시 파리에 있었던 피카소는 5월 초에 이 사실을 알고 분노하였으며 곧 이를 주제로 한 작품을 제작하였다. 가로 7.8미터의 대작 〈게르니카〉는 6월에 완성되었고 스페인관에 전시된 것은 이미 박람회가 시작한 후 한참 후인 7월부터였다. 마치 신문에 나는 보도사진처럼 의도적으로 흑과 백으로 제작된, 거대한 벽화와 같은 이 작품은 20세기에 제작한 예술 작품 중에서 가장 강렬하게 대량 학살을 고발한다. 팔다리가 절단되고 죽었거나 죽어가는 사람들과 동물들이 엉켜 있는 참담한 이 작품을 보고 나치 장교는 피카소에게 당신이 했냐고 물었다. 피카소는 "아니요, 당신들이 한 것이오"라고 대답했다고 한다.

1937년의 만국박람회는 유럽에서 열린 마지막 박람회가 되었다. 2년 후 대부분의 국가는 전대미문의 처참한 살상으로 기억되는 제2차 세계대전에 휘말렸다.

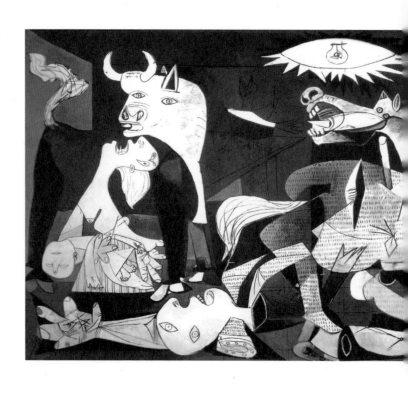

파블로 피카소, 게르니카, 캔버스에 유채, 3.5×7.8m,
1937년, 레이나 소피아 국립예술센터, 마드리드

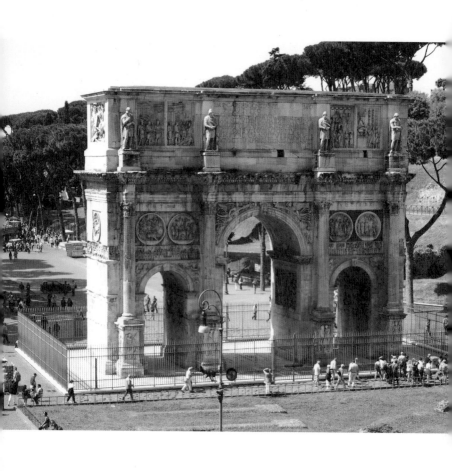

콘스탄틴 개선문, 21×25.9m, 312-315년, 로마

독립문과 개선문

자주독립의 시대적 열망을 나타내는 독립문은 1897년, 원래 무악재를 넘어 서울 도성으로 들어오는 중국 사신들을 맞이하던 영은문(迎恩門)과 모화관(慕華館) 자리에 세워졌다. 독립문에서 의미하는 '독립'이란 1894년 청일전쟁에서 패한 청국이 물러나면서 청국의 종속에서 벗어났다는 의미이다. 1895년 귀국한 서재필이 주도하던 독립협회가 기금을 모아 완공한 독립문은 그가 가지고 있던 화첩 중에서 파리의 개선문을 모델로 하여 규모를 축소하되 외형은 똑같이 만든 건축물이다. 독립문은 1979년에 성산대로 공사 때문에 원래의 자리에서 70미터 떨어진 자리로 옮겨져 현재 서대문 독립공원 구역에 있다.

그런데 사실 독립문의 기원은 파리의 개선문 이전의 로마의 개선문에서 찾아볼 수 있다. 로마제국은 기원전 27년 공화정을 제정(帝政)으로 바꾸고 476년까지 약 500년 간 고대 문명국에서 가장 강력한 제국이었다. 한때 유럽에서 아프리카를 걸쳐 광대한 영토를 지배하던 로마제국의 덕목과 이상주의는 이후 국가들의 모델이 되었다. 로마인들은 행정력은 뛰어났지만 예술적 감각은 그리스인보다 떨어졌다고 여겨지기도 한다. 그러나 그들은 건축에서 탁월한 창의력을

보였다. 아치, 돔과 같은 건축 구조는 로마에서 처음 창안된 것이었다. 이러한 구조를 사용해 지은 개선문, 신전, 포럼 등 장엄한 건축들은 국가의 권위를 상징하고 로마를 거대한 제국의 텍스트로 만들었다.

개선문은 로마로 들어가는 길목에 세워졌다. 제국 시대에는 약 60개 이상의 개선문이 있었다고 하는데 현재는 티투스 황제의 개선문을 비롯해 세 개만이 남아 있을 뿐이다. 전쟁에서 이기고 돌아오는 로마의 군사들이 지나갔던 개선문은 중앙에 아치형의 열린 공간이 있고 양쪽의 넓은 벽에도 작은 아치가 있는, 단순하면서도 장엄한 형태였다.

근대기에 들어와 유럽에서는 로마제국에 대한 동경과 더불어 신고전주의가 시작되었고, 고대 로마를 모델로 하는 건축물들이 들어섰다. 프랑스 파리에 있는 '에트왈 개선문(Arc de Triomphe de l'Étoile)'은 나폴레옹이 아우스터리츠 전투의 승리를 기념하면서 로마제국의 영광을 계승하는 황제로서의 이미지를 보이기 위해 구상한 구조물이었다. 그러나 나폴레옹의 실각으로 인해 공사가 중단되었다가 20여 년이 지난 1836년에야 완공될 수 있었다. 이때부터 에트왈 개선문은 프랑스의 모든 전쟁의 승리를 기념하는 국가적 상징으로 인식되었다. 이 당당하면서도 아름다운 파리의 개선문은 로마의 개선문보다 더 유명해졌고 프랑스의 아이콘이 되었다.

개선문에 대한 매력과 향수는 현대에 들어와서도 계속되었다. 프랑스 정부는 1989년 파리 서쪽의 신도시인 라데팡스에 신(新)개선문 '라 그랑드 아르슈(La Grande Arche)'를 세웠다. 단순한 큐브 형태

의 이 거대한 흰색 개선문은 콩코르드 광장과 에트왈 개선문을 일
직선으로 연결하는 지점에 서 있다. 중앙의 가로세로 약 100미터의
열린 공간은 미래를 향한 창을 상징한다고 한다. 전통을 계승할 뿐
아니라 새롭게 발전시킨 또 하나의 역작이 아닐 수 없다.

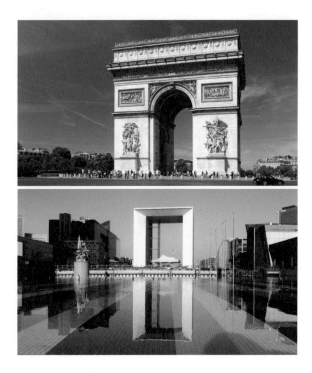

(위)장 프랑수아 테레즈 샬그랭 외, 에트왈 개선문,
1806-1836년, 파리
(아래)요한 오토 폰 슈프레켈센과 에리크 라이첼,
라 그랑드 아르슈, 1985-1989년, 파리

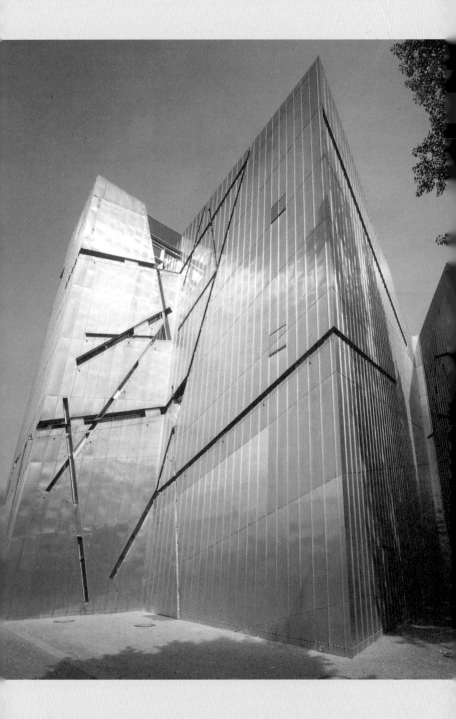

다니엘 리베스킨트, 유대인박물관, 1992-1999년,
베를린

Jewish Museum Berlin
Daniel Libeskind

선(線)과 선(線) 사이에서

제2차 세계대전 중에 나치에 의해 600만 명의 유대인이 학살된 것은 잘 알려진 사실이다. 그런데 그 시대의 산증인이었던 유대인들이 이제 거의 다 사라져가면서 이들의 고달픈 경험과 역사를 기념하기 위한 유대인박물관 건축은 오히려 늘어가는 것 같다. 최근에 지어진 여러 유대인박물관 중에서도 유대인의 역사와 삶, 그리고 박해를 가장 개성 있게 해석한 박물관은 베를린의 유대인박물관이다. 건축가 다니엘 리베스킨트(Daniel Libeskind, 1946-)는 이 박물관으로 일약 세계적인 거장의 위치에 올랐다.

베를린의 유대인박물관은 바로크풍의 구(舊) 베를린박물관과 1920년대, 그리고 60년대와 70년대의 건물들이 섞여 있는 시내 중심에 위치해 있다. 구 베를린박물관과는 외형적으로는 독립되어 있지만 지하에서 서로 연결되어 있다. 이 박물관은 밖에서 볼 때 한눈에 들어오지는 않는다. 그러나 위에서 내려다보면 열 개의 날카로운 각도를 가지는 지그재그의 번개와 같은 형태의 건물로, 구약 성경의 다윗왕을 상징하는 별의 깨어진 형태를 보여준다.

강철과 콘크리트로 지어진 건물은 아연으로 싸여 있는데, 현재는 은

색이지만 시간이 가면서 청회색으로 변할 것으로 보인다. 건물 외부는 여러 대각선들이 서로 교차하거나 길고 짧은 선 형태의 많은 창이 있어, 마치 찢겨진 피부의 상처처럼 느껴진다. 동일한 형태는 단지 다섯 개에 불과한 총 1005개의 창은 틀 짜기 공사로 애를 먹었지만 이 건축의 가장 중요한 표현적 요소이며 건물에 접근하는 관람객들은 내부 전시에 대한 어떤 예감을 받게 된다.

5층으로 된 건물의 내부는 여러 막다른 코너와 좁은 통로, 크고 작은 전시실 등으로 구성되어 있어 관람자는 마치 미로에 들어온 것 같은 느낌을 받는다. 공간은 기본적으로 서로 특이한 각도를 이루는 면과 면으로 이루어진 벽, 마루 등의 형태 속에서 형성되며, 길고 짧은 선, 교차하는 선 형태의 창문에서 들어오는 광선들의 효과는 매우 암묵적이다. 어느 전시실은 전시품이 하나도 없는 텅 빈 공간 자체를 그대로 두었고, 통로나 층계에서는 구조적 뼈대가 그대로 노출된다. 바로 이러한 공간의 관계 속에서 관람자는 부재, 허공, 망각, 침묵을 느낀다.

리베스킨트는 이 건축 디자인을 하면서 베를린에 살았던 수많은 유대인들, 알베르트 아인슈타인, 미스 반데어 로에, 발터 벤야민, 아널드 쇤베르크 등을 떠올렸다고 한다. 기억이 희미해지고, 보이지 않고, 잊혀져가는 베를린 유대인들의 삶을 구체적인 공간의 언어로 재현하면서, 리베스킨트는 박물관이란 세계를 새롭게 보는 시각을 제시해야 한다고 믿는 그의 철학을 담았다. 그는 유대인 말살과 부재를 인정해야만 베를린뿐 아니라 유럽이 미래를 가질 수 있다고 보았다. 리베스킨트는 한편 유대인과 베를린 또는 유대인과 유럽의 관계를 선과 선으로 비유했다. 직선이지만 여러 개의 끊어진 선과 영원히 계속되지만 뒤틀린 선의 관계에 기초하면서 이 박물관에 '선과 선 사이에서(Between the Lines)'라는 이름을 붙인 것도 바로 이 이유에서이다.

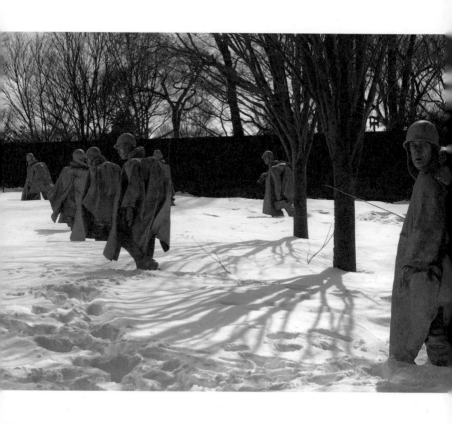

프랭크 게이로드, 한국전 참전 용사 기념물,
스테인레스 스틸, 높이 2.21-2.29m, 1995년,
워싱턴 D.C.

Korean War Veterans Memorial
Frank Gaylord

미국에 있는 한국전 참전 용사 기념물

6월이 되면 늘 6·25를 상기하게 된다. 6·25를 기념하는 조형물은 우리나라는 물론 유엔군으로 참전했던 나라에서도 상당수 발견할 수 있다. 그중 가장 규모가 큰 조형물이 1995년에 미국의 수도 워싱턴 D.C.의 내셔널 몰에 건립된 〈한국전 참전 용사 기념물〉이다. 그동안 잊혀져 있던 한국전쟁 기념비를 세워야 한다는 여론이 일어나기 시작한 것은 1985년부터였다. 1950년 6월 25일 북한군의 침범으로 시작된 이 전쟁에 대해 당시 미국의 해리 트루먼 대통령은 미군의 역할을 '경찰 행위'로 규정하면서, 제2차 세계대전 이후 불과 5년 만에 발발한 한국전쟁의 의미를 애써 축소하려 하였다. 전쟁의 결과 미군 5만 4000명이 죽고 10만 명이 부상당했다. 전쟁에서 돌아온 미군들은 2차 대전의 참전 용사처럼 뜨거운 환영도 그렇다고 냉대도 받지 않았으며, 잊혀진 채 조용히 전쟁 이전의 생활로 돌아갔다. 그러나 1982년 내셔널 몰에 월남전 참전 용사 기념비가 세워지자 이제까지 잠잠하던 한국전 참전 군인들을 중심으로 한국전쟁 기념비도 세워야 한다는 움직임이 나타나기 시작했고, 1986년 국회에서 법안으로 통과되었다.

1995년에 완성된 이 조형물은 순찰을 나온 19명의 미군들이 서로

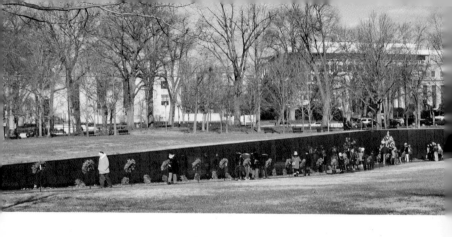

주의를 환기시키며 전진하고 있는 모습이다. 조각가 게이로드가 이들에게 모두 비옷을 입힌 이유는 많은 군인들이 치열한 전투가 벌어졌던 북한에서 가장 견디기 어려웠던 것이 혹한과 비바람이었다고 회고했기 때문이었다. 군인들 하나하나에서 보이는 생생하고 극적인 표정은 종군 사진작가 덩컨(David Douglas Duncan)의 사진들을 출판한 책 『이것이 전쟁이다 This is war』에서 영감을 받았다. 조각상들 앞에는 원형의 '기억의 연못'이 있고 거기에는 "자유는 거저 얻어지는 것이 아니다"라는 구절이 적혀 있다. 또 옆에는 길이 50미터의 검은 화강암 벽에 컴퓨터 그래픽으로 처리한 2400명의 육해공군, 군목, 간호사 들의 얼굴이 새겨져 있다.

언급했다시피 이 조형물 건립은 이미 1982년 내셔널 몰에 세워진 〈월남전 참전 용사 기념비〉에서 자극을 받아 추진되었다. 월남전 기념비는 각각 75.2미터에 달하는 두 개의 검은 화강석이 125도 각도로 V자 형태로 마주치는 단순한 추상 형태였다. 검은 화강석에는 사망한 군인 5만 8007명의 이름이 새겨져 있다. 승리보다는 죽은 병사

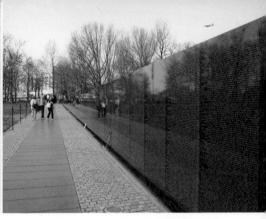

마야 린, 베트남 참전 용사 기념비, 검은 화강암,
너비 150.4m, 1982년, 스미소니언박물관,
워싱턴 D.C.

를 기억하게 하는 이 기념비의 참신함에 대해 미술계에서는 찬사를
보냈지만, 검은색은 슬픔과 수치를 상징하므로 참전 군인을 모욕하
는 것이라는 비난도 거셌다.

월남전 기념비에 대한 논쟁은 한국전 기념물에도 다소 영향을 주었
다. 한국전 기념물 건립 위원회가 생생한 전투 장면을 사실적으로
재현하기를 원하는 참전 군인들의 의견을 많이 반영한 결과 기념물
은 다소 보수적이 되었다. 그러나 아주 뛰어난 사실성을 보여주는
이 조각상들의 기술적인 훌륭함은 실제 전투에 참여한 병사들의 긴
장과 피곤을 매우 인상적으로 전달한다. 이 조형물은 전쟁을 더 이
상 승리와 패배로 이해하고 있지 않고 또 기념물이 영웅적인 전투
나 행위에 초점을 맞추어야 한다는 개념에서도 벗어나 있다. 자유
와 민주주의의 수호라는 명분 아래 헌신한 다수의 평범한 군인들의
모습에 초점을 맞추었다는 점에서 기념물 역사에서 중요한 한 획을
그은 조형물로 인정된다.

Art and Patronage

[4]

미술, 예술과 권력 사이

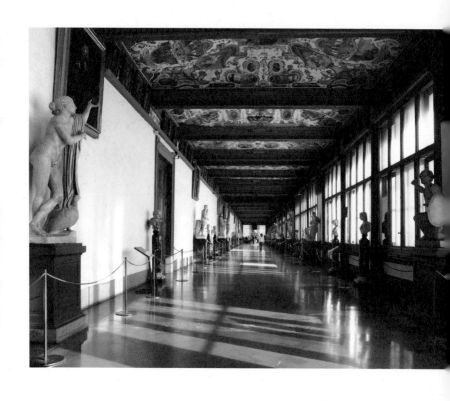

조르조 바자리, 알폰소 파리지, 베르나르도 부온탈렌티,
우피치미술관, 1560-1584년, 피렌체

Uffizi Gallery

Giorgio Vasari, Alfonso Parigi, and Bernardo Buontalenti

메디치와 록펠러

피렌체의 메디치 가문은 역사상 가장 유명한 미술품 수집가였다. 15세기 유럽에서 제일 큰 규모의 은행을 운영하면서 정치적인 세력을 키웠던 메디치 가문은 조반니 디 비치 데 메디치에서부터 그의 아들 코지모, 손자 피에로, 증손자 로렌초 대공(大公), 그리고 후일 교황 레오 10세가 된, 로렌초의 아들 조반니에 이르기까지 당시의 수많은 미술가들을 후원했다. 특히 로렌초 대공이 어린 미켈란젤로의 재능을 높이 사 함께 식사를 하고 고대 미술품 컬렉션을 공부할 수 있게 배려한 것은 유명하다. 메디치가의 후원 동기가 당시 고리 대금업이었던 은행업에 대한 오명을 씻고자 재산을 사회에 환원하려는 것이었다고 하지만 이들의 후원은 피렌체를 문화와 예술의 중심으로 만들었다. 메디치가의 소장품은 오늘날 우피치미술관의 주요 컬렉션으로 남아 있다.

여러 대에 걸친 미술 후원으로 메디치에 비교될 만한 현대의 컬렉터는 록펠러 가문이다. 스탠더드 석유 회사를 창업했던 록펠러 1세 역시 악덕 자본가라는 이미지에서 벗어나기 위해 1913년에 록펠러 재단을 세우고 박애 사업을 시작했다. 그는 처음에 예술은 사치라고 생각했으나 결국 미술품 수집에 나섰다. 이후 록펠러 2세와 그 자녀

들까지 삼대에 걸친 미술과 문화 후원이 미국 각 분야에 미친 영향은 대단한 것이었다.

록펠러 2세의 부인 애비는 안목이 탁월했던 여성이었다. 애비는 미국에 변변한 현대미술관이 없다는 것을 안타깝게 여겼다. 뉴욕에는 이미 메트로폴리탄미술관(Metropolitan Museum of Art)이 있었지만 1920년대에 현대미술 전시를 시작하려 하자 현대미술은 볼셰비키라는 논란이 일면서 포기했기 때문이다. 메트로폴리탄미술관에서 현대미술 수집을 시작한 것은 한참 후인 1980년대부터였다. 애비 록펠러는 부유한 미술품 수집가 친구들을 모아 1929년 뉴욕 현대미술관(MoMA)을 창립하는 데 중요한 역할을 하였다. 미국에서는 처음으로 현대미술만을 다루는 미술관으로 출발한 뉴욕 현대미술관은 개관 당시 한 달 만에 5만 명의 관람객이 다녀가는 등 대성공을 거두었다. 애비의 적극적인 후원 아래 초대 관장이었던 당시 27세의 젊은 미술사학자 앨프리드 바는 19세기 말 이후의 회화 조각뿐 아니라 디자인, 사진, 영화, 건축 등 다양한 분야의 컬렉션을 시작함으로써 오늘날 굴지의 미술관으로 성장할 기초를 닦았다.

뉴욕 현대미술관이 정치에 휘말린 것은 1939년 애비 록펠러의 둘째 아들이며 당시 30세의 넬슨 록펠러가 미술관의 이사장으로 있던 10년간이었다. 후일 뉴욕 주지사와 포드 대통령 시절에 부통령을 역임하기도 했던 넬슨 록펠러는 정치성이 강한 인물이었다. 그는 앨프리드 바를 해임하고 미국 미술을 전 세계에 알리는 데 집중해 미술관을 정부의 대외 문화 통로로 만들었다는 비판을 받기도 했다. 다른 록펠러 3세들은 달랐다. 맏아들 존은 아시아 미술에 관심을 가지면서 1000만 달러에 달하는 자신의 수집품을 아시아 소사이어티

에 기증했으며, 막내 아들 데이비드는 체이스 맨해튼 은행을 이끌어
가면서 기업의 예술 후원에 앞장섰다.

뉴욕의 작은 공간에서 시작한 현대미술관은 그동안 여러 번의 증축
을 거쳐 오늘날 뉴욕에서 꼭 방문해야 하는 미술관이 되었고, 유럽
과 미국 미술 중심에서 벗어나 아시아, 남미, 호주 등 글로벌한 현대
미술의 선구적인 공간으로 탈바꿈하고 있다.

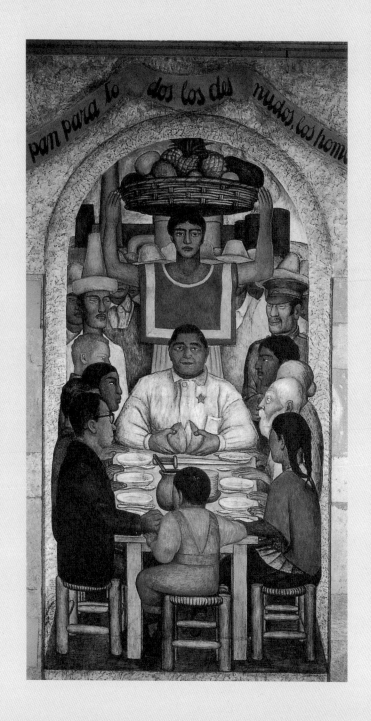

디에고 리베라, 우리들의 빵, 프레스코, 1928년,
멕시코 교육청 청사, 멕시코시티

리베라의 벽화

20세기 전반 멕시코에서 일어난 벽화 운동은 현대미술의 소외 지역이었던 라틴 아메리카의 미술을 처음으로 주목하게 한 미술 운동이었다. 오랫동안 스페인의 침략을 받아왔고 그 이후에도 정치·사회적으로 혼란했던 멕시코는 1910년 혁명 이후 사회주의 정부가 들어섰다. 1921년 당시 교육청 장관으로 임명되었던 호세 바스콘셀로스는 문맹자가 많았던 멕시코에 누구나 쉽게 읽을 수 있는 벽화를 제작하여 혁명의 의미뿐 아니라 멕시코의 전통과 역사, 자부심을 고취시키고자 했다.

벽화 운동을 주도한 화가는 디에고 리베라(Diego Rivera, 1886-1957년)였다. 프랑스에 유학해 미술 공부를 했던 리베라는 귀국 후 유럽의 입체주의의 영향을 받았던 미술 양식을 버리고 멕시코의 고대 미술과 민속 미술을 복합한 사실주의 양식으로 교육청 청사, 국립예비학교(ENP) 등의 벽화를 그렸다. 그는 심지어 멕시코의 선인장 즙을 이용해 벽화를 그리려고 했으나 실패로 돌아가 다시 이탈리아의 프레스코 방식으로 바꾸었다. 벽화의 주제는 멕시코의 역사와 혁명의 사회주의 정신을 반영한 것이었고, 부유한 멕시코인과 미국의 자본주의자들이 공격의 대상이었다. 리베라는 시케이로스(David Alfaro

Siqueiros)와 오로스코(José Clemente Orozco)와 같이 미술가들의 '연맹'을 조직하여, 모두 똑같은 시간 동안 작업하고 똑같은 액수의 돈을 받는 협동 작업을 시도했다. 그러나 1924년에 우익 정권이 들어서자 돈의 낭비라고 비난하던 보수파들의 반대가 거세지면서 25년에 연맹은 해체되고 말았다.

리베라의 명성은 이미 널리 알려져 있어서 1930년대부터는 미국에서의 의뢰가 줄을 이었다. 1932년과 1933년 사이에 디트로이트미술관에 그린 벽화는 포드 자동차 공장에서 일하던 노동자들을 그린 패널들이 대부분이었다. 그는 농업 국가인 멕시코에서는 볼 수 없었던 미국의 풍요 그리고 자동차 산업으로 유명한 디트로이트의 막강한 생산력에 압도되었던 듯 이 벽화들에서는 거대한 기계와 새로운 산업 문명을 미래의 해답으로 여기는 것처럼 보인다.

존 록펠러 2세 역시 리베라의 그림에 관심을 가지고 1933년 뉴욕의 록펠러 센터에 벽화를 그려달라고 의뢰했다. 리베라를 추천한 사람은 미술에 조예가 깊고 뉴욕 현대미술관을 설립했던, 그의 부인 애비였다고 한다. 미리 스케치를 보았던 록펠러는 작업이 진행되던 중 스케치와는 달리 벽화 속에 볼셰비키 혁명을 이끈 블라디미르 레닌의 초상이 그려져 있는 것을 발견하였다. 그는 자신의 건물에 레닌의 얼굴이 그려질 수는 없다고 생각하고 무명의 노동자 얼굴로 바꾸어줄 것을 요청했으나 리베라는 이를 거부했다. 록펠러는 리베라에게 모든 비용을 지불한 후 그가 건물에 들어오는 것을 금지했다. 그리고 6개월 후에는 벽화를 전부 지워버렸다. 이 사건을 계기로 미국에서의 그림 주문도 끊어져버렸다.

1934년 멕시코에 돌아온 리베라에게 시케이로스는 기회주의자, 부르주아의 화가가 되었다는 비난을 하였고, 그의 활동은 내리막길을 걷기 시작했다. 그러나 리베라가 주도했던 멕시코 벽화 운동의 정신은 오늘날까지 계속되고 있다. 멕시코 이민자들이 많은 캘리포니아 지역에서는 무명 화가들이 그린 밝고 희망에 찬 벽화들이 여러 곳에서 발견된다.

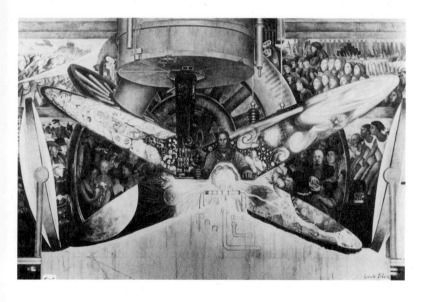

디에고 리베라, 새롭고 나은 미래를 선택하기 위한 높은 비전과 희망을 가지고 기로 앞에 선 남자, 프레스코, 록펠러 센터(1934년 훼손), 뉴욕

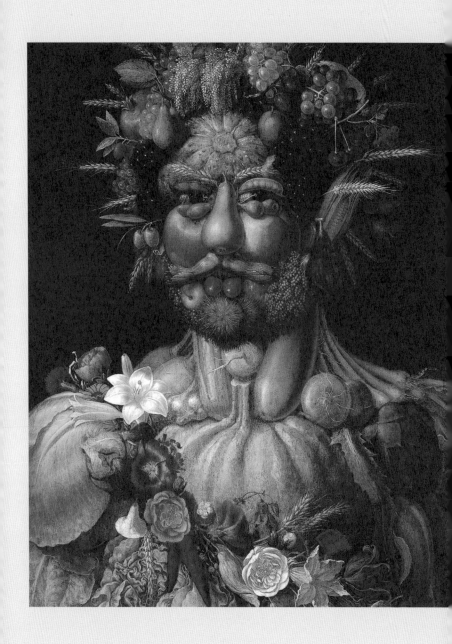

주세페 아르침볼도, 계절의 신, 캔버스에 유채,
70×58cm, 1590-1591년경, 스코클로스터성(城),
스웨덴

Vertumnus
Giuseppe Arcimboldo

아르침볼도의 초상화

호박, 포도, 복숭아, 곡식의 낟알 등 과일과 채소, 꽃을 재료로 하여 계절의 신으로 묘사한 이 초상화의 주인공은 합스부르크가(家)의 루돌프 2세이다. 꽃, 과일과 채소의 종합 세트같이 풍부한 상상력이 가미된 이 기괴한 그림을 그린 화가는 주세페 아르침볼도(Giuseppe Arcimboldo, 1527-1593년경)였다. 아르침볼도는 이탈리아의 밀라노에서 태어나 스테인드글라스나 프레스코화 작업을 하던 화가였다. 그는 1562년에 신성로마제국의 황제였던 합스부르크가의 페르디난트 1세의 부름을 받고 비엔나로 가 궁정화가가 되었다. 이후 1587년까지 거의 25년 동안 페르디난트 1세의 뒤를 이은 막시밀리안 2세와 루돌프 2세의 궁정이 있는 비엔나와 프라하에서 활동하였다. 아르침볼도의 임무는 왕족들의 초상을 그리는 것 외에 연회에 입는 의상을 디자인하고, 왕실 결혼과 같은 모든 축제를 총괄하는, 오늘날로 말하면 일종의 궁정 미술감독과 같은 것이었다. 그는 모든 과업을 잘 수행했고 금전적 보상과 귀족의 칭호를 하사받기도 하였다.

아르침볼도가 과일, 채소, 꽃이나 물고기 등을 복합(複合)한 초상을 그리기 시작한 것은 1563년경, 비엔나로 간 지 얼마 되지 않아서였

다. 처음에는 식물도감이나 자연 도감을 보고 순수한 정물화로 그리다가 점차 얼굴의 특징이 나타나게 수정해나갔다. 이 그림들은 단순히 평범하지 않고 기이한 것을 좋아했던 왕실의 취향에 맞추려고 한 것은 아니다. 그는 인물에 적절하게 세심히 정물들을 선택했는데, 합스부르크의 상징이나 문장과 관계되는 것이 많았고 왕실을 찬양하거나 정치적 이상을 상징하는 우의적인 의미를 가지는 작품들도 있다. 예를 들면 사계절을 의인화한 왕실 초상화들은 자연의 변화와 풍요로움이 모두 왕의 덕목 때문이라는 것을 시사한다.

아르침볼도는 이외에도 도서관 사서나 웨이터와 같은 평범한 사람들의 초상화들을 제작했다. 웨이터의 경우 접시, 주전자, 소금, 후추통, 컵을 조합해서 그렸고, 책을 조합해 그린 사서의 얼굴에는 동물의 꼬리로 콧수염을 그렸는데 책 먼지떨이를 의미한다. 사서 초상화에 대해 일부 학자들은 자신들을 조롱한다고 반발했지만 책을 사기만 하고 먼지나 털고 읽지 않는 부유층을 야유하는 것일 수도 있다. 그가 이러한 그림을 완성할 때마다 궁정 전체가 배를 잡고 웃었고 루돌프 2세 역시 아주 즐거워했다는 이야기도 전해진다.

아르침볼도의 그림은 당대 사람들이 어떤 과일이나 채소를 재배했는지 알 수 있는 정보도 준다. 예를 들면 루돌프 2세의 귀로 그려진 옥수수는 콜럼버스가 신대륙을 발견한 1492년 이후에야 유럽으로 들어왔고, 가지 역시 15세기에야 아시아에서 수입된 채소였다.

아르침볼도는 이탈리아로 돌아와 종교화도 그렸지만 역시 인기가 있었던 그림들은 조합된 머리 그림들이었다. 이상적인 인물 초상이 주로 그려지던 르네상스 시대에 그의 그림들은 당연히 익살스럽고

166

기발하게 받아들여졌다. 르네상스의 또 다른 취향이 기이한 것에 대한 강한 호기심이었다는 것을 아르침볼도의 초상화는 증명해준다. 그 후 오랫동안 잊힌 화가였던 그를 다시 발견한 것은 환상적 형상을 탐구하던 20세기의 다다이스트와 초현실주의자들이었다. 그들은 아르침볼도를 다다이즘과 초현실주의 미술 운동의 선구자로 여겼다.

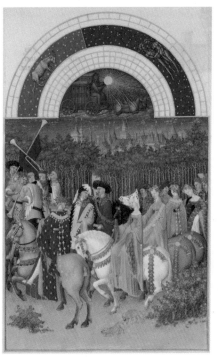
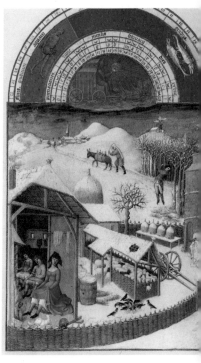

랭부르 형제, 베리 공작의 호화로운 기도서 중
5월과 2월, 각 22×14cm, 1413-1416년,
콩데미술관, 샹티이, 프랑스

Très Riches Heures du Duc de Berry
Limbourg brothers

랭부르 형제의 호화 기도서

중세에 가장 많이 남아 있는 미술품의 종류는 채식(彩飾)필사본이
다. 채식필사본이란 인쇄술이 발명되기 전, 글을 펜으로 직접 쓰고
그림으로 장식한 책을 의미한다. 필사본은 고대에서부터 존재했으
나 중세에 가장 많이 제작되었는데 그 어느 시대의 필사본도 중세
필사본의 아름다운 서체와 그림을 따라가지는 못한다. 성경이나 복
음서, 찬송가의 구절이 쓰인 중세의 필사본은 처음에는 주로 수도원
에서 성직자들을 위해 제작되었으나 13세기에 와서는 일반을 위해
도시의 공방에서도 만들었다. 글을 읽을 수 있는 사람들이 늘어나면
서 가장 인기가 있었던 채식필사본의 종류는 하루에 여러 번 시간
에 맞추어 기도할 때 사용하는 기도서였다. 기도서는 특히 북유럽
귀족들에게 하나의 소지품이 되었고 성경보다 더 잘 팔렸다고 한다.

기도서 중 가장 아름다운 채식필사본의 하나는 15세기에 랭부르 형
제가 공동으로 제작한 『베리 공작의 호화로운 기도서』이다. 프랑스
왕 샤를 5세의 동생이었던 베리 공작은 농민에게 혹독한 세금을 물
리고 허영에 찬 사람으로 당시 프랑스에서 가장 부자였다고 알려졌
다. 그는 파리 두 곳에 집을 가지고 있었고 자신이 다스리던 베리와
오베르뉴 지역에 무려 17개의 성을 가지고 있었다. 베리 공작은 진

귀하고 아름다운 것을 수집하던 소장가이기도 했다. 1416년에 만들어진 수집품 목록에는 태피스트리, 보석, 수십 마리의 사냥개, 칼 대제의 치아, 이국적인 동물들, 시계 등이 있다.

랭부르 형제가 베리 공작을 위해 제작한 기도서에는 일 년 각 열두 달에 적합한 귀족의 여가 생활이나 행사, 그리고 계절에 따른 농민들의 노동을 번갈아 그린, 가로 14센티미터, 세로 22센티미터 그림들이 나타난다. 그리고 그림 위에는 반원형의 형태에 열두 달을 순환하는 태양의 전차와 황도십이궁(zodiac)이 그려져 있다.

5월의 장면은 당시 유럽에서 열리던 봄의 축제를 보여준다. 귀족 남녀들은 새로 돋아난 파릇파릇한 이파리로 장식하고, 아름답고 우아한 연두색의 봄 의상을 입고 즐기고 있다. 배경에는 베리 공의 성(城)이 보이는데 실제 성을 사실대로 묘사했다고 한다. 이와 비교해 2월의 장면은 겨울을 지내는 농민들의 모습이다. 2월의 풍경은 서양미술에서 최초로 그려진 설경(雪景)이다. 이 매혹적인 그림에는 한겨울 한가로운 농가 모습이 나타난다. 저 멀리 농부가 당나귀를 끌고 마을로 가고, 숲에는 나무를 하는 나무꾼이 있으며, 수레 옆에는 한 여자가 추워서 손을 호호 불며 집으로 돌아오고 있다. 양들은 우리 속에 있고 새들은 모이를 쪼아 먹는다. 굴뚝에서 연기가 솔솔 나오는 오두막집은 앞문이 없어 안을 그대로 들여다볼 수 있는데 여자들이 치마를 걷어 올리고 불을 쪼이고 있다. 당시의 농민들은 혹독한 농사일에 시달리고 누추한 헛간에서 살았지만 이 집은 좁아도 깨끗하게 정리가 되어 있다. 베리 공의 주문으로 그린 기도서이기 때문에 농민이 귀족들 덕분에 즐겁게 일하는 모습으로 나타날 수밖에 없었던 것을 감안하더라도 2월의 장면은 상당히 신빙성

있게 당대 농민들의 생활을 묘사하였다. 인간, 동물, 그리고 자연이 어우러지는 농민들의 일상을 묘사한 그림이 종교적인 기도서에 등장했다는 것은 프랑스 미술에도 뒤늦게 르네상스가 오고 있음을 알려준다.

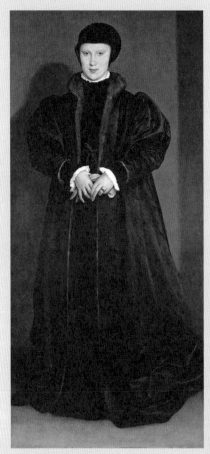

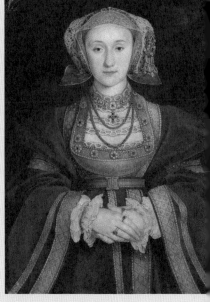

한스 홀바인, 덴마크의 크리스티나, 밀라노 공작
부인, 나무에 유채, 179.1×82.6cm, 1538년,
내셔널갤러리, 런던

한스 홀바인, 클레베의 앤, 캔버스에 부착된
양피지에 유채와 템페라, 65×48cm, 1539년경,
루브르박물관, 파리

Christina of Denmark, Anne of Cleves
Hans Holbein the Younger

헨리 8세의 신붓감

초상화가 실제 인물과 똑같다고 말한다면 그것은 아첨일 확률이 높다. 왜냐하면 적어도 인상주의 이전까지, 초상화를 의뢰받은 화가들은 실물을 이상화해 그리는 것이 상식이었기 때문이다. 인상파 화가들 이후부터 자연스러운 모습을 포착하거나 작가의 주관적인 해석이 들어가는 초상화가 대세가 되었고 초상화를 의뢰하는 사람들도 이를 받아들이게 되었다.

16세기에 활약했던 독일의 한스 홀바인(Hans Holbein the Younger, 1497-1543년경)은 인물의 약점이나 단점을 적절하고 훌륭하게 보완해 그릴 수 있었던 위대한 초상화가의 하나였다. 홀바인은 바젤에서 인문주의자 에라스뮈스의 초상을 그린 후 그의 소개로 영국에 가 헨리 8세의 대법관이던 토머스 모어의 초상화를 그렸다. 이러한 인연으로 영국에 머물게 된 그는 곧 헨리 8세의 궁정화가가 되었고 왕은 궁전 안에 그의 화실을 마련해주었다. 〈헨리 8세의 초상화〉에서 홀바인은 배경을 생략하고 왕의 얼굴과 아름다운 보석이 장식된 값비싼 의상을 치밀하게 묘사하였다. 당시 비만으로 체구가 불어 압도적인 느낌을 주는 왕의 초상화에서는 주인공의 자신감, 고집, 권력에 대한 의지, 그리고 예측 불허의 성격이 여실히 드러난다.

알려진 바와 같이 헨리 8세는 여섯 번이나 결혼을 했다. 첫 번째 왕비 아라곤의 캐서린과 이혼하고 두 번째 왕비인 앤 볼린의 목을 베었던 헨리 8세는 세 번째 왕비 제인 시모어가 죽자 또 다시 새로운 신붓감을 찾고 있었다. 교황의 세력에 맞서고자 한 그는 외국 왕실의 신부를 맞이하는 편이 정치적으로 자신의 세력 구축에 유리할 것이라고 판단했다. 정략결혼이었지만 아름다운 여인에 대해 탐욕스러웠던 헨리 8세는 미리 초상화를 보고 나이, 외모, 체형, 그리고 건강 상태를 알아보고자 했다. 초상화의 이러한 기능은 유럽 왕실에서는 흔했다.

그는 1538년에 홀바인을 브뤼셀에 보내 남편을 여읜 지 얼마 되지 않은, 덴마크의 공주 크리스티나를 그려 오게 하였다. 이 초상화에서 아직 상복을 입은 크리스티나는 수줍은 듯이 보는 사람을 응시하고 있다. 보석이나 장식이 전혀 없는 검은색의 의상은 오히려 지적이면서 단아한 얼굴을 돋보이게 하고 매혹적인 눈은 이 여성에 대해 더 알고 싶게 한다. 헨리 8세는 이 초상화에 끌려 크리스티나와 결혼하기를 원했다. 그러나 헨리 8세의 과거 경력을 알고 있던 이 똑똑한 미망인은 그와 결혼할 마음이 없었다.

다음 해 헨리 8세는 다시 홀바인을 보내 또 다른 후보자인 클레베 공작의 딸 앤을 그려 오라고 했다. 앤은 얌전하고 외모가 평범한 여성이었다. 앤을 돋보이게 하기 위해 홀바인은 화려한 의상과 아름다운 보석들로 치장하고 정면을 응시하는 모습으로 그렸다. 헨리 8세는 그림을 보고 마음에 들어 결혼하기로 했다. 그러나 앤이 영국에 도착하던 날 실제 모습을 보고 크게 실망한 그는 6개월의 짧은 결혼 끝에 다시 이혼해버리고 말았다. 뛰어난 화가가 그린 초상화가 얼마

나 인물을 미화할 수 있는지를 보여준 사례다.

헨리 8세는 이후 캐서린 하워드와 결혼했으나 앤 볼린처럼 처형해 버렸고 캐서린 파와 여섯 번째 결혼을 했으나 이번에는 먼저 세상을 떠났다.

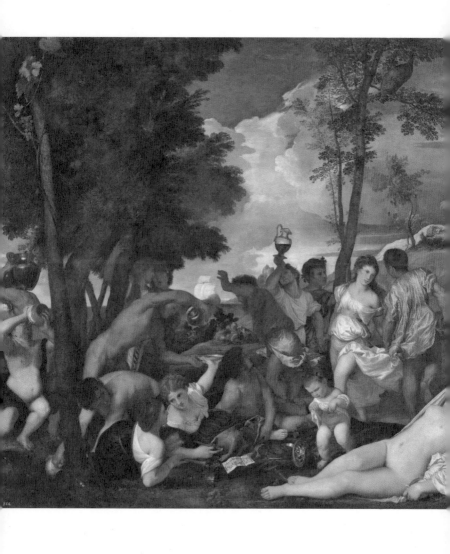

티치아노 베첼리오, 안드로스인들의 주신제,
캔버스에 유채, 1.7×1.9m, 1518년경,
프라도미술관, 마드리드

데스테 남매의 르네상스 예술 후원

'바카날(bacchanal)'이란 고대 로마의 주신(酒神)이자 풍요와 다산을 상징하는 바커스(디오니소스) 신의 축제를 의미한다. 이 축제에는 담쟁이 잎으로 만든 관을 쓴 바커스, 술에 취해 떠들썩하게 놀고 격정적으로 춤을 추는 반인반수 사티로스와 여자 술꾼 미내즈, 그리고 늙고 살찐 실레노스가 동석한다. 술이 나오면 사랑이 무르익는다는 로마인들의 믿음처럼 이 자리에는 사랑의 신 비너스나 큐피드가 동석하기도 한다. 명확함과 이성으로 상징되는 아폴로와 대조되는, 비이성적이고 쾌락적이고 감성적인 바커스와 그의 축제만큼 예술가들의 상상력을 자극했던 주제도 많지 않다.

바커스는 끝없이 술을 마셔야 하는 주술을 걸기도 한다. 이런 주술에 걸리면 어떻게 될까? 기원전 3세기경 그리스의 철학자 필로스트라투스는 나폴리 근처의 별장에서 보았던 한 그림에 대해『이마기네스Imagines』에 기록하였는데, 그 그림은 주신 바커스의 주술에 걸려 술을 퍼마셔야 했던 안드로스섬 주민들을 그린 것이었다.『이마기네스』에는 이들의 떠들썩한 술판을 다음과 같이 묘사하고 있다. "담쟁이 잎으로 관을 만들어 쓴 안드로스인들은 부인과 아이들에게 노래를 불러주고 있다. 어떤 사람들은 강가에서 춤을 추고 어

떤 이들은 드러누워 있다 … 이들은 바닷조개 안의 술을 퍼서 마시기도 하고 시냇물에 뱉기도 한다." 이 그림은 그 후 사라져버렸으나 15세기에 이탈리아 북부 페라라의 군주 알폰소 데스테는 이 사라진 그림의 기록을 고증해 다시 가지고 싶어 했다. 고대 회화를 이런 간접적인 방법으로 즐기는 관습은 그 당시 이탈리아의 영주들 사이에서는 흔히 있는 일이었다.

〈안드로스인들의 주신제〉를 다시 그린 화가는 베니스에서 활약하던 티치아노(Tiziano Vecellio, 1490-1576년경)였다. 그러나 티치아노는 고대의 그림을 기록 그대로 옮기지 않았다. 대신 그는 당대의 복장을 한 페라라 사람들로 가득 찬, 음악을 즐기고 춤을 추는 떠들썩한 야외의 술자리로 변환했다. 따뜻하고 풍요롭고 반짝이는 색채와 술에 취해 약간씩 비틀거리면서도 율동감이 넘치는 인물들은 당시 활기찬 알폰소의 궁정 분위기를 그대로 보여준다. 술잔을 높이 올린 여인 앞에 놓인 종이에는 "술을 마시고, 다시 마시지 않는 자는 술을 마시는 것이 무엇인지 모른다"라는 앞뒤가 맞지 않는, 마치 술 취한 사람들의 말 같은 것이 적혀 있다. 그림 오른쪽의 육감적인 누드의 여성은 술에 취해 잠이 들어버렸다.

알폰소는 원래 미술에는 관심이 없었고 당시의 교황 율리우스 2세와의 전쟁에 바빴었다. 이후 교황청과의 사이가 호전되자 그는 문예에 대한 흥미를 보이기 시작했다. 그의 누이는 만토바의 영주이자 예술과 문화의 후원자로 알려진 이사벨라 데스테로, 빌라와 궁정에는 고대 미술품들과 책, 그리고 페루지노, 라파엘, 티치아노와 같은 당대 일급 미술가들의 작품들이 가득 차 있었다. 알폰소가 훌륭한 미술품으로 자신의 집을 장식하고자 했던 것도 은근히 누이에게 자

랑하고 싶었던 의도가 있었기 때문이었다. 당시 이탈리아 북부 도시의 군주들에게 미술품의 소장은 부와 영화를 과시하는 하나의 방법으로 생각되었던 것이다.

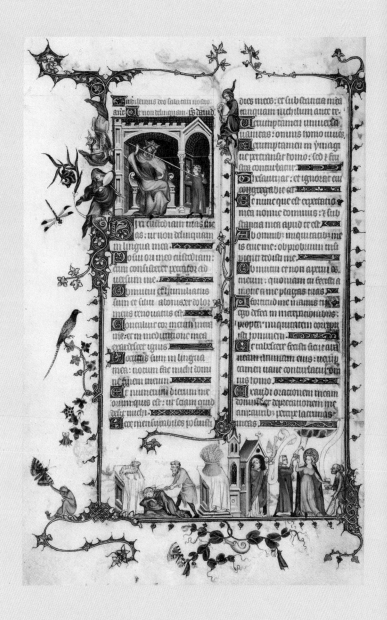

장 퓌셸, 다윗과 사울, 벨빌 기도서, 채식필사본,
1325년경, 24.1×17cm, 프랑스 국립도서관, 파리

David before Saul from Belleville Breviary
Jean Pucelle

장 퓌셀의 채식필사본

중세 기독교에서 중요한 미술의 하나는 아름다운 필체의 글과 매혹적인 그림이 같이 어우러진 책 형태의 채식필사본(彩飾筆師本)이다. 예배에서 사용하던 성경이나 기도서가 주종인 채식필사본은 초기에는 수도원에서 수도사들이 제작했고, 필사본을 소유할 수 있는 사람도 성직자들이었다. 종이는 아직 유럽에서 만들어지지 않아 중국에서 수입해야만 했기 때문에 채식필사본은 보통 양피지(羊皮紙)로 제작되었다.

필사본의 글쓰기는 존경받는 일 중의 하나였다. 글쓰기 담당의 수도사들은 읽기 쉽게 쓰기보다는 아름답고 정교한 서법(書法)에 관심이 더 많았던 것 같다. 대체로 시작하는 단어의 첫 글자는 다른 글자보다 크고 더 공들여 장식해 시각적인 효과를 노렸다. 필사본의 표지는 귀중한 보석이나 금은으로 세공되었고 왕이나 왕비가 기증하는 것이 보통이었다. 필사본을 화려하게 장식하고 꾸민 것은 소유자의 사치를 위한 것이라기보다 신을 위한 책이었기 때문이었다.

도시 규모가 커지고 경제적으로 어느 정도 안정이 되는 13세기쯤 되면 채식필사본은 도시 장인의 공방에서도 제작되며 수도원 제작

을 앞지르기 시작했다. 귀족이나 부유한 사람들도 개인 기도서를 소유할 수 있었고, 이제는 성경뿐 아니라 달력, 성인의 생애, 연설문, 찬송가들도 채식필사본으로 제작되었다. 이것은 글을 읽을 수 있는 사람들이 그만큼 늘어났기 때문이기도 한데, 개인용 채식필사본은 보석만큼 중요한 소유물의 하나였다.

프랑스에서 활약한 장 퓌셀(Jean Pucelle, 1300-1355년경)은 당시 가장 번성하는 공방을 운영하던 채식사였다. 그가 영주 올리비에 드 클리송의 부인 잔 드 벨빌을 위해 제작한 『벨빌 기도서』는 여름용, 겨울용 기도서 두 권으로 되어 있다. 이 기도서에는 구약 성서의 한 장면인 사울 왕이 긴 창으로 다윗을 위협하는 글과 그림이 그려져 있다. 퓌셀의 혁신은 중세의 평면성에서 벗어나 처음으로 원근법을 적용했다는 점이다. 사울과 다윗이 있는, 마치 인형의 집 같은 건축은 아직 어색하고 과학적이지는 않지만 3차원의 공간이 시도되었다. 그림 아랫부분에는 카인이 아벨을 죽이는 장면과 프랑스 여왕이 거지에게 적선하는 장면이 있다. 인물들은 부드럽게 명암 처리되고 우아하고 섬세하게 그려졌다.

무엇보다도 흥미로운 것은 기도서의 글 가장자리를 넘나들면서 그린 잠자리, 꿩, 원숭이, 나비와 같은 동물이나 뾰족뾰족한 담쟁이덩굴, 꽃, 또는 환상적이면서 기괴한 생명체들이다. 이들 동식물들은 필사본의 종교적인 내용과 상관없이 화가가 실제 관찰하거나 상상력을 동원해서 그린 것이다. 이를 계기로 같은 페이지에 글과 이미지가 일치되어야 한다는 관습은 깨지기 시작했다. 당시 프랑스의 고딕 성당 조각에서도 여러 종류의 동물 등을 조각해 장식하는 현상이 일어나고 있음을 생각해볼 때 이러한 경향을 채식사들도 따라간

것이 아닌가 생각된다. 종교적인 장면은 표준화된 도상과 규범을 따라야 했지만 이러한 가장자리의 장식 그림들에서 화가는 풍부한 상상력과 묘사력을 마음껏 발휘하고 표현에 자유로워질 수 있었다.

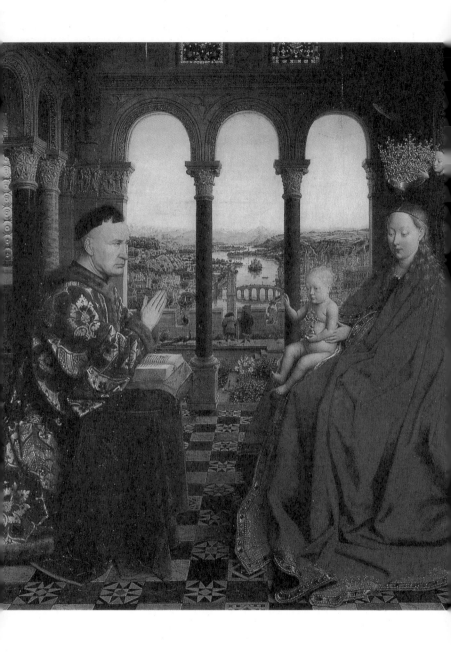

얀 반 에이크, 성모와 재상 롤랭, 패널에 유채,
66×62cm, 1435년, 루브르박물관, 파리

Madonna of Chancellor Rolin
Jan van Eyck

봉헌자 롤랭의 초상

종교적 작품을 그리스도나 마리아 또는 성인에게 봉헌하는 사람을 봉헌자(donor)라고 한다. 중세와 르네상스의 미술에는 봉헌자의 초상이 같이 들어가는 경우가 많았다. 봉헌자는 처음에는 성인(聖人)이 나오는 종교적 장면과 분리되어 문밖에서 무릎을 꿇고 앉아 있거나 훨씬 작은 크기로 그려졌다. 그러나 15세기에 이르면 종교적인 주제에 성인들과 같이 등장하기도 하고 심지어는 온 가족이 함께 표현되기도 했다.

15세기 플랑드르 지역 최고의 화가였던 얀 반 에이크의 〈성모와 재상 롤랭〉은 부르고뉴 영주인 필립 선공(Philip the Good)의 재상(宰相)이었던 니콜라 롤랭이 주문해 그의 고향 오툉에 있는 '노트르담 뒤 샤텔Notre-Dame-du-Châtel' 성당에 기증한 작품이다. 천국의 궁전을 나타내는 화려한 실내에서 봉헌자 롤랭은 진지하게 두 손을 기도자의 자세로 모은 채 무릎을 꿇고 성모 마리아와 아기 그리스도를 바라보고 있다. 마리아의 뒤에는 천국의 여왕임을 의미하는 왕관을 든 천사가 있고, 무릎에 앉아 있는 아기 그리스도는 롤랭에게 축복을 내린다. 아름다운 직물로 된 우아한 의상의 색채와 질감, 반짝이는 보석 등은 아주 세심하게 그려졌다. 깊고 선명한 색채는 인물이나

사물에 둥근 입체감을 부여하고, 겹겹이 발라진 유액은 은은한 광택을 주면서 빛을 강조한다. 봉헌자가 같은 공간에서 성모 마리아와 아기 예수를 거의 대등하게 마주 보게 그려진 그림을 많은 사람들이 드나드는 성당에 걸 수 있다는 것은 사실 대단한 위상을 나타낸다. 이는 롤랭과 같이 성당에 많은 돈을 기부한 경우에만 가능했다.

〈성모와 재상 롤랭〉은 가로 62센티미터, 세로 66센티미터의 작은 그림이다. 이 작은 그림에서 얀 반 에이크는 특유의 정교하고 정확하며 풍부한 묘사로 황홀한 시각적인 즐거움을 준다. 이 그림에는 한번에 다 훑어보기 어려울 정도로 구석구석에 매혹적인 세부 묘사가 있다. 한쪽 벽이 트인 방은 구약 이야기가 새겨진 기둥들이 열 지어 있고 정원을 내다볼 수 있다. 울타리가 있는 작은 정원은 마리아의 순결을 나타내고 마리아의 미덕을 상징하는 백합, 아이리스, 장미, 모란 등이 피어 있다. 무엇보다도 감탄을 자아내는 부분은 저 멀리 배경의 파노라마같이 펼쳐지는 도시 풍경으로, 화가의 상상에서 나왔다고는 믿을 수 없을 만큼 정확하고 자세하게 그려졌다. 이 도시는 롤랭의 고향 오통을 의미하는 것일까? 강이 흐르는 이 도시를 자세히 보면 마리아의 뒤편으로 성대한 성당이 보이고 롤랭의 뒤에는 작은 교회가 보인다. 무엇보다 경탄스러운 것은 예수 그리스도의 희생으로 얻어진 이 세속의 아름다운 도시를 재현함으로써 세상의 질서에 대한 낙관주의를 느낄 수 있다는 것이다.

화면 중앙에는 뒷모습이 보이는, 수수께끼 같은 작은 두 인물이 있는데 화가 자신과 조수라는 설도 있다. 원근법적으로 보면 실내에 있는 마리아나 롤랭에 비해 급속히 축소되어 그려졌다. 그리고 그 옆에는 불멸과 긍지를 나타내는 공작새가 있다. 이 두 인물은 천국

과 세속의 경계에 서있다. 그림을 보는 관람자들은 천국의 세계와
세속의 세계를 모두 한눈에 바라보게 된다.

얀 반 에이크, 성모와 재상 롤랭(부분 확대)

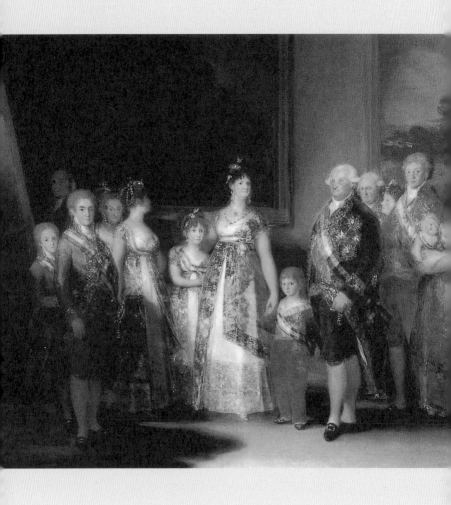

프란시스코 고야, 카를로스 4세의 가족,
캔버스에 유채, 2.8×3.4m, 1800년, 프라도미술관,
마드리드

Charles IV of Spain and His Family
Francisco Goya

그림값

역사적으로 중요하게 여겨지는 서양의 미술 작품은 교회나 국가 또는 귀족들에 의해 주문되었고 이들 주문자들의 의견이 창작 과정에 반영되기도 하였다. 그런데 일종의 '갑'이었던 이들 주문자들이 '을'인 미술가들에게 그림 대금을 즉시 지불하지 않은 경우도 많아 미술가들을 곤경에 빠트리기도 했다. 르네상스 시기의 화가 티치아노는 교황이 작품 대금을 바로 지불하지 않자 자신의 나이를 열 살 정도 올려 말하면서 노후에 돈이 필요하다는 서신을 보내 교황의 동정심에 호소했다. 반면 그림값 논쟁에 휘말렸던 근대의 화가 휘슬러는 자신의 ‹피콕 룸› 작품을 주문한 프레더릭 R. 레일랜드에게 후일 당신의 이름은 잊혀지고 단지 휘슬러 그림의 소유자로만 기억될 것이라고 독설을 퍼붓기도 하였다.▼191쪽

유럽의 17세기는 교회보다 왕과 국가의 권력이 부상하던 시기였다. 이들은 자신들의 권위를 널리 알릴 수 있는 회화와 조각에 관심을 가지게 되었고 그런 작품들을 제작할 전속 미술가들을 원했다. 물론 전속 미술가가 되는 것은 명예로운 일이었고 아무나 누릴 수 있는 것은 아니었다. 미술가들의 입장에서 왕실의 전속 미술가로 임명되는 것은 경제적으로 안정된 수입을 보장하는 것이기도 했다. 그러

나 마냥 좋기만 한 것은 아니었다. 전속 화가의 역할은 왕과 왕의 가족을 품위 있게 그려야 하는 것이었는데, 부패하고 무능한 왕족들을 그렇지 않게 그리는 것은 쉬운 일이 아니었기 때문이다. 스페인 왕실의 전속 화가였던 고야의 ‹카를로스 4세의 가족›은 요란하게 치장하고 서 있는 왕족들을 겉보기에는 화려하게 그렸지만 자세히 보면 이들에 대한 경멸이 드러난다.

당시 화가들이 택할 수 있었던 또 다른 방법은 자신의 그림을 팔아주는 화상을 찾는 것인데 그런 거래가 가능했던 곳이 네덜란드였다. 중산층이 두터워지고 그림을 사면서, 화상은 그림을 그리는 사람과 사는 사람의 거래를 원활하게 해주는 중개 역할을 했다. 화가들은 이제 주문자의 취향에 구애받지 않고 좀 더 자유롭게 그림을 그릴 수 있었고, 풍경화, 초상화, 또는 정물화만을 전문으로 그리는 분업화가 이루어졌다. 당시의 그림값은 예를 들면 인물화의 경우, 전신상은 반신상의 두 배, 두 명의 인물을 그릴 때는 한 명보다 두 배, 이런 식으로 나름대로의 기준을 가지고 있었다. 즉 두 인물을 그리는 것은 한 인물을 그리는 것보다 배의 노력이 들어간다고 생각했기 때문이다. 작품이 좋거나 나쁘다는 평가에서보다 대소에 따라 가격이 결정되는 것은 20세기 초반까지도 지속되었다. 그러나 반드시 그림이 팔린다는 보장은 없었다. 그래서 일련의 화가들은 자신의 화실에서 미완성 스케치를 몇 점 샘플로 보여주고 가격 흥정이 끝난 다음, 작품을 완성하는 방법을 선호하기도 했다.

문화 예술에 대한 관심이 높아진 요즈음 미술품은 예술이면서 자본의 하나가 되었고 경제 논리에 의해 가격이 올라가고 내려온다. 옥션에 어느 미술가의 작품이 역대 최고가에 판매되었다는 이야기

는 심심찮게 뉴스에 나온다. 90년대에 영국의 한 유명한 화가가 에이즈에 걸렸다는 소문이 나자 사후 그림값이 올라갈 것을 계산한 화랑들이 작품을 내놓지 않고 관망한다는 얘기가 있었다. 그런데 20여 년이 지난 지금 그는 아직도 활발하게 작품 활동을 하고 있다.

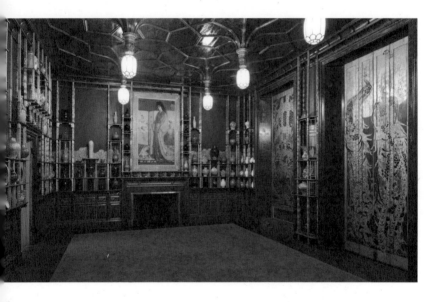

제임스 애벗 맥닐 휘슬러, 피콕 룸(공작새의 방),
캔버스, 가죽, 나무에 유채와 금박,
421.6×613.4×1026.2cm, 1877년,
프리어 갤러리 오브 아트, 워싱턴 D.C.

세라핀 루이, 생명의 나무, 캔버스에 리폴린과
유채, 1.44×1.12m, 1928년, 상리스 미술 및
고고학박물관, 상리스

나이브 아트의 화가들

2009년에 마르탱 프로보스트 감독은 '세라핀'이라는 영화를 제작했다. 프랑스의 '나이브 아트' 화가 세라핀 루이(Séraphine Louis, 1864-1942년)의 실화를 바탕으로 한 영화다. 세라핀 루이는 일찍 부모를 여의고 상리스(Senlis)의 수녀원과 중산층 가정에서 청소부 또는 세탁 담당으로 일하면서 주변에서 흔히 보는 꽃이나 과일, 나무 등을 그렸다.

나이브 아트(Naive Art)란 세라핀 루이처럼 미술가로서 정식 교육을 받지 않은 화가들의 작품을 말한다. 이들 그림의 공통점은 미숙함과 소박함에 있다. 이들은 원근법을 무시하고 평면적이며, 강렬한 색채나 세부적인 표현에 집착하는 공통점을 가진다. 나이브 화가들은 그림을 취미로 그리는 아마추어 화가와는 다른데, '나이브'란 단어가 의미하듯 훈련받은 화가와 다른, 솔직하고 어린이같이 단순하고 순수한 표현 때문에 현대에 와서 관심을 끌게 되었다. 세라핀 루이가 그린 과일이나 나무도 강렬하고 격정적이었고 화면은 왁스로 닦은 것처럼 매끄러웠다. 정밀하게 그린 과일과 나무 들은 마치 살아 있는 것처럼 보이는 데다 신기(神技)를 느끼게 한다. 그는 물감도 직접 만들어 사용했다고 하는데 정확한 성분은 끝내 비밀에 부쳤다.

1912년 어느 날, 세라핀 루이의 그림은 상리스에 머물던 독일인 화상 빌헬름 우데(Wilhelm Uhde)의 눈에 띄었다. 그는 평범하지 않은 그림들에 깜짝 놀랐다. 그러나 제1차 세계대전이 터지자 적국인이 었던 우데는 세라핀과 연락을 하지 못한 채 프랑스를 떠나야 했다. 이후 1927년에 다시 상리스에 온 우데는 세라핀의 작품을 사기 시작하고 주요 화랑에서 전시를 하게 해주었다. 세라핀은 점점 유명해지고 경제적으로 형편이 좋아졌다. 그러나 1930년의 대공황은 우데의 지원이 계속될 수 없게 했고 돌변한 상황은 세라핀의 정신상태에 큰 타격을 주었다. 그는 1932년부터 정신병원에 수용되어 41년에 죽고 말았다.

세라핀을 발굴한 우데는 일찍이 무명이었던 피카소의 작품을 사들였고 피카소도 그의 초상을 그린 바 있다. 그러나 우데의 열정은 무엇보다도 세라핀 루이의 작품과 같은 나이브 아트에 있었다. 그가 열정적으로 후원하고 단행본까지 쓴 앙리 루소(Henri Rousseau, 1844-1910년) 역시 또 다른 나이브 아트 화가였다. 약 14년간 세관원으로 일하다 그만두고 중년의 나이에 화가가 된 루소는 원래 앵그르(Ingres)처럼 아카데믹한 화가가 되고 싶었다고 한다. 루소는 루브르박물관에서 대가들의 작품을 모사하기도 했지만 앙리가 주로 영감을 받은 곳은 그가 자주 다니던 동물원, 식물원, 이국적 문화나 장소의 그림엽서 등이었다.

루소가 53세에 그린 〈잠자는 집시〉는 어느 아카데믹한 화가도 그릴 수 없었던 꿈 같은 세계를 보여준다. 원근법과 신체 묘사는 서투르지만 이상하게 모두 앞으로 향하는 사자의 갈기나 집시의 옷 등은 아주 정교하게 그려져 있다. 적막한 사막에서 사자가 잠이 든 집시

에 다가가는 장면은 숨을 죽일 듯한 긴장감을 주지만 이들을 비쳐
주는 둥근 달이 뜬 밤의 풍경은 말할 수 없이 매혹적이고 신비스럽
다. 이 환상적인 그림은 진정으로 타고난 재능과 상상력을 가진 작
가만이 가능한 것으로, 예술은 교육과 훈련만의 문제가 아니라는 것
을 증명한다.

앙리 루소, 잠자는 집시, 캔버스에 유채,
129.5×200.7cm, 1897년, 뉴욕 현대미술관, 뉴욕

Art Reflecting Life

[5]

미술, 시대와 감정의 거울

헤게소 묘비, 대리석, 149×92cm,
기원전 410-400년경, 아테네 국립고고학박물관,
아테네

현세를 중시한 그리스인

오늘날과 같이 순수 미술과 생활미술, 공예의 구별이 없었던 고대 그리스에서 조각가들은 신과 인간의 조각뿐 아니라 분수, 방패, 가구 등도 제작했다. 특히 수요가 많았던 것은 무덤 앞에 세우는 기념상이나 묘비였다. 이름 있는 조각가들은 국가가 기획하는 신전 조각 같은 대규모 작업을 맡고 있었기 때문에 민간 차원의 묘비 조각은 대부분 이름 없는 평범한 조각가들의 차지였다. 그러나 묘비 조각은 조각의 주류에는 들어가지 않지만 보통 사람들의 자취를 남겼다는 점에서 우리에게 더 다가온다. 특히 아테네에서 제작한 묘비는 그리스 전역에 수출할 정도로 인기가 있었다고 한다. 처음에는 주로 좁고 높은 수직적인 대리석에 죽은 사람의 모습만을 부조로 새기던 묘비는 점점 옆으로 넓어져 네모난 형태에 죽은 사람 이외에도 슬퍼하는 가족이나 아끼던 동물들도 함께 조각하게 되었다.

그리스 미술의 전성기인 기원전 410년에서 400년 사이에 제작된 것으로 추정되는 〈헤게소 묘비〉는 아테네 시외에 있는 디필론 묘지에서 1870년에 발견되었다. 높이 149센티미터, 너비 92센티미터인 이 묘비의 윗부분에는 프록세노스(Proxenos)의 헤게소라고 쓰여져 묘비의 주인공 헤게소가 프록세노스의 부인이나 딸이었을 것

으로 판단된다. 이렇게 아버지나 남편의 이름을 밝히는 것은 당시 아테네 여성들은 시민으로 인정되지 않았고 남편이나 아버지와의 관계에서만 존재했기 때문이다. 이 묘비는 삼각지붕(페디먼트)과 기둥의 건축적 요소로 둘러싸여 가정의 실내 공간같이 연출되었다. 헤게소는 의자에 앉아 하녀가 들고 있는 보석 상자에서 자신이 생전에 사용하던 목걸이를 꺼내 보고 있다. 원래 채색되어 있었던 목걸이는 현재 거의 보이지 않는다. 중앙에 있는 목걸이를 내려다보며 생전의 행복했던 시절을 회상하는 두 여인의 얼굴은 초상이라기보다는 젊고 이상화되어 있다. 표정은 없으나 엄숙하고 절제되면서도 우수에 싸인 분위기는 말없이 많은 내용을 말해주고 있다. 구성의 중심은 바로 이 두 여인의 시선이 목걸이에서 만나는 부분이다. 보석 상자로 이어지는 팔들과 휘어진 의자의 정확하고 조화로운 형태는 조각가의 탁월한 구성 감각을 보여준다. 두 여성의 신체는 기둥 앞으로 나와 있어 그들의 공간이 우리의 공간과 연결되는 듯한 느낌을 준다.

헤게소는 의자에 앉아 있지만 서 있는 하녀와 같은 눈높이로 조각되어 실제는 훨씬 크기 때문에 주인공임을 알 수 있다. 복잡하고 우아한 헤어스타일이나 옷, 그리고 발판에 놓인 발은 헤게소가 부유층임을 상징한다. 부드럽고 얇은 옷은 마치 젖은 것처럼 몸에 들러붙어 여성의 몸을 숨기지 않고 드러낸다. 늘어지고 겹쳐지면서 깊이감을 주는 옷 주름 처리의 섬세함과 투명함은 이 저부조 조각이 그리스 전성기의 본질을 보여준다는 것을 알 수 있다.

헤게소 묘비는 가족 묘역에 있었던 것으로 알려진다. 가족묘나 개인의 무덤이 점점 더 커지고 화려해지자 그리스에서는 317년에 법을

제정해 묘비 제작을 금지했다. 홍미로운 것은 그리스 묘비에서는 사후 세계에 대한 관심은 찾을 수 없다는 점이다. 고대 이집트에서 사후 심판을 받는 장면이, 기독교 미술에서는 천국 또는 지옥의 장면들이 나타나는 데 비해, 그리스 미술에는 이러한 장면이 거의 나오지 않는다. 그리스 인들은 현세와 살아 있는 사람들의 기억을 더 중요시했기 때문이다.

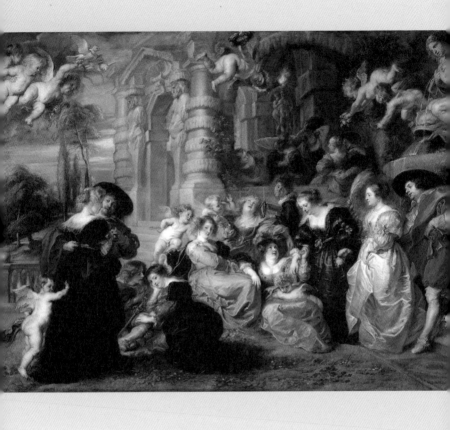

페테르 파울 루벤스, 사랑의 정원, 캔버스에 유채,
2×2.8m, 1638년경, 프라도미술관, 마드리드

Garden of Love
Peter Paul Rubens

루벤스의 사랑의 정원

흔히 바로크 시대로 불리는 17세기에 활약했던 미술가 중 가장 유명하고 부와 명예를 한 손에 쥔 화가는 아마 플랑드르의 루벤스(Peter Paul Rubens, 1577-1640년)였을 것이다. 유럽 전역을 다니면서 활약했던 그는 '회화의 군주'라고 불릴 정도로 명성이 높았다. 루벤스는 아무리 평범한 주제라도 극적인 요소를 가미하여 감동적인 장면으로 만들어낼 수 있는 재능을 가졌다. 특유의 따뜻하고 감각적인 색채와 역동적인 구성을 사용한 그의 회화 작품들은 보는 사람들이 실제 그림 속에 있어 등장인물들과 같은 체험을 하는 듯한 감동을 준다. 루벤스의 전성기에 그의 화실은 거의 공장과 같은 규모로 루벤스는 그 모든 것을 지휘 감독했다. 그는 무려 2000여 점의 회화 작품을 남겼다. 주문이 넘치자 상당수는 그의 드로잉과 유화 밑그림을 바탕으로 조수들이 완성했는데, 조수들이 그린 작품들도 루벤스의 마지막 몇 번의 붓 터치로 그 특유의 분위기가 살아났다고 한다. 학식이 높고 사교적이면서 점잖았던 루벤스에게는 프랑스의 루이 13세와 스페인의 펠리페 4세 등을 포함한 많은 유력자들의 후원이 있었다.

모든 것을 이룬 루벤스는 첫 부인 이자벨라가 흑사병으로 죽은 후,

52세가 되던 1630년에 16세의 어린 헬레나 푸르망과 재혼을 하였다. 그 후에 그린 ‹사랑의 정원›은 당시 그의 낙천적인 인생관과 즐거움을 표현한 자전적인 그림으로 평가된다. 이 장면은 루벤스의 저택에 모인 그의 친구들의 사교적인 모임이지만 공중에는 사랑의 신 큐피드들이 떼 지어 날아다니면서 사랑의 화살을 날리고 있으며, 비너스 여신 조각의 분수에서는 물이 뿜어져 나온다. 전경의 남녀들은 왼쪽에서 오른쪽으로 사랑의 진행 과정을 보인다. 왼쪽의 남자는 수줍어하는 여성을 설득하고, 중앙에 모여 있는 여성들은 즐거운 행복감에 빠져 있으며, 마지막으로 오른쪽에는 이러한 과정과 경험을 통해 인생의 지혜를 얻은 남녀가 층계를 내려오고 있다. 여러 번 관능적이고 풍만한 모습으로 루벤스의 그림에 등장했던 헬레나는 이 그림에서도 한 여인의 모델로 나타난 것으로 추측된다. 학자들은 ‹사랑의 정원›을 루벤스가 어린 부인을 맞이하여 사랑의 여러 단계로 인도하는 과정을 나타낸 자전적인 내용으로 해석하고 있다. 루벤스가 세상을 떠나기까지의 10년의 결혼 생활은 성공적이었는지 루벤스와 헬레나는 다섯 명의 자녀를 낳았다.

풍요로운 자연 속에서 남녀의 사랑과 인생의 즐거움, 또는 쾌락의 표현은 서양미술에서 언제나 중요한 주제의 하나였다. 루벤스의 많은 그림들처럼 ‹사랑의 정원›도 판화가 크리스토펠 예허르의 목판화로 제작되어 널리 보급되었고 후세 화가들에게 큰 영향을 미쳤다. 프랑스에서 루벤스의 ‹사랑의 정원›의 주제를 18세기의 로코코 특유의 분위기로 바꾸어 그린 화가는 앙투안 와토였다. 와토의 페트 갈랑트(Fête Galante) 연작에서는 최신 유행하는 의상을 입은, 섬세하고 연약하며 우아한 남녀의 유희가 그려졌다. 생전에 병약한 체질로 여성을 사귀어본 적도 없고 결국 37세에 요절한 와토의 이 연작

에서는 루벤스의 그림에서처럼 생명감 넘치고 감각적인 즐거움보다는 표면에 겉도는 화려함 밑에 깔린 멜랑콜리가 느껴진다.

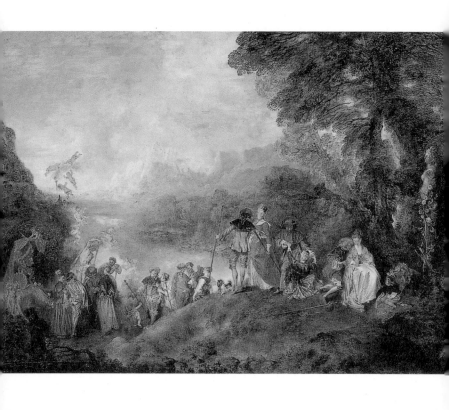

장 앙투안 와토, 키테라섬의 순례, 캔버스에 유채,
1.3×1.9m, 1717년, 루브르박물관, 파리

Pilgrimage for Cythera
Jean-Antoine Watteau

와토의 페트 갈랑트

18세기 프랑스의 문인 플로랑 당쿠르는 『세 여자 사촌들』이라는 희곡에서 그리스 해안에 있는 키테라섬을 묘사했다. 비너스가 탄생한 곳이라고 알려진 키테라섬은 사랑이 이루어지는 섬이었고, 남편감을 찾거나 연인을 구하는 여인들이 짝을 찾을 수 있는 곳이었다. 화가 와토(Jean-Antoine Watteau, 1684-1721년)는 이 희곡에서 영감을 받아 ‹키테라섬의 순례›를 그렸다. 이 그림에서는 최신 유행을 따르는 의상을 입은 우아한 여러 쌍의 남녀가 떠나기를 아쉬워하면서 배에 오르고 있다. 하늘에는 사랑의 신 큐피드가 날아다니고, 부드러운 광선이 흐르는 풍경은 아주 섬세한 터치로 그려졌다. 한동안 이 작품이 키테라섬으로의 출범인가 아니면 키테라섬에서의 출범인가에 대한 논쟁이 있었으나 왼쪽에 비너스 상이 있고 연인들의 태도가 돌아가는 준비를 하는 듯한 자세라는 점에서 키테라섬에서의 출범으로 보는 것이 맞다는 주장이 설득력을 가진다.

당시 프랑스에는 파리 센강에서 보트를 타고 생 클루까지 가는 일종의 '러브 보트'도 있었다고 한다. 서로 짝을 찾고 교제하는 남녀의 모임이 세속적인 사랑일 수도 있지만 아름다운 의상, 세련된 동작, 예의 바른 남녀의 교제로 그려진 와토의 그림은 큰 인기를 끌었다.

이후 야외에서 남녀가 춤을 추거나 음악을 즐기고, 사랑을 하는 모습을 그린 그림들이 유행했는데, 이러한 그림들을 '페트 갈랑트(Fête Galante, 우아한 연회)'라고 불렀다. 페트 갈랑트 그림은 태양왕으로 불리던 루이 14세가 죽고 왕권이 약화되면서, 귀족들이 베르사유궁의 엄격했던 예절과 장엄한 형식에서 벗어나 파리에 화려한 저택을 마련하고 파티를 즐기던 당시의 새로운 취향과 부합되었다. 곡선으로 장식된 우아하고 세련된 가구와 파스텔 색이나 은색, 분홍색 등의 밝고 경쾌하게 치장된 로코코 양식의 실내에는 진지하거나 무거운 주제보다 남녀의 사랑을 다루거나 가볍고 감각적인 작품들이 더 잘 어울렸기 때문이다.

그러나 〈키테라섬의 순례〉에서는 건강하고 견고한 느낌보다 한순간에 모든 것이 사라져버릴 듯한 가벼움과 멜랑콜리가 느껴진다. 특히 뒤를 돌아보는 여인에게서는 모든 즐거움이 끝난다는 데에 대한 무상함이 표현되어 있다. 아마도 이것은 병약한 체질로 생전에 여성을 사귀어본 적이 없었고 30대에 요절한 와토의 냉소적인 시각에서 비롯된 것 같다. 이 작품은 사랑의 유희에 동참할 수 없었던 화가의 사적인 작품으로, 표면에 겉도는 화려함 속에는 쾌락의 허무함에 대한 느낌이 짙게 깔려 있다.

야외에서의 즐거운 시간을 보내는 남녀의 주제는 이후 현대에까지 내려오고 있다. 19세기 마네의 〈풀밭 위의 점심〉, 모네의 〈정원의 여인들〉, 르누아르의 〈물랭 드 라 갈레트〉 같은 그림들에서는 산업혁명 이후 물질적으로 풍요로워진 근대의 중산층 남녀들이 살랑살랑 바람이 불고 신선한 광선이 비치는 야외에서 캐주얼한 옷차림으로 즐거운 시간을 보내고 있다. 와토의 신비스럽고 환상적인 분위기를

되살린 화가는 마티스였다. 〈삶의 기쁨〉에서는 남녀가 한가롭게 누워 있거나 음악을 연주하고 사랑을 나누는 신비스러운 원시적 순수함이 재현되었다.

피에르 오귀스트 르누아르, 물랭 드 라 갈레트,
캔버스에 유채, 1.31×1.75m, 1876년,
오르세미술관, 파리

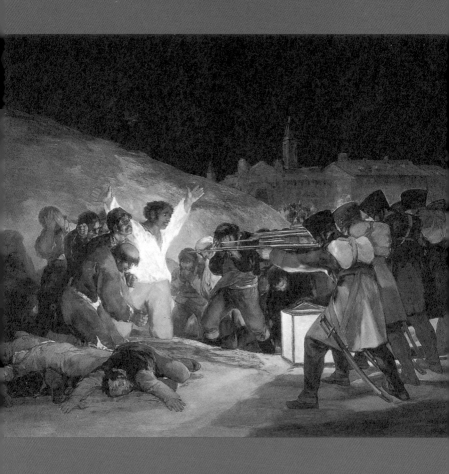

프란시스코 고야, 1808년 5월 3일, 캔버스에 유채,
2.7×4.1m, 1814년, 프라도미술관, 마드리드

Third of May, 1808
Francisco Goya

고야의 전쟁

미술의 역사에서 가장 오래된 주제 중 하나는 전쟁이다. 적을 물리치는 장면이나 승리를 재현하는 전쟁화나 전쟁 조각은 국가의 영광을 과시하거나 애국심을 고취하는 중요한 미술이었다. 격렬한 움직임과 흥분, 공포를 동반하는 전쟁 미술은 또한 미술가들이 상상력을 발휘할 수 있었던 주제이기도 했다. 대부분 전쟁의 승리에 초점이 맞추어지던 전쟁 미술이 전쟁의 폐해나 희생자 또는 피해자를 부각하기 시작했던 것은 19세기의 근대기에 들어서였다.

화가 고야(Francisco Goya, 1746-1828년)가 활약했던 무렵의 스페인은 무능한 왕과 부패한 정부, 그리고 스페인을 점령한 프랑스와의 전쟁으로 혼란에 빠져 있었다. 인간의 잔인함과 야만성, 공포를 직접 목격했던 고야는 프랑스군이 물러간 후인 1814년에 <1808년 5월 3일>을 그렸다. 프랑스군이 스페인의 왕자를 볼모로 데려간다는 사실을 듣고 마드리드 시민들이 궐기한 것은 5월 2일이었다. 그러나 시민들은 무장한 군대를 이겨낼 수가 없었다. 수많은 사람들이 검거되어 다음 날인 5월 3일에 무더기로 처형되었는데 총소리가 새벽부터 밤늦게까지 울렸다고 한다. 고야는 <1808년 5월 3일>에서 동일한 유니폼을 입고, 동일한 자세로 총을 겨누고 있는 총살 집행

자들의 뒷모습과 용감했지만 죽음 앞에서 두려움에 사로잡힌 피해자들의 얼굴을 그렸다. 얼굴이 보이지 않는 기계적인 집단과 공포, 체념, 절망의 다양한 감정을 보이는 희생자들의 대비는 심리적인 충격을 준다. 이들의 발밑에는 죽은 시체들이 널려 있고 그 뒤에는 끝없이 이어지는 다음 희생자들이 줄을 지어 있다. 무엇보다도 보는 사람의 시선은 깜깜한 밤하늘에 강렬한 흰색과 노란색으로 채색된, 처형당하는 순간에 당당하게 양팔을 벌리고 몸을 앞으로 내밀고 있는 청년에게 향한다. 그는 당대의 순교자인 것이다. 그의 자세와 양손에 보이는 못 자국은 십자가에 못 박혀 죽은 그리스도를 상징한다는 의견도 있다.

중요한 사실은 이들 총살 집행자들이 프랑스 군대라는 힌트가 없다는 점이다. 고야는 이 사건을 특정한 역사적 사건으로 표현하지 않았다. 그는 폭력 집단의 만행이 어느 시기에도 일어날 수 있는 인간의 악행이라는 사실과 이에 항거하는 사람들의 힘의 가능성을 시사한다. 이 작품은 인간의 악, 살상, 권력에 대한 화가의 개인적인 고발이다. 계몽주의 사상의 영향을 받았던 고야는 이 그림을 그릴 때만 해도 인간이 나아질 수 있다고 믿었던 것 같다. 이 학살의 장면을 묵묵히 지켜보는 어둠 속 성당은 희망과 구원을 상징하기 때문이다.

고야의 말기 작품에서는 희망이 사라져버렸다. 중병으로 귀가 거의 들리지 않았던 그는 자기만의 세계에 칩거하면서 상상 속의 악령들에 사로잡혔다. 74세가 된 1820년부터 3년 동안 고야는 악마와 악몽이 지배하는 14점의 음산한 그림들을 그려 자신의 집을 장식했는데, 그 어두운 분위기 때문에 이 그림들은 나중에 '블랙 페인팅'으로 불렸다. 신화에 등장하는, 자신의 아들을 삼키는 농업의 신 '새턴'

그림을 식당에 걸었다고 하니 당시 그의 집을 방문했던 사람들의 충격은 상상이 간다. 사후 50년 후에야 비로소 공개된 이 그림들은 사실 고야가 살던 시대의 정치와 사회의 광기, 위선과 부정에 대한 통렬한 비판이었다.

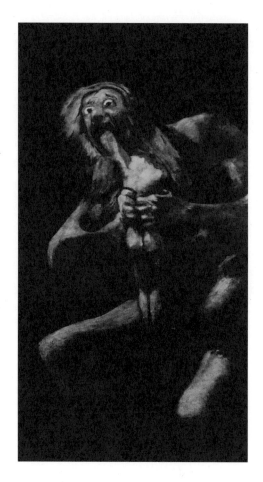

프란시스코 고야, 자식을 잡아먹는 새턴,
캔버스에 프레스코, 147×83cm,
1820-1822년경, 프라도미술관, 마드리드

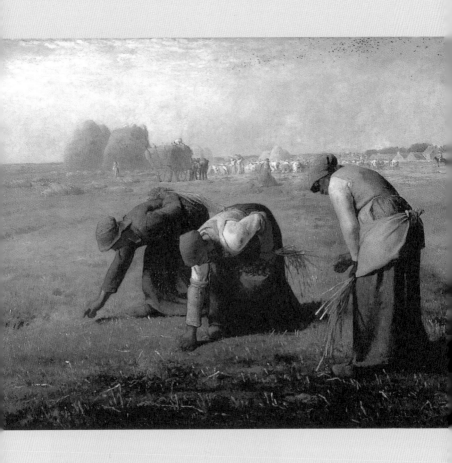

장 프랑수아 밀레, 이삭줍기, 캔버스에 유채,
약 84×112cm, 1857년, 오르세미술관, 파리

The Gleaners
Jean-François Millet

밀레의 농민상

1950년대나 60년대에는 초등학교 교실에 늘 밀레(Jean-François Millet, 1814-1875년)의 〈만종〉이나 〈이삭줍기〉의 복사본이 걸려 있었다. 4학년 국어 교과서에는 위인(偉人)의 예로 밀레의 생애에 대한 이야기가 실리기도 했다. 화가 밀레가 진실한 그림을 그리기 위해 파리를 떠나 농촌(바르비종)에 가 어렵게 생활하면서 참된 농민의 모습을 그렸다는 이야기다. 그런데 농민 화가 밀레에 대한 이야기가 각색됐다는 사실을 아는 사람은 드물다. 밀레가 교육을 잘 받은 부농의 아들이었고, 바르비종에서도 하녀를 둘 정도였으며, 파리를 떠난 이유도 단순히 농민을 그리기 위해서만이 아니라 당시 정치적으로 불안정했고 콜레라가 창궐하는 등 여러 가지 이유가 있었다는 사실은 이미 밝혀진 바 있다. 밀레 신화의 허구는 그의 친구이자 화상이었던 상지에가 밀레의 전기(傳記)를 미화해 펴냈기 때문이다.

밀레가 살아 있던 19세기 중반, 프랑스에서 그의 그림은 논란의 대상이었다. 우람하고 거친 농민의 이미지인 〈씨 뿌리는 사람〉(1850년)은 농민의 사회적 힘을 강조하고 억압된 농민을 대변하는 것으로 받아들여졌다. 1848년의 2월 혁명 그리고 6월 노동자 봉기를 겪었던 파리 사람들에게 밀레의 그림은 이제 농민을 또 다른 사회 폭동의 가

능성으로 여기는 것처럼 보였다. <이삭줍기>(1857년)도 배경에 추수 낱가리를 쌓아두고 있는 부농과 남은 이삭이라도 주워 가려고 허리를 굽힌 빈농의 세 여인은 사회 계급의 대비로 해석되기도 하였다. 바르비종에서는 이삭 줍기는 농민 중에서도 극빈자여야 허락을 받고 할 수 있었기 때문이다.

그러나 보는 사람에 따라서 이 그림은 단지 계절의 아름다움을 느끼게 하고 자연에서 일하는 인간의 고귀한 노동을 떠올리게 하는 작품으로 읽혀질 수도 있다. 왜냐하면 둥근 입체감이나 리듬감 있게 표현된 세 여인의 모습은 가난에 찌들었다기보다는 고상하고 위엄 있어 보이기 때문이다. 사실 이것이 밀레의 인기가 최고조에 달했던 미국에서 밀레의 그림을 보았던 방식이었다.

청교도 정신이 뿌리 깊은 개척민이었던 미국인들에게 땀 흘리고 일하는 밀레의 농민상은 도덕적 우월성과 인간의 미덕을 보여주는 것이었다. 프랑스처럼 오랜 봉건 제도나 계급이 존재하지 않았던 미국에서는 건장한 농민 이미지에 위협을 느낄 필요가 없었다. 1881년 번역 출간된 상지에의 전기는 프랑스에서 있었던 사회주의 논쟁을 전혀 언급하지 않았고 밀레를 가난하지만 역경을 견디면서 꿋꿋이 농민화를 그린 화가로 비치게 하였다. 미국에서 밀레는 성인(聖人) 화가와 같은 존경을 받게 되었고 그의 그림의 복사본은 교회, 학교, 그리고 각 가정에 걸릴 정도로 대중적 우상이 되었다.

우리나라에서 밀레가 대중적 인기를 누린 것도 미국 그리고 이후 일본에서 퍼진 밀레 신화가 일제강점기에 소개되었기 때문이다. 그는 위대한 농민 화가로 알려졌고 화가 박수근도 어렸을 때 그의 그

림을 보고 자신도 밀레와 같은 화가가 되게 해달라고 기도를 했다고 한다. 밀레의 미술은 근대화 중인 우리 사회에 농촌에 대한 향수를 느끼게 해준 전원 미술로 이해되었기 때문이다. 밀레의 사례는 미술 작품이 사회나 시대에 따라 달리 받아들여질 수 있다는 것을 보여준다.

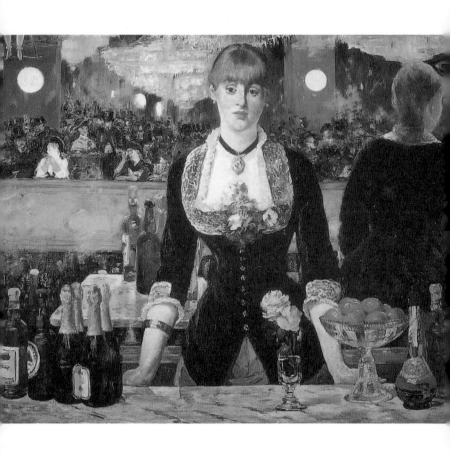

에두아르 마네, 폴리 베르제르의 바(bar),
캔버스에 유채, 95.9×130cm, 1881-1882년,
코톨드 인스티튜트 갤러리, 런던

A Bar at the Folies-Bergère
Édouard Manet

마네와 카페 콩세르

카페가 서양 회화의 주제로 등장하기 시작한 것은 19세기 후반부터였다. 프랑스 파리에는 새로운 도시계획에 따라 도로가 확장되었고, 공원과 광장이 마련되었으며, 길가에 많은 카페들이 생겨났다. 마네, 드가, 모네와 같은 미술가들도 이러한 근대화된 도시의 삶을 즐겼고, 이들 인상파 그룹도 바로 카페 게르부아에서 탄생했다. 당시의 카페는 사람들이 모여 식사를 하고 담소를 나눌 수 있는 장소였을 뿐 아니라 무대에 가수나 무희가 등장하기도 하고 서커스, 단막극도 공연하여 '카페 콩세르(café-concert)'로 불렸다. 전통적 공연 장소인 오페라 극장이나 발레 극장이 좌석에 따라 입장료가 달랐던 것과는 달리 카페 콩세르는 입장료의 차이가 없었다. 따라서 여유가 있는 중산층뿐 아니라 소시민, 노동자도 입장할 수 있었고 다양한 계층의 사람들이 드나들었다. 마네(Édouard Manet, 1832-1883년)가 1882년에 완성한 〈폴리 베르제르의 바〉의 '폴리 베르제르'는 1869년에 문을 연 당시 파리의 가장 대표적인 카페 콩세르였고 지금도 성업 중이다.

마네는 이 그림을 그리기 위해 여러 번 폴리 베르제르에 와 스케치를 했지만 실제 작업은 그의 화실에서 했다. 그는 이곳의 여종업원

이던 쉬종에게 모델로 서주기를 부탁하기도 했는데 이 여종업원이 모델이 된 그림이 바로 ‹폴리 베르제르의 바›이다.

‹폴리 베르제르의 바›는 손님들의 술 주문을 받는 여자 종업원이 차갑고 무표정한 모습으로 서 있는 그림이다. 앞의 카운터에는 능숙한 붓 터치로 오렌지가 담긴 유리그릇, 장미꽃이 꽂힌 유리 병, 영국 브랜드인 바스(Bass) 맥주병들이 광선과 색채가 어우러져 섬세하게 묘사되었다. 뒤에 있는 큰 거울에는 홀 안에서 북적거리는 사람들이 비치는데 떠들썩한 소리, 음악, 움직임이 섞여 당시 파리의 삶을 즐기는 순간들을 느끼게 한다.

이 커다란 거울에는 여자 종업원의 뒷모습이 보인다. 그러나 자세히 보면 그녀는 약간 몸을 굽혀 그려져 있다. 그 앞에 모자를 쓴 한 남자와 마주 보고 있는 것처럼 보인다. 원근법에 어긋나는 이러한 구성과 이 남성에 대해서는 많은 해석이 나왔다. 이 남성은 마치 술을 주문하는 것처럼 보이기도 하지만 모종의 거래를 하고 있는 것일 수도 있다. 왜냐하면 그 당시 카페는 매춘의 장소이기도 했기 때문이다. 파리가 근대화되면서 급속히 증가한 직업 여성들 중 여종업원이나 심지어 무대 위의 공연자들도 고객과 사랑의 교환을 은밀하게 하였다. 폴리 베르제르는 매춘으로 특히 유명했고 소설가 모파상은 여자 종업원들이 사랑과 술을 팔았다고 말하기도 했다. 남성들에게 이것은 성적인 필요성에서라기보다는 일탈한 로맨스에 대한 유혹이기도 했다. 파리는 매춘부 또는 고급 정부의 숫자가 늘어나고 있었고, 이들을 주제로 하는 예술 작품들이 많아져 베르디의 오페라 ‘라 트라비아타’나 에밀 졸라의 책 『나나』에도 등장한다.

1880년대 이후 캉캉 춤으로 유명한 몽마르트르의 카바레나 서커스, 시사적 콩트 등이 연이어 공연되는 뮤직홀 등 더 화려한 대중 공연 장소가 인기를 끌게 되면서 카페 콩세르는 그 수가 급속히 줄어들게 된다.

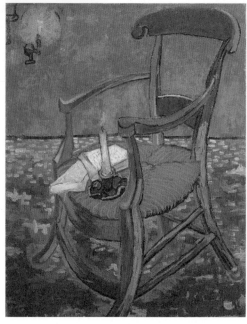

빈센트 반 고흐, 반 고흐의 의자, 캔버스에 유채,
91.8×73cm, 1888년, 내셔널갤러리, 런던

빈센트 반 고흐, 고갱의 의자, 캔버스에 유채,
90.5×72.7cm, 1888년, 반고흐미술관, 암스테르담

Van Gogh's Chair and Gauguin's Chair
Vincent van Gogh

반 고흐와 고갱

생애가 작품만큼 관심을 갖게 하는 예술가들이 있다. 지금은 그림 한 점에 수백 억 원이지만 살아 있을 당시에는 단 한 점의 그림밖에 팔지 못했고 자신을 실패한 화가로 생각해 37세의 나이에 권총으로 자살한 화가 빈센트 반 고흐(Vincent Van Gogh, 1853-1890년)의 생애가 그렇다. 증권 브로커로 일하다 화가가 되었고, 나중에 문명사회를 떠나 태평양의 타히티섬에서 일생을 마친 폴 고갱(Paul Gouguin, 1848-1903년)의 경우도 마찬가지다. 그런데 이 두 화가가 같이 그림을 그리고 생활했던 시기가 있었다. 바로 프랑스 남부의 아를에서였다. 1888년 10월부터 두 달을 함께 지내던 반 고흐와 고갱은 격한 언쟁을 벌였고, 반 고흐가 면도칼로 고갱을 위협하자 고갱이 박차고 떠나버렸으며, 감정을 주체하지 못한 반 고흐가 자신의 귓불을 면도칼로 잘랐다. 최근에는 반 고흐의 귀를 자른 것은 반 고흐 자신이 아니라 동료화가 폴 고갱이었다는 근거 없는 주장도 나온다. 그런데 반 고흐를 이렇게 격분하게 만든 원인은 무엇일까?

네덜란드에 있던 반 고흐가 화상(畵商)인 동생 테오를 찾아 파리로 온 것은 1886년이었다. 같은 해 그는 이곳에서 5세 연상인 고갱을 만났다. 35세라는 늦은 나이에 화가가 된 고갱은 인상주의를 벗어

나려는 젊은 화가들의 리더 격이었다. 당시 반 고흐는 네덜란드에서의 어두운 화면에서 벗어나 밝은 색채로 전환하고 있었다. 반 고흐와 고갱은 서로 친하지는 않았지만 반 고흐는 고갱을 존경하고 있었다. 반 고흐는 복잡한 파리를 떠나 따뜻한 프랑스 남부 아를로 가 그곳에서 예술가들이 모여 생활하는 공동체를 꿈꾸었다. 아를로 가면서 그가 초대한 첫 번째 화가가 바로 고갱이었다. 처음에는 그다지 탐탁지 않게 생각했던 고갱도 생활비를 줄 테니 작품을 그려 파리로 보내라는 테오의 제의를 받아들이고 아를로 향했다. 그러나 두 사람의 공동생활은 점점 불편해지기 시작했다. 기질 차이도 있었지만 무엇보다도 미술에 대한 생각이 달랐기 때문이다.

고갱은 숙련된 소묘 화가인 앵그르와 드가를 좋아했는데 반 고흐는 고갱이 싫어하는 바르비종 화가들이나 농민 화가 밀레를 좋아했다. 고갱이 색채의 아름다운 조화를 중요시하고 음악성을 느끼게 했다면, 반 고흐는 무엇보다 인간에 대한 열정에 사로잡혔고 그것을 직접적인 붓 터치로 표현했던 화가였다. 고갱은 구상을 미리 하고 기억과 상상을 바탕으로 그림을 그리라고 충고했지만, 반 고흐는 눈앞에 펼쳐지는 자연의 물리적 세계와의 감정적 교류에서 영감을 받는 화가였다. 이런 차이는 언쟁으로 이어졌고, 결국 귓불을 자르는 반 고흐의 첫 번째 발작을 촉발했던 것이다.

고갱과 같이 지낼 때 반 고흐는 자신의 의자와 고갱의 의자를 한 쌍의 그림으로 그렸다. 반 고흐 자신의 의자에는 자신이 늘 애용하던 서민적인 파이프가 놓여 있고, 고갱의 의자에는 지성과 상상력을 상징하는 책과 초가 있다. 자신의 의자는 거친 직선을 교차해 투박하게 묘사한 반면, 고갱의 의자는 장식적인 곡선과 풍부한 색채로 표

현했다. 의자 주인의 존재가 보이지는 않지만 그대로 느껴지는 이 그림들은 단순한 정물화를 넘어 신비감마저 준다.

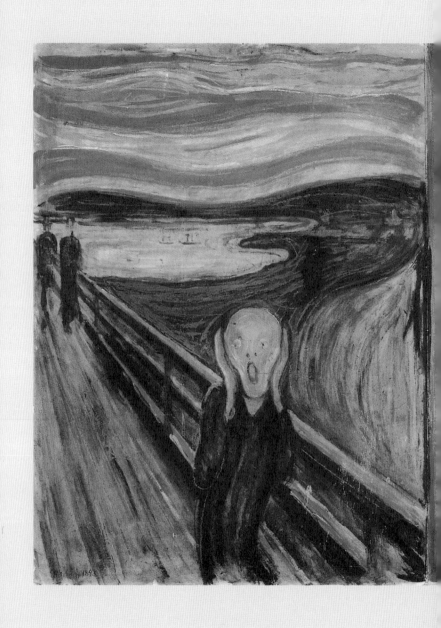

에드바르 뭉크, 절규, 카드보드에 유채, 파스텔, 카제인,
90.8×73.7cm, 1893년, 오슬로 국립미술관, 오슬로

The Scream
Edvard Munch

대중적 아이콘이 된 뭉크의 절규

블록버스터 미술 전시에 관객이 몰리는 것을 보면 미술도 많이 대중화되었다는 생각을 하게 된다. 직접 작품을 감상할 수 있는 전시회에서뿐 아니라 인쇄 매체나 인터넷에서 쉽게 미술 작품을 접하게 되면서 몇몇 유명 작품들은 대중문화에 편입되어 변형되거나 새로운 의미를 얻기도 한다. 이러한 작품 중에 노르웨이 화가 에드바르 뭉크(Edvard Munch, 1863-1944년)의 ‹절규›가 있다.

이 작품의 배경은 노르웨이의 수도 오슬로의 해변가다. 노을이 지는 저녁에 다리 위를 걸어가던 한 인물이 갑자기 두 손으로 귀를 막고 비명을 지른다. 비명 소리는 실제로 들리지 않지만 메아리처럼 배경의 풍경 속으로 퍼져가면서 화면 전체를 울리듯 시각화되었다. 이 작품에 대해 뭉크는 어느 날 두 명의 친구와 함께 걷다가 갑자기 하늘이 핏빛으로 변했고, 자연으로 이어지는 무한한 절규를 느꼈던 경험에서 영감을 받았다고 고백했다. 화면에서 가장 먼저 관람자의 시선을 끄는 부분은 중앙에 있는 얼굴이다. 세기말 인간의 신경쇠약적인 불안과 고독을 표현하는, 이 해골과 같은 얼굴은 강한 충격을 준다. 관람자는 그다음 강한 대각선의 다리로 그리고 그 뒤의 마치 자연의 소용돌이와 같은 배경의 해안과 하늘을 보게 된다. 이러한 구

227

성은 불안정감을 주고 절규를 시각적으로 느끼게 한다. 뭉크는 인상주의 화가들처럼 독서를 하는 여성을 그리기보다는 느끼고 고통받고 숨을 쉬고 사랑하는 살아 있는 사람들을 그리겠다고 말했다. 그러나 인간의 내면세계를 드러낸 뭉크의 그림들은 쉽게 받아들여지지 않았다. 뭉크의 전시회가 열린 곳곳에서 그의 작품들이 철거되는 소동이 일어났다.

뭉크 작품이 거부당한 이유는 이미지가 강렬하면서도 불편했기 때문이었다. 그의 이러한 주제와 표현은 어렸을 적의 고립과 불행한 경험에 바탕을 두고 있다. 5세 때 어머니를 여의고 14세 때 누나가 죽자, 엄격한 군의관이었던 뭉크의 아버지는 광적으로 종교에 빠졌다. 병약했던 뭉크는 늘 죽음과 정신 질환의 공포에 시달렸다. 파리에 와서 제작한 작품에서도 그가 경험했던 소외감, 조바심, 절망감이 작품의 얼굴 표정과 동작, 색채와 형태의 왜곡에서 감지된다. 그는 결국 1908년에 정신병원에 입원했고 그 후 다시 평화를 찾은 듯 작품 활동을 계속했으나 초기와 같은 강렬한 작품은 더 이상 나오지 않았다.

한때 과격하게 여겨졌던 〈절규〉는 20세기 후반에 오면서 친밀한 대중적 '아이콘'이 되었다. 사람들은 절규의 이미지를 자유롭게 해석하기 시작했다. 1994년 노르웨이의 릴레함메르에서 동계 올림픽과 연계해 오슬로 국립미술관에서 열린 전시에서 이 작품은 도난당했다. 3개월 후 다시 찾았을 때 낙태 반대 운동을 벌이던 사람들은 자신들이 가져갔다고 발표했다. 그들은 〈절규〉는 죽어가는 태아의 소리 없는 비명을 나타낸다고 주장했다. 〈절규〉의 이미지는 이후에 가면으로도 만들어져 할로윈 파티에 단골로 등장하기도 하고, 학자금

이 없어 비명을 지르는 학생들의 이미지로도 차용되었으며, 40세로 중년을 맞이한 사람에게 보내는 생일 카드에도 사용되었다. 이 세상에 유일무이한 작품이라는 원작의 신비가 사라지고 〈절규〉는 오늘날 일상의 이미지가 되었다.

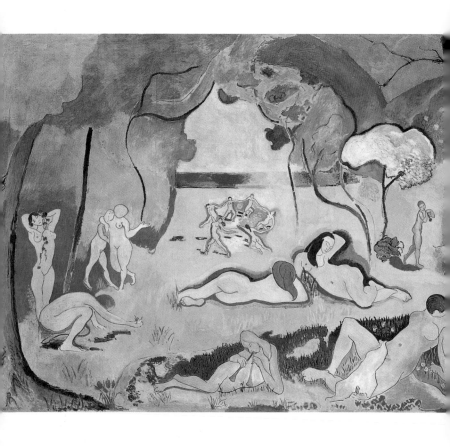

앙리 마티스, 생의 기쁨, 캔버스에 유채,
1.74×2.38m, 1905-1906년, 반스 재단,
필라델피아, 펜실베이니아

Joy of Life
Henri Matisse

마티스의 생의 기쁨

동양의 화가들이 무릉도원을 꿈꾸었다면 서양의 화가들은 이상향을 상상하여 화폭에 담았다. 대체로 서양 그림의 이상향은 '아르카디아' 또는 '황금시대'라는 주제 아래 편안하고 목가적이며 시적인 풍경 속에 한가롭게 노니는 인간들의 모습으로 나타난다. 현대미술에서도 이러한 주제에 관심을 가진 화가들이 많았다. 타히티 여성들의 순수함과 원시적 천진함에 매료된 고갱의 그림도 일종의 이상향의 탐구로 해석할 수 있다. 현대 작품 중에서도 가장 유명한 작품은 앙리 마티스(Henri Matisse, 1869-1954년)의 〈생의 기쁨〉이다.

마티스의 이상향은 태초의 인간의 애욕과 사랑의 세계였다. 〈생의 기쁨〉은 노랑, 빨강, 연두 등 순수하고 조화로운 색채로 나른하고 교태로운 선이 어우러진 나무와 수풀에 둘러싸인 비원(秘苑)에서 한가롭게 누워 있거나 춤을 추거나 플루트를 불거나 사랑을 하는 사람들을 그린 작품이다. 전체 화면의 분위기는 부드럽고 관능적이다. 이 작품에 등장하는 여러 누드들은 각각 비례와 배열이 자유롭게 그려졌는데 성의 구별이 불확실하거나 두 남녀가 하나로 합쳐진 기묘한 인물도 등장한다. 이 그림은 마티스가 청년기의 자유분방한 야수주의 양식에서 벗어나, 보다 성숙한 색채와 구불거리는 선이 특징

231

인 독자적인 양식을 정립하게 되는 전환점이 되었다. 이 작품을 제작할 무렵 그는 이미 파리의 젊은 화가들 사이에서 새로운 리더로 존경받고 있었고 해외의 미술 수집가들이 그의 스튜디오를 찾았다.

당시 마티스의 스튜디오를 방문하고 ‹생의 기쁨›을 산 미국 컬렉터가 앨버트 반스였다. 그는 방부제 '아지롤(Argyrol)'을 개발하여 큰 돈을 벌었는데 친구인 화가 윌리엄 글래큰을 통해 미술에 관심을 가지고 있었다. 반스는 마티스의 ‹생의 기쁨›을 비롯해 59점의 작품을 수집하였는데 이것은 약 2500점이 넘는 그의 소장품의 일부에 불과하다.

1922년에 그는 펜실베이니아 메리온에 반스 재단을 창립했다. 반스는 자신의 취향대로 그림을 진열하고 감상했는데, 생전에 만든 약정서에 자신이 죽은 후에도 작품들을 생전에 전시되었던 상태 그대로 보존하고, 미술관은 일주일에 두 번만 열고, 2주전에 미리 예약으로만 관람이 가능하며, 다른 전시를 위해 대여하거나 순회 전시를 하지 못하게 하는 조항을 두었다. 또한 출판할 경우에는 컬러 도판은 안 되고 흑백 도판으로만 가능하게 했다. 이런 여러 가지 제약 때문에 그의 타계 후 반스 재단에서 ‹생의 기쁨›을 실제 본 사람들은 많지 않았고, 이 작품의 색채는 늘 상상으로만 남아 있었다. 그러나 재단 운영이 어려워지면서 그의 소장품들이 1993년에서 1995년 사이에 여러 도시를 순회하고 컬러 도판으로 된 도록도 간행하였다. 이때 동경에서도 전시되었던 ‹생의 기쁨›을 관람했던 나의 경험은 잊을 수 없을 정도로 황홀한 것이었다.

2012년 필라델피아 중심부에 반스 재단은 새 미술관을 개관하였

다, 새 미술관에서는 반스가 직접 배열했던 메리온의 갤러리를 그대로 옮겨 전시하였다. 이제 훨씬 많은 관람객들이 그의 아름다운 컬렉션을 볼 수 있게 된 것이다.

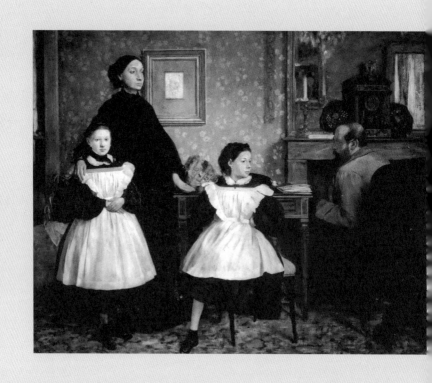

에드가르 드가, 벨렐리 가족, 캔버스에 유채,
2×2.52m, 1859년, 루브르박물관, 파리

The Bellelli Family
Edgar Degas

드가의 가족 초상화

동서를 막론하고 어느 시대나 늘 수요가 많았던 미술의 종류는 초상화와 인물상이다. 초상화 주문이 많이 몰렸던 17세기 플랑드르에서 화가 안토니 반 다이크(Anthony Van Dyck)는 시간이 없어 고객을 앉혀놓고 불과 15분 만에 드로잉을 끝냈다. 그 후 그의 목탄 드로잉을 바탕으로 조수들이 그림의 대부분을 완성했고 반 다이크는 마지막에 조금씩 수정을 하거나 손질을 가하는 식으로 작품을 마무리했다. 18세기 영국의 인기 초상화가 토머스 게인즈버러(Thomas Gainsborough)는 세 번에 걸쳐 한 시간 반 정도 고객을 마주하고 그렸으나, 경우에 따라서는 한 번에 끝내기도 했다. 초상화가들이 가장 정성을 들인 부분은 얼굴이었다. 얼굴에서도 눈, 코, 입이 전체의 인상을 크게 좌우한다고 생각했으며, 그 외에 동작, 표정, 주변 환경, 소도구들로 인물에 대한 힌트를 주었다.

가족 초상의 경우에는 좀 더 복잡하다. 얼굴도 실제 인물과 닮아야 했지만 여러 사람을 모아놓은 구성이 중요했기 때문이다. 중국 청나라의 가족 초상화의 경우 여러 명, 경우에 따라서는 수십 명이 한 화면에 그려져 가문의 번창함을 과시하기도 한다. 유럽의 가족 초상화는 대부분 아버지가 중심이 되는 위계질서를 보인다. 귀족들은 가족

초상화가 공개되는 것을 전제로 했기 때문에 가족이 같이 모여 어울리는 즐거운 분위기의 초상화를 원했다. 가족이 늘 화목한 것도 아니고 갈등과 마찰이 있을 수도 있지만 주문한 가족 초상화에서 구태여 나타낼 필요는 없다고 생각했기 때문이다.

에드가르 드가(Edgar Degas, 1834-1917년)가 그린 <벨렐리 가족>은 기존의 가족 초상화와는 달랐다. 그는 구성을 통해 가족 간의 갈등이나 심리적인 관계를 표현하고자 했다. 드가는 벨렐리 남작부인의 조카로, 당시 피렌체에 살고 있던 이 집안을 여러 번 방문하였고 각 개인을 스케치하기도 했다. 그가 완성한 <벨렐리 가족>에서 가족은 행복해 보이지 않는다. 무엇보다 가장 눈에 띄는 부분은 아버지가 가족의 중심이 아니라 오른쪽 구석에서 등을 거의 돌린 채 앉아 있다는 점이다. 그의 옆에 놓인 탁자의 수직의 다리는 그를 가족에서 분리하는 듯한 느낌조차 준다. 얼굴이 거의 드러나지 않고 구부정하고 불안정하게 앉은 자세는 가족의 일원으로도 보이지 않을 정도로 모호한 느낌을 준다.

반면 부인은 꼿꼿한 자세로 서 있어 과단성과 위엄이 있어 보인다. 삼각형의 구성을 만들어주는 치마는 견고해 부인이 두 딸을 안정감 있게 보호하고 있게 한다. 두 딸 중에 어머니를 더 닮은 큰 딸 조반나는 조용히 어머니의 삼각 형태를 그대로 되풀이하고 있다. 가족 중에서 그나마 아버지와 연결되는 딸은 오른쪽의 줄리아다. 줄리아는 침착하지는 않지만 활기가 있으며 얼굴을 아버지 쪽으로 돌리고 있어 아버지와 어머니, 조반나를 연결해주고 있다.

벨렐리 남작은 이 무렵 이탈리아에 정치적 망명 상태였고 좌절감에

빠져 있었다. 그는 성격이 매우 불안정하고 변덕스러운 인물이었으며, 부인과의 관계가 원만하지 않았고 집안의 대소사는 대부분 부인이 처리하였다. 이 작품은 가족에 대해 전혀 모르더라도 구성을 통해 그들의 성격과 상호 관계를 읽을 수 있게 한다. 드가가 왜 미술사에서도 탁월한 구성력을 가진 화가로 알려져 있는지 이해가 간다.

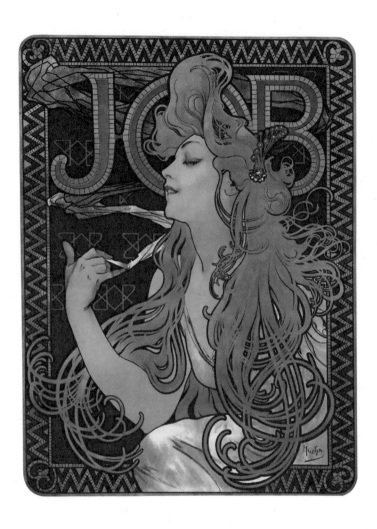

알폰스 무하, Job 담배 종이 포스터, 석판화,
66.7×46.4cm, 1896년

Poster for Job cigarette paper
Alphonse Mucha

무하의 포스터

1870년대에 이르러 파리는 크게 변하고 있었다. 도시계획에 의해 큰 도로가 닦이고 여러 곳에 시민을 위한 광장과 공원이 마련되었다. 새로 개발된 재료인 강철과 유리, 콘크리트로 지은 건물들이 들어서면서 파리는 근대적 대도시의 면모를 갖추게 되었다. 파리의 거리를 더욱 화려하게 만들어준 것은 곳곳에 붙은 포스터였다. 다색 석판 인쇄 기술이 발달하면서 대담한 색채와 윤곽선을 강조한 포스터는 멀리에서도 눈에 띄었다. 일련의 미술가들도 예술성과 상업성을 복합할 수 있는 포스터 제작에 관심을 가지면서 미술을 생활 속에 끌어들이려 하였다. 처음에는 문학 잡지나 연예가 광고 위주였던 포스터는 곧 광고 대행사가 생기면서 상품 선전이나 공연 광고 등으로 영역을 확장했다.

여성의 이미지가 포스터에 크게 등장하게 된 것도 이 무렵부터다. 쥘 셰레(Jules Chéret, 1836-1932년)는 카바레, 극장의 포스터뿐 아니라 축제, 화장품, 음료수 등의 광고 포스터를 제작하면서 당대 최고의 인기 포스터 디자이너로 이름을 떨쳤다. 대부분의 그의 포스터에는 유쾌하고 역동적이며, 생동감 넘치는 여성들이 등장해 '벨 에포크(Belle époque, 아름다운 시대)'의 홍분감을 전달한다. 그리고 이

여성들은 '셰레트(셰레의 여성들)'로 불렸다. 여성을 발랄하고 자유롭게 행동하는 이미지로 그리면서 그는 일찌감치 여성해방의 아버지로도 불렸다. 셰레의 이러한 성공은 그 뒤를 이은 알폰스 무하로 이어졌다.

무하(Alphonse Mucha, 1860-1939년)는 체코 출신으로 파리에서 잡지에 삽화를 그리던 화가였다. 1894년 크리스마스 전날 우연히 인쇄소에 있던 그는 당대 최고의 여배우 사라 베른하르트가 출연하는 공연의 포스터가 급히 필요한데 모두 휴가를 떠나 큰일 났다는 이야기를 듣고 이를 맡아 2주 만에 제작했다. 첫 포스터가 너무 마음에 든 베르나르는 6년간 무하가 자신의 포스터 제작을 도맡게 하는 계약을 했고 무하는 일약 포스터 디자이너로 유명해지게 되었다. 이후 그는 샴페인, 담배, 초콜릿, 보석 등을 광고하는 1000점이 넘는 포스터를 제작했다.

무하의 여성들은 셰레의 여성들과는 달랐다. 그의 여성들은 약간 벌린 입술, 창백한 피부, 현란한 의상으로, 위험스럽지만 신비한 관능미를 드러내는 팜므파탈(femme fatale)의 이미지를 보여준다. 팜므파탈은 아름답고 매력적이지만 남성을 파멸로 몰고 가는 여인을 뜻한다. 대표적 인물로 살로메, 유디트, 메데아가 있는데 이들 팜므파탈은 당시 미술뿐 아니라 문학, 오페라의 주제로도 인기를 끌었다. 팜므파탈 이미지에서 중요한 표현은 길고 구불거리는 머리카락이었다. 머리카락은 유혹과 타락을 의미하고 여성이 남성을 지배하는 힘의 상징이 되었다. 무하가 제작한 Job 담배 종이의 광고 포스터에서 숱이 많은 긴 머리카락과 반쯤 감은 눈, 입을 살짝 벌리고 손에 담배를 쥔 여성은 유혹적이면서 도전적이다. 대중화된 팜므파탈의

이미지는 이후 1930년대 유명했던 마를레네 디트리히나 그레타 가르보와 같이 요염하면서도 신비스럽고 또 냉담해 보이는 영화배우들의 사진에서도 찾아볼 수 있다.

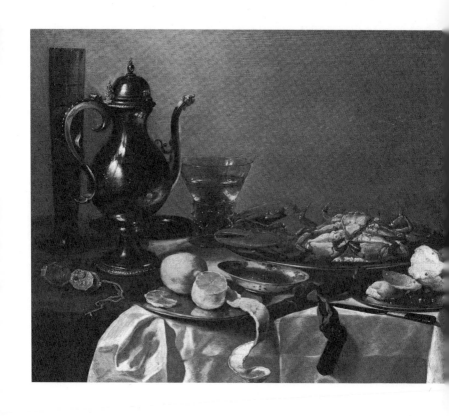

피터 클라스, 정물, 패널에 유채, 68.9×88.27cm,
1643년, 미니애폴리스 인스티튜트 오브 아트,
미니애폴리스, 미네소타

네덜란드 정물화, 생활 속의 바니타스

17세기 유럽에서 네덜란드의 위치는 특별했다. 스페인으로부터 1648년에 독립한 네덜란드는 유럽에서 가장 강력한 해운 무역 국가였을 뿐 아니라 국제 중계무역의 중심이었다. 암스테르담과 같은 도시들은 번창했고 도시민들은 안정적이고 자기만족적이며 세속적인 삶을 즐기고 있었다. 이 나라는 신교(新敎)인 칼뱅교의 나라였기 때문에 가톨릭 국가와는 달리 교회에 회화나 조각상을 장식하지 않았고, 미술의 주요 후원자도 교회나 국가가 아니라 도시의 부유한 중산층이었다. 화가들은 자신의 화실에서도 작품을 팔았지만 이미 전문적인 화상들이 있어 화가들의 그림을 받아 고객에게 팔아주는 근대적인 유통 구조가 마련되어 있었다. 중산층이 주로 구매한 그림은 이탈리아 그림처럼 장엄하거나 극적인 그림들 또는 어려운 역사화보다는 알기 쉽고 보기 좋은 정물화, 초상화, 풍경화, 일상생활의 한 장면을 그린 종류들이었다. 특히 정물화는 원래 큰 그림의 일부였거나 기교를 과시하는 그림으로 여겨졌으나 화려한 꽃이나 해외에서 수입된 이국적인 물건들을 그리면서 독립된 장르로 발전기 시작했다.

당시 중산층이 선호하던 정물화 중에는 'breakfast piece'로 불리는

식탁 그림이 많았다. 식탁 그림은 풍성한 차림새에서부터 조촐한 식탁에 이르는 다양한 종류가 있었으나 시간이 흐르면서 이국적이면서 값비싼 음식들이 등장한다. 하를렘에서 주로 활약했던 클라스(Pieter Claesz, 1597-1660년경)가 그린 〈정물〉이 바로 그러한 종류로, 화려한 은 주전자, 술이 담긴 고급 유리잔, 접시에 담은 가재와 게 요리, 당시 아주 비싼 과일이었던 껍질을 벗긴 레몬, 빵 등이 있어 보통 가정집 식탁이 아닌 것 같은 느낌을 준다. 이 그림은 위에서 내려다보는 시각으로 그려져 정교하게 묘사된 음식물과 정물들의 재질감이나 형태 묘사를 자세히 들여다볼 수 있게 한다. 대부분의 정물들은 거의 모노톤인데 레몬의 노란색이나 가재의 붉은색이 화면에 활기를 주고 있다.

식탁은 어지럽게 음식들이 남겨져 있어 마치 누군가 먹다 중간에 급히 떠났거나 아니면 다 먹고 의자를 뒤로 물리고 난 후의 느낌을 준다. 그러므로 얼핏 보면 무질서하게 흐트러져 있는 것처럼 보일 수도 있다. 그러나 사실은 다양한 형태와 질감을 고려한 배치, 수평과 수직을 균형 등을 심사숙고한 구성으로, 일종의 '계산된 혼란감'을 노렸다. 세밀하게 관찰하여 생생하게 그린 정물들을 하나하나 보는 것만으로도 눈을 즐겁게 하는 작품이다.

식탁 그림들에서 정물은 그냥 묘사된 것이 아니라 상징적인 의미가 담겨져 있다. 예를 들어 남아서 상해가는 음식들, 옆에 놓여 있는 시계 등은 '바니타스(vanitas)', 즉 무상(無常)함을 또는 감각적이고 세속적인 삶의 일시성과 죽음을 상징한다. 술잔과 빵 역시 기독교의 성찬 예배를 연상하게도 한다. 아름다운 겉모습과는 달리 먹어보면 신맛이 나는 레몬은 성(性)을 시사하는 과일로 흔히 매춘부의 집 그

림에 등장한다. 세속적인 물질의 감각적인 아름다움을 그린 이 매혹적인 그림을 즐기면서도 네덜란드 사람들은 죽음이 어느 날 갑자기 찾아올 수도 있다는 인생의 덧없음을 늘 상기했던 것이다.

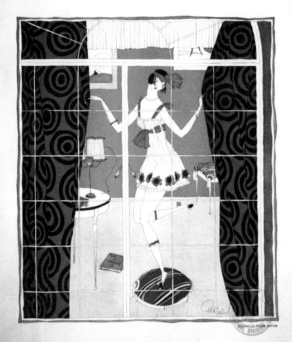

잡지 «Puck»에 실린 플래퍼 이미지

Flapper from Puck magazine

플래퍼

여성의 의상은 신체에 쓰인 언어와 같다. 의상과 외모, 그리고 행동에서 여성이 적극적으로 자신을 변화 또는 표현하려고 한 시기는 19세기 말 근대화 시기로, 경제·사회적으로 독립적인 인격체를 추구하면서부터였다. 소위 신여성으로 불리던 이들 여성의 이미지를 확산하고 유포하는 데 중요한 역할을 한 것은 당시 크게 발전하고 있던 포스터, 잡지, 신문 등의 광고나 만화 등의 대중 시각 매체였다. 근대의 핵심에 있었던 여성의 변화는 시사성을 띠고 있었고 화가들보다는 만화가나 일러스트레이터의 눈에 더 빨리 포착되었다.

새로운 여성 이미지를 잘 잡아냈던 미국의 일러스트레이터는 찰스 다나 깁슨(Charles Dana Gibson, 1867-1944년)이었다. 그는 빅토리아 시대의 우아하고 연약한 여성 이미지에 필수였던 꼭 끼는 의상과 코르셋을 벗어던지고 자유롭고 남자와 같은 자켓을 입기 시작한 여성을 화보 중심의 잡지인 《라이프》에 그렸다. 이 이미지가 신문이나 잡지에서 인기를 얻으면서 '깁슨 걸(Gibson Girl)'로 불렸다. 깁슨 걸은 독립적이고, 매력적이면서 야망을 가진 활동적인 여성이었다. 깁슨 걸은 자전거를 타거나 남성과 골프를 즐기지만 건강함과 우아함을 동시에 지닌, 당시 가장 선망하는 대중적 아이콘이 되었다.

도도하면서도 정숙했던 깁슨 걸은 1920년대에 보다 자유분방하고 활동적인 '플래퍼(Flapper)'로 바뀌게 된다. 플래퍼는 미국의 황금시대였던 1920년대의 풍요로움 속에서 무릎 위로 올라가는 짧은 드레스와 긴 목걸이를 하고 다양한 색깔의 스타킹을 신거나 스타킹을 말아 내린 옷차림을 한 젊은 여성을 말한다. 깁슨 걸과는 달리 플래퍼는 대부분 짧은 단발머리에 술, 담배를 즐기며, 남성과 자동차 드라이브를 하면서 데이트를 하고, 성적으로 개방적인 사고와 차림을 한 젊은 여성을 의미하는 말이었다.

플래퍼 이미지를 대중적으로 널리 알린 일러스트레이터는 존 헬드 주니어(John Held Jr., 1889-1958년)였다. 잡지 «퍽Puck» 표지에 실린 그의 드로잉에서 플래퍼는 빠른 스윙 댄스인 '찰스톤'을 추고 있다. 존 헬드는 «뉴요커» «라이프» «배니티 페어» 등 유명 잡지에 자신의 작품을 연재하기도 했는데 그의 각진 선의 드로잉은 그 당시 유행한 아르 데코 양식과 재즈 시대의 음악을 연상시키기도 한다.

우리나라에서도 신여성과 모던 걸이 등장하던 근대기에 미국에서 유행한 플래퍼가 다음과 같이 다소 부정적으로 소개되었다. "…단발한 묘령의 미인을 플래퍼로 불렀다… 묘령의 여자가 의복, 화장 등 외화(外華)에만 주의하고 인생 생활을 살 책임을 조금도 돌아보지 아니한다는 말이다. 우리가 요사이 자주 듣는 모던 걸은 역시 미국의 플래퍼와 같은 의의가 있다고 할 수 있다."(«조선일보» 1927년 6월 26일 자 기사 중)

1960년대에 중고등학교를 다닌 사람들은 교복 치마를 올려 짧게 입고 머리 모양도 남과 다르게 해 눈에 띄게 하고 다니는 여학생들

을 '후랏바'라는 속어로 부르던 것을 기억할지 모르겠다. 이 말이 바로 첨단의 유행을 좇고 소비적이며, '보이시'한 외모와 신체로 정의된 플래퍼를 일본식 발음으로 부른 것이라는 것을 최근에 알게 되었다.

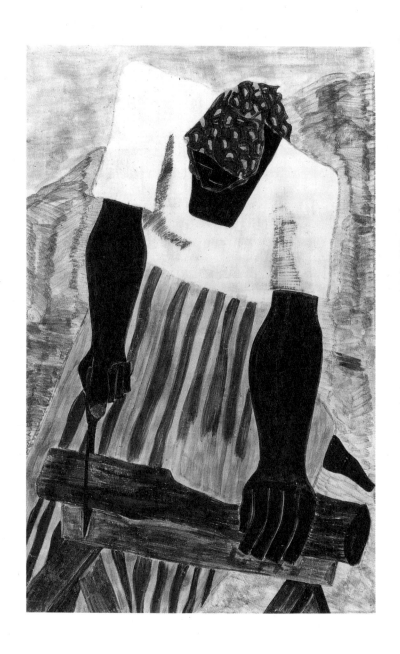

제이컵 로렌스, 해리엇 터브먼의 생애, No.7,
하드보드에 템페라, 43.5×30.5cm, 1939-1940년,
햄튼 대학 박물관, 햄튼, 버지니아

Harriet Tubman Series, No.7
Jacob Lawrence

제이컵 로렌스와 할렘 르네상스

할렘은 뉴욕시 맨해튼의 동북부 대략 110가에서부터 155가 사이의
거주 지역을 말한다. 20세기 초부터 뉴욕에는 수십만 명의 흑인들
이 여전히 편견이 남아 있는 남부를 떠나 할렘으로 이주해 정착하
면서 그들만의 독특한 생활권을 이루었다. 경제적으로 안정된 생활
을 누리지는 못했지만 젊고 꿈이 있었던 흑인 예술가들은 이곳에서
자신들의 뿌리와 문화에 대한 자부심을 가지고 그 경험을 공유하고
자 일련의 문학, 음악(주로 재즈), 연극 그리고 미술 운동을 일으켰
는데 이 운동을 '할렘 르네상스'라고 한다. 전성기는 1920년대에서
1930년대 후반이었다. 우리도 잘 아는 성악가 마리안 앤더슨, 음악
가 루이 암스트롱 등이 할렘 르네상스에 기여한 예술가들이었다. 시
각 미술에서는 제이컵 로렌스(Jacob Lawrence, 1917-2000년)가 바
로 이 지역에서 교육받고 활약했던 최초의 화가였다.

애틀랜타 태생이었던 로렌스는 13세에 할렘으로 와 고등학교를 중
퇴하고 인쇄소에서 일하면서 135번가에 있었던 할렘 아트 워크숍
에서 미술을 배웠다. 그가 그린 그림들은 주로 할렘 흑인들의 고된
삶이었다. 화재 대피용 사다리가 층마다 다닥다닥하게 설치된 비
좁은 아파트들, 막노동하는 흑인 노동자들, 소음이 가득한 도시 속

에서의 흑인 가정과 교육 등이 그의 그림의 주제로 자주 등장한다. 20대의 젊은 나이에 로렌스는 흑인의 역사에 남은 영웅들의 연작에 착수하기 시작했는데 31점에 달하는 ‹해리엇 터브먼› 연작(1938-1939년)도 그중의 하나다.

해리엇 터브먼(Harriet Tubman, 1822-1913년)은 흑인 노예 3세대로 메릴랜드의 한 농장에서 태어난 여성이다. 그는 두 번의 탈출 실패 끝에 29세의 나이로 노예제도가 폐지된 펜실베이니아로 도망쳤다. 그 후 그는 수십 명에 달하는 노예를 북부로 탈출시켜, 고대 유대인을 이집트에서 탈출시킨 모세와 비교되었고 '흑인들의 모세'로 불렸다. 2016년 터브먼은 미국 재무부에 의해 20달러 지폐에 들어갈 초상 인물로 선정되었는데 2020년대부터는 상용될 것이라고 한다. 그렇게 되면 그는 미국 지폐에 등장하는 최초의 흑인이자 최초의 여성이 된다.

터브먼 연작의 일곱 번째 작품에는 "해리엇 터브먼은 밭에 물을 주고, 밭을 갈고, 수레를 몰고, 목재를 날랐다"라는 소제목이 붙어 있다. 그림에서 통나무를 톱으로 자르고 있는 해리엇의 팔은 나무처럼 딱딱하지만 강한 힘과 생존력을 느끼게 한다. 정규 미술교육을 받지 않았던 로렌스는 나름대로 당시 새로운 미술 양식이었던 추상적 형태를 적용하려 하고 있다. 템페라와 과슈(gouache)만으로 작업하던 그의 주된 색채는 검은색과 갈색이지만 밝고 강렬한 색채도 보조 색으로 사용해 마치 마티스를 연상시키는 세련된 감각을 보인다. 이러한 색채와 선명한 형태나 패턴은 같이 어우러져, 어려운 생활 속에서도 낙관적이면서 유쾌하고 역동적이었던 당시 할렘의 삶을 엿보게 한다. 1942년 뉴욕 현대미술관에서 기획한 그의 ‹흑인의

이주› 연작이 2년 동안 미국 전역의 미술관에서 순회 전시되면서 로렌스는 소위 주류 미술계에서도 인정받는 화가로서 자리를 굳혔다. 그의 공공 미술 작품은 뉴욕의 타임스 스퀘어 지하철역에 ‹뉴욕 트랜지트› 모자이크 벽화로 설치되어 있다.

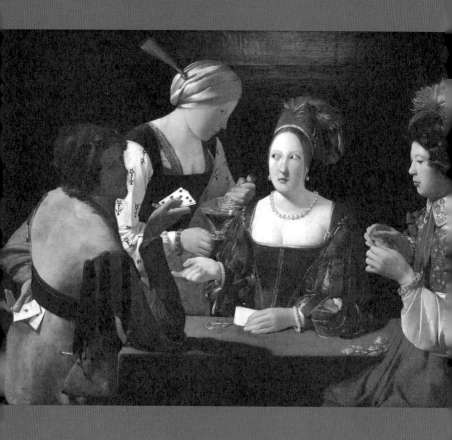

조르주 드 라투르, 카드 사기꾼, 캔버스에 유채,
97.8×156.2cm, 1630-1634년경, 루브르박물관,
파리

The Cheat with the Ace of Clubs
Georges de La Tour

라투르의 카드 사기꾼

17세기를 살던 청년들의 가장 큰 세 가지 도덕적 위험은 도박, 술, 이성의 유혹이었다고 한다. 이것은 비단 17세기뿐 아니라 어느 세기에도 적용되는 경고일 것이다. 종교화, 역사화, 초상화가 주종을 이루던 서양의 회화에서 속임수나 사기를 치는 장면들이 등장한 것은 인간의 세속성에 대한 관심이 높아지던 17세기부터였다. 이러한 그림의 원조는 이탈리아의 화가 카라바조가 그린 ‹카드 사기꾼›(1594년)이라고 할 수 있다. 카라바조의 영향을 받은 프랑스의 화가 조르주 드 라투르(Georges de La Tour, 1593-1652년)도 ‹카드 사기꾼›을 그렸는데 완연히 다른, 특유의 프랑스 분위기를 풍긴다.

이 작품은 얼핏 보면 여러 명이 둘러앉아 카드놀이를 하는 평범한 장면으로 보이지만 무언가가 진행되는 듯한 긴장된 분위기가 느껴진다. 자세히 살펴보면 이들의 얼굴, 눈짓, 행동이 여간 수상한 것이 아니다. 중앙에 화려한 모자를 쓰고 목걸이를 한 여성은 와인 잔을 가져온 소녀와 눈짓을 하면서 화면 오른쪽에 있는 순진한 청년을 술에 취하게 만들 궁리를 하고 있다. 가슴이 거의 드러난 옷으로 보아 그녀는 고급 창부이다. 한편 그늘에 가려진 맨 왼쪽의 남자는 자신의 벨트 뒤에 숨겨두었던 에이스 카드를 빼내고 있다. 요란한 깃

털 모자와 보석으로 치장된 옷을 입은 부잣집 청년은 세 사람이 공모하는 사기 판에서 곧 큰돈을 잃게 될 것도 모르고 카드를 고르고 있다. 그림을 보는 관람자는 속임수가 일어나고 있는 현장을 목격하면서 공범이 된다.

사기의 현장을 포착한 것 이상으로 이 그림에서 시선을 끄는 것은 색채, 형태, 질감에서 느껴지는 시각적 매혹이다. 테이블에 앉은 반신상 인물들의 단순하면서도 기하학적인 형태, 정면과 측면의 얼굴 대조, 매끄럽고 눈부신 색채와 질감의 의상, 깃털이나 멋을 낸 모자 장식, 그리고 어두운 배경 속에서 강하게 부각되는 흰 피부의 얼굴 등에서 느껴지는 세련된 감각에 감탄하게 된다. 이런 탁월한 재능을 가진 라투르는 과연 어떤 화가인가?

조르주 드 라투르는 20세기 중반까지 전혀 알려지지 않았던 화가였다. 그에 대해서는 파리에서 멀리 떨어진 로렌 지방에서 태어난 출생 기록, 결혼 기록, 그리고 그가 기르던 사냥개가 농작물을 망쳤다는 시민들의 진정서 정도밖에 남아 있지 않다. 그가 일생 로렌에서만 살았는지 아니면 파리나 이탈리아를 여행하고 안목을 높일 기회가 있었는지에 대해서도 논쟁이 계속되지만 아마도 가보았을 것으로 추측된다. 처음에는 로렌의 한 지역학자가 관심을 가지면서 발견한 라투르가 처음 파리에서 소개된 것은 1934년에 '17세기 프랑스의 화가들'이라는 전시에서였다. 이후 대대적인 개인전이 열린 것은 1972년 파리의 오랑주리 미술관에서였고 그는 일약 대가의 반열에 들어갈 만한 위대한 화가로 인정받았다. 그의 작품에서 보이는 색채의 풍부함, 선과 형태의 관계에서 시적이며 절묘한 구성, 특히 촛불 광선을 이용한 심오한 종교적 작품 등은 라투르가 독자적이면서

뛰어난 미감의 소유자였음을 시사한다. 최근에는 루이 13세도 그의 작품을 소장하고 있었음이 알려지면서 그가 당대에는 꽤 유명한 화가였다는 사실이 밝혀졌다. 라투르처럼 역사 속에 파묻혀 세상에 알려지기를 기다리고 있는 미술가들이 아직도 많이 있을 것으로 추측된다.

알베르토 자코메티, 매달린 공, 석고와 금속,
60.6×35.6×36.1cm, 1930-1931년, 테이트 모던,
런던

Suspended Ball
Alberto Giacometti

자코메티의 초현실주의

인간의 꿈의 세계나 무의식 속에 잠재되어 있는 광기나 욕망, 콤플렉스, 환상을 예술의 영역으로 삼았던 움직임이 1920년대에서 30년대에 있었다. 이 예술 운동이 초현실주의다. 프랑스의 시인 앙드레 브르통(André Breton, 1896-1966년)의 주도하에 초현실주의 작가들은 조직적인 운동으로 활약했다. 이들은 특히 가장 원초적 본능인 성의 세계를 집요하게 추구하며 그때까지 미술에서 금기시된 거세, 변태, 수음 등의 주제까지도 다루기 시작했다. 초현실주의자들은 도덕과 지성이 만들어낸 인습의 전통에 반발하고 인간 해방을 꿈꾸었던 것이다.

스위스 태생의 조각가 자코메티(Alberto Giacometti, 1901-1966년)가 브르통이 이끄는 초현실주의 그룹과 알게 된 것은 1920년대 초반이었다. 그는 원래 파리에서 브랑쿠시, 립시츠, 아르키펭코를 비롯한 예술가들이 시도하던 입체주의와 원시 조각의 영향을 받은 조각들을 보면서 그 영향에 빠져들고 있었다. 그러다 그는 초현실주의 그룹의 일원이었던 평론가 미셸 레리스를 통해 브르통을 알게 되었다. 주로 작업을 며칠 동안 몰두해서 한꺼번에 하고 그다음에는 오랜 휴식을 취하는 방식으로 일하던 자코메티는, 쉴 때는 이들 전위

예술가들이나 문인들과 어울렸다. 마치 어느 유럽 영화에 나오는 멋있는 중견 배우와 같은 인상을 주는 자코메티는 줄담배를 피우고 유머 감각이 풍부하면서도 신랄하고 이야기를 잘 하는 작가였다고 한다.

자코메티는 당시 초현실주의가 무엇인가 재미있는 일이 벌어지는 유일한 운동으로 보았다. 그는 이들과 어울리면서 일련의 수수께끼 같으면서도 강렬하고 환기력 있는 오브제(objet) 작업을 시도하였고, 이것은 초현실주의 그룹에서 오브제 작업이 유행하게 되는 시발점이 되기도 하였다. 〈매달린 공〉에서는 네모난 상자형 프레임 속에 꼭대기에서 드리운 공 모양의 진자가 아래의 초승달 형태에 닿을까 말까 한 거리에 멈추어져 있다. 밑부분이 약간 움푹 들어간 공은 남성을, 초승달 형태는 여성을 상징하는 것으로 읽히지만 그 반대로 볼 수도 있는 모호성을 가진다. 두 형태는 애무하는 움직임을 연상시키면서 서로 닿는 것을 기대하게 할 뿐 아니라 손으로 공을 더 내려오게 하고 싶은 충동조차 느끼게 한다. 그러나 한편 날카로운 초승달 형태가 둥근 공을 잘라낼 수도 있다는 불안함을 가지게 한다. 사랑과 폭력이 동시에 보이는 이 매혹적인 구조물은 브르통의 관심을 끌었고 자코메티는 공식적인 초현실주의의 멤버가 되었다.

자코메티에게 그러나 초현실주의는 젊은 날의 일시적인 관심에 그쳤다. 그는 1935년에 다시 사실적인 인물 두상과 조각으로 돌아섰다. 브르통은 "인물상은 더 이상 할 게 없지 않나"라며 화를 냈고 그를 초현실주의 그룹에서 파문해버렸다. 충격적이고 감각적이며 세련된 그의 초현실주의 작품과는 완전히 결별한, 길게 늘어진 형상의 인물 조각들은 이후 자코메티 생애 후반을 사로잡았다. 가늘고 왜곡

되었으며 약해 보이는 그의 인간 상(像)들이 전후 유럽에서 실존주
의적 철학자들의 관심을 끌었다면 오늘날의 관람자들에게는 인간
생존의 본질을 진지하게 생각하게 한다.

조지 시걸, 주유소, 석고, 코카콜라 기계, 유리병,
금속, 돌, 유리, 고무, 2.59×7.32×1.22m, 1963년,
내셔널갤러리, 오타와

The Gas Station
George Segal

조지 시걸의 석고 인간

전통적으로 조각의 재료는 청동, 대리석이 주종이었고 나무도 사용되었다. 그런데 20세기에 들어오면서 용접 기법을 사용한 금속 조각이 시작되었고 유리, 플라스틱과 같은 새로운 재료들이 속속 등장하였다. 또 형태를 제작하지 않고 이미 만들어진 물건들이나 기계 부속 같은 것들을 조립하거나 붙여 만드는 시도도 잇따르면서 작품 표현에 무궁무진한 가능성이 펼쳐졌다. 특히 1960년대는 조각이 새로운 개념으로 정의되는 전환점이 된 중요한 시기였다. 조각은 더 이상 대(臺) 위에 올려진 영구적인 형태가 아니라 바닥에 놓일 수도 있고, 움직일 수도 있으며, 시간이 지나면 해체되어 없어질 수도 있게 되었다. 이렇게 되면서 조각보다는 입체라는 용어를 더 많이 사용하게 되었다.

이 무렵 미국의 조각가 조지 시걸(George Segal, 1924-2000년)의 작품에 새로운 돌파구를 마련해준 것은 유명한 의료품 제조 회사였던 존슨 앤 존슨이 개발한 압박붕대였다. 뉴저지의 한 성인 교육 센터에서 미술의 재료에 대해 가르치고 있었던 시걸에게 어느 날 존슨 앤 존슨에서 일하는 남편을 둔 한 부인이 폭 10센티미터 정도의 새로 나온 압박붕대를 보여주었다. 집에 돌아온 그는 부인에게 물에

갠 석고 반죽에 적신 붕대를 자신의 몸에 붙여달라고 했다. 석고가 마르면서 더워지고 수축하자 그는 곧 떼어내려 했으나 쉽게 떨어지지 않았고 결국 몸의 털이 같이 빠지는 고통을 겪어야 했다. 그러나 그는 그날 이후 주변의 친구나 친지들을 모델로 약 0.3센티미터 두께의 석고 형태를 뜬 후(이번에는 잘 떼어내기 위해 오일을 충분히 발랐다) 여러 부분으로 잘라 떼어내어, 다시 조립하고 부분적으로 손질하여 석고 인간을 완성하기 시작했다.

시걸의 궁극적인 관심은 도시인들이었다. 1960년대에 나온 코카콜라의 자동판매기 앞에 석고 인물이 앉아 있는 작품 〈주유소〉는 미국의 고속도로 주변 어디서나 흔히 볼 수 있는 장면이다. 이 작품은 기본적으로 수평적인 구성을 가진다. 왼쪽의 타이어와 깡통들이 질서 있게 배열되었는데, 실내에서 걸어가고 있는 석고 인간 그리고 오른쪽의 강렬한 빨간색의 코카콜라 자동판매기와 대조되게 무기력하게 앉아 있는 또 다른 석고 인간은 주변의 활기와 대조되면서 미묘한 긴장감을 준다. 강하게 비치는 조명의 효과 속에서 인물들은 고립되고 의기소침한 분위기를 띤다.

시걸의 석고 인간들은 개인의 은밀한 공간인 침실이나 화장실에 또는 건널목에 서 있거나 지하철에서 상념에 잠겨 있다. 어떻게 보면 마치 연극 무대의 한 장면 같기도 하고, 실제 가구나 일상의 물건들과 같이 배치되어 환경 조각이라고 볼 수도 있다. 그의 이러한 시도는 회화, 조각, 연극의 경계를 모호하게 만드는 것이기도 했다. 색을 입힐 때도 있지만 대부분 흰색 그대로인 이들 석고 인간은 실제 인간과 너무나 똑같아서 마치 그 속에 사람이 있는 것 같기도 하고, 우리가 우리 자신을 보는 것 같기도 하고, 또 석고상이 우리를 바라보

는 것처럼 느껴지기도 한다. 시걸이 석고 인간을 통해 어떤 사회적 메시지를 던지고자 하는 것 같지는 않다. 그는 우리에게 평소에 관심을 두지 않았던 평범하고 내성적인 이 침묵의 이미지들을 마주치게 해 삶의 진실을 직시하게 하려는 것처럼 보인다.

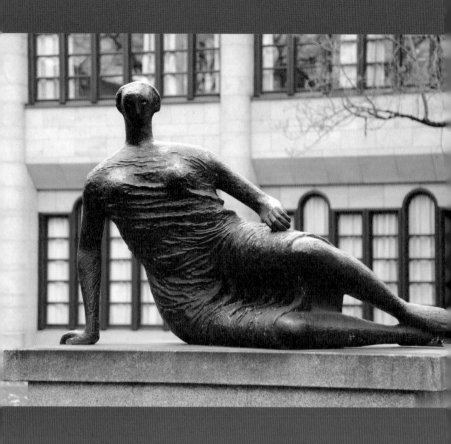

헨리 무어, 비스듬히 누운 여성, 청동, 20.85m,
1957-1958년, 피나코테크 데어 모데르네, 뮌헨

060
Reclining Figure
Henry Moore

헨리 무어의 영원한 여인상

헨리 무어(Henry Moore, 1898-1986년) 하면 떠오르는 작품이 비스듬히 누운 인물상이다. 사실상 이 인물상들의 영감은 고대 멕시코의 우신(雨神)과 연관된 조각상 차크물(Chacmool)에서 왔다. 차크물은 위를 향해 누워 무릎을 세우고 얼굴은 90도로 돌려 정면을 바라보는 조각이다. 물론 서양미술에서도 비스듬히 누운 여성의 자세는 오랜 전통으로 이어져왔지만 무어는 원시 조각에서 느끼는 생명력과 직접적인 표현을 전달하려고 하였다. 그는 로댕의 작품처럼 청동을 피부로 착각하게 하는 조각보다는 재료의 질감과 색채 자체가 중요한 표현이 되는 작품을 만들고 싶었다. 점차 그의 인물상들은 둥근 몸체와 움푹 들어간 허리, 올려진 다리에서 마치 언덕이나 계곡 또는 동굴이나 절벽을 연상시키는 형태로 발전된다.

무어의 인물상들은 정적이다. 대부분 몸체에 비해 머리가 작게 설정되었고 그 때문에 인물은 장대한 느낌을 준다. 무어의 조각은 일종의 영원한 여성, 어머니 중의 어머니, 또는 태초의 여성으로 비유되기도 하였다. 무어 자신은 지구가 둥글고, 여인의 가슴이 둥글고, 과일이 둥근 것처럼, 그의 작품에서의 부푼 형태는 결실과 성숙함을 연상시킨다고 부언하였다. 비스듬히 누워 있는 여인 상들은 엄숙하

면서도 자연스러운 성장의 느낌, 조용하면서도 강인한 힘의 가능성을 느끼게 한다. 그가 원했던 것은 시간의 흐름과 역경을 견디고 인내하면서 자연과 더불어 공존하는, 위엄과 고상함을 갖춘 인간상의 창조였다. 그런 의미에서 이 조각가는 20세기 보기 드문 휴머니스트라는 이야기도 나온다.

무어의 비스듬히 누워 있는 인물상은 제2차 세계대전이 영국에까지 이르고 런던에 폭격이 시작되면서 예상치 못한 전환기를 맞이하게 되었다. 그는 종군 미술가로 임명되었고 전쟁을 기록하는 임무를 맡게 되었다. 무어는 공중 폭격을 피해 방공호로 사용하던 지하철 시설에 피신하고 그곳에서 열을 지어 자던 수천 명의 런던 시민의 모습을 그렸다. 이것은 기록화로도 남겨졌고 그의 연작에도 훌륭한 자료가 되어주었다. 전쟁이 끝난 후 이 작품들이 전시되자 무어의 이름은 대중적으로 알려지게 되었고 그는 영국을 대표하는 조각가로서 주목을 받았다.

제2차 세계대전의 경험은 미술가들에게 대단히 충격적인 경험이었고 그 반응은 미술가들마다 다 달랐다. 프랜시스 베이컨이나 알베르토 자코메티같이 인간의 극한 상황을 표현하는 작가들도 있었고 앵포르멜(Informel) 화가들처럼 합리주의를 배격하고 직관에 의존하기도 했다. 무어에게 전쟁은 현대사회에서 조각가의 역할에 대해 생각하게 하는 계기가 되었다. 그는 미술가는 사회와 연결을 가져야 한다고 믿었고 이것은 그 후 많은 공공 조각의 제작을 맡는 이유 중 하나가 되었다.

무어는 뉴욕의 링컨 센터에 세운 〈비스듬히 누운 인물〉에서 새로운

요소인 물을 추가했다. 크고 울퉁불퉁한 바위와 같은 돌은 마치 물
에서 솟아 나온 것 같이 보이며, 한편 물에 비친 반영으로 물질성에
서 해방되었다. 이제 그의 인물상은 인물의 연상에서 벗어나게 되었
고, 작품은 순수한 조형의 상관관계의 역동성에 의해 결정되었다.

헨리 무어, 비스듬히 누운 인물, 청동, 4.87m,
1965년, 링컨 센터, 뉴욕

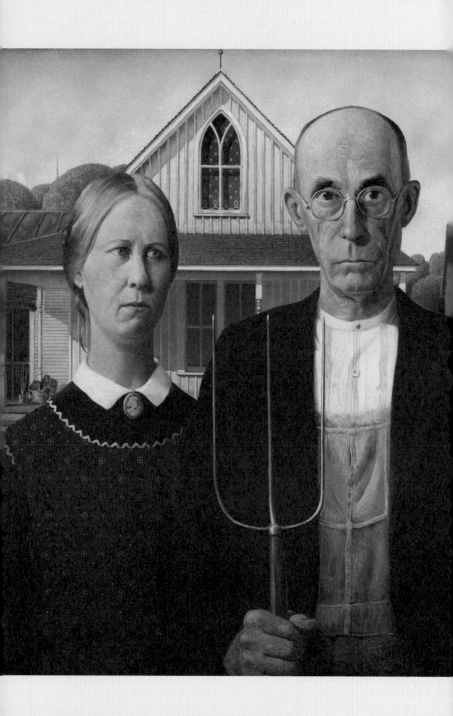

그랜트 우드, 아메리칸 고딕, 비버보드에 유채,
74.3×62.4cm, 1930년, 시카고 아트 인스티튜트,
시카고

061
American Gothic
Grant Wood

아메리칸 고딕

20세기 초, 미국 미술은 유럽 미술을 추종하는 경향이 강했다. 미술 학도들은 파리로 유학을 갔고, 최신 미술의 흐름인 추상미술을 받아들였다. 1913년에는 뉴욕의 렉싱턴가(街)에 있는 군(軍) 무기 창고에서 '아모리 쇼(Armory Show)'라는 국제 현대미술 전람회가 열렸는데 유럽의 미술 작품 1600점을 전시하여 큰 반향을 일으켰다. 그 중에는 피카소, 마티스, 뒤샹을 비롯한 그 당시의 가장 실험적인 미술가들의 작품들도 포함되었다. 이 전시는 미국 미술이 국제적으로 뒤떨어져 있음을 깨닫게 하였지만 그 난해함에 대한 적대감을 불러일으키기도 했고, 외국인들의 음모라는 설도 제기되었다.

1920년대 말부터 불어닥친 대공황은 유럽 미술을 추종하는 흐름을 바꾸어놓았다. 미국 사회의 관심은 국내로 돌아왔고 국수주의적인 경향도 나타났다. 미술계에서는 외국의 영향에서 벗어나 미국적인 경험을 그리려는 '지역주의' 미술 운동이 일어났다. 이 무렵 도시 인구는 처음으로 농촌 인구를 넘어서게 되었는데 토머스 하트 밴턴과 그랜트 우드 같은 미술가들은 산업화와 대도시의 자본주의가 많은 문제를 안고 있으며, 테크놀로지는 비인간화를 촉진한다고 보았다. 이들이 미국 정신의 본고장으로 생각한 곳은 중서부의 시골과

소도시였다. 아이오와주에 살던 그랜트 우드(Grant Wood, 1891-1942년)의 〈아메리칸 고딕〉은 유럽의 난해한 추상미술에 싫증을 느끼던 사람들에게 강한 인상을 주었다.

우드가 이 그림을 그리게 된 것은 아이오와 남부에 있는 엘든이라는 소도시를 방문하면서였다. 그는 이곳에서 목조로 지은 집에 큰 고딕 창문이 있는 것을 보고 스케치를 한 후 그것을 바탕으로 배경을 그렸다. 그는 '이런 집에 살 만한' 농부와 노처녀 딸을 그리려고 자신의 여동생 낸과 치과 의사였던 낸의 남편을 모델로 했다. 이 아이오와 농부는 건초용 갈퀴를 손에 들고 있고 딸은 개척 시대에 흔히 보는 패턴의 앞치마와 의상을 입고 있다. 중서부에서 흔한 고딕식 뾰족지붕의 농가를 배경으로 아주 세밀하게 묘사된 농부와 노처녀 딸은 타협의 여지가 없이 완고하게 보인다. 이 때문에 처음 이 작품이 아이오와에서 전시되었을 때 아이오와 주민들은 자신들을 지나치게 청교도적이고 빡빡하고 엄격하게 그렸다고 격분했다. 이렇

자신을 모델로 한 그림 앞에 서 있는 부부

게 처음에는 시골 사람들을 풍자한 그림으로 비난받았지만 1930년 대에 대공황이 시작되면서 이 그림은 단순하면서도 정직하고 근본 적으로는 확고부동한 신념을 가진, 그러므로 미국의 중추인 중서부 미국인의 가치와 이미지를 가장 잘 대변한다고 평가되었다.

제2차 세계대전 이후 추상표현 미술 운동이 도래하면서 추상미술 과 사실적 미술 간의 논쟁이 재부상하였다. 사실적인 그림을 그리던 화가들은 추상미술을 비(非)미국적이며 문화적 이단인 것으로 보았 고, 추상 화가들은 지역주의 작품들은 편협하고 보수적인 것으로 여 겼다. 당시 소련에서 공식 미술이었던 사회주의 사실주의 미술이 정 치적으로 오염된 것으로 인식되면서 정세는 사실적인 그림을 그리 던 화가들에게 불리하게 돌아갔다. 결국 이 논쟁은 1950년대 후반 에 뉴욕의 현대미술관 등이 중심이 되어 추상표현주의를 정치와 무 관한 자유로운 표현이라는 관점에서 밀어줌으로써 추상미술의 승 리로 끝이 났다. 그러나 아직도 미국적 미술의 본질은 사실주의에 있다고 믿는 사람들이 많다.

Art Revealing the Exotic

[6]

미술, 이국의 향기를 품은 꽃

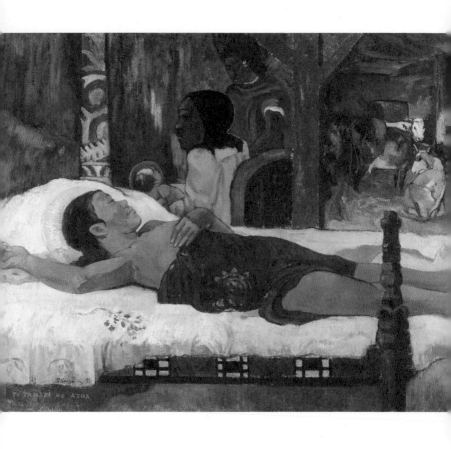

폴 고갱, 신의 아기(테 타마리 노 아투아), 캔버스에
유채, 96×128cm, 1896년, 노이에 피나코테크,
뮌헨

Te Tamari No Atua
Paul Gauguin

고갱의 신의 아기

서머싯 몸의 소설 『달과 6펜스』는 19세기 말 원시적 삶을 찾아 타히
티로 떠난 프랑스의 화가 폴 고갱(Paul Gauguin, 1848-1903년)의 실
화를 소재로 한 것이다. 잘나가던 증권 브로커가 화가가 되기 위해
가족을 버리고 파리로 떠났고, 그 후 다시 문명에 오염되지 않은 타
히티섬에 가서 결국 그곳에서 일생을 마친다는 내용이다.

당시 고갱의 타히티 여행은 특별히 예외적인 것은 아니었다. 서양의
제국주의의 확장과 오지에 대한 관심으로 유럽의 많은 탐험가, 소설
가, 외교관 들이 아직 문명의 손이 미치지 못했다고 생각한 오세아
니아, 아프리카, 아시아로 여행을 떠났다. 고갱의 경우 이미 페루로
이민을 떠난 부모 때문에 어려서 리마에서 자라면서 비서구 문명의
경험이 있었고, 청년이 되어서도 6년간 선원 생활을 하면서 파나마
를 비롯한 많은 나라를 돌아다녔다. 그는 자신은 "야만인이며…끈
에 매여 있지 않은 숲 속의 늑대다"라고 하면서 인간과 자연의 순수
한 융합을 찾고 그 속에서의 자유롭고 원시적인 삶을 꿈꾸었다. 그
런데 실제 63일간의 항해 끝에 타히티에 도착한 고갱이 발견한 것
은 1880년부터 프랑스 식민지가 되어 버린 타히티가 이미 순수한
원시사회가 아니라는 사실이었다. 타히티인들은 기독교화되어 선

교사들이 세운 학교에 다니고 있었고 서양식 옷을 입는 등 유럽식으로 변모하고 있었기 때문이다.

고갱은 실망하였지만 곧 오두막을 짓고 타히티 여성과 결혼하고 타히티 원주민들처럼 살기 시작했다. 새로운 환경에서 생활하면서 그의 작품들은 넓적한 신체와 갈색 피부의 인물들, 토속적인 신상, 자연의 풍요로움과 섬세하면서도 화려한 색채로 채워지기 시작했다. 그럼에도 타히티에서 그린 그림들은 서양의 전통에서 완전히 벗어나지는 못했고 마돈나와 이브와 같은 주제가 등장한다. '신의 아기'를 의미하는 그림에는 타히티 여성이 등장하지만, 마구간을 배경으로 하고 후광을 쓴 아기가 있는 것으로 보아 기독교 종교화 '성탄'을 연상시킨다. 이 그림은 고갱과 같이 살던 파후라가 낳은 아들이 크리스마스경에 죽은 것과 관련해 화가 자신의 아들의 탄생과 죽음을 의미하기도 한다. 침대 뒤에 아기를 안고 있는, 후드를 쓴 남성은 고갱의 그림에 자주 등장하는 죽음의 영(靈)을 나타낸다.

고갱은 타히티에서 파리의 평론가, 화상 들과 계속 연락을 하고, 중간에 파리로 돌아와 타히티에서 그린 그림을 팔려고 했다. 이런 일은 그가 과연 타히티인들과 동화되어 생활할 생각이 있었는지 의심이 가게 하는 것도 사실이다. 이 전시회는 기대와 호기심을 끌었지만 경제적인 성공은 거두지 못했다. 다시 돌아온 그는 1901년에 타히티보다 더 오지인 마키저스 군도(群島)의 히바오아로 떠났다. 그곳에서 '쾌락의 집'이라고 새긴 현판을 단 집에 살면서 고갱은 프랑스 총독부 관리와의 끊임없는 갈등, 가난과 폭음, 그리고 병고에 시달리다 1903년에 외롭게 죽어갔다. 당시로서는 그의 삶이 파격적인 것이었으나 어떤 점에서는 아시아, 아프리카, 오세아니아로 뻗

어가던 유럽 제국주의가 낳은 사회 분위기의 반영이라고도 볼 수 있다.

레오나르 후지타, 나의 꿈, 캔버스에 유채,
65.5×100cm, 1947년, 니가타 반다이지마
현대미술관, 니가타

My Dream
Léonard Foujita(藤田嗣治)

레오나르 후지타

제1차 세계대전이 끝난 후, 1920년대의 파리 화단은 그야말로 새로운 전성기를 맞이하였다. 여러 나라에서 온 미술가들이 파리에서 저마다 개성 있는 작품들을 제작하고 있었는데 일본에서 온 후지타 쓰구하루(藤田嗣治, 1886-1968년, 후지타 쓰구지로도 불림)도 그중의 하나였다. 동경미술학교(현재의 동경예대)를 졸업하고 1913년에 27세의 나이로 파리에 온 후지타는 몽파르나스에 거주하면서 점차 뛰어난 드로잉 실력으로 알려지게 되었다. 그는 책의 삽화나 무대 장식 등에 전통적인 일본의 이미지들을 사용하면서 파리에 있었던 일본인 화가들 중에 가장 주목을 받았다. 경제적으로도 부유하게 된 그는 스튜디오에 뜨거운 물이 나오는 욕조까지 설치해 많은 여성 모델들이 다투어 그를 찾아 모델도 서고 목욕도 했다고 한다.

1920년대에 그는 유백색이나 흰색의 배경에 기대어 있거나 서 있는 누드 여성이나 고양이를 그린 유화 작품들을 제작하면서 미술 수집가 사이에서도 평판이 좋았다. 이러한 작품에서도 그는 일본 전통 미술을 진지하게 탐구해 금박을 사용하기도 하고 유화에 먹을 사용하는 등 독자적인 양식을 확립하였다. 프랑스의 장 콕토, 이탈리아의 모딜리아니, 러시아의 수틴, 스페인의 피카소와 같은 화가나

문인들과 함께 어울리던 후지타는 소위 예술을 위해 살던 '에콜 드 파리'의 분위기에 젖어들었다.

1933년 일본에 돌아왔을 때 그는 단번에 일본 화단의 스타가 되었다. 우리나라의 초창기 서양화가 김환기나 김병기도 동경 유학 당시 자신들이 드나들던 아방가르드 양화연구소에서 앞머리를 단발로 한 후지타를 통해 파리 화단의 이야기를 듣고 부러워했다고 회상한 바 있다. 일본이 전쟁을 시작하면서 그에게도 변화가 닥쳐왔다. 제2차 세계대전에 돌입한 일본은 전쟁 기록화 또는 일본군의 전쟁을 영웅화한 성전화(聖戰畵)를 약 220여 점(공식적으로 위탁한 작품만 포함) 제작하였으며, 이 작품들은 군에 헌납되어 순회 전시되었다. 당시의 기록이 많이 없어져 전쟁화를 제작한 미술가들의 정확한 인원에 대해서는 의견이 분분하나 약 300명에 달했다고도 한다. 유명한 스타 후지타는 군부가 가장 눈독 들이던 화가였다. 그는 육군 미술협회의 회장이 되었고, 공식 종군 화가로 위촉되어 약 16점의 대작을 제작했다. 오랫동안 서구 여성의 누드들을 그려왔던 후지타에게 역사화와 같은 장대한 구성의 전쟁화는 이제까지 해보지 못한 커다란 프로젝트였고 새로운 도전으로 다가왔다. 〈애투(Attu)섬 옥쇄(玉碎)〉(1943년)나 〈죽음을 각오한 사이판의 동포들〉(1945년) 같은 작품에서 그는 치열한 전투의 장면을 웅장한 구성과 뛰어난 사실적인 묘사로 재현했다.

일본이 패전하자 상황은 달라졌다. 대부분의 화가들은 별다른 피해를 입지 않았으나 전범으로 가장 규탄을 받은 화가는 후지타였다. 그는 자신의 행위는 전시하의 국민으로서 의무를 행한 것이라고 주장했다. 결국 1949년 미국을 거쳐 프랑스로 돌아간 그는 존경했던

화가 레오나르도 다빈치의 이름을 따서 자신의 이름을 레오나르 후지타(Léonard Foujita)로 개명했다. 1968년 세상을 떠나기 전, 그는 일본을 위해 그림을 그렸으나 결국 질투와 음모로 배반당했다고 말하면서, 자신은 불행한 화가였다고 술회한 바 있다. 프랑스 국적을 취득한 후 그는 대부분의 작품을 프랑스의 미술관에 기증했으며 다시는 일본으로 돌아가지 않았다.

빈센트 반 고흐, 꽃피는 자두나무(히로시게
모작), 캔버스에 유채, 55.6×46.8cm, 1888년,
반고흐미술관, 암스테르담

Flowering Plum Orchard
Vincent van Gogh

자포니즘과 미술품 수집

19세기 후반 서양의 화가들에게 일본 미술은 새로운 관심거리였다. 1854년 일본이 서양에 문호를 개방하고 유럽 여러 도시에서 열린 만국박람회에 참가하면서 일본 공예품들이 대거 소개되었다. 섬세한 표현과 정교한 기술의 일본 공예품들은 그 수준이 유럽과 거의 대등하게 보였을 뿐 아니라 세련된 전시 효과는 찬탄을 자아냈다. 일본 공예품은 대부분의 박람회에서 매진되었고 곧 봉 마르셰(Bon Marché) 같은 파리의 백화점에서도 팔릴 정도로 인기가 있었다. 서구의 문명에 반응하지 않고 몰락한 나라로 비친 중국과는 달리 일본은 섬세한 미적 감각을 가지고 서구의 산업 기술을 배워 발전하려는 나라로 인식되었다. 곧 중국에 이어 새로운 동양으로 등장한 일본 붐이 일어났고 평론가 필리프 뷔르티는 이러한 열기에 '자포니즘'이라는 이름을 붙였다.

일본 미술품은 필리프 시셸이나 지크프리트 빙과 같은 골동상에서도 구입이 가능했지만 당시 일본 미술 시장의 권위자로 알려진 인물은 일본인 하야시 다다마사(林忠正)였다. 그는 1878년 파리 만국박람회에 통역으로 따라간 뒤 그곳에서 정착하고 우키요에(浮世畵)뿐 아니라 나전칠기, 도자기 등을 판매했다.

파리의 화가들이 매료되었던 것은 에도 시대의 채색 목판화인 우키요에였다. 화가들은 우키요에를 하야시의 상점에서 그들의 작품과 교환하기도 했다. 우키요에를 처음 발견하게 된 계기는 화가이자 판화가 펠릭스 브라크몽(Félix H. Braquemond)이 1856년에 일본 수출 도자기의 포장지로 썼던 호쿠사이(葛飾北齊)의 목판화를 발견하면서부터였다고 알려져 있다. 그 목판화들은 주로 게이샤나 연극인, 또는 서민들의 일상생활 장면이 주제였는데 강렬하고 평면적인 색채, 단순화된 윤곽선, 그리고 특이한 각도의 시점은 화가들의 관심을 끌었고, 휘슬러, 반 고흐, 마네, 모네, 드가와 같은 당대의 화가들에게 많은 영향을 주었다. 동생 테오와 함께 400여 점의 우키요에를 수집했던 반 고흐는 히로시게(歌川広重)의 목판화를 그대로 모사한 그림에서 한자를 옮기려고 애쓰고 있는 것을 볼 수 있다.

서양에서 일본 미술이 붐을 일으키고 있을 때 일본 내에서도 서양 미술품이 수집되었다. 19세기 말에 서양 회화를 소장했던 인물 중에는 외국 여행의 기회가 많았던 고위직 관리들이 있었는데 이토 히로부미도 그중의 하나였다. 또 서양미술관 설립을 꿈꾸고 미술품을 수집한 대표적인 인물로 가와사키 조선소의 사장이었던 마쓰가타 고지로(松方幸次郎)를 들 수 있다. 그는 제1차 세계대전 동안 선박 제조의 특수 경기를 바탕으로 이룬 재력으로 로댕의 <칼레의 시민> 등을 비롯해 유럽에서 무려 2000여 점의 작품을 수집할 수 있었다. 그런데 1924년부터 일본 정부가 국내에 들여오는 미술품에 100퍼센트 세금을 붙이면서 그는 이미 들어와 있던 1300점 이외의 나머지를 런던과 파리에 맡겨두었다. 제2차 세계대전이 터지자 파리의 로댕미술관에 맡겨두었던 그의 소장품들은 적국 재산으로 몰수당했고 런던에 있던 300점은 화재로 소실되고 말았다. 나중에 프랑스

정부가 작품들을 반환하기는 하였지만 ‹반 고흐의 침실›과 같은 몇
몇 유명한 작품은 결국 돌아오지 않았다. 현재 우에노에 위치한 국
립서양미술관은 바로 마쓰가타의 소장품을 기반으로 창설된 미술
관이다.

빈센트 반 고흐, 일본풍: 오이란(게사이 에이센
모작), 캔버스에 유채, 105.5×60.5cm, 1887년,
반고흐미술관, 암스테르담

에밀 놀데, 선교사, 캔버스에 유채, 75×63cm,
1912년, 개인 소장

놀데의 조선 방문

19세기 후반은 유럽이 비(非)서구 지역으로 영토를 넓히면서 식민지를 개척했던 제국주의 시대였다. 유럽의 박물관들이 아프리카, 아시아, 오세아니아 지역의 부족미술이나 민속품을 수집하고 전시하기 시작한 것도 이 무렵부터였다. 서구의 미술가들에게는 이들 지역의 미술에서 보이는 원시성은 인간의 근원적인 감성을 나타내는 것처럼 보였다. 고갱, 피카소나 마티스를 비롯한 미술가들은 오세아니아나 아프리카 조각에 보이는 이질적이고 강렬한 표현을 작품에 도입하기 시작했다.

독일의 화가 에밀 놀데(Emil Nolde, 1867-1956년) 역시 원시 미술의 본질적인 형태와 자유분방한 표현에 이끌렸다. 놀데는 원래 이름이 한젠(Hansen)이었으나 자신이 태어난 독일과 덴마크의 국경 지대에 위치한 마을의 이름을 따서 놀데라고 바꿨다. 이곳은 덴마크어와 독일어를 같이 쓰던 곳이었음에도 놀데는 독일에 가까운 정서적 유대감에 유난히 빠져 있었다. 놀데는 그 지역의 농부나 어부에 대해 깊은 애착을 지녔으며 인종과 지역은 서로 공존함으로써 의미를 갖는다고 믿었다. 이 시기에 그린 그의 작품들은 열정적이고 강렬한 원색으로 그리스도와 제자들을 거칠고 투박한 농부나 어부들처

럼 그리는 과격한 종교화였다. 그의 자서전에 "모든 위대한 예술가는 어디에서 작업을 하든 자신의 작품에 자기 개성과 인종의 표적을 도장 찍어 남겨놓는다."고 말했다. 또 "진정으로 내적이며 가슴 적시는 예술은 게르만 민족의 나라 독일에서만 있어왔고, 지금도 그러하다"라고 말하기까지 했다.

독일성에 집착했던 놀데였지만 그 역시 당시의 다른 미술가들처럼 이국 미술의 원초성에 호기심을 가졌다. 그는 1911년 겨울 베를린 민족학박물관에서 여러 문화권의 강렬한 느낌을 주는 민속 가면들을 스케치했다. 이러한 결과의 하나가 1912년에 제작한 〈선교사〉라는 작품이다. 무릎을 꿇고 있는 아프리카 여인 앞에, 마치 가면을 쓴 듯이 서 있는 선교사의 표현에는 그가 민족학박물관에서 보았던, 우리나라 조선 시대 장승의 모티브가 사용되었음을 알 수 있다. 놀데가 장승의 의미를 알았다고는 생각되지 않지만 서로 다른 문화권의 민속 조각을 병치함으로써 화면에는 마술적 힘의 긴장감이 느껴진다.

놀데는 독일제국의 식민지 관리국의 제의로 1913년 가을에 시베리아 횡단 열차로 모스크바, 몽골, 한국, 일본, 베이징, 상하이, 홍콩, 필리핀을 거쳐 뉴기니로 향하는 여정으로 조선에 왔다. 그의 임무는 원주민을 인류학적 관점에서 묘사하는 것이었다. 짧은 여정이었지만 조선 방문에서 받은 호감은 그의 자서전에 짧게 언급되어 있고 몇 점의 인물 드로잉도 남아 있다.

1930년대 초에 이르면 처음에는 호의적이지 않았던 미술계도 그를 인정하기 시작하지만 그는 독일 당국의 뜻하지 않은 탄압을 받게

된다. 표현주의를 위험한 예술로 생각한 나치는 1934년에 그에게 더 이상 작업을 하지 말 것을 요구했고, 1936년에는 놀데의 작품을 반(反)독일적, 퇴폐적인 미술로 선언하며 작품을 압류했다. 자신을 독일적인 화가로 여기고 나치 당원으로 가입까지 했던 놀데를 반독일적으로 몰아붙인 것은 정말 아이러니였다. 압박을 받으면서도 그는 틈틈이 수채화를 그렸고, 이 작품들은 현대의 수채화 중에 가장 탁월한 작품들로 꼽힌다.

장승, 높이 291cm, 민족학박물관, 베를린

장 레옹 제롬, 노예시장, 캔버스에 유채,
63.3×84.6cm, 1866년, 클라크미술관, 캐나다

Slave Market
Jean-Léon Gérôme

오리엔탈리즘 회화

서양미술은 고대 그리스와 르네상스 미술에 기초를 둔 인본주의에
따른 이성과 완벽함, 그리고 형식을 중요시했다. 그러나 19세기 초
반 일부 미술가들은 누가 더 고전에 가까이 접근하는가에 따라 우
열을 가르던 평가 방법에 반발하였다. 틀에 박힌 형식에서 벗어나
상상력을 발휘하고, 극적이며 새로운 미술을 찬미한 사람들은 바로
낭만주의 미술가들이었다. 낭만주의의 주요한 관심의 하나는 미지
의 세계에 대한 동경이었다.

이제 서양의 고전에 등장하는 인물들이 아니라 타 인종의 모습과
삶이 미술 작품에 등장하게 된다. 특히 나폴레옹이 1798년 이집트
원정을 갈 때 동행한 학자들이 수집한 자료들이 23권의 책『이집트
의 묘사 Description de l'Egypt』로 간행되면서 오리엔트로 부르던
동방에 대한 관심이 높아졌고 '오리엔탈리즘'의 붐을 일으켰다. 이
집트 학회가 생겼고『아라비안 나이트』가 처음 번역되었으며 스핑
크스, 클레오파트라, 바빌로니아와 같은 고대 이집트와 서아시아 지
역의 역사에 관심을 가지는 등, 소위 동방 열병이 널리 퍼졌다. 대
부분의 화가들은 이슬람 문화권인 알제리, 터키, 모로코, 튀니지 등
을 방문하고 쓴 여행기나 시, 소설을 읽고 이국적 공간과 삶을 상상

해서 그렸지만 들라크루아 같은 화가들은 직접 모로코를 다녀오기도 했다.

오리엔탈리즘 회화에서 인기가 있었던 주제는 동물의 사냥, 학살 장면, 그리고 뭇 남성 화가들의 상상을 자극하는 하렘(harem, 이슬람권에서 여성들이 거처하는 방)의 모습들이었다. 앵그르는 ‹그랑 오달리스크›에서 하렘의 장면을 그렸고 제롬은 서아시아 여성을 매매하는 ‹노예시장› 같은 주제를 그렸다. 과거 그림에서의 고전적이거나 우의적인 누드에서 벗어나 매매의 대상이 된 관능적인 여성의 누드는 마치 공공장소에 노출된 에로티시즘의 전시 같아 보였다. 그리고 이러한 그림들은 이국 여성에 대한 성적 환상과 맞물리면서 살롱전(展)에 전시되고 전시된 작품들은 판화로 제작되어 유포되기도 하였다.

들라크루아(Eugène Delacroix, 1798-1863년)는 ‹사르다나팔루스의 죽음›을 그렸다. 고대 아시리아의 마지막 군주 사르다나팔루스는 전쟁에 패전하면서 성이 함락되자 아끼던 모든 소유물들, 여성, 노예, 말, 코끼리, 보석이 적의 손에 들어가기 전에 파괴할 것을 명령한다. 침대 쿠션 밑에는 장작이 있어 곧 모든 것은 화염 속에 사라질 것이라는 것을 알 수 있다. 대각선으로 형성된 깊숙한 화면의 공간은 강렬한 색채와 더불어 공포에 질린 비명 소리, 죽어가는 관능적인 여성의 흰 살결과 이 아름다운 여성을 죽이는 흑인 노예의 검은색 피부의 대조, 그리고 인간과 동물이 마구 섞여 있어 혼란스럽고 아수라장이다. 전쟁, 죽음, 잔인함은 낭만주의 미술의 주요 소재였다.

19세기 프랑스 미술의 오리엔탈리즘은 궁극적으로 서구인들의 의

식 속에 투사된 동방의 모습이었다. 이들 회화에서 동방은 관능적이고 퇴폐적이며, 열등하고 미개한 장소로 표상되었고 따라서 유럽인에 의해 개혁되어야 한다는 사고를 담고 있다. 이국적 동방에 대한 환상은 20세기에도 계속되어 무용가 니진스키, 화가 마티스 등에 의해 탐구되었다. 이러한 서구의 왜곡된 시선에 비판을 제기한 에드워드 사이드의 저서 『오리엔탈리즘』이 출간된 것은 1970년대 후반으로, 이후 이국 문화에 대한 우리의 인식을 다시 생각하게 만들었다.

외젠 들라크루아, 사르다나팔루스의 죽음,
캔버스에 유채, 392×496cm, 1827년,
루브르박물관, 파리

조반니 벨리니, 신들의 향연, 캔버스에 유채,
170.2×188cm, 1514-1529년, 내셔널갤러리,
워싱턴 D.C.

올림푸스 신들과 청화백자

동서의 교류는 오래전부터 다양한 통로로 이루어졌다. 알렉산더 대왕의 동방 원정이나 십자군 원정, 징기스칸의 서아시아와 동유럽 정벌과 같은 국가 간의 전쟁으로 통로가 개척되었고, 실크로드를 통한 대상 무역과 항해술의 발달에 따른 해상 활동이 활발해지면서 중국 장안에서부터 지중해 지역까지 비단길이 연결되었다. 13세기에는 이탈리아인 마르코 폴로의 17년간의 중국 체류와 같은 개인에 의한 교류도 이루어졌다. 이러한 교류는 동양과 서양뿐 아니라 서양과 이슬람, 이슬람과 동양의 문화가 서로 섞이는 계기가 되었다. 서양이나 이슬람 문화권에서 탐내던 중국의 무역품은 주로 비단, 카펫, 약, 보석, 향료, 금속 공예 등이었지만 그중 단연 인기가 있었던 것은 도자기로, 현재 이스탄불의 토프카프 궁전에 소장된 수많은 중국의 청자와 청화백자는 이것을 증명한다. 중국인들은 도자기를 이슬람 문화권에 수출하기 위해 이슬람 금속기와 비슷한 형태를 만들거나 아랍 문자를 도자 위에 쓰기도 하였다.

수입된 중국 도자는 종종 당시의 서양 회화에서도 나타난다. 그 한 예가 르네상스 시대의 베니스 화가 조반니 벨리니(Giovanni Bellini, 1430-1516년경)의 ⟨신들의 향연⟩이다. 그는 당대 베니스 최고의 화

가로 주로 종교화를 많이 그렸으나 페라라의 공작 알폰소 데스테의 의뢰로 신화를 주제로 한 작품을 제작했다.

로마의 시인 오비디우스가 <달력Fasti>에서 묘사한 신들의 향연을 그린 이 그림은 오후의 따뜻한 햇볕 속에서 한가롭게 소풍을 즐기는 올림푸스의 신들을 보여준다. 제우스 신과 헤라 여신을 중심으로 헤르메스, 바커스 등이 있으며 이미 술에 취한 사티로스, 술 주전자를 가져오는 요정들, 술통에서 술을 받고 있는 어린 아이, 오른쪽에는 술에 취해 잠이 든 요정 등이 자리를 함께하고 있다. 훈훈한 광선은 부드러운 피부와 풍요로운 의상의 색채와 질감을 반짝이게 한다. 베니스 화파 특유의 녹음이 우거진 숲과 나무는 그의 제자 티치아노가 그렸다고 한다. 즐거운 시간을 보내는 이들은 차림새로 보아서는 시골에 소풍 나온 베니스의 농부들처럼 보인다. 벨리니가 왜 이렇게 그렸는지는 확실치 않으나 이들이 사용하는 술잔과 사발을 보면 값비싼 중국의 청화백자라는 것을 알 수 있다. 이 청화백자는 베니스로 수입된 중국의 도자일 수도 있지만, 벨리니의 형으로 역시 화가였던 젠틸레 벨리니가 술탄 메흐메트 2세의 초청으로 1479년부터 다음 해까지 콘스탄티노플에 있었던 사실을 상기하면 콘스탄티노플에서 온 것일 수도 있다.

유럽의 동쪽 항구로 동방 무역의 중심지였던 물의 도시 베니스는 지적이고 이상적이며 근육적인 인체를 강조하던 피렌체나 로마와는 분위기가 달랐다. 많은 이국적인 물품들이 수입되던 이 도시는 화려한 것을 좋아하고, 술 마시고 노래하며, 젊음과 인생을 즐기는 감각적인 쾌락의 중심지였다. 인간과 자연의 자연스러운 화음을 보이는 벨리니의 그림에서도 이러한 그들의 인생 철학이 나타난다.

16세기에 들어오면 베니스는 피렌체나 로마와 대등한 회화의 전성
기를 누리게 된다.

조반니 벨리니, 신들의 향연(부분 확대)

카날레토, 산 마르코 광장, 캔버스에 유채,
114.6×153cm, 1742-1744년, 내셔널갤러리,
워싱턴 D.C.

The Square of Saint Mark's, Venice
Canaletto

그랜드 투어

젊었을 때에 다닌 여행만큼 세상을 배우는 방법은 없다고 한다. 유럽에서 해외여행의 체험이 젊은이들의 교육에 중요하다는 인식이 시작된 것은 경제적으로 여유가 생기게 된 18세기부터였다. '그랜드 투어'로 불리는 이 여행은 주로 영국의 부유층 사회를 중심으로 확산되었는데, 젊은 귀족이나 관료의 자제들이 교사를 대동하고 알프스를 넘어 스위스와 이탈리아 등지를 여행하는 것이 일반적이었다. 고대의 문화유산을 직접 보고 국제적인 교양과 안목을 쌓으려는 이 여행은 몇 달에서 몇 년간 이어지기도 했다. 그랜드 투어의 궁극적인 목적지는 여전히 서양 문화와 역사의 중심지로 여겨지던 로마였고, 좀 더 즐거운 관광지로 베니스 그리고 당시 고대 유적의 발굴로 세계를 흥분시켰던 고대의 폼페이와 헤르쿨라네움(1748년)이 새로운 관심을 촉발시키면서 투어의 일정에 포함되었다. 당시의 여행 안내서에는 가급적 자신과 같은 나라 사람들을 만나는 것을 피하고, 그 고장의 언어를 익히도록 노력하며, 인상적인 유적이나 건축은 스케치를 해볼 것, 그리고 모르는 부분에 대해서는 질문을 할 것 등 오늘날의 여행에서도 귀담아 들을 만한 조항들이 있었다.

그랜드 투어는 반드시 젊은 청년에게만 국한된 것은 아니었고 여행

객 중에는 미술 애호가, 미술가 들도 포함되어 있었다. 이들의 여행 경험은 국제적 교류 및 미술품 구입과 소유 내지 비평의 중요한 자료가 된다. 시간이 넉넉한 사람들은 이탈리아 화가에게 고적을 배경으로 한 자신의 초상화를 주문하기도 했지만 그렇지 않을 경우 기념품으로 유명 도시 및 유적을 사실 그대로 세밀하게 그린 '베두타(Veduta, 情景畵) 회화'를 구입했다. 베두타 회화의 인기 화가는 카날레토, 과르디, 피라네지 등이었다. 특히 카날레토(Canaletto, 1697-1768년)의 그림은 영국 관광객들에게 가장 인기가 있었는데 〈산 마르코 광장〉에서 그는 베니스의 유명한 명소를 반짝이는 광선과 색채로 거의 마술처럼 똑같이 그려내는 능숙한 기술을 보인다. 그는 영국 여행자들에게 거의 수백 점의 작품을 팔았다고 알려진다.

'그랜드 투어'의 여파는 영국 내에서 국내 여행 붐을 일으키기도 했다. 웨일스나 스코틀랜드 등지의 자연을 소개하는 여행안내서나 가보지 못한 지방의 경치를 그림으로 소개하는 '그림으로 보는 여행' 류의 책들이 출간되었고 그런 곳의 풍경을 그린 수채화가 팔리기 시작했다. 수채화는 화가들이 여행하면서 쉽게 그릴 수 있었고 또 그림 가격도 그리 비싸지 않았기 때문이다. 미묘한 농담의 조절로 신선한 대기와 광선을 숙달되게 그린, 투명하고 생생한 풍경화들이 제작되어 인기를 얻자 곧 아마추어 수채화가들도 전문 화가들처럼 여행지의 풍경을 화폭에 담기 시작했다.

19세기 초에 들어서서 영국에는 수채화 협회가 구성되고, 수채화를 그리는 화가들이 급속히 많아졌으며, 젠틀맨이 갖춰야 할 교양의 하나가 되기도 했다. 이러한 전통은 아직도 영국 사회에서 남아 있는 것 같다. 처칠 경이나 찰스 황태자의 수채화 솜씨는 보통 수준 이상

인 것으로 알려져 있기 때문이다. '그랜드 투어'는 19세기 중반까지 유행했으나 이후 증기선이 나오고 철도가 발달해 여행이 쉬워지면서 점점 사라지게 되었다.

1900년 파리 만국박람회 가이드북 표지

1900 Paris Exposition Guidebook Cover

파리 만국박람회

1900년 10월, 19세의 피카소는 바르셀로나에서 기차를 타고 파리 의 오르세 역에 도착했다. 그의 첫 번째 파리 여행은 그해 최대의 행 사였던 파리 만국박람회를 구경하기 위해서였다. 1851년 런던에서 시작된 만국박람회는 거의 격년마다 유럽과 미국의 도시에서 열린 커다란 볼거리였다. 서구 사회가 근대화 및 산업사회로 이동하면서 국가 산업을 발전시키고 무역을 촉진하기 위한 목적으로 시작된 만 국박람회는 국가의 경계를 벗어나 세계 각국에서 출품한 기계 문명 과 산업 생산품, 그리고 미술 작품들을 한 장소에서 전시하는, 축소 된 지구촌의 행사였다. 다시 말하면 만국박람회는 처음으로 세계를 한곳에 모아놓고 이를 눈으로 보고 피부로 느끼게 한 전시 공간이 었던 것이다.

1900년 파리 만국박람회는 새로운 밀레니엄을 맞이하여 지난 100년간 인류가 이루어낸 과학의 발전과 인간의 진보, 그리고 미래 에 대한 신념을 실제 눈으로 확인하고 만끽하게 한 행사로, 관람객 수가 약 5000만 명에 달했다. 이 만국박람회는 자신들이 '아름다운 시대'에 살고 있다고 생각하던 사람들에게는 하나의 정점이 되어준 행사였고 사람들은 번영과 진보의 만족감을 마음껏 누렸다.

박람회에서 가장 인기가 있었던 전시관은 기계 전시관이었다. 새로운 기계들이 발명되고 생활이 편리해지면서 기계 전시관은 마치 오늘날의 첨단 과학이나 전자 테크놀로지에 대한 관심보다 더 큰 주목을 끌었다. 그렇지만 미술관 전시 역시 박람회의 품격을 높여주는 아주 중요한 아이템이었다.

파리 만국박람회 기간 중 그랑 팔레에서는 1889년부터 1900년까지의 10여 년을 총망라하는 '프랑스 미술의 10년전'과 지난 100년간의 미술의 성과를 종합하는 '프랑스 미술의 100년전'이 열렸다. 평론가 로제 마르크스가 기획한 100년전에는 드센 비난에도 불구하고 드가, 모네, 세잔, 고갱 등이 포함되어 있었다. 피카소가 처음으로 세잔, 드가의 작품을 본 것도 바로 이 박람회에서였다. 이제까지 소위 아방가르드로 취급되던 이 작가들은 로제 마르크스의 전시회를 계기로 마침내 역사적인 위치를 인정받는 셈이 된 것이다. 미술가들 사이에서는 식민지 전시관과 트로카데로 궁에 전시된 오세아니아와 아프리카 조각들이 새로운 관심으로 떠올랐다. 이를 계기로 피카소를 비롯한 많은 예술가들은 원시 미술에 관심을 가지게 되었고 그들의 예술에 영향을 미쳤다.

일본은 미술관 전시에 참여한 유일한 동양 국가였다. 그때까지 박람회에서 주로 섬세한 공예품으로 서구인들을 매혹해 '자포니즘' 붐을 일으켰던 일본은 1900년 박람회에서는 뜻밖에도 전통 회화와 자국의 근대 서양화를 대거 전시했고, 이것은 장식적인 공예품만으로 일본 문화를 이해하던 서구인들을 놀라게 했다. 일본은 서양 문화를 받아들이면서도 서구와 대등하게 근대화된 국가라는 자신감을 드러내기 시작했다. 미술이 국제적인 전시에서 순수한 미적 감상의 차

원을 떠나 한 나라를 대변하는 이미지로서 정치·외교적 의미를 가질 수 있음을 일본은 이미 파악하였던 것이다.

Disputes and Controversies

[7]

미술, 시대의 뜨거운 감자

리처드 세라, 기울어진 호(弧), 코르텐 스틸,
3.7m×37m×6.4cm, 1981년, 자비츠 연방 빌딩 앞,
뉴욕, 1989년 철거

법정에 선 미술품

미술가는 자신의 작품에 대해 어디까지 권리를 주장할 수 있을까? 뉴욕 맨해튼의 폴리 연방 플라자 앞에 세워졌다가 철거된 리처드 세라(Richard Serra, 1938-)의 〈기울어진 호〉는 이 문제를 생각하게 한다. 세라는 1979년 미국 정부 총무청으로부터 야외 조각을 위촉받아 2년 후 두께 6.4센티미터에 길이 37미터, 높이 3.7미터의 거대한 조각을 완성했다. 아름다운 곡선의 활 모양으로 휘어지면서 지지대 없이 서 있는 이 작품은 친환경 재료인 코르텐 스틸로 만들었지만 외관상으로는 녹슨 것같이 보였다.

작품이 설치된 후 연방 건물의 직원들 사이에서는 이 조각이 시야를 가리고, 보기 흉하며, 먼 길을 돌아가야 하기 때문에 작품을 옮겨야 한다는 요구가 나오기 시작했다. 곧 이 지역의 직장인들 1300여 명이 이 조각이 자신들의 일상생활에 장애가 되므로 철거해야 한다는 청원서를 냈다. 또 공공장소에 설치되는 미술은 작품 중심보다는 관람자 우선이 되어야 한다는 의견도 나왔다. 세라는 자신의 조각은 주어진 장소를 고려해 제작하고 설치한 것이며 따라서 주변의 공간도 조각의 확장된 부분으로 기능을 하기 때문에, 장소를 옮긴다는 것은 작품을 파괴하는 것과 마찬가지라고 항변했다.

재판까지 간 이 사건은 1심에서 4대 1로, 작품의 통제권이 전적으로 소유자, 즉 총무청에 있다는 판결을 내렸고 세라는 항소하였다. 몇 년에 걸친 재판 끝에 결국 1989년에 이 작품은 철거되고 말았고 메릴랜드주의 한 창고에 보관되었다. 세라는 이 조각은 원래의 장소 외에서는 절대로 다시 전시될 수 없다고 주장함으로써 앞으로 다른 곳에서 전시될 가능성은 없는 것으로 보인다.

미국의 현대 조각가인 세라는 적어도 자신의 권리를 주장할 기회는 가질 수 있었지만 반(反)종교개혁이 한창이던 16세기 중반 이탈리아에서는 종교화의 적절성이 종교재판에서 일방적인 판결을 받는 일이 많았다. 신교에 대처하기 위해 1545년부터 1563년까지 열린 트렌토 공의회에서는 종교 미술은 교회의 교리와 신학적 진실이 예술성보다 더 중요하다고 판단했다. 이것은 인본주의가 꽃피었던 르네상스 전성기 이후 경계가 불분명해진 종교적 이미지와 세속적 이미지를 재정의하고 통제하려는 시도로 이어졌고 많은 미술품들이 제재를 당했다.

화려한 색채와 거대한 규모의 작품들을 다수 제작했던 베니스의 화가 파올로 베로네제(Paolo Veronese, 1528-1588년)는 1573년 종교 재판에 회부되었으나 현명하게 대처한 경우다. 남아 있는 재판 기록을 보면 재판관들은 '그리스도의 최후의 만찬'을 그린 것처럼 보이는 이 그림에 왜 어릿광대, 코피를 흘리는 사람, 그리고 루터의 종교개혁 후 이단으로 여겨지는 독일인이 등장하는지 물었다. 베로네제는 자신도 시인이나 궁정 익살꾼(이들은 화가보다 사회적 위상이 높았다)처럼 원하는 대로 이야기를 전개할 자유와 권리가 있으며, 작품에 이 인물들이 필요하다고 생각했기 때문에 그려 넣었다

파울로 베로네제, 최후의 만찬('레비의 집에서 열린
향연'으로 재명명), 캔버스에 유채, 5.56×12.8m,
1573년, 갤러리아 델 아카데미아, 베네치아

고 답변했다. 결국 그는 3개월 안에 자신의 비용으로 그림 내용을
변경하라는 판결을 받았다. 그러나 베로네제는 이에 불복하고 그림
의 내용을 고치지 않았다. 대신 그는 종교화로 보이지 않도록 그림
의 제목을 <레비의 집에서 열린 향연>으로 바꾸어버렸다.

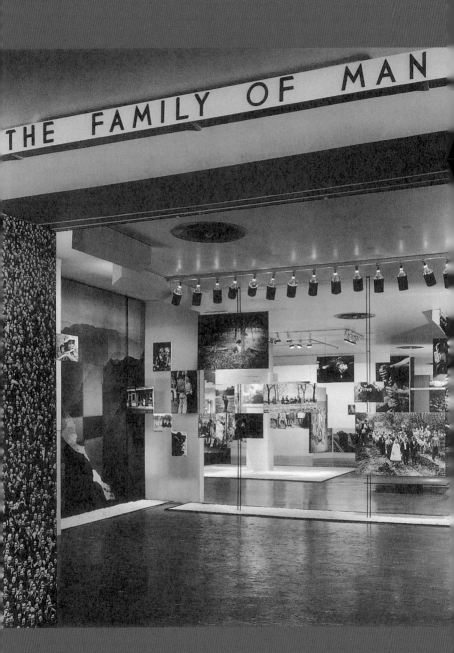

에드워드 스타이켄이 기획한 인간가족전 전시 장면,
에즈라 스톨러 사진, 1955년, 뉴욕 현대미술관,
뉴욕

The Family of Man
Edward Steichen

인간가족전

관람객을 끌고자 하는 블록버스터전이 최근 우리나라에서도 심심치 않게 열리고 있다. 그런데 오늘날처럼 전시가 많지 않았던 1950년대에 이미 국내에서 30만 명이라는 관람객을 기록한 전시가 있었다. 바로 1957년 4월 경복궁미술관에서 열렸던 '인간가족전'이다. 이 전시는 본래 뉴욕 현대미술관의 사진부 부장이었던 에드워드 스타이켄(Edward Steichen, 1879-1973년)이 1955년 개관 25주년을 기념하여 기획한 전시였다. 당시 스타이켄은 이미 화려한 경력을 가진 사진작가였다. 그는 탄생, 출산, 사랑, 가족, 장례 등 다양한 인종의 희로애락을 주제로 인간 경험의 보편성을 다루는 전시를 기획하고자 했다. 인종과 이념은 다를지라도 전 세계인은 한 가족이라는 이 주제는 제2차 세계대전과 그 후의 미국과 소련의 냉전을 경험하던 당시 사람들에게 정치적인 현실보다는 인간에 대한 신뢰와 순수성을 깨닫게 하는 전시였다.

스타이켄은 우리나라를 포함한 68개국의 나라에서 찍은 약 500점의 리얼리즘 작품들을 모았는데 당시 유명했던 사진 잡지 《라이프》에서 약 20퍼센트 이상이 선택되었다. 이 중에는 도러시아 랭, 마거릿 버크화이트 등 사회적 다큐멘터리 작가들이나 로버트 프랭크, 다

이앤 아버스, 리처드 에버던 등 유명 사진작가들의 작품도 포함되어 있었지만 무명 작가들도 많았다. 모두 273명의 작가 중 미국인이 163명, 유럽인이 70명으로 거의 서구 작가들이 중심이었다고 할 수 있다.

인간가족전을 돋보이게 했던 큰 요인은 전시의 디스플레이였다. 스타이켄과 전시 디자이너 폴 루돌프는 작가 개인의 시각보다 전시의 주제에 맞춰 작품을 선정하고, 자신들이 원하는 목적에 따라 사진을 잘라내거나 확대했다. 어떤 사진들은 거의 벽화 크기로 확대하기도 했는데 이와 더불어 극적인 조명과 투명한 벽면 설치 등으로 그때까지 보지 못하던 아주 획기적인 디스플레이로 주목을 받았다.

예술적 가치보다는 대중적 미디어로서의 사진의 역할이 강조된 이 전시는 뉴욕에서만 25만의 관객이 보러 왔고, 미국공보처(USIS)의 후원으로 37개국을 순회하면서 900만이라는 경이적인 관람객 수를 기록하였다. 그런데 이 전시에 대해 일반 대중과 전문가들의 시각은 달랐다. 스토리텔링을 강조하고 역동적으로 전시된 이 전시에 대한 일반 대중들의 반응은 대체로 호의적이었으나 전문가들 사이에는 비판이 많았다. 사진작가들은 전시 기획자의 의도가 너무 강해 각 사진의 의미가 제대로 전달되지 않았다고 불평했고, 비평가 수전 손택은 일상이 지나치게 단순화되고 감상주의로 흘렀다고 보았으며, 롤랑 바르트는 정치적인 현실을 외면하게 한다고 비난했다. 가장 많이 제기된 비판은 미술관의 사진 전시가 예술적이거나 실험적인 작품을 외면하고 대중성을 우선했다는 점이었다. 미술관 전시는 예술성이 먼저일까 아니면 대중에게 어필하는 전시가 먼저일까? 대중성과 예술성의 균형에 대한 논쟁은 아직도 계속되고 있다.

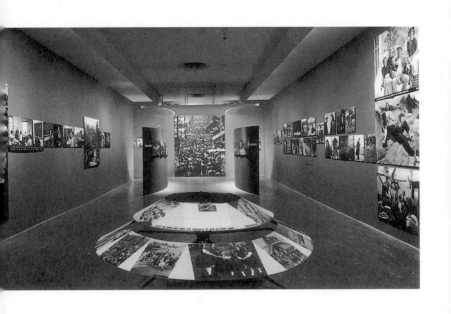

오르세미술관

전시의 정치학

1986년에 개관한 파리의 오르세미술관은 원래 1900년 파리 만국 박람회 때에 지은 화려한 보자르 양식의 기차역을 개조한 건물이다. 이 미술관 건립이 거론되기 시작한 것은 1970년대 퐁피두 대통령 때부터로, 프랑스 미술의 최고봉이었던 19세기 미술품을 전시하려는 목적이었다.

문제는 19세기 미술 전시의 기점을 언제부터로 보는가였다. 퐁피두 대통령은 1860년대에 탄생한 인상주의 미술 이후의 전시관으로 만들기를 바랐고, 미술관 건축이 시작되던 1978년 당시 지스카르 데스탱 대통령은 1830년 혁명을 그린 들라크루아의 ‹민중을 이끄는 자유›부터 시작하기를 원했다. 한편 큐레이터인 프랑수아 카생은 마네의 ‹풀밭 위의 식사›가 낙선전(Salon des Refusés)에 전시된 1863년이야말로 미술사의 전환점이자 현대미술의 시점으로 보았다.

미술관이 완공되고 전시를 준비하면서 논쟁은 절정에 다다랐다. 1981년 사회주의 정권을 창출한 프랑수아 미테랑 대통령이 미술관 위원회의 부위원장으로 임명한 역사학자 마들렌 르베류는 노동자

봉기가 일어났던 1848년과 그 이후에 등장한 사실주의 미술이야말로 19세기 미술의 전환점이 되었다고 주장하면서 관장과 학예실의 반대를 물리치고 자신의 안을 관철했다. 미술관 1층에는 쿠르베, 밀레 등의 사실주의 회화가 전시되었고 일반인에게 가장 잘 알려진 인상주의나 후기인상주의 화가들의 작품은 3층으로 올라가게 되었다. 2층에는 그동안 미술사에서 중요하게 생각하지 않았던 아카데미적인 살롱 회화들이 전시되었다. 이에 대해 미국의 «뉴욕 타임스»는 아래층에서 시간을 허비하지 말고 위층부터 보는 것이 좋을 것이라는 기사를 싣기도 했다. 르베류는 미술품은 역사적 자료와 함께 전시되어야 한다고 주장하면서 드가의 작품인 ‹다리미질하는 사람›을 당시 사용하던 다리미와 같이 전시하고자 했으나 미술 전시는 역사 교과서가 아니라는 반발에 부딪쳐 결국 실현되지는 못했다.

세 명의 대통령과 더 많은 숫자의 문화부 장관을 거치면서 완성된 오르세미술관에 대해 미국의 마이클 브랜슨은 1988년에 쓴 글에 개관한 지 일 년 조금 지난 오르세미술관은 이미 20세기에 가장 많은 논쟁을 낳은 미술관이 되었다고 평했다. 이 논쟁은 정부, 정치인, 역사학자, 학예직, 여론 중 누가 더 결정권을 가지느냐의 문제이기도 했다. 결과적으로 당대에 조롱당했던 인상주의 작품들과 반대로 당대에는 최고의 작품들로 평가받았으나 그 후 현대미술사에서 낮게 평가되어 수장고 속에만 있던 살롱 미술이 한자리에 자리 잡게 되었다. 어떤 사람들은 이것은 마치 사회주의 정권인 미테랑 대통령이 선거에 지자 파리 시장이던 보수파 자크 시라크를 총리로 임명해 소위 '코아비타시옹(cohabitation, 동거)' 정부를 만든 것과 같은 맥락이라고 평하기도 한다.

현재도 이 골격을 대부분 그대로 유지하는 오르세미술관은 공예품, 가구, 건축 모형 등을 상당수 전시하고 있다. 전시를 둘러싼 정치적 이념 논쟁을 모르는 대부분의 관람자들에게 이 미술관의 전시는 일목요연하게 보이진 않는다. 그럼에도 미술 활동이 당대의 사회나 삶과 밀접한 관계를 갖고 있으며 미술사의 흐름을 보는 시각에는 단 하나만의 정답은 없다는 사실을 깨닫게 한다.

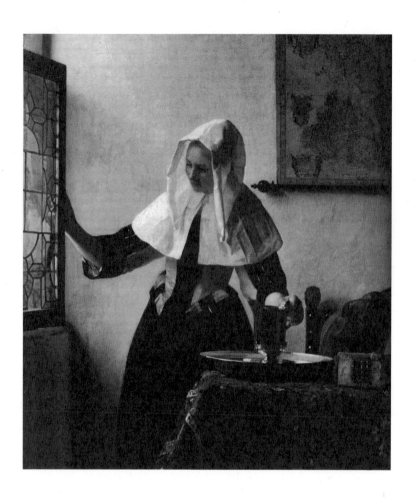

요하네스 베르메르, 물 주전자를 쥐고 있는 여인,
캔버스에 유채, 45.7×40.6cm, 1662년경,
메트로폴리탄미술관, 뉴욕

073
Young Woman with a Water Pitcher
Johannes Vermeer

베르메르의 위작

'진주 귀걸이를 한 소녀'라는 영화가 있다. 스칼렛 요한슨과 콜린 퍼스가 주연한 이 영화는 17세기 네덜란드의 델프트에서 활약했던 화가 베르메르가 그린 동일한 제목의 그림에서 영감을 받은 픽션이다. 19세기 중엽에야 진지한 연구가 시작된 요하네스 베르메르(Johannes Vermeer, 1632-1675년)의 생애는 영화와는 달리 아직도 확실하지 않은 부분이 많다. 베르메르가 그동안 거의 알려지지 않았던 이유는 그가 화가이면서 주 직업은 화상이어서 그림을 팔기 위해 그릴 필요가 없었고 또 아주 세심하고 느리게 작업해 작품 수가 아주 적었기 때문이었다.

베르메르는 빛이 들어오는 커다란 창문이 있고 벽에는 지도나 그림이 걸려 있는 자그마한 방을 배경으로 여성의 일과나 남녀가 음악을 연주하는 장면들을 즐겨 그렸다. 그에게 가장 중요한 것은 빛이었다. 차갑고 섬세한 빛의 흐름은 친밀한 공간 속에서의 물체의 구조와 색채의 변화를 미묘하게 포착한다. 〈진주 귀걸이를 한 소녀〉도 세속의 일상에서 벗어나 꿈과 같이 조용하고 신비스러운 분위기를 준다. 화가는 소녀를 감상적으로 접근하기보다는 그가 즐겨 사용하던 노란색과 푸른색으로 맑고 정밀하게 표현했다. 그의 작품들은 대

부분 소품이지만 완벽한 질서와 시각적 화음, 인물들에서 느껴지는 마법에 걸린 듯한 고요함은 그를 17세기 네덜란드의 대표적인 화가로 인정받게 하였다.

현재 알려진 베르메르의 작품은 약 36점이다. 미술사학자들은 언젠가 그의 작품들이 더 나타날지도 모른다는 희망을 가지고 있었다. 이러한 희망을 이용한 사람이 바로 한 판 메이헤런(Han van Meegeren, 1889-1947년)이었다. 사실 묘사에 탁월했던 이 화가는 20세기 초 추상미술이 대세가 되자 재능을 인정받지 못했다. 그는 평론가들이 자신의 그림을 제대로 평가하지 못한다는 불만을 품고 위작을 그리기로 작정했다. 그는 베르메르의 물감과 터치를 연구했다. 그런 다음 17세기 무명 화가의 그림을 사서 물감을 벗겨내고 그 캔버스 위에 베르메르처럼 그리고 사인을 했다. 저명한 미술사학자들이 모두 속아 넘어가 이 위작들은 대가들의 작품과 같이 미술관 벽에 걸리게 되었다. 그런데 제2차 세계대전이 끝날 무렵 나치가 오스트리아의 소금광산에 숨겨두었던 미술품들이 발견되고 그 속에 전혀 알려지지 않았던 베르메르의 작품이 나타났다. 사실은 메이헤런이 그린 이 작품은 히틀러의 오른팔이었던 헤르만 괴링 원수의 손에 들어가 있었던 것이다. 메이헤런은 국보급 작품을 적에게 팔았다는 반역 혐의를 받았고 이는 사형에 처해질 수 있는 범죄였다. 반역자가 될 것인가 사기꾼인 것을 고백할 것인가의 갈림길에서 그는 결국 자신이 위작범이라는 사실을 밝혔다. 경찰이 믿지 못하자 그는 위작의 제작 과정을 실연했다고 한다.

위작은 고대부터 계속 존재했다. 미술 작품의 가격이 천문학적으로 뛰어오른 오늘날에는 전문적인 위조자가 더 많아졌다고 한다. 우리

나라에서도 이우환이나 천경자 작품의 진위 문제가 크게 불거진 적이 있었다. 전문 감정가들의 안목도 믿지 않게 되다 보니 앞으로는 과학적 판별 방식에 더 의존해야 될 것 같다. 유명한 미술사학자이자 뛰어난 감식가였던 막스 프리드만은 90세가 넘어 눈이 어두워졌어도 작품 앞에 있으면 직감으로 진품인지 아닌지 알았다고 한다. 그와 같은 학자들의 전설은 끝나고 만 것일까?

프락시텔레스, 크니도스의 비너스(로마 시대의
모작), 대리석, 2.03m, 기원전 330년경,
바티칸미술관, 로마

누드 미술과 검열

영국의 미술사학자 케네스 클라크는 영어에서 '누드(nude)'와 '네이키드(naked)'의 의미에는 차이가 있다고 설명했다. '누드'는 문화적인 용어고 '네이키드'는 남이 보면 창피한, 옷을 벗은 상태 즉 일상적인 용어라는 것이다. 그의 설명에도 불구하고 고대로부터 수없이 제작해온 누드 작품들을 모두 문화적인 의미로 받아들인 것은 아니다. 그리스의 조각가 프락시텔레스가 제작한 ‹비너스›는 크니도스섬에 있었는데 너무 아름다워 밤에 선원들이 몰래 찾아가 껴안았다는 일화도 전해온다. 최근의 페미니스트 미술사학자들은 비스듬히 누워 수동적인 자세를 취한 여성 누드들은 대부분의 화가가 남성이었던 과거에 남성의 시선으로 그린 것이며, 언제든지 쉽게 소유할 수 있다는 환상을 준다고 해석하기도 한다.

벗은 인간의 몸은 현대미술에서도 끊임없이 미술가들의 집요한 추구의 대상이 되었다. 1970년대에 미국의 사진작가 로버트 메플소프(Robert Mapplethorpe, 1946-1989년)는 유명 인사들의 초상 사진이나 자화상, 그리고 정교하고 매혹적인 꽃 사진도 찍었지만 동성애자, 성전환자 들의 누드를 많이 찍었다. 그의 누드 사진 중에는 신체를 고전적인 균형과 당당함으로 표현한 작품들 외에 언더그라운

드 잡지에서나 다루던 사디즘이나 마조히즘적 행위, 동성애자들의 성행위 중 신체를 결박하거나 처벌하는 등의 주제들도 있어 사진작가의 예술 작품으로는 충격을 주었다. 메플소프 자신은 충격을 주기 위해 찍은 것이 아니라 아무도 예상하지 못한, 아무도 이제까지 찍지 못한 사진들을 찍고 싶었다고 말했다. 그와 같이 살았던 가수 패티 스미스는 그가 동성애를 신비로운 남성의 경험으로 끌어올렸다고 언급했다.

메플소프가 1989년에 42세의 나이에 에이즈로 사망한 지 일 년 후, 개인전 '로버트 메플소프, 완벽한 순간'이 국립예술기금의 지원을 받아 필라델피아와 시카고에서 전시를 한 후 워싱턴 D.C.에 있는 코코란 갤러리에서 순회 전시를 할 예정이었다. 그런데 이 전시가 열리기 전에 작품을 미리 본 미술관 고위 관계자와 국회의원 들은 경악했고, 문제가 될 낌새가 보이자 코코란 갤러리에서는 전시를 취소해버렸다. 전시가 취소된 날 밤, 이 지역의 미술가들은 메플소프의 작품을 코코란 갤러리의 외벽에 프로젝터로 크게 비추며 항의했다. 이러한 반응에도 공화당의 보수 강경파 제시 헬름스 상원 의원은 100명의 다른 국회의원과 함께 국가의 예산으로 지원하는 전람회는 윤리적으로 적절한 선을 지켜야 한다는 법안을 제출했다. 그후 이 전시를 강행했던 신시내티 현대미술센터의 관장은 외설 전시라는 명목으로 고소당해 재판을 받았으나 나중에 풀려났다. 메플소프 전시 취소와 이어진 파문은 예술과 검열이라는 이슈를 내건 문화 전쟁을 촉발했다. 미술계에서는 표현의 자유를 제한하는 검열이라는 반대 성명을 내며 거세게 반발했고 예술 작품이 외설이냐 아니냐는 누가 결정하는 것인가의 문제도 거론되었다. 이후 미술관들이 국가보다 개인의 지원금에 더 많이 기대게 된 것도 이러한 여파

의 영향으로 볼 수 있다. 클라크의 말대로 누드를 단지 문화적으로만 바라보기는 쉽지 않은 것 같다.

레오나르도 다빈치, 모나리자, 패널에 유채,
77×53.5cm, 1503-1506년경, 루브르박물관, 파리

Mona Lisa
Leonardo da Vinci

명화의 수난

해외의 유수한 미술관에서 일어난 미술품의 도난 사건들이 가끔 언론에 보도된다. 대부분 유명한 작품들이고 인터폴이 인터넷 등으로 수배하기 때문에 팔기가 어려울 것으로 전문가들은 보고 있으나 어느 개인 소장가의 손에 들어가면 다시는 공개가 안 될 수도 있다. 값비싼 미술품들은 오래전부터 개인이나 집단의 욕심 때문에 도난 또는 도굴의 대상이 되어왔다. 고대 이집트에서 피라미드 속에 파라오와 함께 묻힌 값비싼 공예품들은 늘 도굴의 표적이 되었다. 제2차 세계대전 때 나치 독일이 유럽 미술관들의 귀중한 미술품들을 조직적으로 압수해 소금광산에 숨겨둔 이야기는 잘 알려져 있다.

도난당했던 미술품 중에서 가장 유명한 걸작품은 레오나르도 다빈치(Leonardo da Vinci, 1452-1519년)의 〈모나리자〉이다. 1911년 루브르박물관에서는 전시되었던 〈모나리자〉가 감쪽같이 사라져버리자 일주일 동안 문을 닫고 수사를 했다. 루브르박물관을 불태워버려야 한다고 말하곤 했던 시인 아폴리네르도 혐의를 받았고 그와 어울리던 피카소까지 의심을 받았으나 무혐의로 풀려났다. 이 그림은 2년 동안이나 자취를 알 수 없다가 결국 루브르박물관의 직원이었던 이탈리아인 빈첸초 페루자의 아파트에서 발견되었다. 피렌체의

우피치미술관에 팔려고 교섭하다가 붙잡힌 그는 이탈리아 태생인 레오나르도의 ‹모나리자›는 조국으로 돌아가야 한다는 생각에 훔쳤다고 말했다.

피렌체의 부유한 비단 상인이었던 프란체스코 델 조콘도의 부인 리자 게라르디니를 그린 ‹모나리자›는 레오나르도가 가장 정성 들인 그림이었다. 그는 1503년부터 1506년경 사이에 이 작품을 그렸으나 만족하지 못하고 1516년에 프랑스의 프랑수아 1세의 초청을 받아 앙부아즈 성에 머물고 있을 때에도 이 작품을 가지고 갔다. ‹모나리자›는 그가 죽은 후 조수였던 살라이에게 넘어갔으나 다시 프랑수아 1세가 구입해 프랑스 왕가의 소장품이 되었고, 1797년부터 루브르박물관에서 전시되고 있었다.

되찾았던 이 작품의 시련은 여기에서 그치지 않았다. 제2차 세계 대전 중에는 전란의 위험을 피해 프랑스에서 여러 번 옮겨졌으며, 1956년에는 한 볼리비아인이 작품에 돌을 던져 왼쪽 팔꿈치 부분의 물감이 떨어져 나갔고, 1974년에 동경에서 있었던 전시에서는 한 여성이 붉은색 페인트를 뿌리기도 했다. 보존상의 문제도 발견되었는데 나무 패널에 유화로 그린 이 작품은 나무가 미세하게 갈라지는 현상이 나타나기도 했다. 이제 ‹모나리자›는 더 이상 쉽게 감상할 수 없게 되었다. 루브르박물관은 커다란 방탄유리를 치고 그 안에 작품을 걸었기 때문이다. 이렇게 보호를 했기 때문에 2009년에 프랑스 시민권을 거부당한 한 러시아 여인이 항의의 표시로 그림을 향해 유리컵을 던졌지만 무사했다.

오늘날 루브르박물관은 입구에서부터 모나리자가 걸린 전시실로

향하는 화살표가 붙어 있고 수많은 관광객들이 유명한 ‹모나리자› 앞에 장사진을 치고 있다. 겹겹이 몰려 있는 관람객 사이에서 발돋움을 하고 애써보지만 사실상 작품이 유리에 반사되어 잘 보이지 않는다. 세계에서 단 한 점인 이 작품을 보호해야 하면서도 미술품은 인류 공동의 재산이므로 많은 사람에게 공개해야 한다는 두 가지 명제를 모두 만족시키기는 지금도 쉬운 일이 아니다.

퇴폐미술전 포스터, 1937년

Poster for the Exhibition 'Degenerate Art'

나치의 탄압을 받은 전시

'모뉴먼츠 맨'이라는 영화가 있다. 맷 데이먼, 조지 클루니가 나오는 이 영화는 제2차 세계대전 중 나치 독일이 유럽 박물관들에서 약탈하고 압수해 숨겨둔 수천 점의 미술품들을 찾기 위해 결성된 연합군 전담팀의 활약에 대한 영화로, 실화에 바탕을 두고 있다. 나치는 독일의 미술관에도 들이닥쳤다. 현대미술을 혐오한 히틀러는 문화부 장관 괴벨스를 앞세워 독일의 공공 미술관에서 소장된 약 만 7000점의 현대미술품을 퇴폐적이라는 이유로 몰수하였다. 여기에는 렘브루크, 오토 딕스, 에밀 놀데 등 독일의 대표적인 표현주의 작가들도 있었지만 반 고흐, 피카소 등 외국 작가의 작품들도 포함되었다. 퇴폐적(entartete)이라는 단어는 생물학적으로 퇴화된 상태를 의미하는 정신 질환적 용어로 엄밀히 말하면 나치의 목표에 부합하지 않은 모든 것을 의미했다. 원래 화가 지망생이었으나 미술 아카데미에 입학하지 못하고 꿈이 좌절되었던 히틀러는 당시 독일 미술계를 휩쓸고 있던 왜곡된 형태와 강렬한 색채를 사용한 표현주의 운동이나 허무적인 다다 운동을 불건전하고 정신병적인 것으로 보았던 것이다.

이러한 문화의 광기가 정점을 이룬 것은 1937년 뮌헨대학의 고고

학 연구소였던 건물에서 열린 '퇴폐미술전'이었다. 이 전시는 이 건물 바로 건너편에 준공한 독일미술의 전당(Haus der Deutschen Kunst)에서 열린 '위대한 독일미술전'과 비교하기 위해서 개최된 것이었다. 위대한 독일미술전에는 주로 아카데믹한 작품들 580점이 질서 정연하게 전시되었는 데 비해 퇴폐미술전에는 퇴폐 미술로 낙인찍힌 100여 명의 작가의 약 700점에 달하는 회화, 조각, 사진, 판화, 책 등이 프레임도 없이 어수선하게 마구 섞여 걸렸다. 중간중간 현대미술을 조롱하거나 경멸하는 문구나 표어가 붙어 있었다. 또 인플레이션을 고려하지 않은 전쟁 전의 비싼 그림 가격과 작품을 판매한 화상과 미술관의 이름 등이 쓰여 있어, 이런 작품들을 국민의 세금으로 구매한 미술관 관장들을 비난하게 만들었다. 히틀러 자신도 개막 3일 전에 와서 관람했던 이 전시는 4개월간 계속되었고 무려 200만 명이 관람하였다. 이것은 위대한 독일미술전 관람객의 다섯 배에 달하는 숫자였다. 이 많은 관람객들이 과연 나치가 선전의 장으로 의도한 전시의 작품들을 혐오하기 위해 왔었을까 하는 의문이 든다.

히틀러는 고전주의를 좋아했다. 그에게 독일이 대변하는 미래 비전의 표현은 돔이나 개선문을 사용하는 고대 그리스와 로마의 고전주의 양식으로, 당대의 모더니즘 건축과는 동떨어진 것이었다. 미술가로서의 꿈을 아직도 버리지 못하던 그는 고전 양식으로 새로운 사회질서를 제시하는 제3제국의 도시와 건축 프로젝트를 실현하고자 했다. 그 첫 번째 프로젝트가 수도 베를린의 도시 개조였고 이 임무를 맡았던 건축가는 당시 히틀러의 총애를 받던 30대의 알베르트 슈페어(Albert Speer)였다. 그러나 제2차 세계대전이 패전으로 끝나면서 히틀러의 웅장한 계획은 실패로 돌아갔고 슈페어는 전범으로

20년 판결을 받고 1966년까지 스판다우 감옥에서 일생을 보냈다. 그의 죄는 그가 계획한 도시와 건축 때문이 아니었다. 그것은 도시와 건축에 드러난 정치성 때문이었다.

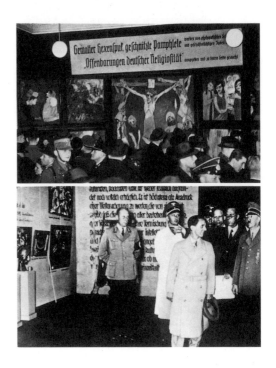

(위) 퇴폐미술전에 출품된 에밀 놀데의 세 폭 제단화 〈예수의 생애〉 위에 걸린 모욕적인 표어
(아래) 퇴폐미술전을 관람하는 히틀러와 괴벨스

카지미르 말레비치, 검은 사각형과 빨간 사각형,
캔버스에 유채, 71.1×44.5cm, 1915년,
뉴욕 현대미술관, 뉴욕

Black Square and Red Square
Kazimir Malevich

러시아 혁명과 말레비치

공산주의와 아방가르드 미술 운동은 분명 어울리지 않는 한 쌍이다. 그러나 1917년 러시아의 볼셰비키 혁명 이후 혁명 정부와 아방가르드 미술가들은 몇 년간 협력 관계에 있었다. 이들이 서로 의기투합한 부분은 바로 기존의 질서를 무시하고 새로운 것을 창조한다는 점에서였다. 혁명 정부는 미술가들이 추구하는 새로운 재료와 소재, 산업체 구조물에 대한 관심, 과학과 미술의 결합이 미래를 약속하는 자신들의 구호와 잘 맞는다고 생각했고, 이 세계를 좀 더 나은 세계와 환경으로 이끌 수 있다고 생각했던 전위 미술가들은 공산주의 정부야말로 자신들이 꿈꾸던 유토피아가 실현된 것으로 믿었다.

혁명을 지지한 말레비치(Kazimir Malevich, 1878-1935년)는 러시아 아방가르드 운동의 주요 화가다. 1915년 그의 작품은 유럽에서 한창 유행하던 입체주의, 미래주의 등에 영향을 받아 자연이나 외부 세계와 완전히 절연한 비대상(非對象) 회화가 되었다. 그의 화면은 기본적으로 사각형으로 구성된다. 〈검은 사각형과 빨간 사각형〉에서 보듯 단순한 정사각형, 직사각형을 교차해 만든 십자가 형태 또는 여러 개의 사각형이 서로의 관계에 의해 역동적이고 긴장된 상태가 되는 추상 작품이었다. 그는 오직 감성과 직관, 그리고 상상력

에 의해 창조된 자신의 그림이 순수한 느낌의 절대성을 보여준다고 말하면서 절대주의(suprematism)를 주창했다. 무한한 우주적 공간과 에너지가 함축된 그의 화면은 그들이 추구했던 초월적인 유토피아를 나타낸다. 그는 이러한 창작 활동 이외에도 교수로서 학생들을 지도했는데 자신의 화실을 배양실이라고 불렀다. 말레비치를 비롯한 러시아 아방가르드 미술가들의 활동은 그때까지만 해도 후진적이었던 러시아 미술을 단번에 유럽 어느 나라보다도 실험적이고 독창적인 것으로 끌어올렸다.

그러나 1924년 레닌이 죽자 실험 미술에 대한 정부의 태도는 변하기 시작했다. 미술은 노동자의 기준에 맞추어야 하며 이젤 회화는 부르주아 회화라고 주장하는 정부와 미술이란 기본적으로 개인의 표현이라고 생각한 말레비치는 마찰을 빚기 시작했다. 이런 문제로 칸딘스키와 샤갈은 각각 1921년과 1922년에 러시아를 떠났으나 말레비치는 계속 남아 있으면서 집필을 하거나 후진 양성을 하고 있었다. 1926년부터 신문에 그에 대한 비난의 글이 실리기 시작했다. 1927년에 그는 베를린의 바우하우스에 전시 준비를 위해 다녀오면서 많은 작품들을 독일에 남겨두었다. 입지가 점점 좁아지자 그는 구상(具象) 미술로 돌아섰으나 그가 그린 농부들은 모두 팔이 없고 얼굴이 비어 있는 인물들이었다. 1930년에 키예프에서 있었던 그의 전람회는 강제로 문을 닫았고 부르주아 화가로 낙인찍혀 모든 창작 활동과 전시를 금지당했다. 그럼에도 말레비치는 추상 회화를 계속 그렸고 예전에 그린 것처럼 연대를 속여 적어 넣었다.

1932년 스탈린은 소위 프롤레타리아 미술인 '사회주의적 사실주의'를 공식 미술로 선언하였다. 말레비치는 병을 이유로 서방국가에 가

서 치료받기를 원했으나 거부되었고 3년 후 암으로 세상을 떠났다. 말레비치의 무덤에는 그의 작품에 걸맞게 사각형의 묘비가 서 있다.

말레비치의 묘비

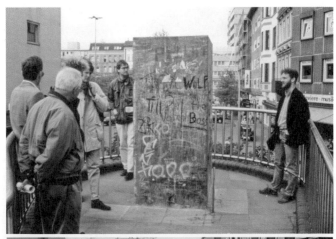

에스터 샬레프 게르츠와 요헨 게르츠, 반(反)파시즘
기념비, 알루미늄 구조물에 납 도금, 12×1×1m,
1986년 설치, 함부르크-하르부르크

(위) 1992년 모습
(아래) 완전히 땅속으로 들어간 1993년 모습

Monument against Fascism
Esther Shalev-Gerz, Jochen Gerz

카운터 모뉴먼트

미국의 알링턴 국립묘지에는 ‹해병대 전쟁 기념 조각›이 있다. 제 2차 세계대전의 막바지에 태평양의 이오지마(硫黃島)에서 벌어진 치열한 전투 끝에 미국 군인들이 섬 꼭대기에 있는 수리바치산에 성조기를 꽂는 장면을 재현한 조각으로, 1954년 팰릭스 드 웰든(Felix de Weldon) 작품이다. 이 조각은 사진을 바탕으로 한 것인데, 그 사진은 성조기를 꽂는 역사적인 첫 순간이 아니라 더 큰 성조기로 바꾸는 두 번째 장면을 마침 그곳에 도착한 사진기자가 찍은 것이었다. 주요 신문에 이 사진이 보도되면서 두 번째 성조기를 꽂은 군인들이 더 유명해졌고 미국의 영웅으로 떠받들어졌다. 전쟁의 영웅들을 높은 단 위에 올려놓고 우러러보게 하는 이 조각은 이후 미국 군인과 애국심의 아이콘이 되었다.

‹해병대 전쟁 기념 조각›은 고전적이며 전형적인 모뉴먼트다. 고대 로마의 개선문에서부터 도시의 공간에서 흔히 볼 수 있는, 단 위에 서 있는 영웅적 동상에 이르기까지 이러한 기념물들은 국가의 기본적 가치와 집단적 기억을 전달하고 국민을 단합시키며 국가의 정체성을 확인하게 만든다. 그런데 첨예하게 대립된 시각의 차이가 있거나 인식이나 기억이 서로 공유되지 않고 개인마다 다를 경우, 공공

공간에 기념비를 세운다는 것은 어떻게 기억될지를 강요하는 것이며 각자의 이해와 해석을 어렵게 한다는 논쟁이 1980년대부터 일어났다. 특히 나치의 유대인 학살과 관련한 기념비가 곳곳에 세워진 독일에서는 영원한 가치를 강조하는 모뉴먼트에 대항하는 '카운터 모뉴먼트' 운동이 시작되었다.

카운터 모뉴먼트로 알려진 기념물들은 일시적이며, 흔적만 남기고 사라지거나 일상에서 눈에 잘 띄지 않는 종류의 모뉴먼트였다. 1992년 독일의 조각가 귄터 뎀니히(Gunter Demnig)는 나치에 희생된 사람들이 살던 집이나 작업장에 가로세로 각 10센티미터의 작은 놋쇠의 네모난 입방체에 이름과 생몰년 등을 적어 벽이나 바닥에 설치하기 시작하였다. ‹발에 채이는 돌›이라는 제목의 이 작업을 통해 뎀니히는 희생자 개인을 기억하게 하고 싶다고 말한다. 현재에도 계속되는 이 작업은 지금까지 유럽 18개국에 약 5만 개의 입방체가 설치되었다.

요헨 게르츠(Jochen Gerz, 1940-)와 에스터 게르츠(Esther Shalev-Gerz, 1948-)가 1986년 함부르크 시내에 세운 ‹반(反)파시즘 기념비›는 약 12미터 높이의 강철에 납을 씌운 네모난 기둥으로 세워졌다. 이 조각은 나치 독일에 의해 학살당한 유대인을 기념하기 위한 것인데, 기둥 표면에 이름이나 의견을 쓰라는 안내문이 7개 국어로 적혀 있고 철필이 달려 있었다. 납으로 처리된 표면에 관람자들이 글을 쓰고 공간이 채워지면 이 기념비는 조금씩 땅 아래로 내려가서 다른 사람들이 또 그 윗부분에 글을 쓸 수 있게 고안되었다. 약 7만여 명의 글이 담긴 이 기념비가 완전히 땅 아래로 내려간 것은 7년 후인 1993년이었다. 물론 모든 시민들이 이 기념비를 좋아한

것은 아니었다. 글이나 낙서로 인해 지저분했고, 네오 나치들이 하켄크로이츠(Hakenkreuz, '갈고리 십자가'라는 뜻으로 독일 나치즘의 상징)를 그려놓기도 했기 때문이다. 그러나 이 기념비는 그동안 나치의 행위에 대해 침묵으로 일관했던 독일인들을 공개적인 토론의 장으로 끌어내는 데 성공했다. 작가들은 기념비를 세우는 것보다 더 중요한 것은 불의에 대응하는 사람들이라고 보았던 것이다.

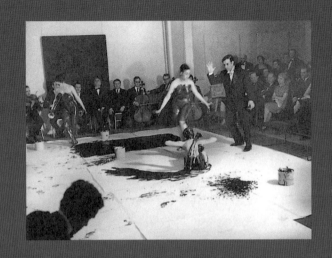

이브 클랭, 청색 시대의 인체 측정, 1960년,
현대예술국제갤러리에서 열린 퍼포먼스, 파리

Anthropométries of the Blue Period
Yves Klein

한 아방가르드의 죽음

관습이나 금기를 깨뜨리고, 자신의 행동이나 표현이 그 시대에는 이해되지 않더라도 새롭고 실험적인 영역을 개척하는 예술가들을 전위 또는 프랑스어로 아방가르드(avant-garde)라고 한다. 원래는 대규모의 군사작전에 앞서 위험을 무릅쓰고 적지를 탐험하거나 행로를 만들어내는 소수의 정예 군인들을 의미하는 이 용어가 예술가에게 사용되기 시작한 것은 대략 19세기 중반부터이다. 그 이전에는 미술 작품에 대한 평가나 기준이 미술가, 평론가, 그리고 애호가 사이에 어느 정도 일치되었으나, 19세기 중반 이후 미술 작품이 주문제작에 좌우되지 않고 화랑에서 팔리게 되자 미술가들은 기존의 관습에 반발하면서 자신의 감정과 세상을 바라보는 시각을 표현하고 자신의 목소리를 내기 시작하였다.

아방가르드는 시대나 나라에 따라 조금씩 그 성격이 달랐다. 제2차 세계대전 이후의 아방가르드 미술가들도 기존의 예술 세계에 거세게 도전했다. 당시 아방가르드 미술가들의 주요 특성은 공공장소에서 실행하던 스펙터클한 퍼포먼스나 해프닝 같은 것으로 예술과 생활의 결합이나 미술, 음악, 연극의 경계 허물기였다. 이들은 작품이 마치 상품처럼 거래되는 미술 시장에 반발하였다. 미술은 아이디어

가 중요하며, 회화와 조각같이 반드시 물리적인 대상일 필요가 없다고 보았다. 이들은 사고팔 수 없는 미술, 관객 속으로 더 직접 파고들 수 있는 미술을 추구했다. 캔버스, 붓, 끌 대신 신체를 사용하는 행위 미술 또는 퍼포먼스는 하나의 대안이었다. 전후 독일에서 활약하던 전위예술가 백남준은 어둠 속에서 바이올린을 아주 천천히 들어 올렸다가 불이 켜지면 아래에 있는 책상에 내리쳐 부수는 퍼포먼스를 하기도 하였다.

프랑스에는 이브 클랭(Yves Klein, 1928-1962년)이라는 아방가르드 행위 미술가가 있었다. 그는 살아 있는 여인의 신체를 붓 대신으로 사용했다. 그는 1960년 파리의 한 갤러리에서 '인체 측정(Anthropométries)'이라는 타이틀을 붙인 개인전에서 여성 누드 모델에게 푸른색 물감을 발랐고, 관중들 앞에서 모델들은 화가의 지시에 따라 캔버스에 몸을 비벼 화면에 푸른색 자국을 남기는 행위를 했다. 일본에서 유도를 배워 검은 띠를 딴 그는 유도 선수들이 매트에 흘린 땀으로 인해 신체의 흔적이 남는 것과 히로시마에 원자폭탄이 떨어졌을 때 피해자들의 그을린 신체가 남긴 흔적을 보고 영감을 받았다고 한다. 그러나 아방가르드들은 쉽게 받아들여지지 않았다. 클랭의 이 퍼포먼스는 그의 허락 아래 파올로 카바라가 촬영했는데, 그 장면이 영화 '몬도 카네(Mondo Cane, 개 같은 세상)'에 포함되었다. 이 영화의 성격을 잘 몰랐던 클랭은 자신의 행위 미술이 왜곡되어, 1962년 칸 페스티발에서 기이하고 충격적인 문화를 소개하는 한 장면으로 상영되자 충격을 받고 심장마비를 일으켜 몇 주 후 34세의 나이로 세상을 떠나고 말았다.

요즈음에는 새로운 미술의 영역을 개척하려는 충동 자체가 하나의

전통이 되었다. 대중의 문화 의식도 높아지면서 더 이상 난해한 미술에 충격받거나 분노하지도 않는다. 고립되고 저항적인 성격의 아방가르드의 의미는 이제 사라진 것일까?

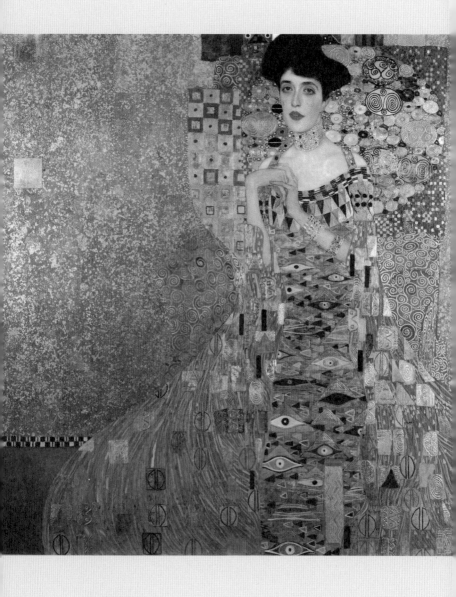

구스타프 클림트, 아델레 블로흐 바우어의 초상 I,
캔버스에 유채, 금박과 은박, 138×138cm, 1907년,
노이에갤러리, 뉴욕

Adele Bloch-Bauer I
Gustav Klimt

클림트의 초상화

19세기 말 비엔나는 인구가 200만 정도로 유럽에서 네 번째로 큰 도시였다. 비엔나 중심부에 건설된 링 거리(Ring strasse)는 신고전주의 양식과 고딕 양식 등으로 지어진 국회, 오페라 극장, 교회 등 공공건물이 즐비하게 들어서면서 화려함을 과시했다. 근대화되는 도시의 삶 속에서 인간의 본능과 욕망, 자유로워진 남녀의 관계는 비엔나의 문학가들의 주제로 자주 등장하기 시작했다. 인간의 성과 애욕의 문제를 연구한 지그문트 프로이트(Sigmund Freud)가 『꿈의 해석』을 쓴 것도 바로 이때 비엔나에서였다. 미술에서는 대표적인 화가가 구스타프 클림트(Gustav Klimt, 1862-1918년)였다. 클림트가 그린 남녀는 결코 직접적이지 않고 시사적이며, 확실하게 포착하기 어려우나 감지할 수 있는 분위기, 즉 에로티시즘의 쾌락이 건강한 남녀의 관계가 아닌 데카당(décadent)하고 사악하기까지 하며 자기 파괴로 몰고 갈 수 있는 위험이 내포되었음을 느끼게 된다. 이러한 도발적인 표현은 프로이트가 파헤친 인간의 비밀스러운 욕망과 억압에서 도출된 이미지들이었다.

클림트는 원래 사실적인 그림을 그려 일찍부터 두각을 나타냈던 화가였다. 그런데 동생이 죽고 몇 년의 공백기를 가진 후 1897년부터

그의 양식은 달라지기 시작했다. 그림은 아르누보의 구불거리는 선, 감각적이면서도 데카당한 형태, 정교하면서도 풍부한 장식으로 변화하였다. 과거의 미술과 결별한다는 의미에서 그는 비엔나 분리파라는 그룹을 결성하고 회장이 되었는데 건축가, 공예가 들이 대거 포함되었다.

클림트는 당대 비엔나 최고의 초상화가였다. 일상성을 벗어난 나른하고 화려한 그의 초상화는 돈 많은 비엔나의 사교계의 여인들이 소유하고 싶은 작품 중의 하나였다. 그의 여인들은 극도로 세련되고 우아하며 신비스러우며, 감각적인 선과 화려한 색채로 장식되었다. 1907년에 제작한 〈아델레 블로흐 바우어의 초상 I〉은 그중 가장 대표적인 작품으로, 기업가였던 페르디난트 블로흐 바우어의 부인 아델레를 그린 그림이다. 머리 주변의 원과 곡선의 장식이 마치 후광처럼 빛나고, 전체의 황금색 색채와 사각형, 소용돌이 형태의 패턴은 비잔틴 모자이크를 연상시킨다. 얼굴과 손은 사실적이지만 위치가 불확실하게 서 있는 이 여성은 배경의 그림과 꽃과 더불어 하나의 장식적 요소가 되어버렸다. 이 초상화를 응접실에 놓고 감상하던 아델레는 1925년 이 작품을 오스트리아 국립갤러리에 기증하겠다는 유언을 남기고 세상을 떠났다. 1938년 나치는 이 그림을 몰수했으나 아델레가 유대인이라는 점을 숨기기 위해 그림의 제목을 '황금빛 여인'으로 바꾸어 오스트리아 국립갤러리에 팔았다. 그런데 남편 페르디난트는 1941년에 자신의 모든 재산을 조카 마리아에게 물려준다는 유언을 남기고 죽었다. 남편과 부인이 서로 다른 유언을 남긴 셈이다.

극적인 반전은 노년이 된 조카 마리아가 1998년부터 그림을 돌려

받기 위해 투쟁하면서부터였다. 어렸을 때 숙모의 응접실에서 이 그림을 종종 보았던 그는 결국 2006년에 오랜 법정 공방 끝에 그림을 돌려받았다. 나치에게 압수된 미술품이 개인에게 돌아간 몇 안 되는 케이스의 하나였다. 이 그림은 그 후 약 1500억 원(1억 3500만불)이라는 거금에 화장품 회사 에스티로더의 회장인 로널드 로더에게 팔렸고 현재 그가 소유한 뉴욕의 노이에갤러리에 전시되고 있다.

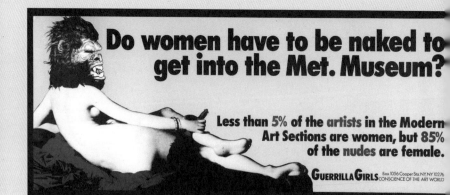

게릴라 걸스 포스터, 여성이 메트로폴리탄미술관에
들어가려면 옷을 벗어야 하는가, 1989년

Guerrilla Girls' Poster, 1989

게릴라 걸스

미국의 미술사학자 H.W. 잰슨이 1962년에 『미술의 역사』라는 개설서를 출간했을 때 학계는 크게 반겼다. 약 600여 쪽과 1100점의 작품 사진이 포함된 이 책은 동·서양의 미술사를 고대에서부터 현대까지 다룬 방대한 저서였기 때문이다. 이 책은 곧 많은 미국의 대학에서 미술사 교재로 사용되었다. 잰슨의 책이 비판을 받기 시작한 것은 1960년대 말 페미니즘 미술 운동이 파급되면서였다. 페미니스트 미술사학자들은 『미술의 역사』에는 여성 미술가의 작품이 단 한 점도 없으며, 그것은 여성들이 창조적인 작업을 못한 것이 아니라 뿌리 깊은 남성 위주의 역사관 또는 남성들의 편견에서 왔다고 보았다. 잰슨은 이에 대해 자신의 책에 들어갈 만한 훌륭한 여성 미술가는 단 한 명도 없었다고 일축했다.

1969년에는 WAR(Women Artists in Revolution)라는 조직이 만들어지고 여러 단체가 결성되면서 여성운동이 본격화되었다. 여성 미술인들은 가부장적인 사회제도나 관습, 그리고 남성 위주의 미술 교육 때문에 여성 미술가들이 차별당했고 두각을 나타낼 수 없었다고 주장하였다. 가장 급진적인 그룹은 '게릴라 걸스(Guerrilla Girls)'였다. 이 그룹은 1984년 뉴욕 현대미술관에서 가장 활발하게 활약하

는 미술가들의 전시에 참여한 169명의 미술가 중 여성이 13명에 불과한 데에 대해 미술관 밖에 모여 항의한 사건을 계기로 만들어졌다. 익명의 여성 미술가, 작가, 공연자, 미술계 교수, 영화 제작자들의 모임인 게릴라 걸스는 커다란 고릴라 마스크를 써 자신의 신분을 비밀에 부쳤다. 복면을 쓴 이유는 중요한 것은 이슈이며 회원의 개인적인 정보는 중요하지 않다는 점 이외에도 신분상의 불이익을 당하지 않기 위해서이기도 하다. 고릴라로 마스크를 선택한 이유는 한 회원이 게릴라를 고릴라(gorilla)로 잘못 쓰면서 서로 비슷한 발음이라는 점에서 착안한 것이었다.

처음에는 일곱 명의 회원으로 시작한 게릴라 걸스는 자신들의 주장을 글과 유머러스한 이미지로 나타낸 포스터를 거리 곳곳과 버스에 붙였고, 대학이나 학회, 전시장에 나타나 유인물을 배포했다. "여성이 메트로폴리탄미술관에 들어가려면 옷을 벗어야 하는가?"라는 문구를 앞세운 포스터는 가장 유명한 포스터다. 19세기의 프랑스 화가 앵그르의 ‹그랑 오달리스크›의 아름답고 고혹적인 얼굴을 고릴라로 대체한 것이다. 이것은 메트로폴리탄미술관에 소장된 여성 미술가의 작품은 전체 소장품의 5퍼센트에 불과하지만 누드 작품의 85퍼센트는 여성 누드라는 사실에 근거한 것이다. 오늘날에도 게릴라 걸스의 활동은 계속되고 있다. 이들의 웹 사이트는 자신들을 성차별, 인종차별, 미술·영화계의 부조리, 정치적인 부패와 싸우는 복면의 어벤저라고 소개하고 있다.

여성운동이 시작된 이후 미술사학자들은 이제까지 미술사의 그늘에 있었던 많은 여성 미술가 발굴에 주력하였고, 그 결과 아르테미지아 젠틸레스키, 조지아 오키프, 프리다 칼로에 대한 새로운 연구

가 나오는 등의 성과가 있었다. 『미술의 역사』도 원저자인 잰슨이
죽은 후 현재까지 네 번의 개정판이 나왔는데 초판보다 여성 미술
가의 작품을 훨씬 많이 포함하고 있다. 그러나 2005년에 조사한 메
트로폴리탄미술관의 여성 작가의 작품 비율은 아직도 5퍼센트에
불과하다. 달라진 점이 있다면 남성의 누드를 그린 작품 수가 훨씬
증가했다는 사실이다.

Challenges and Innovations

[8]

미술, 세상에 맞선 도전

귀스타브 쿠르베, 만남(안녕하세요 쿠르베 씨),
캔버스에 유채, 132.4×151cm, 1854년,
파브르미술관, 몽펠리에

미술가의 사회적 지위

20세기 초 화가가 되기로 결심한 드랭(André Derain)은 친구 마티스(Henri Matisse)를 데리고 부모에게 갔다. 화업을 반대했던 그의 부모는 마티스의 학식과 점잖은 모습을 보자 화가 중에 이런 사람도 있구나 하고 그만 허락을 하고 말았다. 미술의 중심이었던 파리에서도 아들이 화가가 되겠다는 것은 대부분의 부모에게는 그리 탐탁한 일이 아니었다.

미술가에 대한 낮은 사회적 인식은 고대에서부터 내려오는데 그 주된 이유는 손으로 하는 작업은 미천한 노동자들이나 하는 일이라고 여겨졌기 때문이다. 13세기에 설립된 대학에서도 음악과 시는 가르쳤지만 미술은 고차원적인 것을 이해하게 인도하지 못한다는 이유로 배제되었다. 화가나 조각가가 되려면 대학이 아니라 장인(匠人)들의 공방에서 도제 교육을 받아야 했고 길드에 가입해야 했는데 이것은 일종의 노동조합과 같은 조직이었다.

중세의 길드는 노동환경을 조성하고, 지나친 경쟁을 관리하며, 회원이 죽으면 과부를 위한 연금 제도를 실시하고, 도제들의 숙소 문제 등을 도와주었지만, 가장 중요한 일은 작업 수준을 맞추고 가격을

통제하는 것이었다. 길드가 화가들의 독창력 발휘에 방해가 되었다는 설과 그렇지 않았다는 설이 있는데 여러 미술가들이 이들의 독점에서 벗어나려고 한 것은 사실이었다. 이탈리아의 건축가 브루넬레스키(Fillipo Brunelleschi)는 길드 회비를 내지 않고 버티다가 투옥되기도 하였다. 화가와 조각가 들이 속해 있는 길드는 가장 세력이 약한 길드였다. 물감을 다루는 화가는 '의사와 약제가 들의 길드'에 소속되었는데 여기에는 향료 상인, 이발사 등도 포함되었다. 조각가들은 재료에 따라 분류되어 '석공과 목공의 길드', 금속 공예가는 '실크 상인의 길드'에 들어가 있었다.

화가, 조각가 들이 특별한 재능이 있는 사람이라는 인식이 부상한 것은 미켈란젤로나 레오나르도 다빈치 같은 천재적인 미술가들이 등장한 르네상스부터였다. 이때 미술가들을 제대로 교육시키기 위한 미술 아카데미가 설립되었다. 이탈리아에서 시작한 미술 아카데미는 이후 유럽 각지에 설립되면서 명실공히 미술 교육을 담당하는 기관으로 자리 잡게 된다. 미술학도들은 문학, 고전, 해부학 등을 정식으로 배우면서 장인의 계급에서 그리고 길드에서 벗어날 수 있었다.

19세기에 들어와서는 국가나 교회의 주문에서 벗어나 개인이 화랑을 통해 작품을 파는 미술 시장이 확장되면서 화가들은 미술 아카데미에서 배운 전형적인 양식보다는 개성이 드러나는, 즉 남의 작품과 구별되는 작업을 하려고 했다. 낭만주의 사상이 도래하고 천재, 전위의 개념이 들어오자 미술가들이란 규범과 질서에 상관하지 않고 자기 멋대로 사는 '보헤미안'이라는 사회적 편견이 생기기 시작했다. 작업에서뿐 아니라 행동으로써 자신의 천재성, 남들과 다

름을 보여주려는 사람들도 나왔다. 쿠르베(Gustave Courbet, 1819-1877년)와 같은 화가는 〈만남〉에서 노동자가 입는 블라우스에 배낭을 멘 차림을 한 채 오만하게 인사하는 모습으로 자신을 그려 이러한 인식을 부추겼다.

오늘날, 미술가에 대한 사회적 인식은 많이 달라졌다. 피카소는 유명 인사가 되어 일거수일투족이 주목의 대상이 되었고, 칸딘스키, 클레, 몬드리안의 지성은 많은 사람들의 존경의 대상이 되었다.

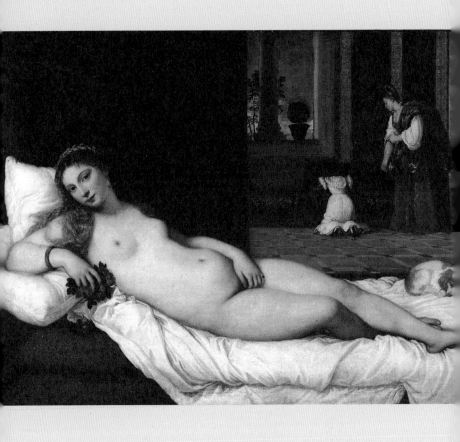

티치아노 베첼리오, 우르비노의 비너스, 캔버스에
유채, 119×165cm, 1538년, 우피치미술관, 피렌체

Venus of Urbino
Tiziano Vecellio

유화의 시작

16세기의 베네치아 르네상스 미술은 감각적이고 화려한 색채의 회화로 잘 알려져 있다. 지적인 분위기의 로마나 피렌체와는 달리 속세적인 취향을 가졌던 이 향락의 도시에서는 다른 어느 곳보다 유화가 발전했다. 이곳에서는 작은 크기의 템페라 작품보다 광택이 나고 깊은 맛을 주는, 큰 유화 작품이 더 취향에 맞았던 것으로 보인다. 또 다른 이유로는 유화의 고급 안료들이 동방 무역의 중심지인 베네치아를 통해 수입되었기 때문이기도 하다. 예를 들면 예수 그리스도와 마리아의 의상에 많이 사용된 짙은 파란색 '울트라마린'은 가장 비싼 안료였다. 이 안료는 주로 아프가니스탄에서 생산되는 값진 광석인 청금석(라피즈 라즐리)을 곱게 빻아 만든 가루와 기름과 배합해 만들었다.

티치아노(Tiziano Vecellio, 1488-1576년경)는 베니스에서 유화를 가장 잘 다룰 수 있었던 화가였다. 티치아노의 〈우르비노의 비너스〉는 유화만이 낼 수 있는 깊이가 있고, 풍요로우면서도 투명한 색감과 질감이 매혹적인 시각 효과를 보인다. 감각적인 빨간색은 창백하고 중성적인 흰색의 시트 그리고 따뜻한 상아빛 피부와 대조되면서, 비스듬히 관람자를 쳐다보는 비너스의 관능적인 모습을 돋보이게

한다. 벨리니나 티치아노 같은 화가들이 사치스러운 비단, 반짝이는 보석, 아름다운 태피스트리 등을 풍부하고 신선한 색채로 구사한 것은 베니스에서는 상대적으로 저렴한 고급 안료들을 풍부하게 사용할 수 있었기 때문이기도 하다.

안료를 기름에 개어 사용하는 유화는 15세기 플랑드르에서 개발된 방법으로, 당시로서는 일종의 '하이테크'였다. 그때까지 프레스코 기법으로 그리던 벽화를 제외한 대부분의 그림들은 템페라 기법(안료를 계란 노른자와 물에 개어 그리는 방식)을 사용했다. 템페라는 정밀하고 선명한 색채 구사가 가능했지만 아주 작은 붓으로 그려야 했다. 그러므로 소품 위주였고 잘못 칠하면 고치기도 어려웠다. 따라서 템페라는 세심한 기교가들에게 적합했다.

얀 반 에이크와 같은 북유럽 화가들이 즐겨 사용한 유화는 15세기 후반 이탈리아에도 도입되었다. 처음에는 나무 패널 위에 그려졌는데 15세기 말에는 캔버스로 대체되었다. 캔버스는 싸고, 들고 다니기 편했고, 나무 패널처럼 제소(석고 가루)로 바탕을 판판하게 만들지 않아도 되어 그리기 편했다. 15세기 말 대부분의 회화는 유화로 그려지게 되면서 템페라는 거의 사라지게 되었다. 유화는 템페라와는 달리 마음대로 색을 섞을 수 있고, 두께 조절이 가능하고, 자유롭게 붓질을 살릴 수 있으며, 잘못 그리면 마른 후 수정할 수 있어 화가들이 가장 즐겨 쓰는 회화 기법이 되었다.

그 후 400년이 지나고 맞은 19세기의 산업혁명은 유화 기법에 또 다른 변화를 가져왔다. 공장에서 알루미늄 튜브에 담은 물감을 생산해내기 시작하고 다양하고 강렬한 색채의 물감들도 새로 개발되었

다. 이제 화가들은 더 이상 화실에서 안료를 빻고 섞을 필요가 없었다. 야외에서 간편한 화구로 그림을 그렸던 인상주의 화가들은 이러한 재료의 발전과 더불어 등장한 새로운 세대였다.

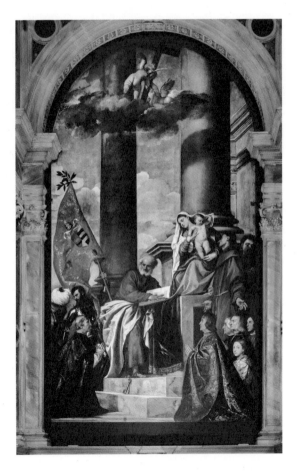

티치아노 베첼리오, 페자로 가족과 마돈나,
캔버스에 유채, 4.9×2.7m, 1519-1526년,
산타 마리아 델 글로리오사 데이 프라리,
베네치아

마사초, 성전세(稅), 프레스코, 2.3×6m, 1427년경,
브란카치 예배당, 피렌체

084
Tribute Money
Masaccio

원근법

길 양쪽에 늘어선 전봇대는 멀어질수록 점점 작아지고 마지막에는 한 점에서 만나게 된다는 선 원근법(일점 원근법)을 우리 세대는 초등학교 미술 시간에 배웠다. 원거리의 색채를 근거리의 색채보다 흐릿하게 그림으로써 거리감을 나타내는 방법(대기 원근법)도 있지만 대체로 원근법이라면 선 원근법을 의미한다.

세계를 보이는 대로 평면 회화에 재현하려는 시도는 이미 로마의 폼페이 벽화에서도 나타나고 중세 회화에서도 조금씩 시도되었지만 그 어느 것도 과학적인 이론을 바탕으로 이루어진 것은 아니었다. 과학적인 원근법을 처음 발명한 사람은 초기 이탈리아 르네상스의 건축가이자 조각가였던 브루넬레스키(Fillipo Brunelleschi, 1377-1446년)로 알려져 있다. 그러나 원근법을 미술가의 기본 훈련으로 일반화한 사람은 인문주의자이며 과학자, 건축가, 시인이기도 했던 '만능인' 알베르티(Leon Battista Alberti, 1404-1472년)다. 알베르티는 그의 저서 『회화론』에서 피렌체를 방문했을 때 본 브루넬레스키의 원근법에 대해 서술하였다. 미술가가 한자리에서 자신의 시야에 들어오는 자연의 모습을 기하학적 체계로 정리해 인물, 건축, 풍경이 조화롭게 배열된 공간의 재현을 가능하게 한 원근법은 새로운

기술의 발명이었다. 당시 사람들은 기독교의 정수는 수학과 같이 명확한 것이라고 믿었는데, 원근법은 미술과 수학의 결합이었고 시각의 과학을 대변하는 도구로 받아들여졌다. 미술가들은 더 이상 장인적인 기술을 배우는 데에 만족하지 않고 자연을 관찰하고 지적인 공부를 해야 한다는 인식을 하게 된다.

1420년대 후반부터 실험적 미술가들은 앞다투어 자신의 작품에 원근법을 적용하기 시작했다. 가장 선구적인 화가는 브루넬레스키와 친했던 마사초(Masaccio, 1401-1428년)였다. 그가 1427년경에 산타 마리아 델 카르미네의 브란카치 예배당에 그린 〈성전세聖殿稅〉는 세리(稅吏)가 예수 그리스도에게 세금을 내라고 하자 예수가 성 베드로에게 강에 있는 물고기의 입에 주화가 있을 것이라고 말하고, 베드로가 주화를 찾아내 세리에게 주는 장면이다. 마사초는 그림 오른쪽 배경의 건축물에 선 원근법을 적용해 모든 선은 중앙의 그리스도의 머리로 모이게 하고 있다. 한편 앞의 건물이나 인물의 색은 진하고 뒤로 갈수록 흐릿해지는 대기 원근법도 사용해 파노라마처럼 펼쳐지는 풍경은 멀어질수록 거의 회색빛으로 희미해진다.

우첼로(Paolo Ucello, 1397-1475년)는 원근법에 소위 '미친' 화가였다. 그는 잠을 자면서 "원근법은 정말 사랑스러워"라고 잠꼬대를 했는데 부인은 원근법을 우첼로의 애인 이름으로 오해했다고 한다. 그가 그린 〈산 로마노의 전투〉는 시에나와 피렌체의 전투를 그린 장면이다. 중앙의 백마를 탄 장군의 육각형 모자와 바닥에 떨어진 무기, 갑옷, 쓰러진 병사 들은 모두 원근법에 맞춰 정확한 자리에 그려졌다. 결과적으로 이 그림은 장식적이면서 매혹적이지만 치열함보다는 모든 형태가 원근법 구조에 의해 통제되고 동결된 것 같은 느

낌을 준다. 원근법에 사로잡힌 우첼로가 왜 자신을 예술가보다는 수
학자로 불러달라고 했는지 이해가 되는 것 같다.

파올로 우첼로, 산 로마노의 전투,
나무 패널에 템페라와 은박, 1.8×3.2m,
1455년경, 내셔널갤러리, 런던

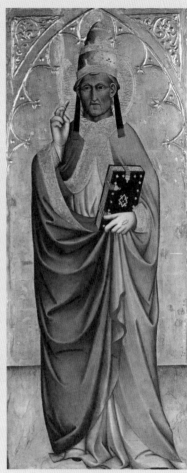

첸니노 첸니니, 교황과 주교 제단화, 템페라,
15세기 초, 게말데갤러리, 베를린

Beatified Bishop and Beatified Pope
Cennino Cennini

미술가의 교육

나의 이메일 계정은 첸니다. 계정을 만들 때 마침 중세 이탈리아의 화가 첸니노 첸니니(Cennino Cennini, 1360-1427년경)에 대한 책을 읽고 있어서였다. 작품은 거의 남아 있지 않지만 첸니니가 오늘날까지 기억되는 이유는 『미술의 책 Libro dell'arte』을 썼기 때문이다. 그는 자신이 익힌 기술을 다른 미술가에게 전수하기 위해 책을 썼다고 밝혔다. 이 책에서 그는 화가가 되기 위해서는 적어도 13년의 훈련이 필요하다고 했다. 그리고 모든 미술의 기본은 드로잉이며, 공방의 도제 첫 일 년 동안 매일 종이나 패널에 펜, 초크, 목탄, 붓으로 연습하라고 충고했다. 그 과정이 끝나면 그다음 안료 준비, 패널 준비, 금박 입히기를 6년간 하고, 나머지 기간에 프레스코, 템페라로 그리는 훈련을 해야 한다고 했다.

르네상스에 들어와서도 드로잉에 대한 강조는 여전했다. 레오나르도 다빈치는 관찰력과 상상력을 키우려면 항상 스케치북을 가지고 다니라고 권장했다. 1563년 아카데미아 델 디세뇨(Accademia del Disegno)가 세워져 처음으로 미술을 체계적으로 가르치게 되면서 이후 유럽 미술 아카데미의 기본 과정은 인체와 석고 드로잉으로 이루어졌다. 이토록 드로잉을 강조한 이유는 서양 회화가 주로 역

사, 종교, 신화를 주제로 하며 기본적으로 인물을 그리는 미술이었기 때문이다. 그러나 레오나르도 다빈치는 기술만 배우지 말고 지식을 배워야 한다고 덧붙여 말했다. 그림은 손으로 그리기 때문에 기술이라고 생각할 수 있지만 사실 손은 상상력에서 나오는 것을 그리기 때문이라는 것이다. 레오나르도와 같은 뛰어난 미술가들의 등장과 함께 미술은 이제 장인적인 기술 단련에서 벗어나 이론과 지식, 과학에 바탕을 둔 인문학적 위치로 끌어올려졌다. 아카데미아 델 디세뇨 이후 유럽 전역으로 확산된 많은 미술 아카데미에서는 이론적이고 과학적인 지식을 바탕으로 해부학, 골상학, 수학 등을 가르쳤다.

19세기 중반부터 아카데미의 아성은 흔들리기 시작했다. 미술가들은 그림을 그리는 데는 하나의 방법만 있는 것이 아니라고 주장하면서 다른 미술가들과 구별되는 독창적인 양식을 추구하기 시작했다. 역사화, 신화화, 종교화의 수요가 줄어들면서 아카데미에서 가르치는 여러 단계의 과정은 무시되었다. 인상파 화가들은 야외에서 풍경을 빨리 직접 화면에 옮겼는데, 많은 붓질이 겹쳐진 완성작은 아카데미의 기준으로 보면 스케치에 불과한 것이고 교훈적인 내용도 없었다. 어느 평론가는 이 정신없는 그림들은 임신부에 좋지 않으니 보지 않는 것이 좋다고까지 충고했다.

중세의 기술과 현대의 독창성을 두루 융합하고 미술을 생활과 연결하려 한 곳이 1920년대와 30년대의 독일의 바우하우스라는 미술 교육 기관이었다. 당대 최고의 화가, 공예가, 건축가 들의 재능을 통합해 삶을 변화하려 했던 바우하우스는 모더니즘의 산실이었다. 그러나 창의력과 자기 표현 중심의 실기 교육이 지나치게 엘리트적인

미술가를 양산했다고 보는 시각도 있다. 최근 폴 게티 재단에서 미술가 지망생들에게 성(性), 인종 등 다양한 문화를 이해할 수 있는 인문 교양 프로그램을 지원하기 시작한 것도 바로 이런 이유에서이다. 우리 시대의 훌륭한 미술가들을 키우기 위한 바람직한 교육이 무엇인지 생각해보게 된다.

작가 미상(북 이탈리아인으로 추정), '천구(天球)'
세밀화, 1450년경, 에스텐세 도서관, 모데나

황소의 방, 라스코 동굴벽화(부분 확대),
석회암에 채색, 기원전 1만 5000-1만 3000년경,
몽티냐크

구석기 시대의 동굴벽화

현재까지 알려져 있는 가장 오래된 회화는 구석기 시대의 동굴벽화
들로, 1879년 스페인 북부 지역의 알타미라(Altamira)에서 처음 발
견되었다. 발견 당시에는 구석기 시대의 그림이 남아 있다는 사실
자체가 믿기지 않아 당대의 화가가 그린 가짜로 의심받았다고 한다.
그러나 그 후 방사성 측정과 지질학적 분석이 가능해지면서 대략
기원전 1만 4000년에서 1만 1000년 사이의 그림으로 인정받게 되
었다. 1940년에는 프랑스 남동쪽 몽티냐크 근처의 라스코(Lascaux)
에서도 비슷한 연대의 또 다른 벽화가 발견되었다.

이 벽화는 두 명의 소년이 공놀이를 하다 그들이 놓친 공을 쫓아간
강아지를 찾으러 동굴 안에 들어가면서 우연히 발견했다. 그림들은
20미터에 달하는 넓은 홀에 그려졌는데 수많은 들소, 소, 말, 사슴
등이 등장한다. 벽화는 동굴 입구에서 멀리 떨어진 좁은 통로를 지
나야 들어갈 수 있는, 접근하기 어려운 곳에 있어 그냥 장식적으로
그려진 것이 아니라 중요한 의식의 장소에 그려졌던 것으로 추측된
다. 수세기에 걸쳐 그려지고 다시 겹쳐 또 그려진 이 동물들은 우레
같이 지나가는 발자국 소리가 들리는 듯 생생하게 묘사되었다.

이 압도적인 장면들을 보면 구석기인 중에도 동물들을 관찰하고 그 특성을 표현할 수 있었던 뛰어난 재능을 가진, 예술가에 준하는 인물들이 있었던 것 같다. 현재로서는 모든 것을 단지 추측할 수밖에 없지만, 주로 사용된 갈색, 노란색, 검은색, 붉은색의 색채는 자연 광석을 빻은 가루를 동물의 기름으로 녹여 만든 안료를 축축한 돌벽 속으로 문지르거나, 파이프같이 속이 빈 동물 뼈 속에 안료를 넣고 입으로 불어 뿌리는 방법 등을 써 착색한 것으로 보인다. 어느 방법이든 일종의 프레스코(fresco)화라고 볼 수 있다.

이들이 그린 동물 그림에는 창이나 화살 비슷한 물체에 맞은 소나 말의 모습들이 나타난다. 이미지에 해를 가하면 그 힘을 통제할 수 있다고 믿은 일종의 주술적인 목적에서라고 해석된다. 알타미라의 동굴벽화에는 동물들 그림 이외에 구석기인이 손을 벽에 대고 그 위에 물감을 뿌려 표면에 윤곽선을 남긴 그림도 있다. 오늘날의 작가의 사인과 같이 의도적인 서명이었는지 아니면 단지 아이들의 장난처럼 자신의 존재를 남기려는 흔적이었는지는 확실하지 않다.

1994년에는 다시 프랑스 남동쪽, 아르데슈강에서 쇼베(Chauvet) 동굴의 벽화가 발견되어 고고학자들을 흥분시켰다. 연대에 대해서는 의견이 분분하지만 유네스코에서 세계문화유산으로 지정하면서 라스코 벽화보다 앞선 기원전 3만 5000년경으로 추정했다. 2만 년 전의 산사태로 동굴 입구가 막혀 그동안 거의 완전하게 보존되어온 이 쇼베 동굴 벽에는 약 200마리 이상의 동물들이 그려져 있다. 이전의 벽화와 다른 점은 먹을 수 있는 동물뿐 아니라 사자를 비롯한 위협적인 맹수들도 다수 그려졌다는 사실이다. 지금으로부터 수만 년 전의 그림들이 남아 있다는 사실은 대단하지만 우리가 이 벽화

들을 직접 볼 기회는 없을 것 같다. 왜냐하면 상태가 급속도로 나빠져서 전문가 외에는 거의 볼 수 없게 보존되고 있기 때문이다.

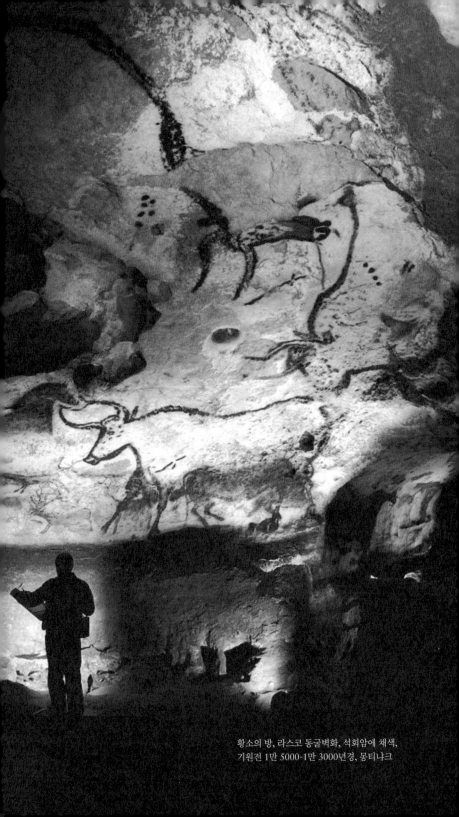

황소의 방, 라스코 동굴벽화, 석회암에 채색,
기원전 1만 5000-1만 3000년경, 몽티냐크

아르테미지아 젠틸레스키, 홀로페르네스의 목을
베는 유디트, 캔버스에 유채, 1.99×1.63m,
1614-1620년경, 우피치미술관, 피렌체

Judith Slaying Holofernes
Artemisia Gentileschi

여성 화가 젠틸레스키

한동안 여성 화가들에게 여류라는 호칭이 따라다닌 적이 있었다. 그러나 이제 남성, 여성의 차별이 거의 없어지고 국내뿐 아니라 국제적으로 활발하게 활약을 하는 여성 미술가가 많아지면서 성별을 나타내는 여류라는 호칭은 더 이상 사용되지 않는다. 여성 화가라는 용어도 머지않아 사라질 것 같다.

서양에서 여성 화가를 기록한 최초의 문헌은 로마의 플리니우스가 쓴 대백과전서인 『박물지』이다. 이 책에는 고대 그리스에서 활약했던 네 명의 여성 화가의 이름이 언급되어 있다. 중세에는 수녀들이 그림을 그리기도 했고, 르네상스 시기에는 이탈리아의 소포니스바 안귀솔라와 같은 몇몇 여성 화가들이 있었으나 초상화나 정물화와 같이 극히 제한된 주제를 그렸다. 여성 화가가 극소수였던 가장 큰 이유는 미술의 기본적인 훈련이었던 누드 모델을 그리는 것이 허락되지 않았기 때문인데, 당시 대부분의 누드 모델이 남성이었기 때문이다. 활약하던 몇몇 여성 화가들은 아버지나 남편이 화가라서 그들에게 배우거나 화실에서 작업할 수 있었던 경우였다. 여성 화가들이 미술 학교에서 제대로 교육을 받을 수 있게 된 것은 19세기 후반부터였다.

남성들과 비교해 손색없이 걸출했던 첫 번째 여성 화가는 17세기 이탈리아에서 활약했던 아르테미지아 젠틸레스키(Artemesia Gentileschi, 1593-1656년)이다. 그는 여성 화가들에게 기대되는 초상화나 정물화를 거부하고 가장 야심 찬 주제로 알려진 역사화를 그렸고, 특히 강인한 여성 영웅이나 누드를 잘 그렸다. 어렸을 때 그는 화가였던 아버지에게서 기초 훈련을 받았다. 그런데 원근법 교습을 위해 아버지는 친구인 아고스티노 타시에게 딸을 보내는 잘못된 판단을 하고 말았다. 아르테미지아는 타시에게 강간당했고 이 사건에 대한 재판이 열렸다. 타시에게는 8개월 징역형이 선고되었지만 모두에게 공개되는 이 과정은 아르테미지아에게는 심한 고통이었다. 그는 재판이 끝나자 곧 결혼해 로마에서 피렌체로 이사를 가 그곳에서 활동을 재개했다.

재판 이후에 그린 〈홀로페르네스의 목을 베는 유디트〉는 유대 여성 유디트가 왼손으로 적장의 머리카락을 잡고 오른손으로 목을 베고 있고, 하녀는 적장의 손을 꽉 누르고 있는 작품이다. 당대 유명한 화가였던 카라바조처럼 그는 강한 광선이 홀로페르네스의 고통에 일그러진 얼굴을 비추게 하고 주변을 어둡게 해 관람자는 마치 극적인 순간에 살인의 장면을 목격하는 듯한 충격을 받는다. 그림의 가장 전면에 배치한 홀로페르네스의 생생한 얼굴 표정이나 침대 시트에 묻은 핏자국 등은 보기에도 불편하다. 아르테미지아는 어쩌면 이 그림을 통해 심리적인 복수를 하고 있다는 해석을 할 수도 있다.

그녀는 1616년에 피렌체에서 이탈리아 여성 화가로서는 처음으로 아카데미아 델 디세뇨에 입학했고, 후일 영국의 찰스 1세가 의뢰한 작품도 제작했다. 이렇게 역사화나 종교화와 같은 대작을 그리면서

이름을 날렸음에도 아르테미지아 젠틸레스키에 대한 기록은 동시대에는 별로 많지 않다. 1970년대 이후 미술사학계에서 여성운동이 활발해지면서 재발견된 아르테미지아는 페미니스트들에게 전설적인 존재로 떠오르고 있다.

제임스 애벗 맥닐 휘슬러, 검은색과 황금색의
야상곡(떨어지는 불꽃), 패널에 유채, 60×47cm,
1875년경, 디트로이트 인스티튜트 오브 아트,
디트로이트, 미시간

088

Nocturne in Black and Gold
James Abbott McNeill Whistler

쿠르베와 휘슬러

19세기 파리는 미술의 중심지였다. 특히 매년 열리던 살롱전은 국가가 주관하는 전시회로 여기서 두각을 나타내는 것은 성공의 지름길이었다. 살롱전은 미술 평론이 본격적으로 활발해지기 시작하던 당시 평론계가 주목하는 가장 큰 행사이기도 했다. 문인이나 기자, 학자 등 다양한 배경을 가진 평론가들이 출품작에 대해 평을 썼다.

오늘날과 비교하면 당시의 비평은 더 냉혹했다. 미술의 개념이나 양식이 급격히 변화하던 당시, 마네나 세잔은 그들의 선구적인 면을 알아보지 못한 평론가들의 악평 때문에 실의에 빠지기도 했다. 쿠르베는 1855년 만국박람회와 연계하여 열린 살롱의 심사 위원들이 자신의 야심작이었던 〈화가의 아틀리에〉와 〈오르낭의 장례〉를 제외한 데 대해 반발하였다. 제외된 이유는 작품들이 너무 크고 인물들이 거칠고 사실적으로 그려졌다는 것이었다. 그는 1855년 만국박람회가 열리던 장소 바로 앞에 자신의 비용을 들여 가건물을 짓고 작품 40점을 전시하는 시위를 벌였다. 그는 이 전시관을 '사실주의의 전시관'이라고 불렀지만 보러 오는 사람들은 거의 없었다. 단지 저명한 화가 들라크루아가 방문했다는 사실이 쿠르베의 자존심을 조금 세워주었을 뿐이었다.

쿠르베의 개인전이 열릴 당시 파리에 있었던 미국 태생의 화가 제임스 애벗 맥닐 휘슬러(James Abbott McNeil Whistler, 1834-1903년)는 영국에서 자신의 판화 작품이 호평을 받자 런던으로 와 정착하였다. 1877년 런던의 그로브너 갤러리에서 그는 〈검은색과 황금색의 야상곡: 떨어지는 불꽃〉을 전시했다. 이 작품에서 그는 테레빈유와 물감을 아주 묽게 섞은 후 화면에 여러 겹으로 발라 안개가 드리운 것 같은 분위기를 주는 새로운 기법을 사용했다. 젖은 화면 위에 물감이 착색되어 빛과 어둠이 교차하는 섬세한 이 그림은 런던 야경의 황홀한 분위기를 느끼게 한다. 이 그림은 회화란 더 이상 이야기를 보여주거나 사실대로 묘사할 필요 없이, 색채와 형태의 추상적 가치 그 자체로 존재한다는 휘슬러의 믿음을 반영한다. 이 개념은 당시 영국에서는 새로운 것이었다.

이 작품을 본 저명한 평론가이자 철학자 존 러스킨의 생각은 달랐다. 그는 이전에 터너의 작품을 "자연에 진실한 화가"라고 극찬해 주었지만 휘슬러의 작품은 어처구니없는 것으로 보았다. 그는 "나는 이제까지 런던내기들의 뻔뻔스러움을 많이 보기도 하고 듣기도 했다. 그러나 이 빤질거리고 폼만 잡는 화가가 사람들의 얼굴에 물감 냄비를 내던진 것 같은 그림의 가격으로 200기니를 요구하는 일이 있을 수 있다는 것은 생각해본 적이 없다"는 평을 썼다. 휘슬러는 명예훼손으로 소송을 걸었다. 재판정에서 재판관이 이틀밖에 걸리지 않은 그림을 200기니나 받을 수 있느냐고 묻자 휘슬러는 200기니는 자신이 일생에 걸쳐 배운 지식에 대한 가격이라고 반박했다. 휘슬러는 승소했지만 손해배상으로 겨우 1파딩(1/4 페니)을 받았을 뿐 소송 비용 때문에 결국 파산하고 말았다.

한편 러스킨은 이 사건으로 정신적인 충격을 받았고 그 후 미술계를 떠났으나 정신 질환으로 20여 년간 고통을 받다가 타계했다. 휘슬러는 이후 『적을 만드는 점잖은 방법』이라는 책을 써 자신의 미술에 대해 적극적으로 발언하였다. 관습적인 방법과 평가에 반발하고 자유로운 예술 표현과 권리를 주장했던 휘슬러나 쿠르베는 이후 아방가르드 미술가들에게 선구적인 모델이 되었다.

오귀스트 로댕, 청동시대, 청동,
180.5×66.4×60.8cm, 1877년, 수마야미술관,
멕시코시티

Age of Bronze
Auguste Rodin

로댕의 청동시대

휴머니즘에 바탕을 둔 서양미술의 가장 중요한 주제는 인간이었다. 인간은 늘 자신의 모습을 미술로 재창조하고자 하는 욕망을 느껴왔다. 그러나 고대 그리스인들이 원했던 것은 인간의 모습 그대로보다 불완전한 부분을 보완한 완벽한 인간의 재현이었고 신성(神性)을 느끼게 하는 조각이었다. 각 부분의 비례도 중요하지만 부분과 부분의 유기적인 관계에서 화음과 조화를 느끼게 하는 이상화된 신체는 궁극적으로 정신적이고 윤리적인 완전함을 나타낸다고 믿었기 때문이다. 고상하고 품위와 절제가 있으면서도 온기를 느끼게 하는 완벽한 인체 조각의 완성은 피디아스, 폴리클레이토스와 같은 조각가들이 활약했던 기원전 5세기경에 이루어졌고 이때가 그리스 문화의 전성기였다. 그 뒤를 이은 중세의 기독교 문화에서는 반대로 신체는 욕망의 근원으로 여겨 아름다운 신체의 미를 억제하고 정신적인 미를 추구했다. 이렇게 중세의 약 1000년의 공백 끝인 14세기경부터 르네상스가 도래했고 그리스 문화에 바탕을 둔 이상적인 인간형을 찾으려는 조각가들의 추구는 이후 미켈란젤로, 도나텔로와 같은 조각가들에 의해 다시 계속되었다. 적어도 19세기의 조각가 로댕(Auguste Rodin, 1840-1917년)이 나오기 전까지는 그랬다.

1877년 37세의 젊은 조각가 로댕은 파리의 전시회에 〈청동시대〉를 출품했다. 자연스러운 운동감을 표현하기를 원했던 그는 기존의 자세에 익숙한 직업 모델을 피하고 22세의 벨기에 군인을 모델로 썼다. 완성된 작품은 그때까지 보았던 고전주의적 조각과는 판연하게 달랐다.

한 손을 머리에 올리고 서 있는 평범한 얼굴의 이 청년 상은 그리스 조각과 같이 이상화된 인체가 아니라 특정한 한 개인을 느끼게 한다. 흙으로 인체를 빚을 때 표면을 다루는 조각가의 손가락 압력에 따라 드러나는 생생한 촉감이나 광선에 녹아드는 듯한 세심한 음영의 대비 등은 동시대 인상주의 회화에서 광선에 따라 형체를 드러내는 섬세한 표면 처리와도 같이 감각적이며 시각적이다. 〈청동시대〉는 평범한 인물도 아름답고 생명력 넘치는 표현이 가능함을 보여주었고 이것은 새로운 발견이었다.

이 때문에 로댕은 실제 인물에서 직접 본을 떴다는 혐의를 받아 진상 조사 위원회까지 결성되었다. 로댕은 공식적으로 항의를 했고, 모델의 누드 사진을 제시했다. 작품과 사진이 분명히 다른 것을 본 조각가 협회는 혐의가 잘못된 것임을 밝혔다. 떠들썩했던 이 사건은 무명의 청년 조각가 로댕을 일약 유명인으로 만들었고 이후 그에게는 작품 주문이 밀려들었다. 프랑스 정부는 〈청동시대〉를 구입했고 곧 이어 로댕에게 〈지옥의 문〉 조각을 의뢰하게 된다.

〈청동시대〉가 사람들을 어리둥절하게 했던 또 하나의 이유는 이 조각이 신화나 역사적인 인물이 아니었기 때문이다. 석기시대 이후에 이어지는 〈청동시대〉라는 제목은 작품이 완성된 후에 붙여진 이름

이다. 로댕은 이 작품은 아침에 한 청년이 깊은 잠에서 깨어나는 모습을 표현한 것이라고 설명했는데, 서서히 의식을 회복하는 모습은 인류의 시작을 상징하는 듯이 보인다. 다윈의 '진화론'이 큰 반향을 일으키던 당시 인간의 근원에 대한 관심이 이 조각에도 반영되었다고 할 수 있다.

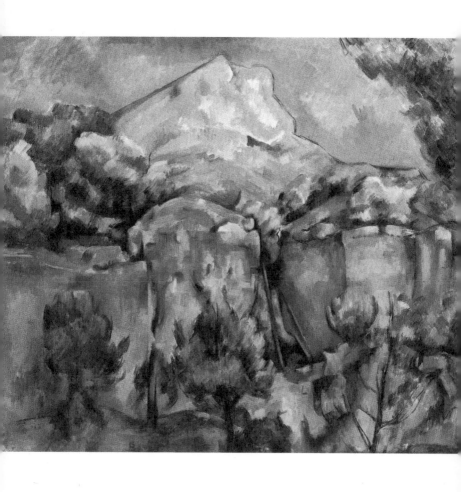

폴 세잔, 비베뮈 채석장에서 바라본 생트
빅투아르산, 캔버스에 유채, 63.9×81.3cm,
1897년, 볼티모어미술관, 볼티모어, 메릴랜드

090

Mont Sainte-Victoire seen from the Bibémus Quarry
Paul Cézanne

세잔과 졸라

각각 다른 분야의 예술인들이 절친한 친구가 되어 서로의 작품에 영향을 주고 성장하게 되는 경우가 종종 있다. 1950년대 이후 미국의 작곡가 존 케이지, 화가 로버트 라우션버그, 그리고 무용가 머스 커닝햄은 서로 의기투합하여 현대 예술의 새로운 영역을 개척했다. 19세기의 낭만주의 화가 들라크루아는 작곡가 쇼팽과 친해 그의 초상화를 그리기도 했다. 들라크루아는 쇼팽이 얼마나 매력적인 천재인지에 대해 일기에 적었고 천재는 특출한 재능이 있는 사람으로, 가르쳐서 되는 것이 아니라고 하였다.

반대로 절친했던 친구가 오히려 큰 상처를 준 경우가 화가 폴 세잔 (Paul Cézanne, 1839-1906년)과 작가 에밀 졸라(Emile Zola, 1840-1902년)였다. 세잔과 졸라는 어렸을 때부터 단짝이었다. 프랑스 남부의 엑상프로방스에서 자라난 이들 중 파리로 먼저 떠난 사람은 졸라였고 곧 파리 문단에서 두각을 나타내기 시작했다. 미술에 관심이 있었던 그는 당시 혹평에 시달리던 마네의 그림을 비호하는 글을 썼고 마네는 이에 대한 답으로 졸라의 초상화를 그려주기도 했다. 졸라는 세잔에게 편지를 써서 파리에 오라고 권유했다. 세잔은 1861년에 파리로 가 피사로나 모네와 같은 인상주의 화가들과도

알게 되면서 인상파 그룹전에도 참가했다. 그는 야심에 차 있었으나 아직 그림에 대한 확신이 없었고 여러 양식을 실험하고 있었다. 그는 섬세한 화면의 화가들을 경멸했으나 그의 거친 그림은 살롱전에 계속 낙선했다.

1886년 졸라는 『작품』이라는 소설을 썼다. 『작품』의 줄거리는 엑상 프로방스에서 자란 클로드 랑티에라는 화가가 새로운 화풍으로 그림을 그리지만 파리 화단에서 인정받지 못하고, 완벽한 그림을 완성하기 위해 그리고 또 그리다 결국 목을 매 자살하고 만다는 이야기였다. 1870년대의 파리의 예술계를 묘사한 이 소설에는 졸라를 모델로 한 듯한 문인도 등장하고 모네나 마네를 연상시키는 화가들도 등장한다. 세잔과 졸라의 관계를 아는 사람들에게 『작품』에서의 비극적인 화가 랑티에는 세잔을 모델로 한 것이 분명해 보였다. 크게 상처를 입은 세잔은 책을 보내준 졸라에게 고맙다는 편지를 마지막으로 그와의 연락을 끊어버렸다.

세잔은 다시 고향에 돌아왔고 파리의 화가들과도 거의 교류하지 않으며 죽을 때까지 그 고장의 유명한 산인 생트 빅투아르를 그렸다. 그는 인상주의처럼 생생한 자연의 순간적이면서 변화무쌍함을 관찰하면서도 그 밑의 구조를 화면에 함께 표현하려 했다. 그는 한순간의 광선이 아니라 일관성 있고 불변하는 광선에 의한 자연을 그리면서 외형이 아니라 본질을 드러내려 했다. 끊임없이 고치고 다시 그린 세잔의 완성작들은 자연의 근원적인 질서가 기하학적 형태로 환원된 것이었다. 거의 20년에 가까운 그의 이러한 집념과 몰두는 간혹 그를 방문했던 화가들에 의해 파리에도 전해졌고 그는 어느덧 전설적인 화가가 되어 있었다.

1906년 세잔은 세상을 떠났고 다음 해 대규모로 열린 회고전은 피카소를 비롯한 많은 후배 화가들에게 현대미술의 새로운 길을 제시했다. 세잔 자신은 끝까지 자신을 실패한 화가로 생각했지만 그의 마지막 20년의 작품들은 현대미술이 인상주의에서 입체주의로 발전하는 데 큰 기여를 했다고 평가된다.

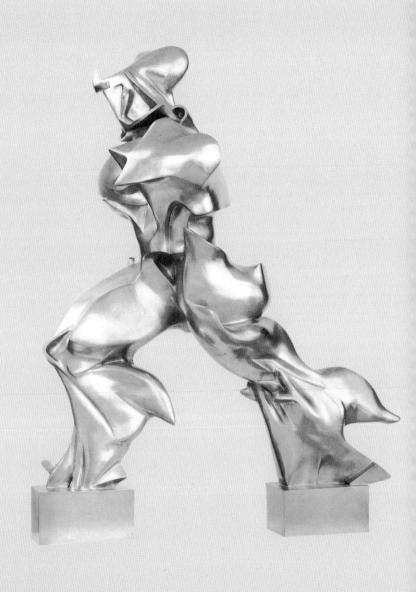

움베르토 보초니, 공간에서 연속성의 특이한 형태,
청동, 111×89×40cm, 1913년, 뉴욕 현대미술관,
뉴욕

Unique Forms of Continuity in Space
Umberto Boccioni

보초니와 미래주의

20세기 초 유럽은 도시가 커지고 기계와 통신이 발달하면서 기성 개념과 사고가 붕괴되는 급속한 사회 변화를 겪고 있었다. 일련의 아방가르드 미술가들에게 기존의 낡은 가치관과 미술은 파괴해야 할 대상이었다. "미술관을 불태워라!" "미는 투쟁을 통해서만 존재한다." 격렬한 이 문구들은 이탈리아의 시인 마리네티(Filippo Thommaso Marinetti, 1876-1944년)가 1909년에 쓴 '미래주의' 예술 운동의 선언문에 나온다. 마리네티는 고대 로마와 르네상스와 같은 영광스러운 과거의 회고에만 젖어 있던 이탈리아를 현대미술의 주류로 내세우기 위해 혁신을 촉구했다. 마리네티의 이러한 선언문은 젊은 예술가들의 공감을 받았고 곧 미래주의 그룹이 형성되었다. 타성과 안이함에 젖은 부르주아 문화를 혐오한 미래주의자들은 도시를 가장 현대적인 삶의 상징으로 보았고, 속도와 에너지, 운동감, 소음을 도시적 특성으로 이해했다. 새로운 세계의 상징인 테크놀로지는 미래의 가능성을 시사했다.

마리네티는 과격한 이념을 담은 선언서를 발표하고 그룹을 만들었지만 다음 과제는 어떻게 예술에서 실현하느냐의 문제였다. 여기서 타오르는 불길의 역할을 한 인물이 움베르토 보초니(Umberto

Boccioni, 1882-1916년)였고 그는 곧 미래주의를 대표하는 화가이자 조각가가 되었다. 그가 1913년에 제작한 ‹공간에서 연속성의 특이한 형태›는 빠르게 걷고 있는 인물의 조각이다. 어떻게 보면 평범한 주제이지만 그의 관심은 인물의 사실적인 모습이 아니라 역동감과 근육의 작용에 있었다. 그가 실험한 것은 움직임과 속도였고 닫힌 조각을 열리게 하는 것이었다. 이 작품은 힘차게 전진하는 인물의 움직임을 나타내는데, 신체 내부에서 발산하는 힘으로 인해 이동하기 직전과 직후의 동작의 연속성이 주변의 공간과 환경 속에 침투해가는 모습을 전달한다. 팽창된 힘으로 인체는 고정된 윤곽선을 버리고 유동적으로 돌출하거나 파이고, 마치 화염과 같은 가벼움으로 변형되었다. 인간과 기계, 그리고 에너지가 혼합된 이 조각은 당시 아방가르드 미술가들이 꿈꾸었던 미래의 슈퍼맨이었다.

미래주의는 사진, 건축, 영화, 연극의 폭넓은 분야를 포괄하는 예술운동이었다. 기존 사회를 공격하고 예술을 통해 대중을 변화시키려 했던 이들은 이탈리아에서 가장 대중적인 예술 형태가 극장 예술인 점을 착안해 ‘미래주의의 저녁’이라는 공연을 하면서 관객이 같이 참여하는 음악회, 연극, 토론을 주도하고 관객들을 선동하였다. 이들은 관객들에게 야유를 받으면 받을수록 더 성공이라고 말했다. 왜냐하면 그것은 관객이 살아 있다는 것을 의미하기 때문이었다. 전쟁이 세계를 순수하게 만들 것이라고 믿었던 이들은 1914년 제1차 세계대전이 터지자 대부분 지체 없이 참전했다. 보초니는 34세의 젊은 나이로 전사하고 말았고 그들이 꿈꾸었던 새로운 세계는 결국 오지 않았다. 오히려 마리네티는 무솔리니 정권과 협력함으로써 초기의 아방가르드 정신은 변질되고 말았다.

2002년 이탈리아 정부는 유로 20센트 동전에 보초니의 ‹공간에서 연속성의 특이한 형태› 이미지를 사용했다. 미래주의의 가장 유명한 상징이던 그의 작품은 이제 21세기의 아이콘이 되었다.

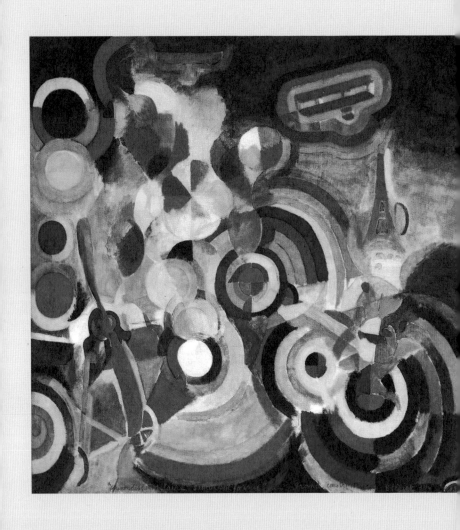

로베르 들로네, 블레리오에게 경의를 표하며,
캔버스에 템페라, 2.5×2.51m, 1914년,
바젤미술관, 바젤

Homage to Blériot
Robert Delaunay

에펠탑과 들로네

19세기 후반에서부터 20세기 초는 실제 생활에 도움을 주는 많은 과학적 발견과 발명이 이루어진 시기였다. 뢴트겐의 X선 발견, 마르코니의 무선통신기 개발, 프로이트의 정신분석학 연구 등 모두 20세기 문화의 기초가 되는 혁신적인 업적들이다. 무엇보다 새로운 시대와 미래의 가능성을 시사한 것은 공중 여행을 가능하게 한 비행기의 발명이다. 1903년 라이트 형제는 엔진과 프로펠러를 설계하여 동체의 아래위로 두개의 앞날개가 있는 복엽 비행기를 완성했고 최초의 동력 비행에 성공했다. 1909년에는 루이 블레리오(Louis Blériot)가 단엽비행기를 타고 영불해협을 건넜다. 그는 36.6킬로미터를 약 75미터 고도로 37분만에 비행하면서 영웅이 되었다.

1889년에 프랑스 혁명 100주년을 기념하는 만국박람회장에 세워진 에펠탑은 일반인들이 공중에서의 경이로운 체험을 하게 하였다. 엔지니어 귀스타브 에펠(Gustave Eiffel)은 9000톤의 철을 사용해 높이 300미터에 달하는 에펠탑을 세웠다. 이 건물은 당시 세계에서 가장 높은 구조물이었다. 이 탑에는 일곱 개의 계단과 네 대의 엘리베이터가 있어 탑 꼭대기까지 올라가서 파리 시내를 내려다볼 수 있었다. 그러나 모든 사람들이 에펠탑을 좋아한 것은 아니었

다. 가장 많았던 비난은 이 철근 구조가 아름다운 파리의 경관을 해친다는 것이었고, 두 번째로는 파리의 어디를 가나 이 건물이 따라다닌다는 것이었다. 탑의 높이 300미터를 의미하는 '300명의 위원회'가 결성되었고 에펠탑 건설에 반대하는 예술가들의 진정서가 정부에 전달되었다. 여기에는 건축가 샤를 가르니에를 비롯하여 당대 최고의 명성을 자랑하던 화가 아돌프 부그로, 장 레옹 제롬, 그리고 문필가 알렉상드르 뒤마 등이 참여하였다. 매우 비판적이었던 작가 모파상은 늘 에펠탑 안의 식당에서 식사를 하곤 했는데 이유는 이 장소가 파리에서 에펠탑이 안 보이는 유일한 곳이기 때문이라고 대꾸했다.

화가 로베르 들로네(Robert Delaunay, 1885-1941년)는 에펠탑이야말로 자신이 살던 시대가 이룬 기술적 기적이며 근대성의 상징이라고 일컬었다. 그는 1909년에서부터 약 20여 년간 약 30점의 에펠탑의 작품을 완성했다. 이 무렵 관심을 가졌던 입체주의가 적용된 그의 작품은 에펠탑을 마치 아래에서, 중간층에서, 위에서, 속에서, 멀리서, 가까이서 보는 듯한 10여 개 이상의 시점을 사용해 형태와 선의 연결이 끊기고 겹치고 부서진다. 이와 함께 시간과 움직임이 추가되고 리듬이 생긴다. 무엇보다 가장 중요한 요소는 광선이다. 에펠탑의 견고한 구조는 빛에 의해 점점 해체되면서 색채의 면이 서로 맞물리고 파편화되어 갔다.

블레리오의 영불해협 비행을 에펠탑처럼 새로운 과학 문명의 상징으로 보았던 들로네는 1914년 이제까지의 실험을 종합한 〈블레리오에게 경의를 표하며〉라는 작품을 제작했는데 마치 관람자들이 공중에 떠 있는 체험을 하는 것처럼 느끼게 한다. 비행기 프로펠러의

빠른 움직임, 바퀴, 프리즘과 같은 순수한 색채로 나타난 눈부신 태양 광선은 크고 작은 동심원들을 통해 표현되었다. 화면 오른쪽 위에는 창공에서 내려다본 에펠탑이 보인다. 이 작품은 빛, 색채, 그리고 근대적 삶에 대한 찬가다. 들로네는 물질문명과 과학기술에 매혹되어 좀 더 나은 미래와 진보를 기대했던 미술가 중의 하나였다.

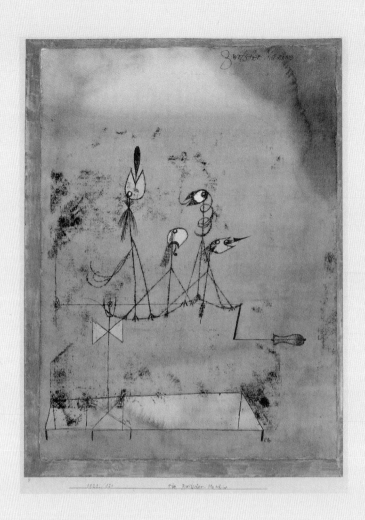

파울 클레, 지저귀는 기계, 종이에 유채, 수채화, 펜,
잉크, 64.1×48.2cm, 1922년, 뉴욕 현대미술관,
뉴욕

Twittering Machine
Paul Klee

클레의 트위터

피카소는 화가 파울 클레(Paul Klee, 1879-1940년)를 '파스칼-나폴레옹'이라고 불렀는데 그것은 나폴레옹과 같은 작은 체구에 파스칼과 같은 지성을 갖춘 화가라는 의미였다. 하나하나가 작은 보석 같은 그의 9100여 점의 작품은 대부분 개인적인 경험을 바탕으로 하면서도 심원한 지성으로 본 인간과 세계, 그리고 자연과 우주적 근원에 대한 이미지들로 이루어져 있다. 클레의 작품은 이해하기 쉬운 것도 있으나 다양한 영역을 자유롭게 왕래하던 다면성 때문에 여전히 수수께끼로 남아 있는 경우도 많다. 이러한 이유에서 그는 현대미술을 다 이해한 후에 연구해야 할 화가라고도 한다.

뛰어난 바이올리니스트이면서 식물학, 광물학, 해부학, 인류학에 대한 광범위한 지식과 지성을 갖춘 클레는 이미지들을 화폭에 자유자재로 창조해내었다. 기본적으로 세계를 순수하게 보고자 했던 그는 눈부신 과학기술의 발전, 근대화된 도시와 사회, 제1차 세계대전, 그리고 나치의 파시즘을 겪으면서 예술가로서 이상론자와 회의론자의 양면적인 사고를 갖게 되었다. 그의 이미지와 주제는 유머와 재치를 보여주는 동시에 전쟁의 재난과 사회 부조리에 대한 경험과 악몽, 그리고 어리석고 약한 인간을 은유하기도 한다.

1922년에 펜과 수채화로 제작한 작품 〈지저귀는 기계〉는 원래 제목이 '트위터링 머신'이다. 당시 클레는 다다(Dada) 그룹과 친하게 지냈는데 이 작품은 다다적 기발함과 풍자가 있다. 작품에 그려진 기계는 아래에 연결된 대를 돌리면 가는 철사로 서투르게 만들어진 새의 머리가 지저귀게 설정되어 있다. 살아 있는 생명체인 새를 기계로 만든 이 작품은 기계 새들이 아무리 지저귀더라도 살아 있는 새보다 더 잘 울 수는 없다는 사실을 환기함으로써 기계 장치를 쓸모없는 것으로 만든다. 기계 시대에 대한 인간의 맹목적인 믿음을 풍자한 것이다. 또 기계 새들의 지저귐에 끌려서 작품에 다가가면 그 아래에 설치된 네모난 덫에 걸려 죽음을 의미한다는 해석도 있다. 기계 시대에 회의적이었던 클레가 오늘날 살아 있다면 마치 새가 지저귀듯이 짧게 의견이나 정보를 서로 교환하는 요즈음의 트위터를 보면 어떻게 생각할지 궁금하다.

클레의 말년은 어려움의 연속이었지만 그의 창조적 정신을 꺾지는 못했다. 1931년 나치가 클레를 퇴폐적인 미술가로 낙인찍고 그의 작품들을 반독일적 그림으로 전시하자 그는 스위스 베른으로 피신했다. 1935년에 그는 자신이 희귀한 피부경화증(scleroderma)에 걸린 것을 알게 되었다. 자가면역 체계가 붕괴하면서 피부가 딱딱해지고 조금씩 죽어가는 이 병은 치유가 불가능한 병이었다. 그는 매일 아침 한 시간씩 연습하던 바이올린을 그만두었고, 음식물도 삼키기 어려울 정도로 병이 악화되자 거의 죽만 먹었으며, 의자에 앉아서 작업했다.

죽음이 다가오고 있음을 알았지만 그는 죽기 전 3년간 거의 2000점에 달하는 작품을 제작하는 무서운 집중력을 보였다. 말년의 작품

에 보이는 특징은 유머나 재치보다는 인간에 대한 슬픔이나 비관주의가 느껴지고 죽음에 대한 내용이 많아졌다는 점이다.

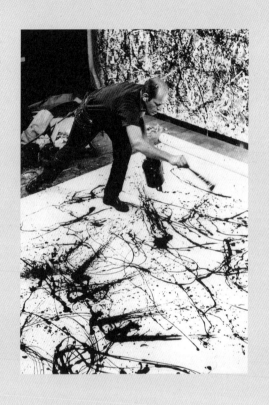

한스 나무트 사진, 〈가을 리듬〉을 그리고 있는 잭슨 폴록,
1950년, 크리에이티브 사진 센터(Center for Creative
Photograpy), 애리조나 대학, 투손, 애리조나

Autumn Rhythm, No. 30
Jackson Pollock

잭슨 폴록의 추상미술

제2차 세계대전 이후 현대미술의 중심지가 뉴욕으로 옮겨 가면서 미국에서 가장 유명했던 화가는 잭슨 폴록(Jackson Pollock, 1912-1956년)이었다. 와이오밍주에서 태어난 그는 십 대부터 알코올 중독으로 상담을 받을 정도로 문제아였고 사회체제에 대해 본능적인 거부 반응이 있었다. 뉴욕에 와서 무명 작가로 작품 활동을 하던 그가 주목받기 시작한 것은 1943년 개인전부터였다. 초현실주의의 영향을 보이는 무의식적인 이미지를 신체의 제스처를 통해 나타낸 충동적이고 열정적인 그의 회화는 당시 영향력 있는 평론가 클레멘트 그린버그에 의해 높이 평가되었다.

1947년에서 50년까지는 폴록의 전성기였다. 그는 거대한 캔버스를 마루에 펼쳐놓고, 캔버스의 사방과 양옆, 또는 캔버스 안에서 물감을 붓거나 흘리고 뿌리는 방식으로 작업하면서 가장 독창적인 추상화가로 등장했다. 신체의 움직임이 진행되는 가운데 형성된 화면은 형상이 완전히 사라지고, 조밀하고 복잡하게 엉킨 선과 색채가 가득차 화가의 격정적인 감정과 에너지가 거침없이 쏟아져 나온 것처럼 보였다. 그의 그림은 전통적인 화가와 캔버스의 관계를 바꾸어버렸다. 이제 캔버스는 화가와 화면의 끊임없는 대화를 통하여 화가의

감정을 전달하고, 개인의 조바심, 투쟁, 그리고 도전의 흔적을 나타내는 장소라는 개념을 가지게 되었다.

경제공황과 제2차 세계대전의 어려움을 겪고 난 시기에, 그림을 그리는 행위 자체가 자기 확인인 것처럼 보이는 그의 작품은 '추상표현주의' 미술로, 평론가 해럴드 로젠버그에 의해서는 '액션 페인팅'이라고도 불렸다. 1949년 «라이프»는 그에 대한 기사를 사진과 함께 네 쪽에 달하는 지면을 할애해 가장 위대한 미국 화가로 다루었다. 이제 폴록을 중심으로 뉴욕에는 미국적 회화의 분위기가 형성됐으며, 이들의 그림은 유럽 미술에서 독립된 현대미술의 새로운 방향을 제시하는 것이었다.

정작 폴록을 유명하게 만든 것은 작업 중인 그의 사진이었다. 물감을 던지고 뿌리는, 신들린 듯한 작업 광경을 찍은 한스 나무트(Hans Namuth, 1915-1990년)의 사진이 1951년 «포트폴리오» 잡지에 등장하면서 그는 모든 규범과 구속을 무시하는 화가로 알려지게 되었다. 나무트는 약 500여 점의 사진을 찍고 두 편의 동영상을 제작하였는데 이것은 지금까지도 폴록의 작업 과정을 연구하는 데 많은 도움이 된다. 폴록은 자유로운 미국을 대표하는 화가로 미국 현대미술의 해외 순회 전시에 수차례 포함되기도 하였다. 이에 대해 당시 미국과 소련이 냉전 상태였음을 고려할 때 폴록의 그림은 무엇이든지 가능한 미국을 상징하는 대외적 홍보 도구였다는 주장이 나오기도 했다.

폴록 자신에게 사진 촬영은 불행한 일이었다. 나무트는 사진을 찍을 때 폴록에게 작업을 언제 시작하고 중단할지 일일이 요구했다. 이로

인해 폴록은 실제 작업할 때와 같이 자연스럽지 못하다고 느꼈고 이러한 촬영은 사기라고 생각했다. 그리고 이것은 그가 다시 술을 마시기 시작한 이유의 하나가 되었다. 폴록의 명성이 최고점에 도달했던 1956년, 그는 자동차 사고로 세상을 떠났는데 음주운전이 원인이었다고 한다. 비슷한 시기에 자동차 사고로 죽은 영화배우 제임스 딘과 마찬가지로 그는 전설이 되었고, 그의 사고가 위장자살이었다는 믿을 수 없는 설이 제기되기도 했다.

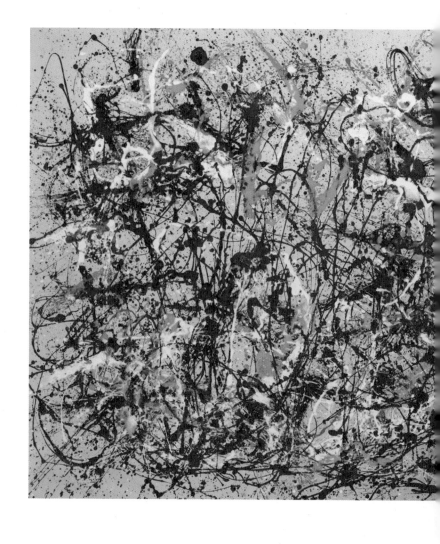

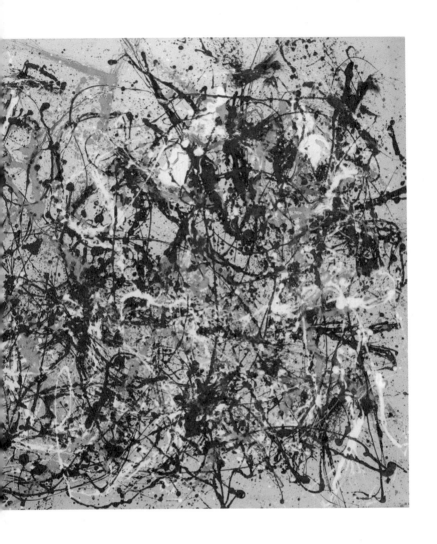

잭슨 폴록, 가을 리듬, No.30, 캔버스에 유채,
2.66×5.25m, 1950년, 메트로폴리탄미술관, 뉴욕

파블로 피카소, 해변을 달리는 두 여인, 합판에 과슈,
34×42.5cm, 1922년, 피카소미술관, 파리

Women Running on the Beach
Pablo Picasso

피카소와 발레 뤼스

파블로 피카소(Pablo Picasso, 1881-1973년)의 작품 ‹해변을 달리는 두 여인›을 보면 늘 가슴이 시원해진다. 파란 하늘을 배경으로 자유롭게 해변을 달리는 이 장대한 두 여성들은 당시 고전주의의 영향을 받고 있던 피카소의 양식을 잘 보여준다. 이 작품은 원래 가로 42.5센티미터, 세로 34센티미터 크기의 불투명 수채화였으나 발레 뤼스(Ballets Russes)의 기획자 세르게이 디아길레프(Sergei Diaghilev)의 부탁으로, 가로세로 약 10미터 크기의 무대 커튼으로 확대되었다. 1909년부터 1929년까지 파리를 기반으로 국제적으로 활약한 발레 뤼스의 생동감 넘치는 무대는 이전의 프랑스 발레와는 완전히 달랐다. 이 발레단은 무용, 음악, 시, 회화 등 예술가들의 협업에 의한 혁신적인 아방가르드적 공연으로 대단한 선풍을 일으키고 있었다.

이 커튼은 1924년 파리의 샹젤리제극장에서 공연한 '파란 기차'에서 처음 사용되었다. 프랑스 칼레에서 지중해로 이어지는 고급 야간 급행열차의 이름을 딴 '파란 기차'는 지중해 해안의 휴양지에서 게임이나 사교적인 모임을 즐기는 남녀의 이야기를 소재로 한 공연이었는데, 장 콕토가 대본을 쓰고 코코 샤넬이 의상을 담당했다. 골프, 수영, 테니스를 즐기는 장면을 위해 샤넬은 무대의상을 따로 디자인

하지 않고 자신이 평소에 디자인한 운동복들을 입혔다. 피카소는 본인의 그림이 사용된 커튼이 매우 마음에 들어 사인을 하기도 했다.

피카소는 디아길레프를 로마 여행 중에 알게 되었는데 당시 디아길레프 발레단은 그곳에서 리허설을 하고 있었다. 그는 장 콕토의 소개로 디아길레프를 만났지만 친하지는 않았고 오히려 스페인을 좋아하던 안무가 레오니드 마신과 가까워졌다. 이후 피카소는 '파란 기차' 외에도 다섯 번이나 발레 뤼스의 무대 디자인에 참여하였다. 에릭 사티가 작곡하고 장 콕토가 대본을 쓴 '행진(Parade)' 공연에서 그는 의상을 담당했다. 두꺼운 종이로 된 입체주의 의상을 입은 무

피카소가 디자인한 발레 의상

용수는 거의 움직이지 못했고 당연히 혹평을 받았으며, 결국 2회 공연에 그쳤다. 그러나 이러한 인연으로 피카소는 러시아의 발레리나인 올가 호흘로바를 만나 결혼하기도 했다.

디아길레프는 피카소뿐 아니라 수많은 재능 있는 예술가들에게 다양한 기회를 주었고 작가를 발굴하기도 했다. 그는 원래 러시아의 상트페테르부르크 음악원에서 성악과 작곡을 공부했는데 황실극장 공연의 책임자로 있으면서 발레에 관심을 가지게 되었다. 디아길레프는 파리에 와 발레뿐 아니라 전시회, 오페라 공연을 기획하였고 1909년 발레 뤼스를 창단했다.

디아길레프는 발레에 음악, 미술, 연극, 문학 등 여러 장르의 결합을 시도했던 제작자이자 예술 감독이자 흥행사였다. 러시아의 여성 화가 나탈리아 곤차로바, 스페인의 화가 호안 미로 등이 무대 디자인을 했으며, 이고리 스트라빈스키는 28세에 '불새'를 작곡하였다. 그 외에 무용수 바츨라프 니진스키, 안나 파블로바 등이 발레 뤼스의 무용수로서 활약했고 후일 미국에서 뉴욕 시티 발레단을 창립한 안무가 조지 발란신(게오르게 발란친)도 발레 뤼스에서 발레 마스터를 했다. 발레 뤼스는 파리, 런던, 뉴욕에서 공연을 했으나 1929년 디아길레프가 죽으면서 해체되고 말았다.

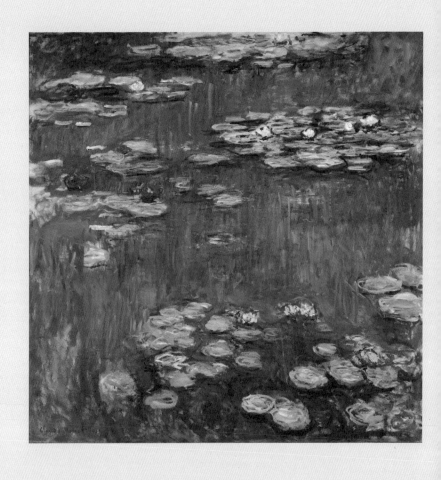

클로드 모네, 수련, 캔버스에 유채, 200.5×201cm,
1916년, 국립서양미술관, 도쿄

모네의 수련

세계적으로 많은 관람객을 보장하는 전시로는 세 가지로 있다고 한다. 인상주의 미술전, 이집트 미술전, 그리고 공룡 전시다. 인상주의 미술이 이처럼 인기가 있는 이유는 서양의 문화를 잘 모르면 감상하기 어려운 역사화나 종교화, 또는 문학적인 주제 대신 카페나 야외에서 여가를 즐기는 당시 사람들의 일상을 그린 그림이나 풍경화는 다른 문화권에서도 쉽게 이해할수 있기 때문이다. 인상주의 화가들은 그 시대의 대부분의 프랑스 사람들처럼 자신들이 살고 있는 시대가 과거보다 훨씬 좋은 시대라고 생각했고, 진보에 대한 믿음으로 미래에 대해 낙관적인 기대를 가졌다.

인상주의 화가들은 산업화되고 도시화되는 사회의 덕을 많이 보았다. 공장에서 생산된 튜브에 든 질이 좋은 물감과 흰 캔버스를 사용할 수 있었고 간편한 화구를 가지고 야외로 나가 순간순간 변하는 광선을 기록할 수 있었다. 뿐만 아니라 발달된 교통수단으로 다른 어느 시대의 화가들보다 쉽게 여러 고장을 여행하고 다양한 풍경을 그릴 수 있었다. 그들의 주제는 근대성이었다. 그들은 도시계획으로 새로 확장된 대로에서의 사람들의 빠른 움직임, 햇빛이 내리쬐는 공원이나 강변에서 산책하는 사람들, 기차역 등을 생생하고 섬세한 색

채와 자유로운 붓 터치로 그려, 화면을 순수한 시각 경험으로 만들었다. 고전적, 문학적 주제뿐 아니라 중앙 중심적으로 고려된 화면 구성에서 벗어나서 자연스럽고 우연히 한순간에 잡힌 것 같은 시각 경험을 그린 인상파 그림들은 마치 그림을 그리는 기준이 이제는 없다고 선언하는 듯이 보였다. 따라서 그들은 아주 과격한 젊은 화가들의 집단으로 인식됐다.

모네(Claude Monet, 1840-1926년)는 인상주의의 대표적인 화가였다. 처음에는 다른 인상주의 화가들처럼 근대적 도시의 삶에 매혹되었던 모네는 1883년쯤 이들과 멀어지면서 자연으로 돌아갔다. 그는 물질주의, 진보에 대한 믿음에서 멀어지면서 시골의 풍경을 그리기 시작하였다. 파리에서 80킬로미터 떨어진 지베르니에 이사한 지 몇 년 만에 연못과 정원이 딸린 집을 사고 정착한 모네는 정원에 수련, 아이리스, 살구나무 등을 심는 등 많은 시간과 노력을 조경에 투자했다.

86세에 죽을 때까지 43년을 지베르니의 집에서 보내면서 그는 약 250점의 그림을 그렸는데, 그중 가장 많은 작품이 수련 그림이었다. 원래 광선에 예민하게 반응하는 물의 풍경을 그리기 좋아하던 모네는 연못 주변에 이젤을 여러 개 세워놓고 순간순간마다 변화하는 색채를 관찰하여 화폭에 옮겼다. 그의 수련 작품은 지상의 풍경, 물에 반영된 바깥 세상, 그리고 수면 위에 핀 수련이 모두 한 화면에 나타나는 무한한 공간이 되어 소우주(小宇宙)를 연상하게 한다. 나이를 먹으면서 시력이 나빠지자 그는 점점 더 연못에 가까이 가 위에서 내려다보며 그렸고, 그 결과 수면 자체가 화면이 되었다. 미세하고 섬세한 색채 조화와 광선에 녹아드는 형태 등이 보이는 화면

은 마치 색채의 교향악과 같은 조화와 분위기를 느끼게 하는 황홀한 시각 경험이 되었다. 모네의 그림은 점점 더 대작으로 발전하면서 자연을 묘사했다기보다는 거의 색채 추상이 되었다. 모네의 수련은 그림이 어떤 사상이나 주제를 표현하지 않더라도 시각적인 센세이션 그 자체만으로도 우리를 충분히 감동시킬 수 있다는 사실을 깨닫게 한다.

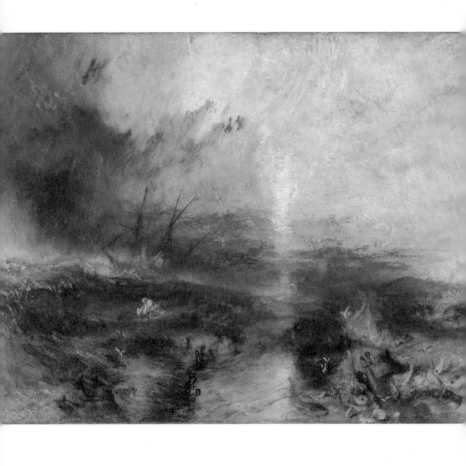

조지프 말로드 윌리엄 터너, 노예선, 캔버스에 유채,
90.5×122cm, 1840년, 보스턴미술관, 보스턴

097
The Slave Ship
Joseph Mallord William Turner

터너의 노예선

영국은 일찍부터 셰익스피어나 밀턴과 같은 대문호를 배출하였지만 18세기 말까지는 특별히 기억할 만한 화가들이 나타나지 않았다. 즉 미술 면에서 어떤 국가적인 미술 전통이 형성되어 있지 않았다. 영국에서 걸출한 화가들이 나타난 것은 낭만주의에 관심을 갖던 뒤늦은 19세기였다. 존 컨스터블(John Constable, 1776-1837년)은 야외 스케치를 바탕으로 광선과 바람의 효과, 이슬이 맺힌 아침 풍경, 순간순간 변하는 구름과 하늘 등, 자신이 사는 고장 주변의 친밀하고 길들여진 풍경을 그렸다. 이것은 자연을 지성적으로 이해해왔던 이전의 풍경과는 확연히 다른 새로운 자연의 개념이었다.

컨스터블과 동시대의 터너(J.M.W.Turner, 1775-1851년)는 반대 방향으로 나아갔다. 그의 화면에서는 자연을 대기, 물, 불과 같은 기본 요소의 대립이나 융합으로 보았다. 터너는 폭풍우나 대화재, 눈보라와 같이 상상을 초월하는 자연현상에 대한 감정적인 반응을 독자적인 색채와 기법을 통해 표현하고자 했다. 이 두 화가들의 활약은 이제까지 이류 회화로 취급되던 풍경화를 주류로 끌어올렸다. 이제 풍경화는 전성기를 맞이하게 된다. 낭만주의에서 관심을 가졌던 자연과의 교감, 자연에서 느끼는 비장감, 숭엄미는 풍경화에서 가장 직

접적으로 표현될 수 있다고 보았기 때문이다.

터너가 1840년에 제작한 ⟨노예선⟩은 거센 파도와 풍랑에 휩쓸리는 난파선을 그린 것으로, 형식 면에서 그의 일련의 낭만주의 풍경화와 맥을 같이한다. 그러나 이 작품의 제목은 단순한 낭만주의 풍경화의 범주를 벗어나는 것임을 알려준다. ⟨노예선⟩의 원래 제목은 '죽은 자와 죽어가는 자를 바다에 던지다 - 폭풍이 다가온다'였다. 그림의 앞쪽에는 쇠사슬에 매인 노예들의 다리나 팔이 거친 파도 속에 휩쓸리고 있고 갈매기, 물고기 떼가 모여들고 있다. 이미 영국은 노예 매매를 폐지했지만 아프리카에서 미국으로 노예를 수송하는 선박들은 여전히 성황을 이루고 있었다. 터너는 1781년 토머스 클라크슨이 쓴 『노예무역 폐지의 역사』라는 책에서 병들거나 죽어가는 노예들 133명을 짐짝처럼 바다에 던져버렸다는 이야기를 읽고 분노하여 이 그림을 그렸다. 바다에 그냥 던져버린 이유는 물에 빠져 죽은 노예들은 '잃어버린 화물'로 보험 처리가 되지만 병에 걸리거나 병으로 죽은 경우에는 보험 처리가 되지 않는다는 조항 때문이었다. ⟨노예선⟩의 장면은 거대한 폭풍이 선박을 덮치기 직전으로 이 선박이 죄의 대가를 치르게 될 것임을 암시한다.

당시 "금잔디 색의 하늘과 석류빛 바다의 지나친 광기"라는 혹평을 받기도 했던 ⟨노예선⟩에서 저녁노을이 바다를 용광로와 같이 시뻘겋게 물들이는 가운데, 배는 태초의 혼란을 상상케 하는 난폭한 폭풍우 속으로 빨려 들어가고 있다. 터너는 대담하고 강렬한 색채를 사용했을 뿐 아니라 물감을 화면에 문지르거나 두껍게 바르는 등 자유분방하게 처리해서 자연의 광폭한 힘과 격렬한 에너지를 느끼게 했다. 화면의 거침없는 붓 터치의 처리는 보는 사람들을 시각적

으로 압도당하게 한다. 노예무역에 대한 사회 고발적인 요소가 차라리 없었다면 바다 풍경의 장엄함에 대한 감동이 배가되었을 것이라는 평도 있다. 이 그림은 터너를 높이 평가한 평론가 존 러스킨이 가지고 있었으나 감상하기에 너무 부담이 되어 다른 사람에게 넘겼고, 지금은 보스턴미술관에 소장되어 있다.

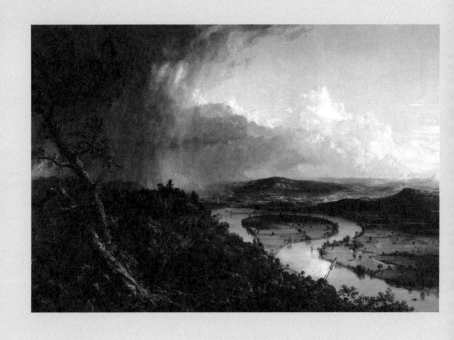

토머스 콜, 옥스보우, 캔버스에 유채, 1.31×1.94m,
1836년, 메트로폴리탄미술관, 뉴욕

자연의 경이로움이 깃든 풍경화

서양미술에서 역사화, 종교화 같은 인물 중심의 그림에 비해 풍경화는 오랫동안 진지하게 받아들여지지 않았다. 풍경화는 대체로 인물의 배경에 불과한 것으로 여겨졌고, 풍경화만을 그리는 화가는 화가들의 서열에서 한참 아래에 있었다.

19세기에 이르러 풍경화가들은 비로소 전성기를 맞이한다. 자연을 지성적으로 이해하기보다는 감성적으로 받아들이고 자연에서 영감을 받았던 낭만주의 화가들 덕분에 풍경화는 새로운 관심사로 떠오르게 된 것이다. 자연의 변화무쌍함과 풍요로움에 반응을 보이면서 영국에서는 터너, 컨스터블과 같은 화가가 배출되었고, 독일에서는 카스파 다비트 프리드리히를 비롯한 일련의 풍경화가들이 활약하였다. 19세기 중반 이후 풍경화가 발달하기 시작한 또 다른 나라는 신생 국가 미국이었고 그 선두에 있었던 그룹이 뉴욕주의 허드슨강 화파였다.

허드슨강 화파는 어떤 목표를 가지고 뭉친 그룹은 아니었다. 기본적으로는 미국 동북부의 허드슨강을 그리던 화가들이 중심이지만, 지리적인 장소에 공통점이 있기보다는 약 1820년에서 1870년 사이

에 활약했던 일련의 풍경화가들을 모두 의미한다. 이들은 신생국 미국의 웅장한 풍경을 발견하고, 감탄하고, 자부심을 느끼면서 아주 세밀하게 그렸다.

이 화파의 시작은 토머스 콜(Thomas Cole, 1801-1848)이었다. 영국 태생이었던 콜은 1818년, 17세에 미국으로 이주하였다. 그는 역사화도 잘 그렸지만 그의 그림 중 가장 인기가 있었던 것은 풍경화였다. 콜은 컨스터블이나 터너, 프리드리히의 작품도 알고 있었으나 그가 그린 풍경화에서는 유럽의 풍경화와 구별되는, 인간의 손이 닿지 않은 야생의 느낌이 강하게 드러나는 광활한 미국적 풍경과 생명력이 발견된다.

소의 뿔을 연상하는 U자 형태를 이루는 지역이라는 의미의 ‹옥스보우›는 매사추세츠주의 홀리오크산 주변의 코네티컷강 풍경을 내려다 본 장면이었다. 가운데 넓게 흐르는 강은 U자 형태를 만들고 있다. 왼쪽에는 폭풍우를 동반한 험악한 검은 구름이 우거진 숲 위를 지나가고 있어 날이 개고 있음을 알 수 있는데, 오른쪽에 인간이 경작한 밭이나 집 들과 대비를 이루고 있다. 화가가 이러한 대비를 통해 개발과 발전을 통해 변화해가는 미국을 보여주고자 했는지 아니면 점차 침해당하는 자연에 대한 우려를 말하고자 한 것인지는 판단하기 어렵다. 그러나 당시 도시 생활에서 벗어나고자 하는 사람들이 휴식을 위해 홀리오크산을 자주 찾았는데 이곳은 나이아가라 폭포 다음으로 관광객들이 많이 몰려왔던 곳이었다고 한다.

콜은 나무 사이의 공간, 작은 골짜기, 수풀, 강둑 등 지형적인 묘사를 아주 세밀하게 하였다. 자세히 보면 마치 돋보기를 통해 드러나

듯 햇빛에 반짝이는 나뭇잎, 꺾인 나뭇가지, 저 먼 거리로 뻗어가는 평원과 언덕의 디테일이 마치 만져지듯 그려졌다. 왼쪽의 우거진 숲 속에는 이젤을 놓고 그림을 그리고 있는 화가 자신을 볼 수 있다. 이 런 세부의 표현에도 이 풍경화에서 중요한 것은 넓고 깊은 광활한 자연과 그 자연을 비추는 광선이다.

콜의 풍경화는 인간이 웅장한 자연을 발견하고 그 아름다움이 주는 경이로움과 숭엄함에 압도되면서도 그 속에서 위협받지 않고 공존 하는 낙천적인 정신을 읽게 한다. 이것이 아마도 19세기 미국인의 개척 정신이 아니었을까?

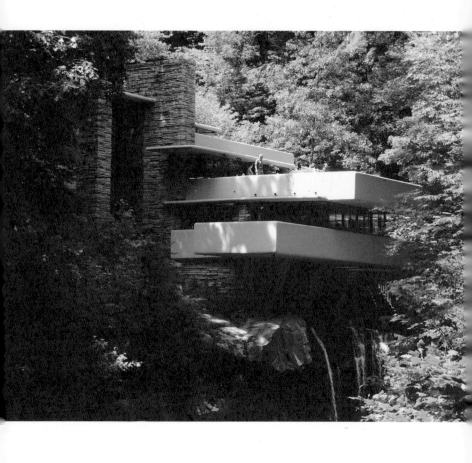

프랭크 로이드 라이트, 낙수장, 1936년, 베어 런,
펜실베이니아

Falling Water
Frank Lloyd Wright

프랭크 로이드 라이트의 낙수장

20세기 전반 미국 건축의 거장은 프랭크 로이드 라이트(Frank Lloyd Wright, 1867-1959년)였다. 유럽의 경우 피카소, 칸딘스키, 보초니 같은 예술가들이 회화와 조각에서 추상적 형태를 중요시하는 모더니즘 운동을 한창 벌이고 있을 때 건축은 아직도 복고주의와 장식 위주에서 벗어나지 못하고 있었다.

모더니즘을 즉각 받아들인 건축가는 미국의 라이트였다. 라이트는 건축에 단순하고 추상적인 디자인을 적용했다. 그의 건축은 기하학적 형태들이 명확한 조형적 구조를 가지면서도 자연에 반응하고 융합하는 유기적 건축으로 흔히 '대초원 양식(Prairie Style)'이라 불린다. 라이트는 당시 마구 지어지던 고층 아파트나 오피스 건물과는 달리 평안과 휴식의 느낌을 주는 수평적 건축을 고집했는데, 일본 건축에 대한 관심도 이런 이유에서였을 것 같다. 토털 디자인을 추구한 그는 내부와 외부 공간이 상호 연계되는 열린 공간을 선호했으며, 가구와 카펫, 벽난로, 유리 장식 등을 모두 자신이 디자인했다. 때로는 집주인의 부인이 입을 의상까지 디자인해 건축과 어울리게 했다고 한다.

400여 채의 건물을 디자인했던 라이트의 이상이 가장 잘 반영된 곳은 피츠버그에서 약 69킬로미터 떨어진 베어 런(Bear Run)에 있는 낙수장이다. 피츠버그의 카우프만 백화점 소유주 에드가 카우프만의 주말용 별장인 이 집은 원래 숲이 우거지고 작은 폭포와 거친 바위들이 있었던 곳에 지어졌다. 건축에 관심을 가지고 라이트의 건축학교인 탈리에신(Taliesin)에서 수학하기도 한 아들의 소개로 별장 건축을 의뢰한 카우프만 부부는 자신의 별장에서 폭포를 감상하게 될 줄 알았는데 집이 10미터 높이의 폭포 위에 지어지는 것을 보고 대단히 놀랐다고 한다.

'낙수장'은 중앙에 우툴두툴한 벽돌로 지은 건물을 중심으로 철근 콘크리트 구조의 테라스가 수평으로 튀어나와, 가로세로로 맞물리듯 떠 있는 듯한 저택이다. 캔틸레버로 불리는 이 수평 구조물은 테라스이면서 지붕이 되기도 하는데, 그 아래를 가로지르는 자연의 바위들과 평행이 된다. 날카롭고 깨끗한 선과 면으로 이루어진 구조와 자유롭게 수직으로 흐르는 물과 거친 자연석이 대조를 이루는 낙수장은 주변 환경과 조화를 이루면서 마치 자연스럽게 숲 속에서 솟아오른 것 같은 느낌을 준다.

낙수장을 설계할 때 라이트의 나이는 67세였다. 1890년대부터 활약하던 그는 1930년대의 대공황으로 설계 의뢰도 줄어들었고 전성기를 지났다는 평을 듣고 있었는데 낙수장으로 «타임»지 표지에도 등장하는 등 또다시 주목의 대상이 되었다. 곧이어 그는 또 하나의 회심의 작품인 구겐하임미술관의 설계를 의뢰받았다. 뉴욕 5번가의 고층 건물이 즐비한 곳에 자리 잡은 구겐하임미술관에서 그는 낙수장과는 반대로 오히려 주변 건물과 동떨어진 조각과 같은 건축

디자인으로 시선을 끌게 설계했다.

카우프만 부부는 낙수장을 줄곧 사용하다 1963년에 서(西) 펜실베이니아 유적 관리소에 관리를 의뢰해 현재는 박물관이 되었다. 1991년 이 건물은 미국 건축가 협회에서 미국 건축 중 최고의 작품으로 선정됐고, 2008년에는 잡지 《스미소니언》에서 조사한 생애에 꼭 가보아야 할 28곳 중의 하나로 뽑혔다.

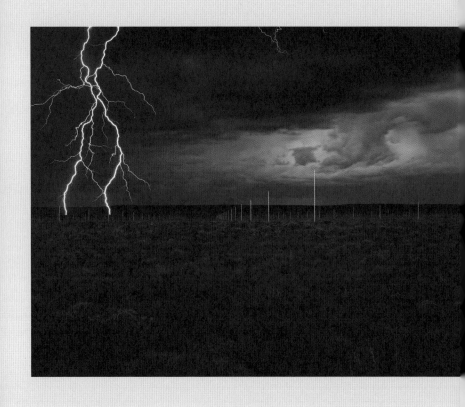

월터 드 마리아, 번개 치는 들판, 1977년, 뉴멕시코

100
The Lightning Field
Walter de Maria

자연현상이 곧 작품

미술 작품이 반드시 손으로 그리거나 물체를 제작해서 탄생하는 것만은 아니라는 것은 일찌감치 20세기 초 마르셀 뒤샹(Marcel Duchamp)의 '레디 메이드' 같은 작업에서 시사된 바 있다. 그런데 번개와 천둥과 같은 자연현상 자체도 예술가의 소재가 될 수 있다는 것을 보여준 작가가 바로 월터 드 마리아(Walter de Maria, 1935-2013년)다.

1977년에 그는 번개가 자주 치는 장소로 알려진 미국의 뉴멕시코주의 한 들판에 금속 기둥 400개를 세웠다. 두께 5센티미터, 높이 6.3미터의 반짝이는 스테인리스로 균일하게 제작된 기둥들은 약 67미터 간격으로 가로세로 반듯하게 열을 지어 세워졌다. <번개 치는 들판>이라는 제목이 붙은 이 작품의 총면적은 동서로 1.6킬로미터, 남북으로 1킬로미터에 달했다. 관람자들은 작가가 디자인한 검소한 숙소에 머무르면서 채식으로 마련된 식사를 하고, 기둥 사이를 걸어 다니거나 하루 종일 들판을 바라볼 수 있다. 며칠씩 또는 장기간 머무는 것도 가능하다. 번개가 치는 날에는 순간적으로 번개가 스테인리스 기둥으로 빨려 들어가는 장관을 목격할 수도 있다.

그러나 반드시 번개 치는 장면을 보아야만 작품의 경험이 완성되는 것이 아니다. 이 작가가 중요시한 것은 번개를 구경하는 것보다는 빛의 효과였기 때문이다. 400개의 스테인리스 기둥은 빛에 예민해 새벽에는 아침 햇살에 기둥이 반짝이고, 정오의 눈부신 태양 광선에서는 거의 보이지 않지만 새벽이나 황혼이 깃들 때에는 전체가 다 보이며, 밤에는 별을 바라볼 수 있다. 거대한 규모의 이런 작품을 지각하는, 물리적이면서 심리적인 경험은 미술관에서는 어려운 생생한 체험이기도 하다. 그러나 월터 드 마리아는 아무리 최고의 작품이라도 자연 그대로의 그랜드 캐니언이나 나이아가라 폭포를 능가할 수는 없다고 겸손하게 말하기도 했다.

자연 속에서 흙, 바위, 모래 등을 변형하거나 첨가해 작업하는 이러한 미술 운동은 대지미술(Earth Works, Land Art)이라 불리며 미국에서 1960년대 말부터 성행했다. 리처드 롱, 제임스 터렐, 로버트 스미손 같은 미술가들은 미국의 야생적 풍경을 재발견하듯, 쉽게 접근하기 어렵거나 개발한 흔적이 없는 특정한 장소를 탐색했다. 그러고는 자연의 풍경을 사용하거나 자연에서 발견되는 돌, 나무, 물 등을 이용해, 마치 넓은 자연이 캔버스인 양 작업했다. 대지미술가들은 1960년대 미술 시장이 확대되면서 작품의 상업성 여부가 성공의 지름길이 되고 작품이 상품처럼 거래되는 것에 저항하면서, 야외에서 자연을 소재로 작업하는 일종의 낭만주의자라고 할 수 있다. 대지미술은 당시 고조된 환경에 대한 관심과 히피 문화의 자연 회귀 정신과도 연관이 있다.

〈번개 치는 들판〉은 현재도 볼 수 있지만 많은 대지미술 작품들은 시간이 지나면 자연적으로 소멸되거나 변형되거나 아니면 일정 기

간 이후에는 철거된다. 그러므로 당연히 사고팔 수 없으며 기록이
나 사진 자료만 남아 있기도 한다. 거대한 규모의 대지미술은 따라
서 비영리 재단에서 제작을 지원해주는 경우가 많다. 〈번개 치는 들
판〉은 뉴욕에 있는 디아 재단(DIA Foundation)에서 의뢰한 작품으
로 재단에서 현재도 관리하고 있다.

도판 출처

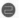

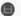

김영나의 서양미술사 100

1판 1쇄 발행 | 2017년 10월 16일
1판 3쇄 발행 | 2019년 7월 30일

지은이 김영나

펴낸이 송영만
디자인자문 최웅림

펴낸곳 효형출판
출판등록 1994년 9월 16일 제406-2003-031호

주소 10881 경기도 파주시 회동길 125-11
전자우편 info@hyohyung.co.kr
홈페이지 www.hyohyung.co.kr
전화 031 955 7600 | 팩스 031 955 7610

ⓒ 김영나, 2017
ISBN 978-89-5872-156-7 03600

이 도서의 국립중앙도서관 출판예정도서목록(CIP)은 서지정보유통지원시스템
홈페이지(http://seoji.nl.go.kr)와 국가자료공동목록시스템(http://www.nl.go.kr/
kolisnet)에서 이용하실 수 있습니다.(CIP제어번호: CIP2017022846)